新时代美育教育丛书

# 设计概论

Introduction to Design

饶 鉴 编著

化学工业出版社
·北京·

## 内 容 简 介

本书对设计的概念、分类、原理进行详细介绍，讲述了设计的发展与设计师应当具备的素质，归纳了设计的基本原理与应用程序，回顾了设计历史的演变，深入浅出地分析了设计行业状况与发展方向。

全书将理论与实践相结合，重点突出，结构清晰，运用了大量设计作品实例，有利于设计师职业素质的培养。

本书适用于普通高等院校与高职高专院校的艺术设计类视觉传达设计、环境设计、工业设计、服装设计、建筑设计等相关专业教学，也可作为艺术设计从业人员与爱好者的参考读物。

### 图书在版编目（CIP）数据

设计概论 / 饶鉴编著． —北京：化学工业出版社，2020.6（2023.7重印）

ISBN 978-7-122-36446-3

Ⅰ．①设… Ⅱ．①饶… Ⅲ．①艺术-设计-高等学校-教材 Ⅳ．①J06

中国版本图书馆CIP数据核字（2020）第043400号

---

责任编辑：李彦玲　　　　　　　　　　　　美术编辑：王晓宇
责任校对：刘曦阳　　　　　　　　　　　　装帧设计：水长流文化

---

出版发行：化学工业出版社（北京市东城区青年湖南街13号　邮政编码100011）
印　　装：中煤（北京）印务有限公司
787mm×1092mm　1/16　印张14¼　彩插16　字数374千字　2023年7月北京第1版第4次印刷

购书咨询：010-64518888　　　　　　　　　售后服务：010-64518899
网　　址：http://www.cip.com.cn
凡购买本书，如有缺损质量问题，本社销售中心负责调换。

---

定　　价：56.00元　　　　　　　　　　　　　　　　　　　　版权所有　违者必究

# 前言

"设计"作为人类的实践活动,也是人类改造自然的体现之一。比如说,碗可以用来盛水也可以满足人的喝水需求,给这只碗赋予有趣的形状、生动的色彩与图案,那么它除了具备最初盛水的基本功能之外还能满足人心理愉悦的精神需求。因此,设计是人类自身进步和发展的标志,也是人类实践活动的一种高级形式,人类的理性与智慧、直觉与想象,逻辑思维能力与审美意识水平都在设计活动中得到充分表现。

在世界范围内,人类对设计的研究可以追溯到古罗马老普林尼的《博物志》和中国先秦时代的《考工记》,但是真正把它纳入科学的描述范畴,则是在20世纪。现代设计艺术发展到一个世纪之后,其所涉及的范围和领域越来越宽,已不再仅仅是一个产品的功能与形式协调统一的问题,而是进入对于人的生活方式、生活空间、生活时尚及生活哲学等问题的认识,是改善产品功能、创造市场、影响社会、改变人的行为方式的一项科学。研究趋势表明,对设计艺术这一复杂的文化现象,只有从不同的角度,运用不同的方法才能真正把握,才能贴近历史真实,发现它的存在价值,才能对设计艺术发展的历史必然性有所认识。

本书共分八章。第一章,探讨设计的本质——人类创造新的实践活动,"创造"是人类区别于其他动物的本质;第二章,从多重角度阐述设计美学,如美学的研究对象是审美现象,即处于人与世界的审美关系中的审美现象或审美活动;第三章,探讨设计思维相关的理论知识和训练方法;第四章,概述设计的历程;第五章,阐述包括视觉传达设计、产品设计、环境设计、数字媒体设计等的设计学科;第六章,探讨设计的主体——设计师;第七章,介绍设计心理学,以体现设计的艺术性、情感性、心理性和人文性;第八章,阐述推动设计实践不断发展的重要力量——设计批评。

本书得到了很多友人帮助,衷心感谢蔡嘉清、汤留泉、牛旻、明月诸位老师先后参与此书审定工作。乐建敏、陈海燕、张旭、张冬瑾、刘兴旭、潘璐、沈婧、胡颖、蒋夕欧等老师们参与前期章节梳理工作。柳申奥、周玉婷、杨灵等研究生们也积极参与后续工作。

在编写本书时,得益于许多同仁前辈的研究成果,既受益匪浅,也深感自身的不足。希望读者阅读本书之后,在得到收获的同时对本书提出更多的批评建议,也希望有更多的设计教育者可以继续对设计概论这一方面进行研究拓展,以促进设计学科教育不断发展、日臻完善。

<div style="text-align:right">

饶 鉴

2020年6月

</div>

# 目录

## 第一章 设计本质

第一节　设计的概念　2
　一、设计的历史　2
　二、设计的词义　3
第二节　艺术与设计　5
　一、艺术与设计的渊源　5
　二、艺术与设计的相互影响　8
　三、设计与艺术的区别　15
第三节　设计的特征　19
　一、设计的功能性　19
　二、设计的象征性　22
　三、设计的精神性　25
　四、设计的科技性　26
　五、设计的艺术性　28
　六、设计的形式性　29
　七、设计的经济性　31
课后练习　32

## 第二章 设计美学

第一节　美学基础　33
　一、美的探索　34
　二、美的范畴　36
　三、美的本质　38
　四、美的特性　39
第二节　设计和美的关系　42
　一、设计美学的界定　43
　二、与基础美学的关联　44
第三节　设计美学的科学性质及特征　45
　一、多元性　45
　二、审美性　45
　三、半抽象性　45
　四、市场性　46
第四节　设计美学的研究范畴　46
　一、形式美　46
　二、功能美　47
　三、技术美　47
　四、材料美　48
第五节　设计与现代生活美学　49
　一、生态之美　49
　二、风格之美　53
　三、人性之美　53
　四、装饰之美　55
课后练习　58

## 第三章 设计思维

第一节　设计思维的基本概念　60
第二节　设计思维的特点与类型　61
　一、设计思维的特点　61
　二、设计思维的类型　62
第三节　设计思维的方法　64
　一、头脑风暴法　64
　二、戈登分合法　66
　三、设问法　66
　四、类比构思法　69
　五、继承改良法　70
第四节　设计思维的训练　70
　一、思维导图——思维发散性训练　70

二、求异趋同——思维聚散性训练　71
三、想象创新——思维联想性训练　71
四、突破限定——思维多维性训练　72
五、标新立异——思维独创性训练　72
六、反应衔接——思维敏捷性训练　73
**课后练习**　73

# 第四章 设计历程

**第一节　中国设计发展历程**　74
　一、原始社会艺术设计　74
　二、奴隶社会艺术设计　78
　三、封建社会艺术设计　81
　四、中国现当代设计　88
**第二节　欧洲设计发展历程**　89
　一、古代西方设计史　89
　二、欧洲中世纪艺术设计　94
　三、文艺复兴时期艺术设计　98
　四、近现代西方设计史　100
　五、未来设计的发展趋势　111
**课后练习**　115

# 第五章 设计学科

**第一节　设计学科体系的发展**　116
　一、设计学科的概念　117
　二、设计学科的意义　117
**第二节　视觉传达设计**　118
　一、视觉传达设计的概念　118
　二、视觉传达设计的基本要素　118
　三、视觉传达设计的范围　118

**第三节　产品设计**　121
　一、产品设计的定义　121
　二、产品设计的性质　121
　三、产品设计的范围　122
　四、产品设计的原则　122
**第四节　环境设计**　126
　一、环境设计的内容　126
　二、环境设计的原则　129
　三、环境设计的类型　136
**第五节　数字媒体艺术设计**　140
　一、媒体艺术的起源　140
　二、数字媒体艺术设计的定义　140
　三、数字媒体艺术设计的特点　141
　四、数字媒体艺术的范围　144
**第六节　其他设计学科**　148
　一、设计学科的衍生与发展　148
　二、设计学科多样化　149
**课后练习**　151

# 第六章 设计主体

**第一节　设计师的演变**　152
**第二节　设计师的知识技能要求**　155
　一、艺术与设计知识技能　155
　二、自然与社会学科知识技能　160
**第三节　设计师的类型**　161
　一、横向分工　161
　二、纵向分工　162
**第四节　设计师的社会职能**　164
　一、服务意识　164
　二、责任意识　164
　三、协同意识　166
　四、诚信原则　166
　五、文化创新意识　166
**课后练习**　167

# 第七章 设计心理

第一节　设计心理学的研究对象、范畴和目的　168
　　一、设计心理学的研究对象　168
　　二、设计心理学的研究范畴　172
　　三、设计心理学的研究目的　173
第二节　设计心理学的相关学科　174
　　一、心理美学　174
　　二、消费心理学　174
　　三、人机工程学　175
第三节　情感化设计　178
　　一、设计中的情绪与情感　178
　　二、情感的设计策略　179
　　三、设计调查的方法　179
　　四、情感化设计　180
第四节　消费者心理　181
　　一、消费需求　181
　　二、消费动机　182
　　三、消费者态度　183
　　四、消费行为与决策　185
　　五、消费者个性心理特征　186
课后练习　188

# 第八章 设计批评

第一节　设计批评概述　189
　　一、设计批评的含义与现状　189
　　二、设计批评的意义　191
　　三、设计批评的种类　192
第二节　设计批评的主客体与标准　194
　　一、设计批评的主客体　194
　　二、设计批评的标准　195
第三节　设计批评的理论　198
　　一、设计批评理论的出现与发展　199
　　二、20世纪现代主义设计批评理论　201
　　三、后现代设计批评理论　202
第四节　当代设计批评的语境　208
　　一、当代设计的生活语境　208
　　二、当代设计的文化语境　209
　　三、当代设计的审美语境　210
课后练习　212

**总结与展望**　213

**参考文献**　220

# 第一章 设计本质

**识读难度** ★★★☆☆

**核心概念** 本质、物质、起源、发展、概念

**章节导读** 今天的物质世界，一部分是自然生成的，另一部分则是人为了生存而创造出来的。显然人类经过了漫长的实践和探索，才会产生如此强大的动力去完成这一系列巨大的创造运动。从大量出土的考古文物中，我们不难发现，人类最初的原始动力应该来自物质世界的需求，但随着社会的进步，更多的动力却来自精神世界的需求。设计借用一定的物质手段和艺术表现方式将艺术与技术、功能和审美有机地结合在一起，并满足人们的物质文化以及精神上的各种需求。

"设计"作为人类的实践活动，也是人类改造自然的体现之一。比如说，碗用来盛水，可以满足人的喝水需求，给这只碗赋予有趣的形状、生动的色彩与图案，那么它就会超出了最初盛水的基本功能，而满足了让人心理愉悦的精神需求。因此，设计是人类自身进步和发展的标志，也是人类实践活动的一种高级形式，人类的理性与智慧、直觉与想象，逻辑思维能力与审美意识水平都在设计活动中得到充分表现。

在世界范围内，人类对设计的研究可以追溯到古罗马老普林尼的《博物志》和中国先秦时代的《考工记》，但是真正把它纳入科学的描述范畴，则是20世纪的成就。现代设计艺术发展到进入21世纪之后，其所涉及的范围和领域越来越宽，已不再仅仅是一个产品的功能与形式协调统一的问题，而是进入对于人的生活方式、生活空间、生活时尚及生活哲学等问题的认识，是改善产品功能、创造市场、影响社会、改变人的行为方式的一项科学。研究趋势表明，对设计艺术这一复杂的文化现象，只有从不同的角度，运用不同的方法才能真正把握，才能贴近历史真实，发现它的存在价值，才能对设计艺术发展的历史必然性有所认识。

我国著名的设计教育专家、工业设计专业的创始人柳冠中先生提出了"事物是设计的本质"这一观点。他认为，人为事物是人类在适应自然并改造自然的过程中出现的。在人类发展过程中的特定历史时期，由于其认识自然、了解社会的程度不同，其改造自然、改造社会所用的手段也不同，所以这种人为事物的一个显著特征是具有限定性，也就是我们常说的设计定位的意思。限定性主要表现在不同的民族、不同的社会制度、不同的文化传统、不同的时代，对适应自然、改造自然以求生存、享受和发展时所用的材料、工艺、技术、生产方式、设计美学等是有所不同的，因而创造出来的人为事物（工具、用品、居住环境等）就不是单一的，而是多元的。所以，不同的民族、年代、经济模式、社会机制等，就会产生不同的设计。

1969年由赫伯特·A·西蒙（汉名司马贺）提出了"设计科学"（设计艺术学）这门学科门类的概念。他的著名论著《关于人为事物的科学》，从人的创造性思维和物体合理结构之间的辩证统一和互为因果的关系出发，总结出设计科学的基本框架，包括它的定义、研究对象和实践意义，设计学从此逐渐形成独立的交叉学科体系。

今天关于设计的本质，有三个比较有代表性的观点：一是设计是人类的行为，二是设计的本质是人为的事物，三是设计是人类生活方式的设计。这三种观点看似分离又紧密联系，都是在研究设计与人的关系。因此，我们可以说设计的本质就是人类创造新的实践活动。"创造"是人类区别于其他动物的本质，它的特征在于统一现有的各种信息与因素，有目的、有计划地完成质的飞跃。设计作为协调诸多因素的人类改造自然和自身的行为，其内在动力就是创造。设计借用一定的物质手段和艺术表现方式将艺术与技术、功能和审美有机地结合在一起，并满足人们的物质文化以及精神上的各种需求。

## 第一节 设计的概念

### 一、设计的历史

设计（Design）源于拉丁文designara，本意是"徽章""记号"，即实物或人物得以被认识的依据或媒介。汉语中与此相近的词有"图案"和"意匠"。这两个词都是指在制造物品之前的各种想法和构思。设计的内涵经常随着时代的变迁、人们认识的改变而变化。

西方文艺复兴时期，受到列奥纳多·达·芬奇等佛罗伦萨和罗马一大批重要艺术家的影响，"Disegno"（意大利语"设计"）成为艺术的重要概念。达·芬奇也在"素描"的意义上使用"Disegno"，但他将"Disegno"作为绘画与科学的共同基础，以此将绘画从一种手工技能提升为科学（图1-1、图1-2）。

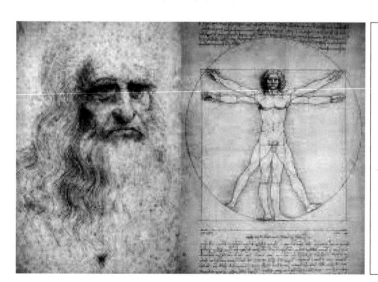

图1-1　达·芬奇《维特鲁威人》　　图1-2　达·芬奇手稿（见彩页）

西方经历了长久的手工艺设计时期：古埃及、古希腊、古罗马时代的设计给我们带来了雄伟和壮美；中世纪的设计则多用垂直向上的线条；文艺复兴时期的设计体现了庄严、含蓄、均衡；巴洛克、洛可可的设计风格则是豪华、浮夸和矫揉造作。这一系列的设计美感不仅体现在建筑设计上，也体现在家具和室内设计上。英国工业革命带来了声势浩大的工业时代的设计，工艺美术运动和新艺术运动被称为设计从传统走向现代的过渡阶段和转折点。随之而来的现代、后现代设计在德国、美国以及其他国家迅猛发展，我们将在第四章中具体讲解设计历程。

在中国设计史中，设计最初是分开使用的，"设"指预想和策划，"计"指特定的方法策略等。文字的出现，为中国古代文明的始发和科学技术的萌发创造了必要条件。夏商周时期被称为中国的青铜时代，这一时期设计的青铜器品种造型多样，装饰感强烈（图1-3、图1-4）。

图1-3　铜弩机　　　　　　　　　　图1-4　青铜器

众所周知，中国古代设计文化所取得的成就是举世闻名的，许多重要的设计创造传播到世界各个地区。在近代欧洲，流行过大量仿效中国古代设计的"中国风格"。如17—18世纪西方室内设计、家具、陶器、纺织品和园林设计风格；20世纪30年代，欧洲室内装饰中流行的中式风格。只是到了封建社会晚期，中国的设计文化才陷入了故步自封的境地。西方工业革命开始，除了少数传统手工艺设计以外，中国的封建主义设计很快就被西方的资本主义设计超越并远远抛在了后面。19世纪法国作家雨果就曾指出："像印刷术、火炮、气球和麻醉药这些发明，中国人都比我们早。可是有一个区别，在欧洲，有一种发明，马上就生气勃勃地发展成为一种奇妙的东西，而在中国却依然停滞在胚胎状态。"对于中国古代的设计，我们今天的设计师既应从其曾经辉煌的历史中获取信心和灵感，也应从其后来落后的原因中获取有益的启示。

第二次世界大战后，"设计"更凸显出现代的意义。"Design"一词，自1919年美国设计家约瑟夫·赛内尔直接印在自己的专用信封上以后，流传到全世界，成为一个通用的词汇。《牛津大词典》中，将"Design"的意义大致分为两个方面：一是"心理计划"，是指在人们的精神中形成胚胎，并准备实现的计划；二是意味着"在艺术中的计划"，特别指绘画制作准备中的草图类。如果从广义上讲，"Design"最广泛、最基本的意义是指计划乃至设计，即预设目的，并以其实现为目标而建立的方案。这种概念界定，从狭义的角度来理解，"Design"中所包含的"艺术的计划"，意味着在一般的计划和设计中，对构成艺术作品的各种构成要素，在各部分之间或者部分与整体之间的结构关系上，组织成一个作品的创意过程。

## 二、设计的词义

那到底什么是"设计"呢？从最简单的角度说，设计是面对现实和可能发生的现实问题提出解决的方针和可供选择的方案的活动。在类别众多的设计中，设计者最终目的是拿出使人满

意的成果，能够切实可行地解决需要解决的问题，最根本的作用是让设计物能够体现其在社会生活中的现实价值和潜在价值，特别是在社会发展中的文化价值。所以，设计需要预测潜在问题和展示新的生活方式，需要通过设计给人们提供可以选择的生活和文化。

设计是人类改变原有事物，并使其变化、增益、更新、发展的创造性活动。设计是构想和解决问题的过程，根据设计的形态和机能、形象和实体、观念和意识，许多学者给出了不同的词义解释。

1. 设计是一种"创造性活动——创造前所未有的、新颖的东西"

这种词义的解释主要阐述了设计的本质特征。设计是一种创造性活动，不是对自然物的简单模仿，而是人类在漫长的历史文明进程中对自身力量的验证。只有在创造中，才能验证设计师的能力，才能验证社会文明的发展与进步。

2. 设计是"一种针对目标的求解活动"

这种词义的解释主要从设计的作用角度出发，去揭示设计是解决问题的活动。问题即未经满足的社会需求矛盾，设计对问题的解决方法完全针对指定目标。由此，设计是一种有意识、有目的、有目标的活动，而不是偶然的、随意的、无目标的活动。

3. 设计是"从现存事实转向未来可能的一种想象跃迁"

这种词义的解释主要阐述了在设计中经常遇到的设计与理想、现实与超前的矛盾统一问题，也就是在设计过程中出现的式样设计、概念设计、形式设计之间的变化统一关系。在现实与未来的设计中架设桥梁，引导人类精神文明、物质文明一步步地向前发展。

4. 设计是"使人造物活动产生变化的活动"

这种词义的解释主要阐述了设计是人类社会从古至今的一种最基本的活动，它适用于人类的一切领域。

5. 设计是"旨在改进现实的一种活动，设计过程的产物被用作进行这种改进的模型"

这种词义的解释主要阐述了设计在人类文明进程中的重要作用，因而设计过程的产物也必然要满足人的物质需求和精神需求，不断提高人们的生活质量。

6. 设计是"一种社会文化活动"

这种词义的解释主要阐述了设计既是创造性的艺术活动，又是理性的科学活动。

诸如此类关于设计的词义理解还有许多，但无论何种解释，设计都以包含艺术、科学和经济三重意义的崭新概念的构成形式，完成从构思到价值的创造性过程。所以，现代意义的"设计"的基本含义可以从三个方面来理解。

构思过程。创造事物（或产品）的意识以及由这种意识发展、延伸的构思和想法。

行为过程。使上述构思和想法成为现实，并得以最终形成现实体（或产品）的可行性判断和形成过程。

实现过程。以最恰当的目的性、实用性和经济价值为目标贯穿于整个设计活动，并使完成的事物（或产品）实现其所应有的综合价值。

## 第二节

# 艺术与设计

## 一、艺术与设计的渊源

很长时间以来，大部分人对艺术与设计的关系并不十分清楚，甚至有人认为这两者之间并没有实质性的区别。而其实设计与艺术既有联系又有区别，艺术的发展会影响到设计，反过来现在设计的发展也会影响到艺术。我们以"生活"为中介，可以说艺术源于生活而又高于生活，设计则是服务于生活的，所以两者的关系可以用图1-5表示。

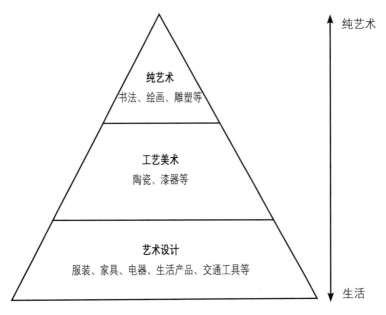

图1-5　艺术、设计与生活

艺术在古代拉丁文和希腊文中，代表着一种技艺的东西；在古代汉语中，艺术同样也是指技艺。人类早期的艺术与设计很难在概念上作出区分，所以，在原始时期，大多数的人工制品既是工艺品也是艺术品。最早的（在古代）艺术不仅和美与道德有关，同时还和实用有关。直到18世纪，法国理论艺术家巴托在其著作《统一原则下的美的艺术》中把各种艺术细分为实用艺术、美的艺术以及一些结合了美与功利的艺术。由于近代西方越来越强调艺术与美的关系，终于形成了所谓美的艺术的概念，以区别于应用艺术。所以，设计概念产生于意大利文艺复兴时期，最初的意义是素描、绘画。设计指控制并合理安排视觉元素，如线条、形体、色彩、色调、质感、光线、空间等，它涵盖了艺术的表达、交流以及所有类型的结构造型。

设计本身是充满着艺术含量的，设计是一种特殊的艺术，设计的创造过程是遵循实用化求美法则的艺术创造过程。这种实用化是以专用的设计语言进行创造。设计被视为艺术活动，是艺术生产的一个方面，设计对美的不断追求决定了设计中必然的艺术含量。作为有艺术含量的创造活动，设计中常常发生这样的现象：一个设计不是直接地进入生产，而是巧妙地引发了另

一个新的设计。我们常常会看到，一个雕塑设计中的形式语言与技巧，会被借用出现在广告设计中。

　　从古到今，设计的艺术追求都是在设计产品中体现出来的。随着历史发展和社会进步，创造纯精神产品的艺术逐渐从物质生产中分离出来。当设计解决了物质技术产品的技术课题与使用功能，艺术便成为它永无止境的追求。

　　在今天，设计不仅以科学技术为创作手段，还以科学技术为实施基础，然而这并没有削弱设计的艺术特性，反而使得现代设计具有了科技含量很高的现代艺术特性，这就为艺术拓展了大片的新天地，为生活增加了很多新情趣。

　　现代意义上的艺术概念确定于文艺复兴时期。在为提高艺术家地位的基础上，经过17世纪晚期的"古今之争"，人们对艺术与科学进行了区分。最终，巴托在其于1746年出版的著作《统一原则下的美的艺术》中，正式提出了现代艺术体系。巴托对美的艺术与机械艺术进行了区分，明确了美的艺术主要是以审美为目的，而机械艺术是以使用为目的。文艺复兴早期，艺术工作者仍然属于工匠的行列，例如画家有可能属于药剂师行会，雕塑家属于金匠行会，建筑师又属于石匠与木匠行会。后期的一些杰出的艺术成就得以将艺术家的地位提升到工匠之上，现代意义的艺术概念初步确定。

　　艺术设计具有物质的和精神的、实用的与审美的双重属性。在文艺复兴时期，科技与艺术的界限并不十分明显，达·芬奇等人既是艺术大师，又是科学家、建筑师。19世纪以后，由于机器的利用、知识的膨胀，劳动的分工也越来越细，科技与艺术的分野也越来越明显，科技工作者认为艺术家带有神秘的光环，艺术家觉得科学深奥难测。到了20世纪，有识之士们开始意识到：科学与艺术是一个事物的两个方面，必须将它们统一起来，才能真正实现人类的自由与幸福。设计史上的包豪斯及其设计活动，就证明了技术与艺术的重新统一，能够给人类带来物质上与精神上的双重满足。包豪斯校舍（图1-6）在造型上采取不对称构图和对比统一的手法：一个个没有任何装饰的立方体，由于体量组合得当，大小长短和前后高低错落有致，实墙和透明的玻璃虚实相衬，白粉墙和深色窗框黑白分明，垂直向的墙面或窗和水平向带形窗、阳台、雨篷比例适度，整个设计显得生动活泼。

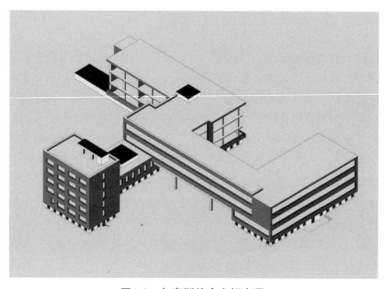

图1-6　包豪斯校舍空间布局

# 第一章 设计本质

包豪斯教育体系确立之后,艺术活动与制造活动在理论上开始有了清晰的区分,但在实践中,艺术家也同样会为制造活动开展设计工作,在客观上使设计活动与制造活动彼此分离。同一时期,设计概念开始出现。随着一些理论家的努力,作为艺术核心范畴的设计也同"创造性"建立起了联系,使得设计作为一种观念性的行为与具体的制作互动有了明确的区分。此时的艺术与设计的关系变得复杂:一方面,艺术活动与实用性的设计、制作活动之间区分逐渐清晰,但艺术家也同时从事设计活动,使设计一开始就被认为属于艺术的范畴;另一方面,设计概念产生于艺术范畴,是艺术的核心要素,即艺术赋予设计以概念及相关元素与特征,使艺术一开始就进入到设计本质属性中。现代意义的艺术与设计出现了这种交叉关系,也成了艺术与设计关系的主调。巴托等理论家建立起来的现代艺术体系,使艺术活动与设计活动的目的及工作范畴在理论上有了清晰的区分,但在实践中,艺术家仍以兼职设计师的身份加入设计活动中。

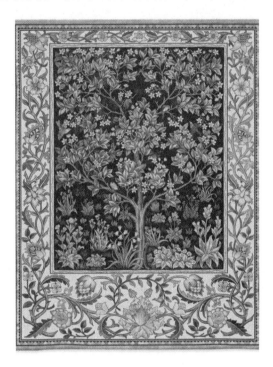

18世纪,随着工业革命的发展,手工业产品遭遇了前所未有的打击。新的美学体系没建立起来之前,手工业设计对新的工业生产并不能构成指导,导致的结果是工业产品与手工业产品相比出现较大的差距。在此基础上,莫里斯等人发起的"工艺美术运动"力图以手工艺制作来抗衡机器与工业化(图1-7)。他认为在艺术分门别类的时候,手工艺人被艺术家超越,但他们的实际关系应该是并肩工作的。

到包豪斯时期,其成立宣言认为:"艺术不是一种'职业',艺术家和手工艺人之间没有本质的区别。艺术家是一位提高了的手工艺人,以此为基础,推行的设计教育是融艺术与技术于一体的教育。"事实上,设计离不开艺术与科学技术。设计最终的视觉表现,是艺术为设计提供了学科建构模式、理论支持和视觉上的元素,艺术对设计师的造型能力、装饰能力的提高也是非常有帮助的(图1-8、图1-9)。因此,现代设计与艺术有着密切的关系。

图1-7 莫里斯设计的手工地毯

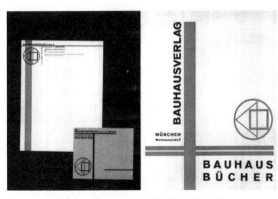

图1-8 包豪斯丛书的宣传张贴物

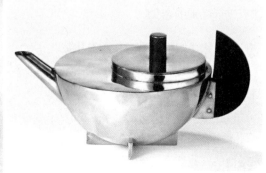

图1-9 包豪斯时期设计的金属茶壶

现代艺术的发展越来越逃脱架上绘画的模式，越来越显示出公共化和科技化。艺术并不一定放到美术馆里去参观，可以有更多的商品化的特征。比如前卫艺术里面的媒体艺术（图1-10）、光艺术（图1-11）就是无法被收藏的，无法作为艺术品标上价码的，它们越来越趋向于设计的结局，即作为商品，作为公共艺术的属性，为社会提供功能。奢侈品牌美轮美奂的橱窗艺术（图1-12），到底是属于橱窗陈设艺术还是属于展示设计呢？在现代艺术与设计领域中，它们之间的区别日渐消弭，而联系则更加紧密。艺术圈有一个命题叫跨界，就是跳脱出自己现有的创作领域，尝试与其他领域进行结合，进而创造出新艺术，其实这个思路本身就非常"设计"。设计师做艺术，艺术家做设计，都是很平常的事情。

图1-10 现代媒体艺术

图1-11 光艺术

图1-12 橱窗艺术（见彩页）

随着生产和社会的分工，设计与艺术开始分离走向互有区别的两个独立体系。但无论从设计或从艺术发展轨迹来看，设计与艺术始终是相互渗透并相互作用的。如文艺复兴时期的伟人达·芬奇，他不仅是一位画家，还拥有雕刻家、建筑学家、气象学家、物理学家、工艺师等身份。文艺复兴时期艺术与设计在分离的同时仍存在着千丝万缕的联系。

设计的门类众多，有的设计是很理性的，解决问题，解决需求，这是设计的功能，因此无可厚非。好的设计作品在满足用户需求之上必然有一种精神的输出。一个艺术家看建筑得到灵感，一个设计师读诗得到创意，这都是十分常见的事情。艺术、文化、设计，它们彼此间是盘根错节的生长关系，相辅相成，只有在联系中才有进行区别的意义。

## 二、艺术与设计的相互影响

### 1. 艺术对设计的影响是多方面的

设计是不是艺术？设计从它一诞生开始就和艺术有着难分难解的关系，也从来没有从艺术领域里面完全分离出来，由此至今有着两种不同的结论。其实，设计与艺术之间的关系是很难说得清的，我们知道，设计与艺术无论在思维的形式上还是造型的方法上，都有着许多共同的方面。但艺术品和设计品这两者是不同的，因为这两者的基本特性不一样，我们可能会用艺术

的手段来完成一件设计品，也有可能以工艺的技术手段来制成一件艺术品，但两者从本质特征上有着明显的差异。

首先，艺术造型观念和方法、艺术语言对设计有直接影响。包豪斯开创的"三大构成"至今仍是设计师的造型基础课程，素描、色彩、速写等造型方法也在设计构思和制图过程中广泛运用。

其次，艺术审美观念和风格流派也直接渗透到设计之中。20世纪初以来产生的构成主义、主体主义、表现主义、达达主义等先锋艺术流派对设计师的审美观甚至个人风格的形式都有重大意义。例如20世纪初荷兰的设计流派"风格派"就是直接受绘画流派"风格派"的影响而产生的（图1-13～图1-15）。

图1-13 红、蓝、黄构图（见彩页）　　图1-14 红蓝椅（见彩页）　　图1-15 风格派设计（见彩页）

这样的影响是相互的，因为它们建立在相同的社会文化语境之中。传统艺术强调艺术对彼岸精神世界的追求，而在现代社会，生活艺术化、物质形式的审美倾向日益明显的语境下，艺术与现实之间的界限已经被艺术家有意识或无意识地模糊了。

再次，设计美的审美方式不同于艺术美的"静观"，而是审美静观与操作体验的结合，由生理快感上升为精神愉悦，现代设计本身是科技发展的产物。

设计的本质内涵就是实用与美观、功能与形式、物质与精神的统一，无论以哪种批评标准来考察设计，两个方面彼此间都是不可分割的。基于这种本质内涵，设计美在具体构成要素或考察对象上包括材料、结构、形态、色彩和功能等方面。在对不同类型的设计进行批评时，还要注意各自的具体艺术特征。

艺术和艺术设计是艺术范畴内两种不同的艺术形态，是人类创造的，为人类的不同需要而设立、各有所长、各有分工、互为关系的艺术门类。从艺术本质看，纯艺术更多地体现艺术的本质的一面，而设计艺术既有艺术的一面又有非艺术的一面，它是纯艺术与生活之间的一个中介环节。设计艺术是纯艺术与生活之间的桥梁，是艺术介入生活的重要手段与工具，也是生活艺术化的必由之路。所以，艺术与设计的关系是相互包容、相互促进的，二者不能完全分开。在历史中，艺术和设计是互动共进的关系。

（1）**艺术运动的影响**。在20世纪，设计运动往往伴随艺术运动的出现而发展，如影响力比较大的构成主义、风格派、立体主义、波普主义和未来主义等，都曾经为设计运动提供过坚实的理论基础。

20世纪早期，许多重要的艺术家都有一个共同的风格演变模式，那就是从早先热衷于描绘可辨识的景观和物象，逐渐转变成完全或者几乎完全抽象风格的成熟阶段。另一个倾向就是消除了透视空间，这就导致了画面趋于平面化的特征，关注的主题是我们如何看、我们看什么。这些特征和观念深深地影响了现代设计的形式面貌，艺术家通过设计实践，积极参与到对现实

图1-16 俄罗斯构成主义设计运动时期作品《第三国际纪念碑》

物质世界的改造中来，使人化的自然具有了和谐的物质和精神的双重功能，为人类艺术化的生存方式提供了可能。

俄罗斯构成主义（图1-16）在形式上是受到立体主义绘画的拼装和浅浮雕式表现方法的影响，由传统雕塑的加减法，变成了结构重组法。构成主义在欧洲的发展，极大地影响了西方现代主义设计的发展，当时的包豪斯校长在观看了俄罗斯构成主义展览之后，立即着手改变教学方向，转向科学的、理性的轨道上来，同时聘请油画家康定斯基担任包豪斯教员，这不得不说是设计史上的一项重大举措和改变。

荷兰风格派成立于1917年，风格派油画的主张是运用纯粹的抽象，外形上缩减到几何形体，颜色上只用中性色和原色。风格派画家们崇尚用理性的比例去进行画面的均衡，油画家蒙德里安将这一理性的风格进行了完美的诠释。杜斯伯格认为可以把风格派的原则进一步推广到现代设计运动中去，使它成为一种大风格。这种做法立刻在包豪斯教员中引起共鸣，风格派的影响力也因为包豪斯的支持而越来越大。

包豪斯时期，许多现代艺术家被邀请到学院里去讲学，教授基础课程，比如克利、伊顿（图1-17）、纳吉等。他们创作了一批著名的设计作品，直到今天还影响着人们的生活。表现主义、风格派、构成主义等艺术理论成功渗透到德国的包豪斯教育体系之后，对世界的艺术设计教育产生了巨大影响，如我国设计院校开设的"三大构成"课程，就是受其影响（图1-18）。

图1-17 约翰·伊顿

动动手，找好图

图1-18 色彩构成中的12"色球"色彩研究
（见彩页）

（2）**审美观念的影响**。艺术与设计的追求都离不开审美。艺术是审美的典型形态，集中体现某一时代的审美观念，并在此基础上形成了独特的艺术语言。艺术也为设计提供了丰富的美学资源，艺术的审美观念指导着设计审美创意的产生、视觉形式的选择等，也直接影响到设计美的最终效果。

人之所以需要审美，一部分是为了愉悦自己，另一部分则是为了完善自己。通过对美好事物的欣赏，满足自身的精神需求，在艺术审美的过程中，情感活动必不可少，这和艺术本身的个体独立性紧密相关，丰富的情感活动是艺术审美心理当中极为重要的组成部分，原因是艺术美属于多种因素的和谐结合，其中最重要的因素就是创造力量的外化。艺术家的艺术创作自始至终充溢着情感体验，而且具有不同的情感体验。在艺术的创作与欣赏中，情感活动更呈现出纷繁复杂、扑朔迷离的状态。艺术是通过审美创造活动再现现实和表现情感理想，在想象中实现审美主体和审美客体的互相对象化。具体来说，它是人们现实生活和精神世界的形象反映，也是艺术家知识、情感、理想、意念等综合心理活动的有机产物。

艺术审美需要具备一定的审美能力，艺术通感又是审美能力中非常重要的一个环节。艺术通感在艺术的创作和欣赏过程中好比"桥梁"，使艺术之间相互沟通，相互转化。使人的视觉、听觉、嗅觉、触觉等多种感觉互相沟通，互相转化，也使艺术之间互相影响、互相交流、互相启发。它对各种艺术的触类旁通甚至融会贯通起着桥梁的重要作用。

艺术最大的特点是具有互通性，艺术审美的实质就是把握艺术通感。从审美统觉的角度来说，艺术通感就是一种在艺术活动中以审美统觉为其基本心理机能，以感情为其心理动力，表现创造主体人格、心境、情绪的一种统觉性、整体性、创造性的审美力。所以，艺术通感应当是一种艺术创造的能力。对于一个艺术家而言，其艺术通感的能力越强，就越能敏感地把握形象的特征，领悟感觉之间的艺术通感点，从而对艺术进行真实地描绘，创造无限的艺术想象空间；对于艺术接受者而言，其艺术通感能力越强，就越能在接受过程中与作者达到心灵的沟通，领会作者创作的意义，从而建构自己的艺术人格。所以，艺术通感能力的提高是审美能力提高的一个重要标志和体现。

而归根到底，设计是为人而设计的，服务于人们的生活需要是设计的最终目的。自然，设计的审美也必须遵循人类的基本审美趣味，对称、韵律、节奏、形体、工艺、材料、色彩，凡是我们能够想到的审美法则，似乎都能在设计中找到相应的应用。设计审美是一种积极主动的价值实现活动，是对美的事物和现象的观察、感知、联系、想象，乃至理解、判断等一系列思维活动，其内涵是领会事物或艺术品的美。

设计虽然超越了纯艺术，而与技术、材料、工艺、市场和消费等因素紧密地结合在一起，但它与艺术创作并不是截然分开的。设计师的设计自始至终总是要考虑到具体设计对象，根据生产技术条件和制作技艺的可行性，而尽享创造性工作。这个创造性过程始终与审美发生联系，存在于设计、生产或制作的全过程（图1-19）。

|  | 同 | 异 |
|---|---|---|
| 艺术 | 视觉方式的传递 | 主观情感的审美宣泄 |
| 设计 |  | 客观效果的市场接纳 |

图1-19 艺术和设计的相同点与不同点

设计审美是美的本质表现，而美又是人的本质力量的感性显现，所以它的价值判断也是复杂且不断变化的，而艺术是人类自身本质力量对象化的一种精神活动，它们都是在功能和审美的对立统一中，不断地发展和充实着自己，所以，艺术和设计的结合不是简单的结合，而是文理相通、辩证统一的。

艺术与艺术设计的分类并非绝对的。相反，它们之间的界限具有非绝对性和有条件性，它们之间在审美感受、表现手段、相互融合等方面既存在区别，又有联系，相互转化，共同发展。它们的审美特征也有很多共通之处。实现艺术通感的审美体验，必须紧紧把握它们之间的相同与不同之处，并通过感觉之间的相通与挪借，使这些审美特征在各种艺术间的审美感受中相互沟通。

（3）**手法的影响**。这些手法主要有：借用、解构、装饰、参照和创造。

①借用。在设计中借用某句诗、某段音乐或者某个镜头、某一雕塑或其他艺术作品，借用艺术创作的风格、技巧等，是设计的一种手法。广告设计中经常使用。

②解构。以古今纯艺术或设计艺术为对象，根据设计的需要，进行符号意义上的分解，分解成语句、纹样、标识、单行、乐句之类，使之进入符号储备，有待设计重构。

③装饰。在解决设计的艺术品质问题时，装饰是最传统又常用的方法。装饰并不等于"罪恶"，也不等于错误，关键在于使用是否恰如其分。好的装饰可以掩藏设计的冷漠，增添制品的情感因素，增强设计的艺术感染力；好的装饰是设计不可分割的部分，只有多余的装饰才是可以随意增减的附件。

④参照。设计属于创造。在解决设计的艺术品质问题时，无论是借用、解构、装饰，都不能简单地模仿，而要表现出适度的创新，参照不失为一个简单又有效的方法。参照的核心是形式借鉴、规律借用、由此及彼、举一反三。参照的关键是根据设计范例，反复参详考察，找出其中规律和可变的环节，在基本规律或基本形式不变的前提下，使设计呈现新的艺术面貌。

⑤创造。创造是设计艺术最根本的方法，是借用、解构、装饰、参照等方法的基础。在近代，现代艺术和现代设计之间的距离日趋缩减，新的艺术形式的出现极易诱发新的设计理念的出现，而新的设计观念也极易成为新艺术产生的契机，很多工业设计品的形式表现出与现代雕塑、现代绘画的密切关系。现代艺术和现代设计的相互影响，在建筑和雕塑方面尤为瞩目，许多设计家本身就是艺术家，设计了很多具有时代性的作品，如赖特的古根海姆美术馆（图1-20）、柯布西耶的朗香教堂（图1-21）等。

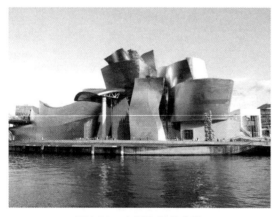
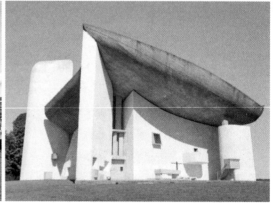

图1-20　古根海姆美术馆　　　　　　图1-21　朗香教堂

总体来说，艺术是个复杂的现象，艺术家个人并不是一个孤立的个体，他（她）总是受到时代、艺术流派、艺术风格或艺术运动等的影响，所以，艺术对设计的影响，也往往以综合的形式出现，为设计提供了多方面的素材和灵感，成为推动设计发展的力量。

2. 设计同时也影响着艺术的发展

（1）**设计文化对艺术观念的影响**。设计将人类物质生活不断向精神领域拓展，加速了生活中的审美化进程，设计对艺术观念的发展往往具有推进的作用。

风格派的形成，是因为一批思想前卫的年轻人不满足于传统设计观念，常常将自己的作品发表在《风格》杂志刊物上，这其中有家具设计，有装饰设计、建筑设计，当然也包括纯艺术。在大家的相互影响和思想碰撞中，才有了风格派最终清晰的主张，显然是在一个相互影响的背景下产生的。

如在1917年，达达主义代表人杜尚，将一个从商店买来的男用小便池命名为《泉》，并匿名送到美国独立艺术家展览要求作为艺术品展出，成为现代艺术史上里程碑式的事件。这是改变传统观念的开始。波普艺术、后现代艺术中的大量作品，也都受到设计文化的影响，可见设计的发展对艺术的材料和手法也有影响。现代材料、多媒体技术、电脑辅助设计技术慢慢地进入艺术家的视野，成为他们创作的主要手段，甚至产生诸如电脑美术、动画艺术这样的艺术门类，艺术不断地在设计的冲击下产生丰富的艺术门类。

人类的美术史同时也是一部艺术材料发展史。艺术材料的发展与应用促进了艺术的发展，不同的材料有着不同的物质属性，更具有各自不同的精神属性。特别是在当代艺术创作中艺术家选择与其相契合的材料更有助于艺术精神的传达。艺术家对于某些材料反复的、独特的运用，形成了自己个性化的艺术语言，同时赋予了艺术材料新的精神内涵。艺术家所使用的材料其精神内涵具有独特性和通识性。

人们常常引用一句哲学名句，即"世界是物质的"，其意思是说世界的存在与被感知是通过物质的方式来实现的。材料是一切绘画、建筑、雕塑、设计得以呈现的载体，是一切物质文化体现的载体。就艺术设计而言，任何方案的实施，都需要材料来体现；任何创意的完成，都需要落实于相应的材料，其表现方法才能得到显现，都需要最后依赖于某种技术及加工方式才能批量生产或进行操作，最终被人们享用。

不同性能特征的材料，总会给人不同的感官体验，通过视觉和触觉、语言和联想，材料的多种特征在不断地启发、暗示、催生形式，形式表现和创造的多样化手法也由此生成。绘画利用色彩、笔触等要素去模拟任何物质效果，从欧洲古典绘画到初学者的素描习作中，我们都可以发现模拟的效果。摄影利用光学原理与数码技术，可以复制树叶上的水珠、皮肤上的皱纹、木材上的纹路，同时数字化技术能够无中生有地虚拟出各种各样的材质，使人的视觉感官获得生动的感受。而今天的概念设计与艺术表现，经过了后现代艺术与当代艺术的洗礼，更加丰富多彩。如建筑学中，对于材料透明性概念的提出，对显现与隐匿关系表现的解读，将材质与材料进行了明确的划分。现当代建筑设计中一系列新手法的提出，在很多方面形成了新的形态与空间词汇，如表皮、皱褶、包裹等，每一个新名词都带来了一种原创性的设计方法，这些都给艺术在材料的表现性上提供了新思路。

设计观念的蓬勃发展，在艺术创作中也得到了进一步的演绎。我们常常看到大量的艺术创作，通过对材料的合理利用，去再现对象、再现意义，进行真实的表达。这种表现的性质是积极的表达，带有主观或情感成分的展示，乃至夸张的、装饰的、戏剧性的演绎，在表现主义的表达中最看重的是具有人为因素的个性化表达，情感的宣泄，浪漫主义色彩的创作手法及风格，借助的方式包括真实、模拟、肌理、错觉、拼贴、媒质、显隐、概念、包裹、编织、折叠、综合等。

综合材料的出场，突破了以单一材料为媒介的封闭式的表现方式，强调形式的内涵解读和

知识的外延理解。现当代艺术设计总是试图在材料的表现中显现形式的自然流露,通过种种手法的运用,在很大程度上使客观存在的材料充满灵性,产生种种表情,赋予它们不同的个性乃至情感的气息。在表现中,不是为了去征服材料,更重要的是从特定的材料中获得表现的灵感。在各种媒质的表达中,我们常常看到运用各种不同材料进行材质的塑造与肌理表现的手法,试验了在形式表现中的不同效果,从中寻找到不同材料表现的特点与规律,在感性操作中去感受材料表现。

（2）**设计也为艺术提供了更多的创作题材和内容。** 设计给人们提供了丰富的物质产品,同时也刺激了艺术创作,促使艺术突破传统人物、风景题材,扩展到一切社会现象、城市、生活等更广阔的领域。

实用和美观是设计重要的原则,是我们评判设计作品的重要指标。实用和美观相结合是人类造物活动的基本特点,任何形式的设计在满足实用功能之后,艺术的需求也就成为设计的更高追求目标。贡布里希说:"在一艘船上,什么东西能像侧舷、货仓、船首、船尾、船桁、风帆、桅杆那样必不可少？然而,这些必不可少的东西都有优美的外形,它们似乎不光是为了安全才发明出来的,而且还为了给人以审美的乐趣。神殿里和柱廊里的柱子是支撑上部结用的,然而,它们既有实际用途,又有高贵的外形。朱庇特神殿的外墙以及别的神殿上山墙并不是为了美而制造的,而是为了实际需要造的,在设计者考虑如何使雨水从建筑物顶的两边落下时,庄严的山墙便作为结构所需要的附属品而产生了。"这也是艺术和设计能够相互影响、关系紧密的原因,特别是设计发展到现代设计,艺术对设计的影响变得更大,很多艺术领域中的成果被设计所借鉴,也有很多艺术家的设计作品非常具有代表性,或者说,很多艺术家同时也是设计师。

荷兰风格派画家蒙德里安（图1-22）的《红、蓝、黄构图》,直接影响了里特维尔德的家具红蓝椅的设计、施耐德住宅的设计,不同的设计门类体现着各自不同的艺术特点、不同的美感。1950年,丹麦的建筑及设计师雅各布森设计的"蚁"椅、"天鹅"椅和"蛋"椅（图1-23、图1-24、图1-25）这三大名椅,体现出来的是一种由刻板的功能主义转变成细节的精练和经得起推敲的整体性和雕塑感。这种设计就孕育着现代有机雕塑艺术。这表明艺术对设计有相当大的影响；反之亦然。考察现代设计发生和发展的历史背景,艺术的变革以一种激进的方式影响了许多设计领域,艺术的发展与设计的发展并行不悖,二者都在追求一种能够体现时代精神实质的理想形式。21世纪初,艺术的抽象形式,尤其是几何形式直接影响了设计的现代化,而设计的探索又同时影响了艺术形式,二者的合力诞生了机器美学。包豪斯典型地代表了艺术推动设计、艺术与设计结合而产生的成就。

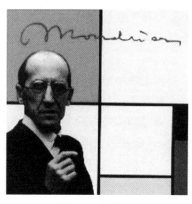

图1-22　蒙德里安　　　　图1-23　"蚁"椅

第一章 设计本质

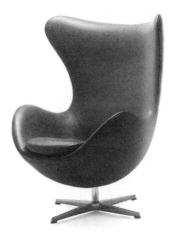

图1-24 "天鹅"椅　　　　图1-25 "蛋"椅

如果我们接受这一事实,即艺术的发展与设计的发展并行不悖,艺术与设计截然区别便不复存在了。现代建筑是一种艺术形式,工业制成品也是艺术,至少部分是艺术。在近现代,设计与艺术之间的距离日趋缩小,新的艺术形式的出现极易诱发新的设计观念,而新的设计观念也极易成为新艺术形式产生的契机。

## 三、设计与艺术的区别

设计与艺术的差别,一直以来都存在着争论,因为设计师与艺术家在创作过程中都运用着类似的技巧和知识体系。有些设计师自认为是艺术家,但很少有艺术家认为自己是设计师。那么,设计和艺术的差别究竟在哪里呢?好的艺术作品一定会在作者和观众之间建立起强烈的感情纽带,而设计师的工作不是发明新的东西,而是为了达成特定目标,传递某种信息给用户。好的艺术需要去演绎,好的设计同样需要被理解,艺术品和观众的联系有很多种。

"设计"一词表示通过计划、规划、设想某种形式并传达出来。只要当我们做一件事情之前,想过或者规划过之后即将发生的事情的时候,这个过程其实就是做设计。设计本质上是一种理性的思考方式,或者说它是一种生活方式、一种态度,但设计本身并不是一种工作。无论大家从事的是什么设计行业,时尚、珠宝、服装、视觉传达、平面、插画、摄影、电影、游戏、产品、工业、家具、室内、建筑、空间、园林、城市规划,抑或是新媒体、人工智能领域或其他专业,在起初的时候可能会因为专业不同,从而导致所学的知识不同,但是无论是哪一种行业,设计最终都会围绕着一个原点进行,而设计的原点并不是这些专业所设计出来的作品本身,设计的原点是人。而我们通过这些专业所设计出来的作品,只不过是我们用来表达自己个性的方法,是一种符号与象征,标志着自己是谁以及自己的态度,只不过是每个人用的手段和专业不一样而已。设计有时是可以刻意的,有时也是无意的。我们通过"设计"这一动作,可以解决我们生活中所遇到的问题与麻烦。还在远古时期,人类就开始做"设计"了,不管是利用原始洞穴来避开野兽,还是利用矛尖,人们都在积极地改变着自己的生活方式和周边环境。虽然这些行为完全是潜意识的,但也确实是属于设计这一动作。

无论我们在做什么,只要我们通过计划、规划、设想某种形式并传达出来的时候,我们就是在做设计。最后我们可以通过一种理性的方法,去对比我们之前的目的与之后的真实结果,在实践中论证,能达到物质与精神高度统一的无疑是根本标准,就像裁判为做不同动作的体操

运动员打分一样。同样每个人的评分标准和设计目的都是不同的。这就导致了每个人在看待同一个设计动作时的评价不同。

而艺术是一种形式，一种语言。什么是艺术？这个不知道讨论了几百年的问题，至今仍各有各的说法。同时和艺术一起被讨论了很久的另一个名词是"媒介"。何为媒介？何为艺术？又何为艺术家？不论是哪一种艺术形式或者艺术流派，都需要与人交流（这一点和设计相似），但并不是作品与人交流，而是以作品为媒介，让作品背后的艺术家与观众交流。艺术家的作品是艺术家表达他们想法的一种方式，是他们讲故事的一种方式。

艺术家所扮演的角色就如同讲故事的人一样，让他们通过一种东西表达另外一种东西。每个人所使用的媒介是不同的，画家用画来表示，导演用电影，作曲家用音乐，雕塑师用装置，厨师用菜品，相声演员用语言，当然还有其他很多综合类型的艺术家，但是他们都是伟大的"讲故事的人"。但无论如何，他们都是在用感性的思维去创造媒介，去表达他们想要表达的内容。因为他们始终是引人入胜的，他们利用我们的五种感官——听觉、嗅觉、触觉、味觉、视觉，去表达某种情绪和感觉，可能是好的感觉，也可能是坏的感觉，可能是舒服的，也可能是恶心的、美妙的又或者肮脏的。这些情绪与感觉没有好与坏之分，无法用理性的思维去衡量，非常玄幻，而所有的这些形式，或许都可以称为艺术。

而我们喜欢艺术的原因，不过是希望在这个平淡的世界里找到一些与众不同的东西，找到一些可以代表自己想法的东西。每一个艺术家所讲的故事是不一样的，有的很平淡，有的很震撼，有的写实，有的超现实。但无论怎样我们都热爱这些故事，因为我们希望进入到他的故事之中，进入到这个引人入胜的媒介之中。

艺术的好坏关乎品味，设计的好坏来自主观意见，批判艺术的好坏来自主观意见，主观意见决定于品味。某件设计即使不符合你的审美，它仍然可能是个好设计，艺术创作需要天赋，做设计更看重技巧和经验，优秀的艺术家离不开先天的艺术细胞，而设计技能的学习主要依靠教学和实践经验。好的艺术品传递给每个人的信息是不一样的，好的设计需要传递同样的信息给每个人，很多设计师称自己是艺术家，因为他们的作品视觉上也很吸引人，很少有艺术家称自己是设计师，因为他们是为了表达自我而创作，而不是为了推销或者推广某个产品。

日本平面设计大师原研哉在《设计中的设计》一书（图1-26）中谈及设计与艺术的区别时认为，艺术说到底是个人意愿对社会的一种表达，其起源带有非常个人化的性质，所以只有艺

图1-26　原研哉与其所著的《设计中的设计》

术家自己才知道其作品的来源。这种玄幻性使得艺术"很酷"。当然，解读艺术家生成的表达有多种方式。非艺术家通过对艺术的有趣阐释与艺术互动，欣赏之，评论之，在展览中对艺术进行再创作，或把艺术当作一种知识资源使用。

而设计，则基本上不是一种自我表达，它源于社会。设计的实质在于发现一个很多人都遇到过的问题，然后试着去解决的过程。由于问题的根源在社会内部，除了能从设计师的视角看问题外，每个人都能理解解决问题的方案和过程。设计就是感染，因为其过程所创造的启发，是基于人类在普遍价值和精神上的共鸣。

设计是人类为了实现某种特定的目的而进行的一项创造性活动，是人类得以生存和发展而进行的最基本的活动，它包含于一切人造物的形成过程之中。从这个意义上来说，自人类有意识地制造使用原始工具和装饰品开始，人类的设计文明便开始萌芽了。

原始社会时期制出的精致的片状石器，并不仅仅是因为其悦目而生产出来的，而是本身在使用中被证明是有效的。将使用与美观结合起来，赋予物品物质和精神功能的双重作用，是人类设计活动的一个基本特点。总之，设计就是设想、运筹、计划与预算，它是人类为实现某种特定目的而进行的创造性活动。关于设计的定义，其范围非常宽泛，定义是多种多样的。国内学者杨砾、徐立所著的《人类理性与设计科学》一书中，列举了关于艺术设计的11条定义。其中，有一条认为：设计是"使人造物产生变化的活动"。这个最终定义，不仅适用于工程师、建筑师及其他专业设计人员的工作，而且适用于经济计划者、立法者、管理者、社会活动家、应用研究者、抗议者和政治家的活动，适用于形式上和内容上从事为改变产品、市场、城市、服务机构、公众舆论、法律等而经受压力的集团的活动。

设计与艺术既有不可分割的紧密关联，也有本质的区别。最根本的区别体现在艺术是一种审美目的，而设计是一种审美行为。

艺术的目的在审美，往往主要满足人们的精神层面的需求。所以，作为艺术家往往把自己精神领域的思想表达出来，这种表达并不受他人的影响，不需要听从于任何人，每个艺术家在自己的画布中建立起秩序，是自己艺术王国的国王。梵高将自己的一生都奉献给了艺术，他的作品并不是为了得到社会的认可而作，而是满足作者自己的精神世界，表达自己内心最纯真的东西。

作为以实用功能为主的设计，主要是满足人们日常生活中的各种需要，是一种经济行为，要考虑成本、市场需求。设计师往往是为他人进行设计的，不能自行其是，很多时候要强调功能。因此，设计师必须深入市场，深入社会，与社会保持紧密的联系，不能闭门造车，设计必须循客观规律进行创意；但艺术是可以不考虑社会需求的，甚至可以远离生活。设计作品具有广泛的认同性，设计师要赢得公众的满意，而艺术的价值不能以经济标准来衡量。

在工作方式方面，设计与艺术也存在着不同。在现代社会，设计更多地表现为集体行为，一项设计任务往往是由设计团体共同完成的，强调的是团队的合作与沟通；而艺术往往是由艺术家独立完成，不必依赖公众的认可。设计满足大众的需求，可以批量生产；而艺术作品往往只有唯一，标准化意味着艺术的死亡。好的艺术家当然个个身怀绝技，而纯技术作品不带半点艺术价值。然而，设计是一门真正教得会、学得来的技术，你不必是杰出的艺术家，就可以成为了不起的设计师，只要你能够实现设计的目的。世上许多最受人尊敬的设计师往往因其简约风格而声名远扬。他们用色或材质简单，更加注重尺寸、布局和间隙的把握。这些技巧就算资质平平的普通人也学得会。这虽不是绝对的，但大部分来说还是准确的。因此一些设计师以艺术家自诩，因为他们的作品被挂上墙并受人赞誉。但是为某种特定任务或者为传递某种信息而

创作出的作品，哪怕它再漂亮，也算不得艺术品。它只是一种信息传递的形式。所以几乎没有艺术家自称设计师，因为他们更懂两者的区别。艺术家不会把自己的作品当产品出售，当服务推销。他们创作仅为表达自我，因此作品能被他人欣赏。

从创作行为来看，艺术家在从事创作的时候不需要也不可以去考虑他的艺术作品以后处于什么样的处境，他的行为不存在委托人，完全是出于自己精神上的需要。关于这点我们可以从梵高、高更等一批艺术家身上了解到。尽管梵高也期望他的画能够卖个好价钱，但他并没以此为主要目的。否则，他完全可以跟着当时的流行时尚去画那些具有经济效益的画。但是他没有这样做，这是他的伟大之处。否则，今天受人尊崇的梵高便不存在。艺术为我而他，为共性而个性，从而达到人类精神升华，这才是艺术的真正目的。与艺术不同的是，设计是有委托人的。设计师必须考虑到自己的设计能够为商家带来一定的效益，也必须考虑自己的作品是否能够被受众接受，设计师在设计活动中扮演着一个次要的角色，受众才是最重要的。他表现的不是自己的主观意念，而是商业目的与受众的普遍性审美取向。当这种目的无法达到，这项设计便失败了。

从创作目的来看，通常艺术家从零开始创作。艺术作品源自艺术家内在的视角，观点或感受。艺术家与他人分享这种感受，把观众和作品联系起来，并使其从作品中获益或受到启迪。好的艺术作品是那些能在艺术家和观众之间建立最强情感纽带的作品。相反，设计师着手进行一个设计时，总有一个成形的起点，不管是一则广告词、一张图、一个想法或一次实践。设计师的工作不是发明，而是为了一个明确的意图整合已有的东西，并将其表达出来。那种意图常常是激发观众做某件事情：买一样产品，使用某种服务，造访某地或获取某些信息。最成功的设计是那些最有效地传达作者意图并激发观众去实施某种行为的设计。

从观众角度来看，尽管艺术家着手表达一种观点或情感，但那并不意味着他的观点或情感只能作一种诠释。艺术作品用不同的方式与人们产生联系，因为不同的人对其解释不尽相同。达·芬奇的肖像画《蒙娜丽莎》被解释和讨论了很多年——她为何微笑？科学家解释说那是观众的末梢神经视觉区产生的一种直觉；浪漫主义者将其归结为爱情的甜蜜；怀疑论者则说根本没有原因。这些观点都没有错。设计则刚好相反。许多人说如果设计可以做多种"解释"，那就是一个意图含糊的失败作品。设计的基本意图是传达一个信息并激发观众做某些事情。如果你的设计向你的观众传达了一种信息，但你的观众理解成别的意思，并付诸实践，那么就没有达到设计最初的目的。好的设计是能让观众准确地领会到作者意图的设计。由此看来，艺术与设计的关系是双生关系，彼此间相互依存，设计可以是艺术，艺术包括设计，但不等同于设计。没有设计性的艺术，不能称为艺术。同样，没有艺术性的设计也不能算是好的设计。

设计与艺术的关系需要避免为艺术而设计的倾向。否认设计的科学技术和经济特征，把设计只作为纯艺术的一个品种，这样的设计就成了纸上谈兵，科学、技术、生产、流通、消费、材料等均成了无关的概念。同时还需要避免为技术和设计而否认物质产品的精神功能，否认设计的艺术特征，把设计作为纯科学技术的一个行业，这样非常明显地导致设计的纯技术观点，素描、色彩、图案、构成等都成了摆设，艺术思想、艺术技巧、艺术风格和艺术传统都变成了无聊的言辞。

最后，艺术与设计的关系是一种联系，两者不是孤立的、静止的。尤其是设计在学习和发扬光大的时候，不可能只注重传统或只专注国外的文化，还需要注重设计的本土化和现代化的发展。

## 第三节

# 设计的特征

## 一、设计的功能性

功能是指物体能够满足人的某种需求的功效和用途。人类最早的设计就是从功能实用的角度出发的，设计艺术活动是实用先于审美。实用是物品作为有用之物存在的最根本的属性，对于实际生活而言，由于物品具有使用价值，能满足人类生存的基本需求，因而合乎人造物的目的性，合乎人的目的性。与人的物质需求和精神需求对应，设计客体既具有实用功能，也具有审美功能和社会功能等。

### 1. 实用功能

功能一词跟机能、性能、功效、功用的概念相似，指的是"事物或方法发挥的有利的作用"。设计是以人为中心的，因此，设计功能应是指设计产品对人所发挥的作用。即是物品的功能，是为了达到预期目的，满足某种用途所应该具备的基本条件。实用功能是一切人造物审美功能的根源。设计创作是以满足设计对象的实用功能为前提的。因人的需要是多方面、多层次的，包括生理上的需求和精神上的需求，因此设计功能也是多层次的。设计最本质的功能却是实用功能，实用功能是产品设计的核心，是产品用以满足人的生存上的需要，体现社会生产的目的性，是产品的核心概念也是设计的本质特征。实用功能满足人的基本需求，又与人的生理功能相关联，是人的生理功能的延伸、替代或强化。各种生产设备、生活用品如农用机械产品、家用吸尘器等都是人手足功能的延伸，计算机则是人大脑功能的延伸，代步的交通工具是人生理功能的替代；飞机等则弥补了人的生理功能上的不足，实现了人类遨游太空的理想。

设计实用功能性原则是现代设计最基本的原则，从古罗马的建筑"适用、坚固、美观"原则到我国提倡的"适用、经济"在可能条件下较美观，两者都是把"适用性"放在第一位。如果从人类生存发展的角度讲，正如我国古代思想家墨子所说："食必常饱，然后求美；衣必常暖，然后求丽；居必常安，然后求乐。"（《说苑·反质》）这与美国人本主义心理学家马斯洛的需求层次理论（图1-27）的看法大体是一致的。他认为，人在生理需求和安全需求这些低级需求基本满足后，才会产生精神等方面的高级需求，因此初级的需求是人的最基本的需求。

由于产品的功能可能是多重或多层次的，因而除了物质层面的功能外，尚有精神方面的功能。物质需要是人类生存的基本，但是它在人的行为中并不总是占着支配地位。在有的情况下，一件设计产品主要功能可能是实用的物质功能，也可能是非实用的精神功能。如一件优秀的文创产品，既具有产品实用功能性，更重要的是其中蕴含的精神文化，能够带给人生活的便利与文化的认同归属感。

现代设计的设计功能性原则在20世纪20—60年代之间，在包豪斯的大师们及其后继者们所倡导的功能主义思潮中得到了高度的强调和广泛的推行。这种被称为"理性主义"的功能主义思潮，在建筑上是指形成于两次世界大战之间的格罗佩斯和柯布西耶为代表的欧洲"现代建筑"流派，成为20世纪50年代主宰建筑界的主要流派。

这种功能主义的设计原则，被包豪斯大师们强调到极致，带有明显片面的思想倾向。柯布

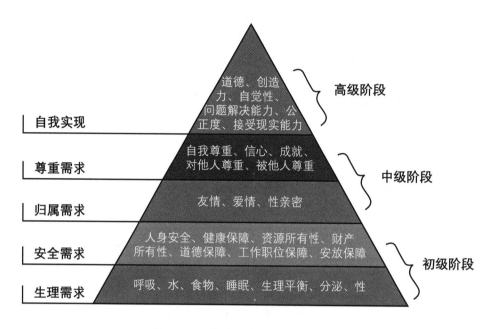

图1-27 马斯洛需求层次理论

西耶在1923年出版的《走向新建筑》中,提出"住宅是居住的机器"的观点,这句话成为广泛流传的名言。在1933年成为包豪斯最后一任院长的密斯·凡德罗在其出版的《关于建筑与形式的箴言》一书中断言:"我们不考虑形式问题,只管建筑。形式不是我们工作的目的。"他认为好的功能就是形式。这种以功能决定一切的功能主义思潮,引导设计走上极端的简单化道路。在设计中强调功能肯定是重要且必要的,当设计忽略了功能需要时,产品"华而不实"或"名不符文"时,则毫不足取了。

在工业设计等其他现代设计中,功能性在设计中一般都比较明确,设计的目的性十分清楚,因而在设计中对功能的考虑不可避免地被放在第一位置上考虑,成为设计的一条重要原则。

**2. 认知功能**

认知功能是指人脑加工、储存和提取信息的能力,即人们对事物的构成、性能与他物的关系、发展动力、发展方向及基本规律的把握能力。它是人们完成活动最重要的心理条件,包括语言信息、智慧技能、认知策略等方面。

在日常生活中,人们对于一件产品会从使用的角度提出要求,如,这是什么?怎么样使用?如何开关?这就要求产品具有认知功能,来实现人与产品的对话和沟通。设计造型作为一种语言提供了产品与人的对话途径,产品的语言使产品具有了良好的被认识能力,成为"会说话的设计"(图1-28),使人对设计的符号意义有了足够清晰的理解。

人们通过感觉器官接受来自产品的各种刺激，形成整体知觉，再产生相应的概念和表象。一种产品的功能如果满足了人们的物质需要，其形式就在人的头脑中与这种功能联系在一起，并且逐渐形成一种模式，并通过社会文化机制传承下来，成为人们识别、使用和创造这类新产品的内在尺度。

一个优秀的设计是需要一位优秀的设计师有着开拓的思维，善于积累生活感受，善于观察和联想，将平凡的升华为永恒的，将概念的物化为形象的，将具体的概括为抽象的，将现实的演绎为浪漫的，虽然设计创新思维的过程伴随着艰辛、快乐与激情，

图1-28　罐头开启器

但设计师的思维只有达到感性与理性的高度融合，才是真正的创新性思维，以创新性思维创作出的设计作品才会具有高度的文化内涵和实际应用价值。不同的组合方式具有不同的视觉美感，给人以不同的视觉心理感受，并表达出不同的设计理念。

此外，一个作品中选用的色彩等都会影响着人们的阅读效果。当色彩心理从具体走向抽象时，色彩的象征意义就呈现出来了。色彩的象征功能是色彩联想的延伸。人们共同的色彩联想经长期的感情积淀，自然而然就形成了一些约定俗成的习惯，形成对色彩的应用法则，使色彩表情逐渐形成一种心里符号，由此奠定了各种色彩的象征性地位，从而在人们的心中，色彩逐步成为一种抽象的、主观的观念。

3. 审美功能

设计的审美功能是在产品实用性功能的基础上产生的，正如恩格斯所说：人首先必须吃喝住穿，然后才能从事政治、科学、艺术、宗教等。设计的审美功能是通过外在的形态给人以赏心悦目的感受，从而唤起人们的审美情趣。一件服装，当它具有审美内涵时，就不仅具有保暖、护身的实用功能，更是一种精神气质的体现。一座建筑，当它包含文化内涵时，就不仅具有居住生活的实用功能，更具有一种精神氛围，使人获得精神愉悦。在物质的东西上增添一个精神层面，在实用的东西中添加一个审美层面，使设计拥有了"人文精神"。当设计具有了"人文精神"，设计也就具有了文化的意义。这一点，和马斯洛需求层次理论中的生理需求、安全需求、归属需求、尊重需求和自我实现需求不谋而合。

在设计运用层面上，一直都在不断推出超越现有水平的审美价值创造，完美而具有审美特征的崭新创意不断涌现，设计审美，是现代美学高度上的提升审美价值和人类文明水平的创造设计，而现代审美设计则是要求在人类文明发展整体高度上做出文明事物创造和审美价值贡献。"现代"，不仅是人类当下所属的时代；在本质上，它是无限延伸的现代性，即不断适应

和启迪人类生存发展的科学主体精神。这种精神,在中国始于尧舜禹;在西方,成熟于永为"现代"的雅典人文思想文化。审美之"现代",即人类科学主体精神的永恒。

审美功能是在实用功能和认知功能的基础之上产生的一种心理功能。设计师要赋予作品"生命",实际上就是为了获取消费者愉快的审美体验。设计审美是一种积极主动的价值取向活动,审美活动是对美的事物和现象的观察、感知、联系、想象,乃至理解、判断等一系列的思维活动,其内涵是领会事物或艺术品的美(图1-29)。

图1-29 圆边桌

设计的功能性是实用功能、认知功能与审美功能的统一。作为实用性的造物过程,设计既不是一般的物质生产,也不是单纯的精神生产,而是一种有机互融。实用是物质的、技术的、功利的、限定的,它在人们的生活中构筑了一个物质化的世界。但是,这种物质生产与一般的造物如钢材、塑料原料、平板玻璃等半成品不同,这种物质生产是通过艺术方式设计的,它的物质形态必须具有审美价值。依靠审美的调整,实用的功能才能够更好地、更完整地服务于人类,借助审美的表现,使人们在使用产品的过程中体验到一种精神愉悦。

只要是"人"所使用的产品,都应在人机工程上加以考虑,产品的造型与人机工程无疑是结合在一起的。我们可以将它们描述为:以心理为圆心,生理为半径,用以建立人与物(产品)之间和谐关系的方式,最大限度地挖掘人的潜能,综合平衡地使用人的机能,保护人体健康,从而提高生产率。仅从工业设计这一范畴来看,大至宇航系统、城市规划、建筑设施、自动化工厂、机械设备、交通工具,小至家具、服装、文具以及盆、杯、碗筷之类各种生产与生活所创造的"物",在设计和制造时都必须把"人的因素"作为一个重要的条件来考虑。若将产品类别区分为专业用品和一般用品的话,专业用品在人机工程上则会有更多的考虑,它比较偏重于生理学的层面;而一般性产品则必须兼顾心理层面的问题,需要更多的符合美学及潮流的设计,也就是应以产品人性化的需求为主。

## 二、设计的象征性

象征(符号的指代性)指的是以具体事物本身所显现的性质、形态特征、色彩及生活习性,进而联想到某种与感性事物相似或相近的抽象含义,从而表现某种特殊的意义。象征性对

创造设计艺术作品是十分重要的。在中外美学中都把设计艺术中对意蕴的追求看作是审美的极致。象征性表现是标志设计至关重要的一种方法,并表现出自己的特质。标志的形态要与其在形式、功能和审美上相辅相成,并通过象征性表现来准确地解释设计观念,最终走向"文化图形"的形成。

象征性的视觉符号的是用形象表示概念的,一切具有形象并用其表示概念的都可以归为符号一类。从符号学的角度看,文学艺术等都是人类社会应用符号的活动,符号被视为是传递信息的中介,是信息的载体。任何语言的基本单位是符号,设计艺术的语言也同样如此。远古时代,从人类在生产、劳作及原始宗教的需要,创造了以特定形象记录特定含义的基本符号,如日、月、山、水等,随后就出现了基本符号的组合。

20世纪下半叶的天才涂鸦艺术家凯斯·哈林,设计出了风靡全球的空心小人。他创造了各类极具识别性的个性符号,如今他的涂鸦已成为流行文化中的一部分,他是20世纪最具代表性的涂鸦艺术家之一。凯斯·哈林的涂鸦作品(图1-30)看似简单,实则暗藏深刻的内涵,其涂鸦图形中的视觉元素、图形创意背后所要表达的更深层次的暗喻值得我们欣赏和研究。

草间弥生作品中的圆的象征内涵及其装置艺术空间设计的特点,显然深度挖掘了空间设计中圆的象征性思想(图1-31),具有深刻的象征内涵,在空间设计中具有广泛的应用价值。她擅长运用象征主题概括、象征元素提取以及象征空间渲染的设计思路,揭示圆的象征性在空间设计中的应用表现。

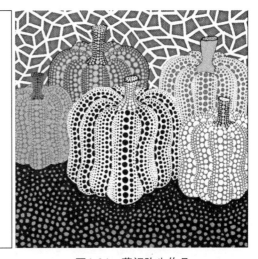

图1-30 凯斯·哈林作品(见彩页)　　图1-31 草间弥生作品

以东方哲学为基点的设计思考,正是越来越多的室内空间设计和服装设计走向蓬勃发展的文化原动力,日本的山本耀司、三宅一生均用特有的东方符号征服了西方,如褶皱、穿透等这些象征性的语言体现了以东方的禅意思想为基础的哲学思想艺术,同时运用设计、生活与艺术间的层级与融合,隐喻地表达了东方那种自我的独特文化艺术语言。

从传统的历史来看,中国民间艺术是传统的思想、文化、道德、风俗、艺术、制度以及行为方式的缩影。民间艺术的特色之一就是传统图形,对传统图形的继承和发展是现代设计的责任。象征既是传统图形的核心精神又是设计创作的一种表现方法。传统吉祥图案(图1-32)以其特有的象征性装饰语言和民族风格,已成为全球华人共通的一种视觉符号。传统图腾崇拜是

图1-32 汉瓦当四神纹样

人们对未知世界的猜测和期盼,但当今随着人类认知空间的不断扩大,新的未知、新的迷茫又会再次困扰着人类,在人们的潜意识中,便会隐藏着更多的、更神奇的、新的"精神崇拜",这种象征性的语言,可以说是原始图腾崇拜带给我们的启示。在现代设计中传承与发扬中国古典图案中的谐音、喻义、符号等象征性语言,并融入其精神元素,必定会使我们的设计更具民族性,文化性与时代性。

象征性设计物品的出现,对提高社会化文明程度有积极的认同感。这是超越了消费意义的物品,成为时代文化的见证,这是由物品的器具价值深入到历史深层的时空。这里有着积极的人生向往,寄托予器物以精神的理想。这种器物现象往往会因为历史的原因或现实的极度关注,而成为象征性的文化。

在与现代设计的结合上,古典社会流传下来的文物精华以及重要的建筑物正是这种文明的象征。而现实中的各国国旗、国徽,各个城市城徽、特殊的会徽、标志,如联合国标志、维和部队徽章、奥林匹克运动会会徽、中国香港特别行政区及澳门特别行政区的区旗、中国银行标志等,都具有象征作用。

现实设计意义中的象征性,使设计的存在完全可以进入一种社会的广阔空间。许多设计物品已经现实社会的认定,同样有一种象征性的意义。如橄榄绿成为中国国防力量的标志;中山服成为中国现代服饰的代表作品。具有象征意义的设计物品常常是一种稳定的样式。独特的符号,固定的颜色,这也是现代企业形象追求的标准字、固有色以至企业形象、企业理念等具有象征意义的结果。

设计物品的象征性往往还在于导引着一个社会时尚的流行。随着全球信息化的发展,国与国之间的政治关系演化为经济合作伙伴,设计物品的风行一时,成为某一类社会行业的认同物,具有崇拜的精神象征。例如巴黎春秋季时装发布会,就具有全球服饰时尚的导引性等。设计师研究物品的象征性,是为现实市场经济服务的,这里有象征意义的原因,也有纯粹的商业活动。

## 三、设计的精神性

　　艺术设计从根本上来说是精神的。此时的精神绝非一般范畴上的精神,即普遍意义上的与物质领域相对应的精神领域,而是精神领域之上的精神,即精神性,这种精神性是一种本质的、深层的自我发问,是对人生价值的终极思考。它是立足于人类自身与历史的跨度上的自我印证。艺术设计的本质应该是一种精神性的存在,是一种人生价值的终极追问。

　　设计如果仅仅停留在某个概念层面,而没有超越这一层面追求更高的精神性和独特性,难免落入平凡之流。艺术设计的精神性与艺术性是其艺术魅力的关键所在。设计在继承传统人文精神及格调韵味的同时,体现着设计者自身独特的艺术品位及精神诉求。艺术设计反映设计者的艺术追求,是其真实情感的呈现与个性精神的表达。

　　艺术作品是艺术家心灵的反映,是感情的体现。康定斯基在《论艺术的精神》中提到的,对艺术的精神性的观点为中心展开论述。具体的形象固然可以表达情感,而抽象的形式,即使是一个点、一条线、一块面、一种色彩都有其自身意义,都足以表达思想。它们是唤起感情的独立语言。

　　设计的人文价值体现与人与物的交流,这种交流是一个从物质到精神的互动过程,人类使用产品时的精神状态和产品本身流露出的价值取向决定着这种交流是否愉悦,因此产品的设计必须与人的心理相匹配。设计物的形式最终必然要求满足人们的心理愿望以及历史的人文和现实的人文追求,体现精神特征。

　　设计的形式个性是设计者情感的反映,设计的个性化是设计的发展趋势。但是,个性化不仅仅是形态或理念的稀奇古怪,个性化应该是建立在对人类需求与关怀基础之上的设计理想体现。设计是精神文明与物质文明之间的桥梁,是设计将精神层面的美物化到现实产品之中。设计是有感情的注入,是实用与精神意义的统一。

　　设计发展过程中,不同设计作品反映出特定历史时期人类生活的精神状态,不同设计风格与流派则反映的是特定人群共同追求的精神理想在设计中的集中体现。在当代社会,不同地域、不同国家都在选择通过独特个性的设计形态来体现本民族的精神风貌,现代设计被赋予了更深层次的精神内涵,设计的精神来源于生活并超脱于生活。人类社会发展至今,随着全球化经济的加速趋势,在经济领域竞争过程中,已不再停留于产品初级使用功能和质量的竞争,而逐渐演化为设计能力与设计理念体现出来的文化特色和审美情趣方面的竞争。这种竞争更多注重的是文化理念与人们所追求的生活理念,这就促使艺术设计产业中,设计对民族文化艺术精神的追求和再现。

　　讨论或者说探寻当代设计的精神性表现,其实是在找寻设计本质的问题,是找寻设计师与社会、生活之间联系的问题。精神性的问题本是多元的、无定论和无框架的,但设计不能、也不会脱离社会、生活和历史而单独存在。时间的车轮永不停歇,历史的脚步总在大踏步向前,世间万物都随之进化,有优胜,更有劣汰,人类本身自然也不例外。人类与设计都随着不同时期的生活习惯或者环境和科技不断地在变化与发展。相应地,随之带来的是人们精神状态的改变,只有透过这一层面、理解这一层面,才能更好地体现当代设计的时代精神。

　　在这个多文化融合的社会里,设计艺术也多姿多彩。然而,精神性的追求尤为重要,在速食文化的潜移默化里,在经济高速发展的社会现状中,利益以及生活的压力迫使人们不再想要去花费时间与精力探索新奇新鲜的东西,在此时,艺术便成了直接反映我们社会的一面镜子。当我们在讨论艺术时,各种优秀的艺术作品中精神性是必不可少的,它们冲撞着我们的本心,

让我们去思考，去探索那些未知的问题。如在室内设计中，中式设计推崇自然情趣的细节，有着整体的端正稳健及布局的对称均衡的特点，颜色仍然会体现中式的质朴，常常以一种东方人的"留白"美学观念控制的节奏营造意境。可以说无论现在的西式风格如何被大加推崇，天然古朴的意境情怀却始终是东方人不断的追求。

## 四、设计的科技性

设计在人类文明发展历史上是文化的一部分，自它的诞生之日起就与艺术、科技有着割不断的联系；从广义上理解设计，其最基本的意义是计划，即为实现具体的目标而建立的方案；从狭义的角度来理解，它包含社会、科学和经济等多重意义的构成形式，体现了从构思、行为到实现其价值的创造性过程。无论是传统手工艺设计还是现代工业设计，无论是汉代的长信宫灯（图1-33）还是2008北京奥运会的"鸟巢"（图1-34），都表现出艺术设计与科技的完美结合。所以说，设计是艺术与科技结合的产物，设计以科技为基础，用艺术设计的方式创造实用与审美结合的产品，满足人类物质和精神方面的多种需求。

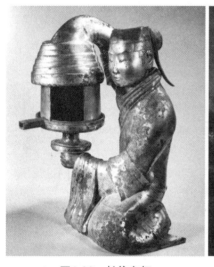

图1-33　长信宫灯

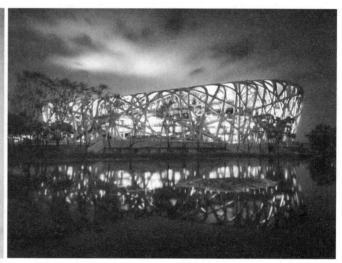

图1-34　鸟巢

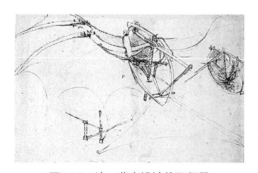

图1-35　达·芬奇设计的飞行器

科学和艺术自古以来就是不分离的。古希腊学者亚里士多德既是一位哲学家又是一位科学家，文艺复兴巨匠达·芬奇、米开朗基罗等是举世闻名的艺术大师，但他们同时又是科学家、发明家、建筑大师。达·芬奇早在四五百年前就设计了最早的飞行器（图1-35）。1986年5月，斯图加特世界工业设计大会展览展出了达·芬奇曾经设计的许多机械模型，至今仍然被设计师视为典范。他们是艺术大师，同时他们也是科学大师，之所以能发明创造出那么经典的作品，正是因为他们的作品是艺术与科学的综合体。

科学和艺术的关系是设计学科中的一个基本问题，现代设计及其教育的产生和演进，始终没有离开与科技和艺术之间进行的抉择和判断。从某种角度理解，现代科技的进步直接促进了

现代设计的发展。现代设计横跨文理两科，涉及科技、人文和社会科学等领域，与艺术、与科技的关系都非常紧密，其学科特质显示其有着相对特殊的思维、行为模式以及相应的社会价值判定系统。

艺术设计总是受科学技术发展进步的影响。科学技术影响和作用着艺术设计的具体实现形式。其中销售量超过百万件的产品是托内特设计的托内特椅子（图1-36）。它产生于19世纪中叶，是当时著名的小酒店椅子，就是由于当时托内特工厂发明弯木鱼与塑木新工艺而引起的直接后果。科技作为设计人员实现其设计思维和理念的必经途径，那么随着科学技术的进步和各种在此基础上产生的新材料、新工艺、新技法促使了技术对艺术设计创造起到直接影响，如各种优质钢材和轻金属被应用于设计中，产生了德国设计大师密斯·凡德罗设计的钢管座椅，那样轻巧、现代的外观造型，让消费者充分体会着技术科学生活带来的愉悦感。

科学技术在当代社会中扮演越来越重要的角色。设计已成为科学技术与人类生活、经济发展紧密联系的纽带。所有类型的设计都含有科学技术的成分，而所有的科学技术都是通过设计转化成商品的。设计把当代的技术文明运用于日常的生产之中。设计不仅是科学技术的载体，它本身就是科学技术的一个部分。例如，影响广泛的流线型设计风格就来自空气动力学科学实验，这种光滑流畅的形状能减少物体在高速运动时的风阻（图1-37）。流线型被广泛运用，已经从一个科学的范畴转化成为一种富有艺术气息的工业造型语言。

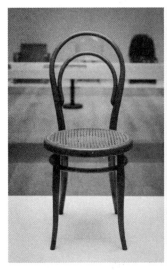

图1-36　托内特椅子　　　　　　　　图1-37　流线型汽车设计

技术包括生产用的工具、机器及其发展阶段的知识。技术对设计创造产生直接影响。技术的发展使设计与制造分工，设计成为独立的设计专业。可以说，设计是伴随现代科学技术进步和社会经济文化发展而形成的一种具有全新设计观念的现代设计体系。从工业社会的物质文明向后工业社会的非物质文明转变是21世纪社会发展的总趋势，设计也将由物质设计向非物质设计进行转变，而推动这一转变的关键是信息技术。近代的微电子技术的发展更是给设计带来了巨大的变革，数码技术、虚拟现实、互联网等新的技术使人们可以快速、准确地传送大量的文字和图形数据，使设计方式变得更为灵活、形式更为多变。显然，所有这一切已经离不开技术手段的辅助了（图1-38）。

图1-38　商场中的3D虚拟试衣间

技术是设计可行性的必要条件之一。科学技术是生产力的一种主要构成要素，随着技术、材料、工具的变化，技术对设计创造产生了直接影响。19世纪，钢筋混凝土以及玻璃的发明与应用，改变了建筑建造技术，促成了现代主义设计风格的产生；印刷术的发明，使发展教育和知识的大规模普及成为可能，从而奠定了近代文明的基础。1939年，法国人达盖尔发明了银版照相法，由此翻开了现代传达史的第一页。20世纪二三十年代，由于收音机、电视机等多种新媒体的使用，加之大量的信息需求，广告业迅速发展；伴随着电脑、网络等新兴信息技术媒体的崛起，视听觉的高质同步传达，使设计的表现领域日益扩大和深化。

现如今，设计以科学技术为创作手段，如电脑辅助设计，还以科学技术为实施基础，如材料加工、成型技术、能源技术、信息技术、传播技术等。当代设计往往结合了最新的科技成果，运用新材料、新技术、新工艺来开发新产品，可以说，当代设计与科学技术，两者相辅相成。

## 五、设计的艺术性

艺术在希腊语中译作teche，拉丁语中译作ars，都有技能和技巧的意思。在古代，艺术不仅和美与道德有关，同时还和实用有关。中国古代以礼、乐、射、御、书、数为"六艺"，日本也将香道、茶道、歌舞、乐曲称为"游艺"。

设计的概念来源于建筑与绘画，人类早期的设计与艺术活动是融为一体的。后来，随着社会分工的越来越细，各行各业的专业性越来越强，才使得艺术从实际的技术中分离出来。

设计是一种特殊的艺术，设计的创造过程是遵循实用化求美法则的艺术创造过程。这种实用化求美不是"化妆"，而是以专门的设计和语言进行创造，如工业设计常称为工业艺术（industrial art），广告设计被称为广告艺术（advertising art）等。设计被视为艺术活动，是艺术生产的一个方面，设计对美的不断追求决定了设计中必然的艺术含量，设计的草图或模型，本身就可能具备独立的审美价值。不可否认，很多工业设计作品的形式表现出与现代雕塑与绘画的密切联系。

包豪斯时期，结构主义的抽象形式与新造型主义绘画和雕塑就存在着惊人的共同之处。康定斯基的抽象构成主义绘画与明信片的设计也就是构成主义的风格。从古至今，设计的艺术追求都在设计品中体现出来。不同的设计门类体现着各自不同的艺术特点、不同的美感。

在西方，艺术的美学观是渐渐出现的。绘画、雕刻和建筑早期并不包括在自由学科之中，西方古代至中世纪并没有一个缪斯专门分管这些学科。由于近代西方越来越强调艺术与美的关系，终于形成了所谓美的艺术的概念，以别于应用艺术。人类早期的设计与艺术活动是融为一体的，只是随着社会分工的越来越细，各行业的专业性越来越强，才使得艺术从实际的技术中分离出来，而艺术的观念也发生了变化。文艺复兴时期，一部分有才华的手艺人从为生活制作

日用品和为建筑进行装饰开始转化到独立的艺术品创作,使艺术与工艺渐渐分离。当时的伟人达·芬奇不仅是一位画家(图1-39),还是一位工程师、建筑学家、雕刻家、气象学家、物理学家等。文艺复兴时期,艺术与工艺在分离的同时仍存在着千丝万缕的联系。

设计和艺术,两个完全不同的词没有任何冲突。每一个人都可以称自己是在做设计,或者说自己是艺术家。每一件事物或者作品,都可以用设计的方法、艺术的思维来去看待。但是由于一些无法解释的原因,造成了两个相差很大的职业。现在的设计师更像是"美术"与"技术"相结合的一个职业,而艺术家开始往观念与哲学上发展。

如果现在的艺术家和哲学家是在创造问题,那么设计师就是在帮助人们解决问题。但是在此之前的很长一段时间里,那些执着于细节的工匠们,那些严谨的设计师们,那些想尽各种办法去表达美学的艺术家们,其实都是同一类人。可是现在这一类人已经越来越少了,因为很多人都不想为别人设计

图1-39　《圣母子与圣安妮》(达·芬奇)

"小便池",他们真正想成为的是那个在"小便池"上签字的人。

不同的设计门类体现着各自不同的艺术特点、不同的美感。艺术的发展与设计的发展并行不悖,设计从艺术尤其是造型艺术、现代艺术中汲取灵感,二者都在追求一种能够体现时代精神实质的理想形式。设计者要避免为技术和设计而否认物质产品的精神功能,否认设计的艺术特性,只是把设计作为纯科学技术的一个行业,这些都是对设计健康发展的伤害。任何设计在满足了使用功能之后,艺术追求就成了最高的追求目标。

## 六、设计的形式性

### 1. 设计功能与形式

形式一词的语源可以追溯到拉丁语stilus,原指罗马时期在蜡版上刻字的铁笔,是书写工具。之后演变为字体或风格等。我们这里说的"形式"特指艺术设计中的形式这一概念,诸如设计语言、结构、尺度、色彩、肌理、节奏韵律等,是塑造产品形象的方法、手段、样式,是设计成为有形物质的关键,与功能相对应。

这里强调的功能主要是实用功能,无论是建筑设计还是产品设计,是服装设计还是广告包装,实用功能始终是第一位的。顾客购买一种产品实际上是购买的产品所具有的功能和产品使用性能,比如,汽车有代步的功能,冰箱有保持食物新鲜的功能,空调有调节空气温度的功能。如果产品不具备顾客需要的功能,则会给顾客留下不好的产品质量印象;如果产品具备顾

客意想不到但很需要的功能,就会给顾客留下很好的产品质量印象;如果产品具备顾客所不需要的功能,顾客则会感觉企业浪费了顾客的金钱付出,也不会认为产品质量好。

### 2. 设计造型与形式

造型这个词,并不是艺术设计领域所专门使用的,凡是视觉艺术都需要造型。对于艺术设计来说,设计者的构思、意图通过具体的造型而得以视觉化、明确化。与其他视觉艺术造型不同的是,设计造型要充分考虑功能、材料、技术、工艺的制约,在制约中发挥造型特征,以适应目的需要。

造型要素是造型活动的必备元素,由形态要素、色彩要素、肌理(材料)要素组成。造型是设计的主要任务,而形式则是造型的结果。

### 3. 装饰与形式

装饰有两种现象:一种是在物体表面附加某些东西使其赏心悦目,更好地发挥目的作用;另一种是一些物品并不附加纹饰之类,本身也呈现一种装饰性。

装饰与形式的关系是相互依存的关系,装饰是形式的一种表现形式。装饰不是一切,不是设计的最终目的。但设计者通过装饰可以传达情感经验,对于使用者来说,借助于装饰才能把握情感经验,升华审美感受。设计者如果拘泥于装饰或者抛弃装饰都将不利于设计发挥功能作用。

好的设计应该是功能和形式之间的平衡。我们不能单纯强调形式,设计的最终目的还是要使产品具备适合的功能,具有实用性的。功能的满足是设计中第一位的,也是最基本的。如果一个设计满足不了功能,就肯定不是一个好设计。满足功能却没有美感,没有好的形式感的设计同样也不会是一个好的设计。我们一直在努力追求功能和形式感之间的平衡。当然,一个比较成功的作品要靠设计师努力、业主的支持和制作单位三方面的配合。

从一个专业的视角来看,形式是艺术表现的最重要的语言,又或者说是唯一的语言,是艺术作品得以真实呈现的基础。平面设计中最重要的语言是版式、字体、色彩与图形,它们是完成一个设计的要素和手法,通过形式去实现创意才是真正意义上的设计,从某种意义上讲,形式即创意。

艺术设计需要满足使用的功能已经成为常识,在无所不能的现代科技、现代材料、现代工艺的作用下,没有实现不了的形式;相反,当代设计需要或者说缺少的是极致的艺术、超出想象的创意、戏剧性的形式。艺术设计中需要为形式而形式,容许形式主义占有一席之地。

21世纪的社会与经济、文化与艺术、信息与知识等方面发展迅速,当代艺术设计的发展也非常迅速,艺术设计在不断产生新的类型、新的样式与新的分支的同时,更是出现了一系列跨专业的、多学科交叉的、具有重大社会文化主题的综合性设计,它们凭借其文化元素的多元化、结构的丰富性、形式手法的交叉化等特征,成为设计的新景观,彻底突破了所谓的衣食住行的门类的划分和专业定位。

当今的视觉形式语言,从根本上摆脱了古典主义所指定的形式美法则,不再以唯美、和谐为根本目标,显然和经过现代、后现代艺术的洗礼有关。各种多元化艺术,如建筑、设计,经过数码技术改编过的媒体视觉表达语言及其虚拟的、交互的、图像的艺术世界,在当代建筑、文学、电影、音乐、戏剧、舞蹈与设计相互作用下的综合性艺术,交叉性设计,带来了众多新的表现类型与样式,新的媒介与词汇,因此,必定将会产生新的形式语法,新的表现规则、新

的学习范式。这种形式语法规则是开放性的，资源是多途径的，示范作品是多元的，文献与教科书意义上的文本是多学科的，其表达方式和专用词汇往往具有不确定性，因此对设计中的形式的研究必须具有后现代性。

## 七、设计的经济性

在当代社会，设计无处不在、无所不需，已成为提高经济效益和市场竞争力的重要战略和有效途径。在全球化的市场竞争中，设计是一个国家、企业或组织发展最有效的手段之一。

英国前首相撒切尔夫人曾说："英国可以没有政府，但不能没有工业设计。"1982—1987年间，撒切尔政府投资2250万英镑，开展了著名的"设计顾问资助计划"（FCS）和"扶持设计计划"（SFD）。FCS和SFD计划中的产品在后来的6年中获利高达5亿英镑。英国的设计业在20世纪80年代开始迅猛发展，为英国经济注入了活力，帮助英国有力地参与了国际市场竞争。2000年以来，英国成为建筑、广告、时装（图1-40）、产品设计、动画制作及数码娱乐等领域的典范国家，创意产业给英国带来了巨大的经济效益。

第二次世界大战后，意大利设计的发展被誉为"现代文艺复兴"，它是为发展国家经济而发展起来的。它对整个设计界产生了巨大冲击。"米兰三年展"为优秀的设计作品和设计师提供展示交流的空间，向全世界展示全新的意大利设计风格。意大利的汽车、服装、家用电器、办公用品、家具（图1-41）和室内设计成为支撑意大利出口贸易的重要产品。

图1-40　英国Burberry时装　　　　图1-41　意大利家具品牌KARTELL设计的椅子

同一时期，日本将设计作为基本国策和国民经济发展战略。1952年，日本工业设计协会成立，并举办了第二次世界大战结束后日本第一次工业设计展览。日本政府于1958年在通产省之下设立了工业设计课，负责制定与设计相关的法规和标准，组织对外交流，聘请外国专家和向外派遣留学生，对设计教育和设计产业大力扶持，很多企业相继建立了自己的工业设计部门。设计在日本战后重建中发挥了重要作用，为经济的腾飞打下了坚实的基础。

中国实行改革开放政策后，广东的经济发展在全国取得了领先地位，家用电器、电子产品、灯具、服装等占领了国内大部分市场，这无疑大大得益于广东设计的发展和先进的设计意识。而越来越多的中国企业认识到设计的战略性作用，如海尔集团1994年成立了单独的设计公司——海高设计公司，目前已成为世界一流的工业设计公司。2002年，由海高设计公司设计的嵌入式酒柜和"小小神童"洗衣机获得了日本G-Mark设计大奖。联想集团于2002年成立了联想工业设计中心（现已更名为联想创新设计中心），其设计水平在国内处于领先地位，设计已

图1-42 联想的笔记本电脑产品

经成为联想产品的核心竞争力之一（图1-42）。

设计作为管理手段，还可以推动企业的发展。它最典型地体现在企业识别系统中，并且以此来树立企业形象、提升品牌价值、塑造企业文化。企业识别系统（CI）包括理念识别（MI）、行为识别（BI）、视觉识别（VI）三个子系统。它主要是以企业标志为中心所展开的一系列设计，通过一个统一和完整的视觉符号系统，鲜明地向社会传达企业的发展战略、经营理念和经营目标，使企业成为一个具有个性和可识别的整体。

设计作为促进消费的手段，推动国家经济的发展。消费是人们生存与发展不可缺少的条件，促进消费是经济领域的一项基本活动，设计与消费的关系是设计与经济关系的生动体现。

首先，消费是设计的消费，是设计劳动成果的消费。设计的劳动成果不仅指设计物本身，还包括与设计物相关的一系列设计。例如，家用电器经过产品设计和工业生产后，还要通过传达设计才能到达购买者手里。因而，消费者不仅消费了产品设计，而且同时也消费了它的包装设计、展示设计、广告设计等。

其次，设计为消费服务，同时又创造消费。设计生产的目的除为了消费之外，设计还可以帮助商品实现消费、促进商品流通。西铁城的品牌及广告策略是一个十分典型的例子。刚开始，西铁城手表并不受人赏识，无法打破瑞士手表一统天下的局面。日商为此专门召开公司高级职员的会议来商量对策，最终想出了一个大胆的广告设计方案。西铁城公司通过新闻媒体发出了一条令人咋舌的消息，某时将有一架飞机在某地抛下一批手表，谁拾到就归谁。人们怀着好奇、怀疑、激动的心情纷纷赶到约定地点，争先恐后地去捡表。他们在惊喜之余发现西铁城手表在空中丢下后，居然还在"嘀嗒嘀嗒"地走动。这则广告设计策划案巧妙地将广告、破坏性当众试验和实物奖励三种办法结合在一起，使"西铁城"名震整个钟表业。

## 课后练习

1. 设计的本质是什么？
2. 设计有哪些特征？
3. 艺术与设计的异同是什么？
4. 包豪斯的设计理念是什么？
5. 怎样在设计的形式上有所创新？
6. 当今我国社会，哪些设计作品突出了设计的经济性？
7. 说出5位世界著名设计师，并指出他们的知名设计作品。
8. 观察生活中的设计物质与设计现象，举例表述设计的特征。
9. 考察并分析某知名设计品牌，说明该品牌的设计内涵。

# 第二章 设计美学

**识读难度** ★★☆☆☆

**核心概念** 美学、美的特征、生态美、人性美

**章节导读** 美学是一门研究人审美现象的人文学科，不仅与哲学密切相关，也和伦理学、心理学、社会学、人类学、文艺学等诸多等人文学科紧密相连。在众多学科中，哲学与美学的关系最为密切，它为美学提供了本体论、认识论和方法论基础，因此，美学理论无疑是建立在哲学理论的基础之上的。美学的研究对象是审美现象，即处于人与世界的审美关系中的审美现象或审美活动。审美是人的审美，大自然中万事万物的美都不是与生俱来的。如果离开了人，事物就根本谈不上美与不美。也就是说，事物只有进入了人的审美视线，与人发生了审美关系后才可能产生美，才有了美学意义上的"美"。所以，审美是人的审美，人是审美的主体，经过人审美分析的事物才是审美对象。

## 第一节 美学基础

　　1750年，德国理性主义哲学家、美学家鲍姆加登（1714—1762年）的学术专著《美学》正式出版，标志着美学作为一门独立的人文学科正式成立，而鲍姆加登也被称为"西方美学之父"。美学在德文里是"感性学"的意思。

　　美感，来源于有意味的形式。从那些近似符号化的原始图腾，到那些趋于写实的中国式花鸟画；从那些浓墨重彩的西式风景画，再到那些玄妙高深的印象画派，这一切其实都是一种有意味的形式，而审美情感正是来源于此。无论是粗轮廓的线条勾勒，还是活灵活现的事物写照，这些作品要么是规整严密，井然有序；要么是婉转曲折，流畅自如。这实在不是一种低层面的感官愉悦，其中蕴含的必定是一些关于想象和观念的积淀。

　　美感是指人们对于美的认识的整个精神现象和心理活动。关于美感问题，有学者认为：美感就是美给人的快感，也就是人的感受。有人曾说美不是客观存在的，不存在于任何事物之

中，美只存在于鉴赏者的心里，因而才会产生不同的人会看到不同的美的说法，每个人都应该尊重自己的感受，同时不要妄想去改变别人的想法和感受。

由此看来，美感是每个人不同的内心感受，也就是不同的美。为什么会有这种不同的感受呢？这是由于各个人的审美不同，而对于审美感受的不同则来源于人们对美的感受和认识不同。因而，对美的感受就是对美的认识。美的认识正如一般认识一样，是感性认识到理性认识的提升，不能单纯地把美感归纳总结为感性认识，但是感性认识在美感中的意义也不容忽视。

有"美学之祖"之称的鲍姆加登认为，美是感性认识的完善。因为在一般情况下，对美的认识是通过美的现象来把握美的本质和规律的。所以美感不仅关系到人们的感觉，而且也关系到人们的理智，是一种带感性认识的智性认识。美感是人在审美活动中的多种心理因素包括感知、情感、想象、感受、感动等的整合。

美感的形成是随着人类社会的发展而发展的。自从有了人类社会，就有了人们对社会的认识，但在不同时期，这种认识方式和达到的水平也是很不相同的。从原始人类的信仰开始，人们对自身的了解及对美的认识也在不断进步：从最早的原始人的赤身露体，到穿完整的衣服，除了对羞耻的认知，更多也是为了美。再到人们对自然、对神灵的崇拜延伸至对图腾的崇拜，才有了后来的人们在社会生活劳动中所创造的美的感受。

从最早人们崇拜神灵开始，就开始有了神话，也有了巫术。人类对于自然界的认知与改造能力不足。所以对自然界的千变万化产生强烈的恐惧和敬畏之心，便相信有一种超自然的力量在支配千变万化的大自然；又由于大自然的变化，带着不可捉摸的神秘性，于是相信有一种神灵的力量在操纵着大自然。上述这两种力量造成了大自然在人类心中的地位牢不可破。

# 一、美的探索

美的本质即对"美"给予哲学规定或从哲学上回答美是什么。美作为美学王国的"哥德巴赫猜想"，更被称之为"美学王冠上的明珠"。古往今来无数的哲学家、美学家都在试图探寻，我们所要借鉴的就是探寻者的轨迹。

### 1. 从物质世界中去探寻美的本质

（1）**毕达哥拉斯的"黄金分割比"**。毕达哥拉斯作为最早的美的探寻者，提出"美即数的和谐比例"。该观点认为，宇宙是由数的和谐关系构成，一切美的形体、美的事物、美的艺术作品都有一种共性——和谐与比例，而这个和谐与比例是探讨事物之所以美的根源。音乐上的"共鸣"就是和谐。人的心灵是建筑在数的比例关系基础上的和声。心灵的和声可以随着外界和谐而震动。当人体的内在和谐与外在和谐相感应时便产生了共鸣，从而使人获得了愉悦感。绘画上的"黄金分割比"就是人们认为这幅画美的根源。由于大多数毕达哥拉斯学派的成员是数学家，所以他们认为，世间万物最基本的元素是数，数的原则统治着宇宙。

（2）**狄德罗的"美是关系"**。狄德罗提出："我把凡是本身含有某种因素，能够在我的悟性中唤起'关系'这个概念的，叫作外在于我的美；凡是唤起这个概念的一切，我称之为关系到我的美。"他认为，各事物中不同部分的比例产生的一种实在关系是美的；事物与其他事物相比较的对比关系是美的；艺术家将理性的悟性放到实物中的虚构关系也是美的。比如卢浮宫（图2-1），"不管我想到或者一点也没有想到卢浮宫的门面，其一切组成部分照旧有这种或那种形式，其各部分间也照旧有这种或那种安排，不论有人无人，卢浮宫的门面不减其美。"作为生产实践的产物，卢浮宫的美是第一性的，无论谁也不能将它改变，坚持了实践第

一的唯物主义观点。

图2-1　卢浮宫（见彩页）

（3）**车尔尼雪夫斯基的"美是生活"**。一个人在大学毕业时所做的毕业论文影响了他的一生。车尔尼雪夫斯基就是这样的一个人。在他的毕业论文中，车尔尼雪夫斯基写道：美是生活。任何事物，凡是我们在那里看得见，依照我们的理解应当如此的生活，那就是美的；任何东西，凡是显示出或使我们想起生活的，那就是美的。

**2. 从精神世界中去探寻美的本质**

（1）**柏拉图的"美是理念"**。柏拉图出身于古希腊雅典的一个贵族家庭。二十岁时拜年近六十的苏格拉底为师。他的美学观认为，在现实世界以外，有一个客观存在的永恒不变的理念世界。理念是独立于现实世界之外的实体，是唯一真实的，是现实世界中感性事物的模式，是真理。大千世界均以美的理念为源泉。最为典型的是，柏拉图认为创作的源泉是灵感。灵感好似磁石一遍，具有感染力。创作不凭理智，而凭天赋；不凭技艺，而靠神助；不要神志清晰，而要如醉如狂。激情、想象力以及技巧都视为合理的存在，而美源于生活。

（2）**黑格尔的"美是理念的感性呈现"**。黑格尔出身于德国一个官员家庭，先后执教于耶鲁大学、海德堡大学，晚年任柏林大学校长。黑格尔的《美学》被称为西方美学集大成者，他认为美学是研究艺术的哲学的同时也将德国的古典美学推向最高峰。

对于"美是理念的感性呈现"这一核心命题，黑格尔解释为"这个概念里有两重因素：首先是一种内容、目的、意蕴；其次是表现，即这种内容的现实与存在。另外，这两方面是互相融会贯通的，外在的特殊因素成纤维内在因素的表现。"所谓"理念"，就是美或艺术的内容、意蕴，具有概念的普遍性和无限性。所谓"感性呈现"，则是指作为理念的客观性相对的具体可感的外在表现形式，即特殊性和有限性。

基于这一核心思想，黑格尔把艺术分为三种历史类型。第一种是从东方古建筑为典型代表的象征艺术，如埃及金字塔、中国长城和宫殿等，只是以物质体积符号来象征精神内容的某些方面，体积感压倒精神内容，并非美的艺术，而是崇高的艺术。第二种是以古希腊雕塑为典型代表的古典艺术，如菲狄亚斯的《雅典娜神像》、阿基桑德罗斯《拉奥孔群像》（图2-2）等是精神内容与物质形式的完善统一，是最理想的美的艺术。拉奥孔是希腊神话中特洛伊城的祭祀。当特洛伊战争接近尾声时，他警告特洛伊人千万不要上当，误中希腊人的"木马计"，为此触怒神灵而遭受惩罚，与他两个儿子同被蟒蛇绞死——"说真话的人未必有好下场"。这幅作品以拉奥孔为中心，两条巨蟒缠绕他的双臂，咬噬他的腰部，并把他的两个儿子紧紧缠住。拉奥孔因竭力挣扎，动作

图2-2 《拉奥孔群像》（阿基桑德罗斯）

激烈、神情紧张而身体扭曲，全身肌肉鼓起。他的大儿子一边企图解脱蟒蛇的缠绕，一边却焦虑地关注着父亲，而他的幼子已无法站立，右手擒住蛇头却已无力。整个雕像表达了人物极度痛苦的表情和高度紧张的气势。金字塔式的稳重结构，富有节奏变化的人物动作和形体处理，对人体解剖的精确观察和把握等，都不失为一座忠实再现自然并善于进行美的典范作品。第三种则是以西方近代绘画、音乐和诗歌为代表的浪漫艺术，则是主观的精神内容压倒了物质形式，使理念"退回到精神自身"。

柏拉图也好，黑格尔也罢，都主张从客体的精神世界去寻找美，而另外两位美学家却主张从主体的精神世界去寻找美。一个是李普斯的"移情说"，另一个是克罗齐的"直觉说"，都有他们的独到见解。正如列宁所说"唯心主义是生长在人类认识之树上的一朵不结果的花"。虽然不结果，却是认识发展史上的重要环节，正是唯心主义美学家所看到的美与人的精神密切联系，才使得人们对美的认识不仅仅停留在物质客体上，从而把美的本质认识往前推进了一大步。

## 二、美的范畴

### 1. 有关美的范畴的界定

美的范畴是美的事物本身固有的本质属性在思维过程中的反映。根据审美对象表现形态的不同特征、不同流派和不同风格，美的范畴大体可分为理论范畴、形态范畴以及技术范畴三个不同的层次。

（1）**理论范畴**。主要研究各审美流派的衍生、发展及其特点。在艺术概论中谈得较多的是：原始艺术、古希腊艺术、罗马艺术、拜占庭艺术、哥特式艺术、欧洲文艺复兴时期艺术、巴洛克艺术、洛可可艺术、古典主义艺术、浪漫主义艺术、写实主义艺术、印象派艺术、表现主义艺术、野兽派艺术、未来派艺术、达达主义艺术、立体派艺术、抽象派艺术、超现实主义

艺术等。

（2）**形态范畴**。形态范畴研究的是形制的审美倾向。美的形态是美的本质的具体表现。美的形态包括美的"存在形态"和"表现形态"。前者是美所表现的范围，侧重于从审美客体的存在领域的角度对美进行分类，又被称为美的"存在领域"。后者是美的属性的观念呈现，侧重于从审美主体美感情态的角度对美进行分类，又被称为"美的范畴"。

（3）**技术范畴**。研究艺术表现的手法、技巧和形式方面。

从人类艺术的发展过程来看，非理性直观是认识纯粹的美的唯一途径。首先，我们对艺术这一概念进行考察，如果仅把艺术理解为艺术哲学，似乎就是把艺术归结成纯思想的事情，但其内部却含有很多实践的成分。也可看作包含对象化的过程。艺术诚然可以看作某种思想的外化，但由于形式的制约，其成果是打了很大的折扣的，因为我们提到过一切规定的基础都是否定。因而，艺术即是哲学的不完全表现形式。纯粹的美最为无限，也证明了是不能被完全表述的，而美学家们却仍旧热衷于此，但就其所使用的语言的方式来看，则太过局限。对于用有限的方式表达无限，我们说过是困难的，也不明智，只有通过多种方式的描述。因而，艺术固然有局限，但却是超越了语言的限制，这也证实其存在的意义之一。

### 2. 优美与崇高的审美功能

（1）**优美的美学特征及其美学功能**。美学界对于优美的研究是随着对崇高范畴的重视而得以深入。在早期探索中，优美被看作是美的本质。发展到近代，博克认为，要从对象的物性特征来把握优美事物所具有的特征。而康德则认为，主要从审美效应角度来理解，优美给人的快感属于"鉴别判断"而非"智力的情感"，优美直接在自身携带着一种促进生命的感觉，而且因此能够结合着一种活跃着游戏想象力的魅力刺激。

优美具有秀雅协调的形式，浑然一体的内容以及轻松愉快的美感。在形式上，优美表现出清秀、典雅、柔和、协调的特点，处于相对稳定的状态，具有宁静、平和的性质。在内容上，优美内部各要素处于一种和谐状态，它们相互融合，浑然一体，用科恩的话说，优美便是那种完全消失了矛盾的状态。在主客关系上，优美是主体与客体的相对统一的和谐状态，主体在客体面前感到轻松愉快，心旷神怡。比如自然中的优美也主要表现于客体对象感性形式的和谐性上，社会领域中的优美首先必须具有显示对实践的肯定性，合规律性与合目的性，"真"与"善"在社会美领域占有相当重要的地位，而艺术领域中的优美多体现在和谐内容与完美形式的统一中。

（2）**崇高的美学特征及其美学功能**。3世纪罗马美学家朗基努斯在其著作《论崇高》中首先提出以崇高作为审美范畴。18世纪以后该观点在西方受到普遍重视，大工业的发展极大地开拓了人们的审美领域，人们开始有更多的机会面对崇高的审美对象，另一方面，大工业也增长了人们的见识和审美能力，使我们可以欣赏比优美更为复杂的美学形态。崇高具有庄严伟大的思想、强烈激动的情感、妥当运用的修辞、高尚的文辞以及庄严生动的布局五大因素。

康德第一次从哲学的高度研究了崇高，提出崇高对象的特点是无形式，表现为体积、力量的无限巨大，超过了主体的感性力量所能把握的限度，造成客体对主体的直观否定，从而唤起主体内在的更强大的力量即理性观念与之抗衡，最终战胜客体，主体获得了肯定，这样主体就有对对象的恐惧而产生的痛苦转化为肯定主题尊严而产生的快感。罗马圣彼得大教堂（图2-3）是意大利文艺复兴建筑的最重要代表，作为世界上最大的天主教堂，建造这座建筑历时120年，伯拉孟特和米开朗基罗等建筑师与艺术家都参与了设计。黑格尔把崇高与古代的象征

型艺术联系起来。象征型艺术的特点是内容压倒形式，有限的感性形式容纳不了无限的理念内容，从而造成了艺术形象的变形和歪曲。

图2-3　罗马圣彼得大教堂

3. 悲剧与喜剧的审美功能

（1）**悲剧的美学特征及其美学功能**。亚里士多德在《诗学》中对悲剧给出了以下定义：悲剧是对于一个严肃、完整、有一定长度的行动的模仿；它的媒介是语言，具有各种悦耳之音，分别在剧的各部分使用；模仿方式是借任务的动作来表达，而不是采用叙述法；借引起怜悯和恐惧来使这些情绪得到净化。

作为美学范畴的悲剧是广义的悲剧，而作为戏剧的一种样式的悲剧，是狭义的悲剧。它广泛地存在于各种艺术门类中。悲剧是崇高的集中形态，是一种崇高的美。在现实中，悲剧的领域比崇高的领域更窄。

（2）**喜剧的美学特征及其美学功能**。喜剧以智力性因素为基础，对生活事物与艺术对象中本质与现象、目的与手段、动机与效果之间的错位甚至背离实现发现与揭示，并通过顿悟式的笑来完成对不合理因素的批判及对美好事物的赞颂，最终达到对自我的肯定。

## 三、美的本质

美的本质根源于社会实践，是一种与真、善相联系的，体现着人的本质力量的，并通过宜人的感性形式呈现出来的客观形象。设计真正意义上来说是工业革命的产物，但工业革命之前的各种艺术门类在内容和形式上的探索和实践由来已久。任何一种艺术形式要达到美的要求就必须从美学角度进行客观的认知，设计尤其如此。

美感作为人接触到美的事物时引起的情绪波动，是一种愉悦的心理状态，是对美的认识、评价和欣赏。在西方美学史上，美感又被称为审美鉴赏。对美感的理解要从多方面来把握。

1. 美感是一种感情

美感是对美感动的一种情绪，在美感中蕴含着丰富的情感因素，脱离了情绪也就不会感受到美感。

2. 美感不同于别的情感或感觉

比如美感不是悲伤的感觉，也不是疼痛或者愤怒的感觉，更不是冷暖的感觉，而是一种愉悦舒适的感觉。

3. 美感是人们对客观事物的评价和认识

美感体现了人对事物的认知，这种认知不同于其他科学的认识，人在有美感的过程中一定程度上有感性介入，没有其他科学的理性和逻辑。对审美的判断具有趣味性，认识活动的过程与心理活动息息相关。因此，对美的事物的认识常常在不自觉中发生。

人们在对美的追求中也有着固定的原则，美感是在人们日常生活实践中产生和发展起来的。在不同的时候、不同的民族、不同的地域，美的表现方式可能完全不同，但相同的是对美的追求。

## 四、美的特性

自然美是指客观世界中自然物、自然现象的美，是人类最常见的一种审美对象，它是在自然领域内，以宜人的物质形式显现对人的本质、力量的肯定和确证，其本质在于"自然的人化"或"人化的自然"。

大自然的美具有丰富多彩、气象万千的特点，但其最突出的特点以其形式取胜，自然美以其具体、清晰、鲜明、感性形式直接唤起人的美感。这种美感往往令游人流连忘返，但对自然美的特性却难以把握。恩格斯指出，"事情不在于辩证法的规律从外部注入自然界，而在于自然界中找出这些规律并从自然界里加以阐发。"因此，现代旅游者要探究自然美的规律，不能从外部注入，而必须从自然界本身去找出其审美特性。

1. 客观性

自然美是客观存在的现实，连黑格尔那样颂扬艺术美高于自然美的著名美学家，也曾洋洋数万言论述自然美。然而，自然美究竟美在何处？又为何而美？黑格尔只是把理念、绝对精神的具体显示，当成自然美之所以美的至高无上的标准，却完全抹杀了自然美之所以为美的客观标准，因而陷入了唯心论的泥潭。

我们认为，自然美之所以为美的原因，首先应从作为客观存在的自然本身去寻找，然后再从自然同人的联系这个客观存在中去寻找。

自然美与社会美、艺术美不同，它是一种情况复杂、范围广泛、层次多样的自然存在的美。例如，"日出江花红胜火，春来江水绿如蓝"的视觉美，泉水叮咚、鸟鸣啾啾的听觉美，"落霞与孤鹜齐飞"的动态美，"鸟宿池边树"的静态美，"日出而林霏开，云归而岩穴暝"的变化美，"江作青罗带，山如碧玉簪"的形象美，"岸映松色寒，石分浪花碎"的感受美，"大漠孤烟直，长河落日圆"的意境美……江山日出，月明星灿，高山大河，悬泉飞瀑，草长莺飞，鸟语花香，这一切构成了大自然丰富多彩的客观存在美，无不时时刻刻给人类以美的陶冶与感化。究其原因，在于每一个自然物都有自己的内部变化发展的规律，而自然物与自然物

之间又互相制约，相对运动，各种自然物都处于无休止的运动状态，因而产生层出不穷的自然美。

　　大自然从不吝惜自己的客观存在物质，慷慨地向人类奉献出所有的美。虽然天南海北，各处一方，但大自然总是让人享受到各种不同的客观存在美：处在白雪皑皑、银装素裹的大兴安岭，你会看到野兽出没的情景和高入云端的原始森林中参天古树；处在明丽如画的江南，你可以尽情领略碧草如绣、绿树成荫、鸟啼蝉鸣、万紫千红的风景；在祖国的西部，最辉煌的罗布泊的落日出现在黄昏，你会在不经意的回首中，蓦然看见在一平如抹的地平线上，一轮血红的夕阳驻在那里，叫你陶醉在"世间有大美"的写真画廊中；在美丽的天山脚下，远远地望去，那白云朵朵似的羊群，以辽阔的蓝天为背景，在山坡飘动着、跳跃着，令你目眩神迷；处在海边的游人，经常看到霞光万丈，喷薄而出的朝阳，领略水天相接的缥缈美，可以看到海鸥从水面掠过，自由自在地飞翔；当你漫步在沙滩时，听到潮水拍打海岸的节奏声，你的脚下有数不清的海螺、贝壳，这是海潮献给的礼物。如果没有富饶可爱的大自然，就没有这峻岭的雄奇、水乡的明媚、落日的大美、戈壁的辽阔、大海的壮丽。或许你的审美心境经常变化，对大海等自然的美视而不见，但总是改变不了大海等具有自然美的客观事实。如果大海本身不存在着美，那么曹操就不可能写出气魄雄伟的《观沧海》；毛泽东就不可能写出意境高远的《浪淘沙·北戴河》；巴金也不可能写出绚丽清朗的《海上日出》。

　　这都说明，自然美虽然是客观生活中一切自然生成，未经艺术加工的美，但它是一种独立于人类社会生活之外的自然界种种事物本质所固有的，并由自然物的诸种属性所决定的，因而它不存在于人的审美意识之中，不以人的主观审美意识和变化为转移，人们不能凭借主观意识对它加以改变和否定，然而人们的审美意识可以感受到自然美的存在。

### 2. 自然性

　　自然美之所以为美，关键在于它的自然性，也就是自然美本身所固有的内在的生长、发展规律。如月亮绕地球而行，地球围着太阳而转；春去夏来，花开花落等自然现象都是自然生成，司空见惯。但凡高明的审美者，都善于把握自然美的自然性。

　　例如，杜甫共有《望岳》诗三首，分别咏东岳泰山、南岳衡山和西岳华山。其中一首咏东岳泰山，写于开元二十四年（公元736年），是现有杜诗中年代最早的一首。巍峨的泰山气势磅礴，历史悠久。这座已有20亿年高龄的"老人山"，位于山东省的中部，总面积约426平方千米，主峰玉皇顶，海拔1545米。虽然绝对高度并不算高，但它雄踞在辽阔平坦的黄淮海平原上，异峰突起，东距烟波浩渺的黄海仅仅100千米，昂首云天，东观大海。这种地理形势，使泰山自古以来就成为众山之宗长、五岳之首席。"登泰山而小天下"。古往今来，泰山被人们看作是崇高、伟大的象征。正因为泰山具有"天下雄"的自然性，因而便为审美者提供了审美的物质基础，审美者的美感即建立在这一前提之上，以自然美的自然性作为审美的依据。所谓"稳如泰山""重如泰山"，是人们因形而得的感应，这是泰山宏观、整体的景观特征，即远观其势。如果登临泰山，近取其"质"，泰山上遍布五光十色、种类繁多的"泰山岩"，透过泰山岩能够清楚地看到海侵海退、地壳升降、沧海桑田的变动。构成泰山形体的巨大坚硬的花岗岩属于变质岩的岩体，如铮铮铁骨，傲然屹立。悬壁千仞的百丈崖，敖来峰、扇子峰、天烛峰，或巨大堆垒；或单然鼎立，给人以雄浑、厚重、坚实的感受。泰山有许多美景，其中"旭日东升""晚霞夕照""泰山佛光""云海玉盘"是泰山的四大奇观。那些生长于山石间的苍松翠柏，俨然如"壮士披甲"，充满豪气，亦给人增加"雄"的美感。由此可见，自然美的自

然性是人们对审美对象必须把握的重要属性，如果没有自然性，自然美就失去了美的依据。

### 3. 实践性

自然美是人类社会实践的产物，没有人类的社会实践，就不知道有多少丰富的自然美被埋没着，潜藏着。正是人类不断地接触自然，不断地改造自然，才能越来越多地解读自然的奥秘，欣赏自然美的风光。正是在这一意义上，我们才能说：实践性是自然美的根源。

远古狩猎时期的原始人住在鲜花遍地的地方，为什么不以花为审美对象，不用花束装饰自己，而是用兽骨、兽牙、羽毛等装饰自己呢？因为当时的人类还处在狩猎时期，狩猎成为获取食物、维持生命的唯一途径，因而便能在劳动过程中逐渐产生对于动物的审美观念，发现动物的审美价值。而鲜花在当时对人的生活内容和生存没有影响，原始人没有花的社会实践，所以鲜花对原始人就没有什么审美价值。随着人类社会实践的发展，人们不断地同花接触，花变成熟悉的审美对象。恩斯特·格罗塞《艺术的起源》中曾提到，"从动物装饰到植物装饰的过程，是文化史上最伟大的进步——从狩猎生活到农业生活的过渡——的象征。"

由此可见，自然美的产生和人类社会实践有关。作为植物中的花之美，虽然存在于花的本身，但它被发现、承认却比较晚，正是由于重视人的社会实践，自然美才不断地得到开发，它的审美价值才不断得到肯定。在人类历史发展的长河中，在人类的社会实践过程中，花的自然美，不断地被人们赞赏、歌咏、描绘。

当然，在肯定自然美的根源是"自然的人化"的同时，又必须看到自然美有不同于其他形态的美的特殊性，这就是它自身的某些自然属性、自然形式和自然形象，这是自然美的物质基础。

人们热爱自然美，总是把自然美的形式特征与人类生活联系在一起，与人的思想感情联系在一起的，只有人与自然紧密相连，双方达到和谐统一的境界，人才会感受到自然的美。人类的社会实践，虽然不能代替大自然本身所固有的美，但却可以强化大自然的美。因此，人类的社会实践，为自然美的开发开辟了广阔的道路。

### 4. 社会性

自然美在于自然本身，但自然美的挖掘、发现，又要靠人类的社会活动。人类在长期的社会活动中，通过创造性的努力，用自己的双手去美化大自然，这就使大自然锦上添花，显得更美。如果说，未经人的美化的自然美还处于粗朴状态的话，那么，经过人的劳动美化的自然美，就更加精致了，这就是马克思讲的"自然的人化"，即社会化的自然美。

社会化的自然美，其主要形式有以下两种。

（1）**自然对象被直接打上人类实践活动的烙印，使人们得以从中直观其身**。如防风林带、园林、牧场、山间梯田等。这一类自然美与社会产物的美很接近，它的主要特点就是社会内容的直接显露，在加工改造过的自然对象上，鲜明地打上了人类能动性、创造性的标记。人们从这些自然对象中可以直接观察到自己的才能和智慧，从而引起愉悦。

（2）**有些自然景物虽然还没有打上人类实践活动的印记，但人类也是用自己在实现"自然的人化"的长期实践中积累的美感经验去观赏它**。从这个意义上讲，自然美就其本质来说并不是单纯的自然现象，人们赞美自然，实际上是以大自然主人的身份赞美自己认识自然、征服自然和改造自然的本质力量。

且看我国杭州旅游胜地——西湖的自然美。从古至今，多少文人墨客颂咏西湖，而宋代诗

人苏轼的《饮湖上初晴后雨二首·其二》，为诗人在杭州任通判期间游西湖所作。有人称此诗为"西湖定评"：

水光潋滟晴方好，山色空蒙雨亦奇。
欲把西湖比西子，淡妆浓抹总相宜。

这是西湖秀丽景色的写照。诗的高妙之处在于空灵中写美景，笔端并未停留在一草一木之上；相反，以美人西施比喻西湖，突出其神韵上的特点，将只可意会不可言传的美贴切地表达出来，成为千古绝唱。其实，古代的西湖只是与钱塘江相通的浅海湾，以后由于泥沙淤塞，大海被隔断，在沙嘴内侧形成了一个潟湖，这个湖受山泉活水的冲洗，经历代人工疏浚治理，被融进了社会性，才演变成为举世闻名的西湖。

此外，大凡在外形上和客观现实生活中的人物、事物、动物、植物有某种类似的山光水色，也往往被拟人化、拟物化，被赋予某种生命力。例如旅游胜地桂林，地处南国，气候温和，风景秀丽；漓江碧波粼粼，清澈见底；群峰突兀峻拔，云霞绚丽神奇，茂林郁郁葱葱，修竹青翠欲滴，这就为桂林山水增添了几多妩媚。经过历代诗人、词人、雕刻家、书法家、民间传说的美化以及人工的饰葺、修理、装点、开凿，把本来就够妩媚的桂林山水，打扮得更动人。难怪游者感叹："桂林山水甲天下，阳朔山水甲桂林。"

谈到社会化的自然美，桂林山水的柔媚，同广西一带流传的民间故事也有密切的联系。作为自然美的桂林山水，世世代代被人欣赏着、玩味着，人们便把自己的感情、情趣寄托在桂林山水的自然美上，使没有生命的山石河流，也变成了有生命力的富于人情的神话。特别是在七星岩上有一块钟乳石，三尺多高，仿佛是一个妙龄女郎，亭亭玉立，人们称它是刘三姐像。经过想象加工的刘三姐的形象更为动人，为桂林山水的美增加神奇、迷人、秀丽的色彩。

如果说古代的桂林山水是一种纯自然美的话，那么现在的桂林山水就是自然美和社会美的统一了。当然，这种桂林山水就其基本范畴而言，仍属于一种自然事物，是一种带有社会性的自然美，也就是人化的自然美。自然的人化比之于非人化的自然美，除了具有自然本身的美的特性外，还富有人性美和人情美。这种人性美和人情美，正是人类的社会实践的产物。自然本身所含有的美，只有经过人们不断的创造性的劳动，才可被不断发现，从而昭然展现在人们眼前。

## 第二节

## 设计和美的关系

设计艺术本身的发展历史并不漫长，从德国的包豪斯算起，只有短短150年的历史。作为一门新兴的学科，我们要想搞清楚设计美学，就需要从设计和美学之间的联系入手。

设计对应的英文是Design，意为设想与计划。英文Design是从法文转引过来，其词意来源于拉丁文，指记号、徽章等，即事物得以被认知的依据。从广义上来说，设计最基本的意义是计划，即为达到某种结果而完成的方案。在此基础之上，则可以说人类历史文明中所有的创造性活动都离不开设计。设计活动一直存在于石器时代、青铜时代和现代、与人民的生产生活密不可分。青铜时期器皿的造型设计反映出古代人民的智慧，其造型大多具备功能性，也极具设计美感。如带把手的器皿，方便拿的同时还可防止烫到手，把手的部分大多设计成圆弧形；青

铜时期的鬲（图2-4）底部中空，大大地增加了受热面积，可直接架火上加温；汲水的器皿（图2-5）底部设计成锥形，方便器皿快速沉入水中。这些设计都蕴含着古代人们的智慧，而现代意义上的设计则是对这一切创造性活动中所蕴含的构思、创造性行为和创造性过程的升华。从狭义上讲，设计是指为了完成某种活动而设立的具体方案，意在将作品的各元素进行组合的同时，遵循形式美的法则和结构规律，以及建立在适用性基础之上。设计思路离不开美学思想，相关的美学要求会伴随着设计的整个过程。

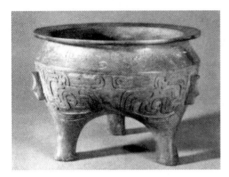

图2-4　鬲　　　　　　　　　图2-5　汲水器皿

　　设计可理解为一种规划和设想，也可理解为解决问题的方法。因此，设计的过程包括三个步骤：规划、构思；提出解决问题的方法；提出设计之后的具体应用。

　　20世纪，设计在人们的生产生活中起着非常重要的作用，很多社会学家和美学家都对设计进行了多方面的探究并从多角度对涉及的含义进行了阐述。其中美国设计学会创始人彼得·劳伦认为，"设计是一种手段，通过这种手段可以提高生活质量，并且能够满足人类的要求"，这一阐述对设计的含义有了基本的定义；设计师阿切尔在《设计者运用的系统方法》中提出，"设计是一种针对目标问题的求解活动"；设计师玛切特在《创造性工作中的思维控制》一书中提出，"设计是在特定情形下，向真正的总体需要提供的最佳解答"。这些对设计的定义在一定程度上具有时代色彩和个人主义观点的局限性。在工业革命前，人们理解的设计多重视装饰，而工业革命后，设计师更注重以人为本，重视功能的重要性，设计开始指导工业，坚持功能主义和美学意义相结合。充分运用先进的科学技术手段来加强设计对象造型、结构与功能的统一，设计图纸化以满足产品的批量化生产，达到为人所用的目的。后工业社会注重人、物、环境之间的关系，提出"非物质设计"这一全新理念，这一理念也是数字信息高速发展的体现，为工业设计带来一场划时代的革命。

## 一、设计美学的界定

　　设计美学是什么？顾名思义，设计美学是一门关于美的学科，又或是研究与美相关的设计。设计美学是一门新兴的学科研究门类，是设计学和美学研究的一个分支，是基于现代设计学基础和应用基础之上，并且结合了相关美学知识和艺术理论而发展起来的新兴学科。设计美学要处理设计与人、技术与艺术、形式与功能的关系，简而言之，设计美学就是研究人类创造行为活动中所表达的美的学科。设计美学的形成与美学的发展有着密切的关系，顺应国际设计和应用美学的潮流，出现了专门研究物质生产和器物文化美学问题的应用美学学科——技术美学。设计美学旨在解决物质文化生活领域中的美学问题。设计美学是研究设计的审美体质、形

态、特点、心理等涉及多种学科的边缘学科。但是，至今为止设计美学这个概念仍然没有一个一致的定义，不同学者和设计师对美学都有着不同的见解，没有一个学者能自信地说，能把这个问题解释清楚。

章利国教授在其著作《设计艺术美学》中就提出：目前国内外学者对技术美学的界定仍然还没有一个完全统一的看法。一种观点认为现代艺术美学是设计美学的构成部分，但设计美学绝不仅仅只有现代美学的内容；还有另一种观点认为设计美学就是现代设计理论。章立国教授基本上同意前者的观点，在此基础之上他还认为美学影响工业、生产以及其他领域，技术美学的适用范围逐步扩大，例如环境保护以及医疗方面等。因此，章教授认为美学的研究范围主要包括以下几方面内容：一是美学直接影响现代设计的内涵、存在形式以及审美和发展等，以及现代设计及工业设计的存在形态和体系；二是在生产生活的创造性活动中美学与现代生产有着直接的联系，也直接影响劳动者的审美，加快审美教育发展的历程；三是现代设计师应该具备相关的审美素质和修养，同时掌握各项知识技能；四是美学内容本身的内涵、发展及前景，美学在设计学系统中的地位，美学与教育之间的关系，与科学生产活动之间的关系，以及在教育体系中技术美学知识的普及等内容。章利国认为，设计美学与技术美学在本质上没有太大的差别，可以互通有无，但考虑到现代设计的发展蓬勃向上，因而觉得现代设计艺术美学更能让人容易接受。

陈望衡先生在《艺术设计美学》中认为，艺术设计美学的研究对象包括了所有的艺术设计活动，一般来说以设计的产品为主要核心。设计美学是把美学原理运用于生产活动和技术领域，最终是以生产出来的产品来体现美学，达到艺术与技术的统一。它不同于以往的艺术，只注重形式美，更多的是建立在功能之上并以人的视角为出发点。设计美学离不开技术，从美学的角度研究和探讨人类的设计行为、日用器物以及生产生活环境，寻找其规律性的东西，这些都是设计美学所要研究的问题。

## 二、与基础美学的关联

设计是一门独立的艺术学科，它涉及社会、文化、经济、市场、科技等诸多方面的因素，因此，设计美学在美学中的审美标准也随着诸多因素的变化而改变。

设计根植于我们的想象力和创造力。设计组合了情感和审美，也组合了技术和逻辑。设计是美的形式和好的功能的统一，也是经济、技术和社会趋势的综合体。设计师考量的不单纯是所需的知识和经验，更是对人性和艺术的敏感性。设计的本质是创新，是为了让我们生活得更加美好，是人改变了自然，是利用现有科学技术和社会人类学的知识进行创新的过程。

从广义上讲，设计是人类改变自我和世界的创造性活动，是人类发展的基础。一般而言，设计就是设想、运筹、计划与预算，它是人类为实现某种特定目的而进行的创造性活动。设计首先是为人服务的，设计应是人类社会一定的物质功能与精神功能的完美结合，是现代化社会发展进程中的必然产物。当人类的祖先把一块石头敲开并用锋利的一边切割和砍削时，最早的设计活动就开始了，而这时的设计活动只是为了满足最基本的生存要求。随着生产力的不断进步，人类的生存危机不再存在，人们对美和艺术的需要便得以显现，自此，实用（功能性）和形式美就成为设计的两大基本目的并引导着设计的发展。

设计美学是具体探讨设计领域美学问题的学科，是一种服务于市场经济的新兴的应用美学，旨在为设计活动提供相关的美学理论支持。它的研究内容和服务对象有别于传统的艺术门类，不能像基础美学那样停留在某些基本理论和概念上。因此，设计美学又是一门综合性极强

的学科，属于现代交叉学科的第三代横向科学。研究设计美也像绘画、戏剧、音乐那样复杂，要求达到直觉审美与意蕴审美的一致，做到形式与内容的统一，美与用的结合，经济价值、社会价值与意识形态的相互适应。同样，设计美不仅表现为实用的功能美和形式美，而且还要满足使用者的社会伦理需求。设计的美学价值包括设计物所创造的功能价值、审美价值、伦理价值。设计物的审美价值是在其实用价值的基础上产生的，功能价值与审美价值均统一在社会需求的对象之中，两者共同构成了设计的社会伦理价值，从而满足人们对物质与精神的双重需要。

## 第三节 设计美学的科学性质及特征

设计美学兼有艺术设计学与美学的双重特性，是设计学和美学交叉融合的产物，从这个角度出发，设计美学是追溯美学本源和形成原因，研究设计中美的元素的基本规律，它具有经济价值和审美价值的双重属性。因此，设计美学既是艺术设计学的一个分支，也是美学的一个分支。

设计美学作为一门交叉学科，融入了设计学和美学这两门学科，因此它具有设计学和美学的学科属性。设计美学既具有哲学、美学一样的科学性、抽象性、严谨性，又受到艺术设计学的影响，与人们的日常实际生活息息相关，因而，设计美学具有多元性、审美性、半抽象性、市场性等。

### 一、多元性

设计学是一门多元的边缘学科，而美学建立在设计学和美学基础之上，也必然是一个多学科融合的产物。设计美学研究的是艺术设计创造的设计美，也是多元文化的设计美。设计之美体现在功能美、形式美、艺术美、技术美等多个领域，是多种美的融合。

### 二、审美性

设计美学相较于美学，研究的虽然是设计领域的美，但审美性是设计美学研究的核心内容这一点是毋庸置疑的。审美性包括对设计的感性认知，对文化的认识与归纳总结，也是精神层面上的感性体验。随着人们生活水平的提高，人们对美的感受也在悄然发生变化，对设计产品的传统需求尽管存在，但是人作为设计的主体，对审美的追求有增无减，这时的设计产品也越来越多地被强调需要具有更高的审美特征。这些都与社会文明和科学技术分不开，也与高速发展的生活水平和人们日益提高的审美水平分不开。正是有了审美性，人们的精神境界才能得到提高，同时产品的价值也得到提升，从而有效地提高了整个社会的审美水平和发展。

### 三、半抽象性

设计是为了解决人在生活中遇到的问题而存在的创造性活动，这决定了设计美学具有半抽象性的学科性质，当然，这是在和哲学、科学等学科相对比而言的。设计美学是服务于人的，同时也是服务于设计行为的应用学科，美在研究具体设计行为的活动中占有重要地位，所以设

计美学是半抽象的，兼具实用性和使用目的性，具有很高的运用价值。

## 四、市场性

任何活动都应遵循市场发展的规律，设计行为也不例外。违反市场规律的设计行为是行不通的，设计美学作为半抽象的学科也必须紧跟市场规律，从而表达市场的整体审美和情趣要求，这就是我们常说的"时尚"。时尚会根据社会环境而改变，但是基本核心仍然是满足消费者的需求，也正是消费者的需求影响着消费者对待审美的态度。所以，遵循市场法则和规律是设计美学的基本要求，也是设计者在创造美时的基本准则。

# 第四节
# 设计美学的研究范畴

设计美学是一个交叉学科，是社会进步的产物，它融入了社会科学和技术层面的精神感受，随着工业革命的发展，现代科学逐步完善，从人的创造性活动中可以确定美学的基本范畴。

## 一、形式美

产品的形态是突出产品美最直接的方式，它的形态也体现了产品形象和社会环境之间的关系，同时还表现了产品本身整体与局部的关系。一切美的内容都必须以一定形式表现出来，美的形式也离不开内容。产品的形式美主要指构成产品的物质材料的自然属性，如色彩、颜色、材料、形态等，还指产品的整体与局部之间呈现出来的节奏感和组合规律等，这些都能体现产品的形式美。

形式美是客观事物外观形式的美，它包括线、形、色、光、声、质等外形因素，然后将这些要素按一定的规律重新组合来表达其中心思想。马克思主义对形式美进行了科学的分析，认为色彩、线条、形态等本身就是产品的一般属性，按照一定的比例和规律组合起来就产生了美，有了美的属性。组合的规律主要分为两个层次，其一是总体组合要达到统一的效果，其二是各部分之间的组合要遵循一定规律的同时而又不失自身特点，这二者的结合也是一切艺术品区别于其他产品的关键因素。

形式美主要由两部分构成，一是构成形式美的感性介质，还有一部分是构成形式美的理性介质，我们称之为形式美的法则。形式美的法则主要有：统一与变化、对比与调和、对称与平衡、节奏与韵律、条理与反复、动感与静感、整体与局部、比例与尺度、黄金分割律、渗透与层次、质感与肌理、多样与统一等。这些规律是人们在创造生活的过程中逐步摸索总结出来的，他们在不断地熟悉各种不同材质因素的特点，并对不同材质和要素之间的关系进行整合和抽象的想象与总结，随之概括出其中的规律。

随着科学技术的不断更新，人们的劳动方式及生活方式发生了翻天覆地的变化，形式美的法则也在不断地健全和完善。设计美学中的美永远没有完美的时候，理想中的完美应该做到以上形式美的法则的有机结合与统一，在设计产品的过程中做到主次有序、和谐统一，从而达到提高产品的美学价值的目的。只有这样，我们在进行设计活动的过程中创造出来的产品才能够

经得起推敲，才能够做到经久不衰。

## 二、功能美

现代设计产品区别于古代艺术品的最大特征就是重视功能，功能美是设计美学中的核心概念。从功能本身出发，可以把功能分为三类，分别是实用功能、认知功能和审美功能。实用功能毫无疑问是首要的，实用功能和使用功能体现属于物质功能，具有功能美。认知功能则更多地体现在精神层面，同样具有功能美。现代设计师在进行设计活动的过程中需追求功能美，也就是设计产品要实用。通过设计之后的产品需要满足人对环境的预期要求，从而对环境产生满足而显示其审美价值。现代的设计产品有着强烈的目的性，满足目的同时对精神上的追求也更加强烈。

功能美和实用性在某种条件下是可以相互转换的，水晶宫（图2-6）和埃菲尔铁塔（图2-7）在建筑史上的贡献是巨大的，一是因为它们突破了当时传统建筑形式，而是采用了人们几乎不能接受的认为是丑的裸露的钢架结构，而这些结构恰恰反映了秩序与韵律。那么这些钢结构很好地体现了功能美。钢铁结构具有构成感表现合理性。构成主义的作品正是在裸露的结构中去寻找美感，大多数的作品都表现在稳定的结构和流动的空间之中，形成一种非量感而动势十足的强烈对比的特殊艺术感受。

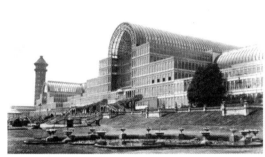 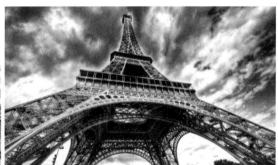

图2-6　水晶宫　　　　　　　　　　图2-7　埃菲尔铁塔

功能美与艺术美有相似之处但又不完全相同，它常常给人带来愉悦感。在这里，产品的使用与产品的功能往往没有了明确的界限，人们已经沉浸在对美的享受中了，只有在满足了功能的前提下作为实现产品功能的因素才能为功能美提供基础，功能美的存在才能发挥价值。产品在产生实用功能的同时就一定会产生某种秩序和规律，因此产品本身的存在就是一种美的享受。可以说物质的存在只有产生了功能，其审美价值才有意义。但在实际生活之中，这个界限已然不那么明确了，它涉及存在的物体及受众以及发生审美的心理和过程。

## 三、技术美

技术是人类在改造自然环境中所总结出来的方法及手段，是人类智慧的结晶，是人们运用客观规律来使自然和人和谐相处的能力的展现。技术美作为独立的学科，诞生于20世纪30年代的工业化大生产的机器时代，经历了工艺美术运动、新艺术运动、装饰主义风格和现代主义风格的影响，技术手段迄今为止日益完善。它用于大规模的机器化生产之中，因而又被称为工业设计，从而产生工业美学和劳动美学，工业美学在后期也运用到建筑、商业、农业、运输、农

业、外贸和服务等行业。20世纪50年代的捷克设计师佩特尔建议用"技术美学"这一名称，之后便被国际组织认可并广泛应用。技术美学在中国也有了它自身的性质，那便是涉及了工业美学、劳动美学、建筑美学、设计美学等方面内容。技术美学的出现为人类生活提供了便利，同时造就了更为人性化的技术，是一种新的艺术形式的诞生。技术美学是工业产品的重要表现形式，它与手工业产品创造出的手工艺美学有根本的区别。它们的侧重点不同，手工艺产品展现了每个产品不同的特点，不可否认人们会对技术产生依赖心理，但是技术美是社会向前发展的重要标志。技术受时代发展的限制和制约，只有当技术水平得到相当程度的提高，技术美才能够得以体现，在这样的大环境下，人们很容易产生喜新厌旧的感觉，这也是技术美不可避免的短板，因此技术美具有很强的变异性。因此技术的不断革新显得尤为重要，如20世纪30—40年代，随着成型技术的发展和完善，流线型设计风格越来越受到人们的青睐，以至于成为当时时代的精神象征。

## 四、材料美

材料是产品的物质属性和物质载体，所有的设计活动都要求有与之对应的材质，简而言之，最好的产品的材料一定是最符合设计要求的材料，能够完美体现设计的目的。材料之美，美在恰到好处。

物体的外形是由它基本的空间特征所构成，同时，产品的外形受材料的限制，材料也是区别不同空间特征的介质。材料的不同体现在两方面，一方面是材料本身的不同，另一方面则是处理材料的工艺不同。这二者都会对其美感产生决定性的作用。不同的材料其物理性质各不相同：金属材质构成的产品使人感觉理性、冰冷、冷漠及极致；木材则相对而言显得要温和谦逊很多，朴实无华而又具有亲切感；而柔软的织物最容易营造温馨、随和的气氛，使人放松。

不同的材料其自然属性完全不同，从而产生不同感受的材料美，材料在人的视觉感受中转化成心理感受，通过不同的艺术形式表现在作品中，从而形成特定的材料美，不同的人对此产生丰富的心理感受。如艺术大师米罗就喜欢用棉麻和纱线作为他的艺术符号，用简洁的材料来表现复杂的内容和形体，突出鲜明的色彩和朴素的材料美；克里斯托则热衷于选用尼龙织物去包裹自然景观中的物体，表现人造材料的空间美，以此来重组新的人文景观（图2-8）。在日益进步的社会中，人们对材料的需求越来越高，在不久的将来，会出现更多不同种类的材料来满足人民不同的需求。材料美作为艺术审美形式之一将持续发展下去。

图2-8 克里斯托的作品

## 第五节

# 设计与现代生活美学

## 一、生态之美

现代社会是一个文化大融合的社会,在这样一个世界观多元化的时代,设计美学被赋予了新的定义,生态美成为设计美学中不可或缺的一部分。生态环境包括人文生态层面,也包括自然生态的内容,人文生态和自然生态之间密不可分,与人类的生存历史和环境关系极为密切。人类活动在某种意义上说对自然生态造成了破坏,尤其是工业革命的机器大生产期间,更加让人类意识到自然生态的重要性。人们对环境的探究情绪高涨,随之而来的是艺术家们对设计审美内容的深层次挖掘,德国哲学家荣格在"原型"论中对几十种不同的原型进行描述,对后来的建筑设计与设计审美都产生了重要影响。著名意大利建筑师罗西在《城市的建筑》这本著作中就体现了自己的城市建筑思想。罗西在西方环境背景下研究新型建筑与城市空间之间的关系,并尝试将建筑与城市按照一定的规律进行组合,达到一定的构成感。"类型"是一种新型的设计观点和设计方法,提醒人们在消耗自然的同时也要关注自身生存的环境,将环境和文化进行融合,在自然中发现设计元素和符号,创造出具有适应性的空间,寻找和谐统一的形态语言方式。在设计中注入"文脉"的概念,在"原型"论中对于美学的内容找到了理论基础,成为联系环境、人和设计之间的重要纽带。

由于历史背景的局限性,哲学家与美学家们对设计的定义过于狭隘。美学的概念是德国哲学家、美学家鲍姆加登在1750年首次提出来的,他认为需要在哲学体系中给艺术一个恰当的位置,于是建立了一门学科研究感性的认识,并称其为为"aesthetic"(感性学)。

尤其是在现代和后现代时期,人们只看到眼前的利益从而导致很多生产过程中的产品被浪费,使用过的产品更是没有充分体现其价值就被抛诸脑后,对社会和自然环境造成了损害和浪费,并直接影响人的价值观和世界观。这都是因为人们在使用这些产品时只获得了浅层的视觉感受和肤浅的体验感,没有对产品进行过多的感受和交流,淡化了人与产品之间的情感交流继而加快了产品的淘汰过程。与此同时,工业革命的进行直接导致对自然生态环境的破坏,人们开始有了保护环境的意识,对美学的内容和评价标准进行了新的审视。著名的设计理论家彼得·多默在《1945年以来的设计》中就提到对环境保护的重要性。他说到,如果一张桌子是需要用破坏了就无法再生的木材来生产的,那么这对于人类来说是一件不愉快的事情,那么这张桌子便是不美的。在彼得·多默的观点里,评价一个设计产品的美与否,不仅要看它的形态美感,比例尺度是否合乎常理、协调,以及颜色搭配是否协调漂亮,功能是否满足了人的需要,更加重要的是看此产品有没有关注生态环境和道德层面的问题。我们一直以来对设计美感的感受在于对产品形态的评价,但是彼得·多默却认为造型上的美是肤浅的,不足以作为评价一件产品的标准,一件产品要想得到认可,它除了具备形式上的美感之外还必须加上道德和对环境的保护,这个观点的提出也为后期的审美标准奠定基础。

我们一直有"真善美"的说法,在设计美学的发展过程中,美与善良是分不开的。对自然生态环境的保护是人们对自然的善举,自然生态也是人们赖以生存的物质环境,给我们的生存提供了空间和条件。美国杰出的设计理论家维克多·佩帕尼克在《绿色律令:设计与建筑中的

生态学和伦理学》一书。此书充满了哲理、思考、评判和预言,高度关注了设计中的生产和环境污染问题,把设计对生态的影响上升到道德层面。他提出,我们应该设计一个安全的未来,重视设计中的精神需求,改变传统的设计美和功能的评价标准。对自然环境的破坏与产品使用的原材料、能源以及产品消耗后产生的垃圾有着极为密切的关系,生态设计建立在人类在工业化进程中对生态破坏深刻反思的基础上。生态设计以节约原材料、产品使用的材料可以回收、产品在使用过程中不会产生污染环境的废气、不会造成对水资源和自然生态的破坏等为目标,提倡在设计中尽量延长产品的使用寿命,消除一次性产品,提倡产品材料的重复使用。为此,设计师在设计伊始,就必须考虑原材料和能源的使用、废料和废气的处理、材料的回收等问题。一些重视环境保护和有责任感的设计师,还利用回收材料,经过重新设计后制作成产品,然后投放到市场,尽量减少对原材料的破坏和浪费。

  现如今,产品设计的评价标准已经加入了环保内容和道德因素,并把对环境的保护视为设计师的美德。德国是最重视环境保护的国家之一,他们把对生态的保护上升到产品美学的高度。为此,德国提倡在设计中尽量延长产品的使用寿命,消除一次性产品,提倡产品材料的重复使用。1993年1月,德国开始推行一套详尽的法规,以减少包装产生的垃圾。其中包括要求制造商和供货商回收所有销售产品的包装和运输用的包装,当把商品卖给消费者时,制造商有义务回收包装纸。法律还明确规定制造商要对哪些电器等产品进行回收、分类和循环利用:"本法令所谓电器或电子设备涉及日常用品,娱乐电子设备,办公、信息和传播技术,银行设备,电动工具,测量、驾驶和照明技术,玩具、电动和电子构件的钟表组件如外套、屏幕、键盘或各种金属盘。"法律明确表示,产品的包装只是为了保护被包装物,而不是用来为产品打广告以增加卖点。

  因此,设计师在设计过程中就必须考虑原材料和能源的使用、废料和废气的处理、材料的回收等问题。这些材料往往是可以生物降解的,或是可以持续使用的。这些被称为有机的材料,经常被用在商品包装上,在吃完巧克力后,内包装也可以吃掉。包装也被要求尽量简单,在大件的电器包装内用爆米花代替泡沫塑料防震,既能对产品起到保护作用又非常环保。这种包装方式,现在仍被一些企业或博物馆用来保护运输过程中易碎的物品。提倡"物尽其用"、反对一次性产品是生态设计的重要内容。一次性消费的产品可能会让我们把任何事物都看作是可以用完就扔的东西,把大多数的人类物质产品看作是可以丢掉的。

  汽车被认为是破坏环境、污染环境的最大的工业产品。汽车公司也在大力开发新能源汽车,而且通过更换零部件延长汽车寿命,而不是到时间就整车报废。为了更有效地节约地球资源,许多汽车工程师和设计师都在致力于研究完全使用电能和太阳能的汽车。美国的特斯拉公司成为这一行业的翘楚,已经走在了新能源汽车研发的前列。2008年,特斯拉公司的首批全电动汽车下线,成为有史以来第一批每次充电能够行驶320千米的电动汽车,第二年,特斯拉的汽车就达到了每次充电可以行驶500千米的记录(图2-9)。经过几年的技术改进,特斯拉生产的全电动汽车已经进入商业运营,在全世界范围内销售。因为环境保护意识的增强,开特斯拉电动汽车成了一种时尚,致使特斯拉汽车在某些地区供不应求。特斯拉代表了汽车发展的未

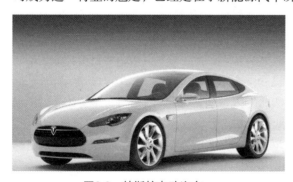

图2-9 特斯拉电动汽车

来，或许会替代消耗汽油的传统汽车，成为未来流行的新的交通工具。为了鼓励对电动汽车的开发，2014年，特斯拉公司的总裁埃隆·马斯克宣布开放公司所有的专利技术及其超级充电站系统的设计技术，任何人都可以出于善意地免费使用。在发展电动车的同时，特斯拉公司还掀起了一场新能源革命。2015年5月1日，马斯克推出了3500美元的家用电池，配上太阳能电池板，可以供给一家人用电。这种电池虽然还在实验阶段，但其设想却有着让人乐观的前景。"能源自由"将改变人类的生活方式，并深刻影响到城市设计和建筑设计，部分电站大坝将被爆破清除，部分核电站或被废弃。

在环境设计中，美应该首先符合人的生存所需要的条件，这是环境美的基本标准。而人作为动物的一种，首先需要的是一个健康的生存环境。所以，环境设计中的生态要求既是人类生存的基本要求，也是审美要求。比如，城市环境设计的生态美首先应该基于人类生活的基本需要，如果城市设计只是被片面地理解为视觉审美的对象，就会导致一些绿化和铺装不仅起不到保护生态的作用，反而会破坏城市的自然生态，失去美的本质和内涵。在崇尚环境保护的设计师们看来，现代工业、现代建筑和产品将人与自然割裂开来，他们现在通过设计试图使人和自然环境建立起一种更密切的关系。一些设计师向往昔寻找美学灵感，设计出与实体环境天然相宜的造型。1964年，纽约当代美术馆举办了一场名为"没有建筑师的建筑"的展览，展示了受过专业训练的建筑师在自然和城市中所建造的缺乏生机的景观，而那些未受过任何训练的乡土建筑师则展示出了将建筑融入自然的才华，展示出在千变万化的气候和地形的挑战中巧妙应对环境的智慧。而且，展览显而易见地赞赏了后者对当地自然材料的运用，如采用动物粪便取暖，使人类的栖居环境与自然融为一体。在对环境的关注下，设计师打造出一种更加自然环保的美学景观，不仅使乡村风格得到了复兴，都市本土风格也再一次受到了人们的重视。对于旧城的改造不再是简单地推倒重建，而是翻修改造，城镇中老旧建筑的保护越来越受到重视。

人类生活的目标是追求幸福。环境恶化的事实表明，我们在城市环境设计中的实践已经违背了人类生存的理想。城市生态设计的观念体现了人们对环境生态认识的提高，不过，城市环境设计的功利主义思想仍然存在。强调环境设计的物质效用，忽视环境对人的精神意义，就会弱化人们对自然价值的全面认识。只有超越环境物质主义的樊笼，把人与自然的关系提升到一个新的层次和高度，即从物质提升到精神，从实用提升到审美，在精神意义上建立起人与自然的平等、和谐关系，实现人与自然的精神交融互动，才能真正实现物我平等。生态美学告诉我们，世界之美是多样的和谐之美，是同生共在的和合之美。多样性的消失、平衡的打破，都将导致美的消失。从生态美学角度理解生态设计，是把生态作为人审美观照的对象，城市的生态环境不仅仅是给人提供物质消费，而且也带给人一种精神享受。在这样的环境中，人才会获得了真正的自由和快乐。环境作为人的审美对象，与人不是一般的物质利用关系，而是给人一种精神愉悦。生态审美之境是最理想的人与环境和谐的境界，城市生态设计的真正实现正是建立在这样的认识基础之上的。比起现代的生态学来，中国传统城市和建筑设计中的山水精神包含了原生的生态观念，更具有审美文化的特点。中国传统的城市和建筑选址与建造中，通过审察山川形势、地理脉络、时空经纬，选择合适、吉祥的聚落建筑基址，确定布局。中国古人认为基址应该"枕山、环水、面屏"，其中蕴含着中国人理想的景观模式，表达了中国人对自然的尊重和原生的生态观念。中国的山水文化是世界文化领域里极具东方特色的文化形态，世界上还没有哪个国家的人像中国人那样赋予了自然的山水、花鸟、虫鱼以如此多的人类情感。中国人对自然的态度完全是一种审美的态度，自然是人化的自然，因此中国有山水画、花鸟画、山水诗、田园诗等，还有模拟自然的园林。中国古代的学术思想和观念往往把自然科学与人文科

学有机地结合起来，体现了以人为本的思想，而且，中国的佛教、儒学和道家学派的学说也体现了朴素的生态观念，道家所追求的神仙福地其实就是人类理想的栖居环境。《庄子·齐物论》中提出"天地与我并生，而万物与我为一"，道家对自然的尊重和与自然和谐相处的思想，以及返璞归真的生活方式，都是值得今天的城市环境设计借鉴的生态观念。因此，中国在城市发展中提出了"山水城市"（图2-10）的构想，这也是我国在生态设计潮流中对未来城市设计的创想。在这一构想中，中国传统的天人合一思想和园林美学观念被融入城市设计中，尊重自然生态、尊重历史文化、重视环境艺术是"山水城市"构思的核心。创造既有城市优越性又有乡村特点的未来人居环境是"山水城市"构想者的理想和愿望，被视为城市设计可持续发展的目标，也成了评价一个环境设计是否美的重要标准。

动动手，找好图

图2-10 山水城市（见彩页）

在环境设计和建筑设计领域，生态设计更多地被理解为一种可持续发展的观念。建筑的节能环保和可持续发展在今天变得如此重要，许多设计师为此而努力。2014年11月，法国著名建筑师让·努维尔设计的澳大利亚悉尼的中央公园一号（图2-11），获得了芝加哥高层建筑与城市人居协会（CTBUH）颁发的"世界最佳高层建筑"奖。每座城市都面临着旧城改造艰巨任务，除了保护原来的古建筑、古文物，延续一个城市的文明，让新的设计与原有的历史风貌协调外，新设计还要考虑人们生活方式的延续，考虑对鲜活的人文元素的保护。正如刘易斯·芒福德所说："只有通过把艺术和思想应用到城市的主要的人类利益上去，对包容万物审美的宇宙和生态的进程有一种新的献身精神，才能有显著的改善。我们必须使城市恢复母亲般的养育生命的功能，独立自主地活动，共生共栖地联合。这些很久以来都被遗忘或被抑制了。因为城市应当是一个爱的器官，而城市最好的经济模式应是关怀人和陶冶人。"随着大众对环境认识水平的提高，绿色和生态设计也会成为消费者的主动选择。而设计师只有认识到其职业在今天所面临的环境伦理困境，才能做好自己的工作。

图2-11　悉尼中央公园一号

## 二、风格之美

在一个物质丰富的时代，生产商开始面对一个日益壮大的、追求多样化风格的消费群体，不带流行的时尚，成为刺激消费的重要方式。风格是所有产品出现在我们面前时的审美外形，它们不会以同样的方式呈现，一些设计的元素，比如形状、色彩、质地、材质、图案、装饰等，通过不同的组织方式和信息传递方式，呈现出不同的产品面貌，形成了它们各自的风格和美学形式。在一个时尚流行、瞬息万变的时代，这一季的流行风格在下一季可能会变成陈旧的式样。流行时尚中的美所体现的不是某种永恒，也不是任何功能性，而是完全的暂时性。在时尚美学的观念里，美存在于，那种与主体绝对同时的暂时性和稍纵即逝之中。这种美，渐渐地失去了其在审美标准中的中心地位，而追求新颖则成为最重要的时代特点。时尚的追逐性特征和不同风格的更替，最终击败了其他所有的美学理念，这一点在设计和视觉艺术中表现得尤为显著。在前现代相对保守的社会里，普通人穿着朴素，贵族阶层的服饰烦琐，风格样式相对比较稳定恒久，时尚是商业和消费时代的产物，风格被赋予了超越功能的特质，成为个人偏好和品位的基础。尼采强调，时尚是现代的一个特征，是从权威以及其他束缚中得到解放的一个标志。

## 三、人性之美

在工业时代，机器美学、技术美学一直是设计美学中的重要内容，良好的功能是评价优秀产品的基本标准，能够在产品中体现先进技术的就是好的产品，因而也是美的产品。但随着后工业时代的来临，人们对产品的美学要求也发生了变化，不再满足于技术所体现出来的非人性特点和冷冰冰的机器特征，而是要求产品在具有使用功能的同时，满足人们精神和情感上的诉求。在机器美学流行的现代主义时期，设计师只是运用人机工程学的知识，来补充机器美学中缺失的人性关怀，对人性化美学缺乏深入的理解。经过后现代设计运动之后，设计师和消费者都认识到，产品的人性之美，包含了智慧精神以及所有的人类意识。真正具有人性美的产品，

其设计的核心不是物品，而是物品的使用者，以满足人类个体的精神需求。在信息时代，人们在要求产品具有高科技的同时也要有情感。现在非常流行的体验设计，就是针对消费者的情感需求而增加的设计内容；体验设计把满足消费者的精神需求，作为其功能的一部分，在技术的作用下，路易斯·沙利文的形式追随功能，遭遇了最大的挑战，各种与之相反的设计观念被提出来了，如形式表现功能、形式追随情感、形式追随时尚等。与沙利文理性的设计观念相比，这些新的设计观念对设计在形式等创造上提出了更多的审美要求，其中，德国著名的青蛙设计师、咨询公司的设计师哈特穆特·艾斯林格提出了形式追随情感的观念。他认为，我们天性中的感性方面，如视觉、听觉、嗅觉、触觉等，对我们在生活品质的印象极为重要，我们在色彩、质地、视觉和声音中获得的美感以及对美感的反应，和美感本身一样，对了解我们生存的世界起到了重要作用。设计和艺术一样，都会在视觉等感觉上影响我们，满足我们对情感和感性的需求。当设计在形式上再也不会受到功能的限制后，设计师开始充分发挥自己的想象力和创造力，形式各异的设计层出不穷，其中最重要的原则就是产品在具有功能的基础上，满足人们对情感的需求，为人们提供更加人性化的设计服务。

在提倡产品人性之美的设计时代，产品不再保留任何非自主机器生产等美学痕迹，而是让它们呈现出人性化的色彩。流线型设计，可以说是人们试图通过人性化产品外观，对抗机器产品的一种策略。流线型设计的简洁线条，掩饰了机器生产的复杂性，转移了人们的注意力，让消费者产生了自己是机器产品的主人的感觉；通过有机的人性化产品外观，流线型设计实现了人们渴望成为机器产品的主宰者的愿望，让人们忘记了机器产品理念冷漠的一面，沉浸在消费充满了形式美感的产品的喜悦中。随着设计师对消费者情感需求的重视，对理性的强调开始被对感性的要求所替代，艺术之间的界限已渐渐模糊，有些设计品甚至很难与艺术品区分开。虽然设计与艺术之间因为各自功能特点的不同而存在着区别，但艺术化的设计已经被许多设计师所认同，也被消费者所接受，设计已经成为连接技术和人文的桥梁，抒情和诗意的表达成为许多优秀设计作品的特征，设计已不再只是满足某种功能需求的理性工具，设计师开始在产品中追求一种无目的性的、不可预料的和无法准确测定的抒情价值和信息时代数字化的生存方式，使人类进入一个前所未有的生存状态。技术的迅速发展让人有失控的感觉，对于物质无止境的追求让人们失去了价值判断能力，传统的信仰和价值观念在崩塌，人们渴望能够借助知识重新规范人类社会的秩序、道德和伦理，希望通过对文明和道德的强调来找回在技术时代失落的理想和梦。人们已经意识到技术并不能造就一个更好的社会，文化才是人类社会最有价值的东西，对精神生活的追求在一个物质生活极为丰富的时代成为人们寻找心灵慰藉的一种方式，许多崇尚技术的人也开始从大众消费的当下社会中寻找美学上的解决方案。他们从科技层面出发，通过设计推崇新的消费科技，依托当下技术进步的便利创造出新的技术美学。这些设计师在建筑产品等领域，打造出一种轻便开放的产品外观，营造出新的设计美学风尚。一些膜拜技术的建筑师们首先致力于设计新建大型建筑工程以解决当下的城市住房问题，相比他们所批判的现代主义大众项目，他们设计的大型建筑结构更加多样化，也更加灵活多变，更具个性色彩。他们通过在开放的架构中添加组件，满足那些厌倦了现代主义高层住宅的人们的需求，这类建筑有一个高层支撑结构。在这种结构中，个体可以通过标准化组件来打造单独的家庭单元以满足人们个性化的需求。这种建筑不仅能产生个性化效果，同时也能产生统一的美学秩序，营造出统一的城市风貌，而且具备自由选择和自由建造的权利，住宅空间的设计变成了人人皆可参与的游戏。这些理想虽然并没有全部成为设计中的现实，但当代许多建筑在设计上都被注入了这些观念。

产品设计很容易成为一种时尚职业，设计师也往往受到潮流趋向的吸引，而潮流常常是由年轻人引导的，因此为老年人的设计在过去几乎成为设计行业的盲点。今天老龄化正在成为社会发展的趋势，因此为老年人的设计正成为设计师的新课题。为老年人的设计体现了社会对老人的关怀，也使老年人感觉到自己没有被社会抛弃和遗忘，能够感受到社会的温暖。老年人虽然在社会工作中退居二线，但他们同样还有生活的热情，许多设计师把老年人用品设计得形式呆板、颜色灰暗，其实是把设计简单化、想当然。实际上，老年人也同样喜欢那些质地优良、造型高雅、感觉时髦的东西，为老年人的设计主要应考虑产品在造型、色彩和使用方式上，都要符合老人的生活习惯和他们的身体状况，为他们的饮食起居提供方便舒适的产品（图2-12、图2-13）。

图2-12 老年人关怀类产品（一）

图2-13 老年人关怀类产品（二）

无论产品满足的是人们的生理需求还是情感需求，人们都会在使用过程中得到满足感，从而产生舒适愉悦和幸福的积极情绪。设计的善意和人性之美，会给使用者带来感知上的惊喜，在给使用者生活带来便利的同时，也会带来更多的幸福感。

## 四、装饰之美

后现代设计是对现代化设计的期盼和超越，与现代设计的同一性、规范性和秩序性产生截然不同的特点，而是一种情感和行为上的解放，带有一种放荡不羁的感情色彩（图2-14、图2-15）。因此，这些设计作品运用夸张的形象表现出富有个性和引人注目的外形特征，同时通过运用丰富的色彩和装饰，摒弃了现代设计的单调和乏味，在形式上对现代主义发起反抗。设计师们借作品来表达情感，宣泄心中的诉求，彰显自身的特点。在后现代设计潮流的推动下，对产品的主要表达方式采用非理性化的特点。这类特点在设计中越来越突出，设计师能充分发挥自己的主观能动性，发挥其审美的能动作用，以致设计师自身的想法越来越受到重视，即使是在建筑这样大型的功能型设计项目中，后现代时期的建筑师也有机会充分发挥其个性才华。在视觉文化的引领下，人们更加重视直观的感官体验，设计给人带来的审美感受也越来越直接。著名设计师柯布西耶把尺度巨大的复杂的公共空间和高亲和度的空间结合得浑然一体，这种感受也为他后期的建筑设计思想奠定了基础。

图2-14　后现代建筑（一）（见彩页）　　　图2-15　后现代建筑（二）（见彩页）

　　在早期工业时代，由于要适应工业化的批量生产方式，许多产品需要去掉机械难以完成的装饰部分，仅保留产品的基本构件。在工业标准化生产的现实面前，设计师只能牺牲产品的装饰和美观因素。如美国的福特汽车公司，在进入批量化的生产流程之前，采用简单的工艺来生产汽车。比如打造车身，就需要技术熟练的工人，耗费数百小时，先用模具，将车身打造成时尚的弧线造型，再手工涂上五光十色的亮光漆。而量化生产后，决定汽车美感的弧线面板和亮光涂层都难以机械化，因此在追求效率而非美观的前提下，福特的车身工程师去掉了车身的弧度和丰富的色彩，最终呈现出来的就是一辆平整、方正、色彩单一的工业化汽车——流水线上生产出来的著名的福特T型车（图2-16）。其革命性的生产流程，被认为大大损害了汽车的美观性，但是随着标准化、批量化生产的普及，几乎所有的日用产品都进入了机器生产的流水线上，这些产品在造型和色彩上，无不呈现出机器生产的特征。因此，在工业时代，机器美学、技术美学成了设计美学的重要内容。在适合机器生产、满足大众生活需要的前提下，人们对美学的追求便退居次要位置了。现代设计、简洁的造型和单调的色彩主导了20世纪上半叶。随着经济的发展，发达国家进入到物质繁荣的时代，对生活品质的追求，开始让人们注重消费品的美学特征，批量化的产品成了廉价、粗俗的象征，代之以造型具有曲线美，色彩、装饰更为时髦的时尚产品，因为后者可以掩盖标准化批量产品的廉价特征，暗示使用者的身份地位和美学品位，个性化消费品也开始在富裕起来的人群中流行。

图2-16　福特T型车

在设计的新时代，对于品位和风格的强调，鼓励了设计师在设计中张扬个性和表达自我，丰富了设计的语言和形式，人们欣赏设计师们赋予产品的独特风格，这些产品也扩展了设计风格的范畴，设计师殷格·玛瑞是一个天才的灯具设计师，他通过改进制造工艺赋予纸质灯罩独特的个性和特征，他充分发挥了照明的艺术性特点，设计采用了全息摄影的高科技，向人们传递了照明的隐喻，创造出非常浪漫的氛围，尤其是他对于灯罩的净化处理。三宅一生设计了类似面料，然后使之具有雕塑一样的造型，内部的灯泡点亮后看起来非常富有诗意和美感，他设计的灯具是照明的工具，同时也是独立的艺术品，当灯具不发挥照明功能，使其本身就是一件雕塑艺术品，为现代的室内空间提供了功能性的艺术装饰，产品设计的鲜亮色彩，流向外形，使用者在使用过程中感到轻松愉悦，因此也更受欢迎。在20世纪末期和21世纪的设计中，一种流线型的有机雕塑造型十分流行，被称为流体主义风格。与20世纪早期的流线型和50年代的太空风格不同，这种流体主义风格的设计借助先进复杂的计算机软件来完成产品的造型，带有复杂的曲线，材料往往采用塑料，有神秘的半透明色调和极为优雅的外形，这些设计体现在家具、日用品等产品上，使得日用品变得越来越柔软、车形越来越圆润、电脑越来越小巧光滑。这种色彩亮丽、造型流畅、线条优雅的有机雕塑风格，在21世纪成了产品设计的流线风格。

有机雕塑风格也被引入到建筑设计和室内设计中，在此领域最成功的是美国建筑师弗兰克·盖里和英国建筑师扎哈·哈迪德。盖里的设计用了曲线形的金属外壳和优美复杂的曲线，充满了幻想和超现实的色彩。相比现代主义的大厦，盖里的建筑造型看上去开放松散，其营造出来的新景观在一种多元化的设计美学中，找到了理论支持。扎哈·哈迪德是把有机雕塑风格发扬光大的设计师，她设计的广州大剧院（图2-17、图2-18）由一白一黑、外形大小不一、形状不规则的两块光滑的石头状的建筑物组成。去掉了室内经常可以看到的界面和节点，把室内作为一个整体的空间来设计，室内表面光滑无缝，具有雕塑般的流畅曲面，观众厅采用了不规则的多边形齿座，楼座交错重叠，跌宕起伏，产生了行云流水般的视觉效果。

图2-17　广州大剧院外观（见彩页）

图2-18　广州大剧院内景（见彩页）

当代建筑表皮装饰的重要特征是建筑表皮媒体化。通过新的媒体表现方式，建筑表皮与信息符号一体化了，建筑表皮装饰成了信息的载体，传统建筑的柱式窗、其他支撑体在当代建筑表皮上逐渐消失，一些传统立面要素语言，如比例体量风格、有信息特征的媒体化表皮，必将扩展或突破建筑自身的特有语言，改变我们对建筑的视觉审美观。虚拟现象是对影像，声音等加以模拟而生的人造物，它与传统的照相机、录像机和摄影机生成的影像不同，它不是通过单纯的物理过程，直接记录下光线和声音，然后加以再现，而是用数字技术来模拟甚至再造现实，用符号来制作图像和声音。这种在线可以称为数字化在线。随着城市在商业化和信息化方

面的发展，建筑表皮的虚拟化将成为城市景观中一个不可忽视的要素。今天的城市常常不是建筑了一堵墙或一个外立面，而是建筑表面上的电子灯光、公告牌、液晶显示器，所传达的信息吸引我们的注意力，这种现象在夜间尤为明显。建筑表皮装饰在为城市夜景增添绚丽的色彩和丰富的内容的同时，也点缀了都市人的生活。

**课后练习**

1. 简单阐述什么是美感。
2. 美的范畴包括哪几个层次？
3. 设计美学与基础美学的区别是什么？
4. 为什么说设计美学具有多元性？
5. 什么是设计美的半抽象性？它在具体设计活动中起到哪些作用？
6. 现代设计中，如何将设计美学的基本范畴运用到产品设计中？
7. 举出3个将设计与美学运用成功的例子。
8. 作为一名合格的设计师，怎样将美学与设计结合来提升自己的专业素质？

# 第三章 设计思维

**识读难度** ★★☆☆☆

**核心概念** 概念、特点、类型、方法、训练

**章节导读** 思维是人们头脑对自然界事物的本质属性及其内在联系的间接和概括的反映，而设计则是通过改变自然物的性质，形成为人所用的产物。思维是设计的源泉，人借助于思维将自己的本质力量对象化，好的设计需要好的思维作为拓展。因此设计和思维在设计的过程中是一个完整的概念，"设计"是前提，限定思维的范畴，"思维"是手段，借助于各种表现形式，最终形成设计产品。设计师针对设计中出现的诸多感性思维，通过周密的设计分析，运用适当的设计方法，进行设计思维归纳提炼，整合出最准确的设计。

对思维的常规理解为，人们正常的思维活动，如"想一想""考虑一下""思考再三""沉思良久""思索一番""深思熟虑""设想""反省""抽象概括""判断推理""眉头一皱，计上心头"等。将"思维"一词进行拆解分析，"思"——"想"或"思考"，"维"——"序"或者"方向"。思维即有一定的思路，或者沿着一定的方向去思考。线性思维就代表思维的方向性。同时由于思维的方向性，所以势必会产生不一样的思维结果。

心理学界认为："所谓的思维是人脑对客观事物的本质属性及其内在联系的间接和概括的反映。"所谓间接反映是指，通过其事物的媒介来认识客观事物。也就是借助已有的知识体验间接地理解与把握人们没有直接感受过或很难感知的事物。所谓的概括的反映，即依据对事物规律性的认识，把同类事物的共同特征和本质特征抽取出来，加以概括，得到结论。恩格斯说，思维是地球上最美丽的花朵。

思维是指人脑利用已有的知识，对记忆的信息进行分析、计算、判断、推理、决策的动态活动过程。它是人们获取知识及运用知识求解问题的根本途径。

按思维内容的抽象性可划分为具体形式思维与抽象逻辑思维；按思维内容的智力性可划分为再现性思维与创造性思维；按思维过程的目标指向可划分发散思维与聚合思维；按思维过程意识的深浅可划分为显意识思维和潜意识思维等。无论如何看待思维活动的过程，我们生活的每个细节都像文件夹一样储存在大脑的某个部分，在做有目的的思考并发挥作用。

人的思维过程就是信息内容的处理过程，是对信息的接收、加工、储备与传递放入过程。作为人的思维具有内在和外在两种传递方式。内在的传递表现为感觉、回想、回忆或想象等，

在个体内部生成和体会。而外在的传递则是如肢体动作、面部表情、话语等，可以被他人觉察。前者是决定后者表达方式的根据，后者是承载前者思考的外在表现。

思维，于事物存在的形式而言，较为抽象，却时刻影响着设计的衍生。设计，以包含艺术、科学和经济三重意义的崭新概念的构成形式，完成从构思到价值的创造性过程，而这一过程也是一种思维创作过程。思维是设计的源泉，好的设计需要好的思维作为拓展。设计师针对设计中出现的诸多感性思维，通过周密的设计分析，运用适当的设计方法，进行设计思维归纳提炼，整合出最准确的设计。

## 第一节 设计思维的基本概念

思维是人们头脑对自然界事物的本质属性及其内在联系的间接和概括的反映，而设计则是通过改变自然物的性质，形成为人所用的产物。人借助于思维将自己的本质力量对象化，因此设计和思维在设计的过程中是一个完整的概念，"设计"是前提，限定思维的范畴，"思维"是手段，借助于各种表现形式，最终形成设计产品。

设计师在长期的设计实践中逐渐认识了设计对象与客观环境之间的各种联系，逐渐熟悉设计规律，从而形成一定的设计思维形式。在艺术设计中，创作无疑占有举足轻重的地位。在科技与文化、材料与工艺、理性与感性之间，创意起着不可或缺的调和作用。作为设计师必备核心技能之一，我们需要将创意思维在艺术设计中最大化地体现。

创新思维也称为创造性思维，是创造者利用已掌握的知识和经验，从某些事物中寻找新关系、新答案，创造新成果的高级、综合、复杂的思维活动。对创新性思维的理解基于以下三层含义：①创新性思维的基础是知识和经验，没有知识和经验很难产生创新性思维的结果；②创新思维的结果是创新的；③创新思维是高级、综合、复杂的思维活动。

任何创意产品的精彩表现都是设计者思考的必然结果。因此运用怎样的思维方式就会取得相对应的创意成果。如果我们把创意看成一项工程，它主要是由"构思"和"执行"两大部分构成。前者产生创意思想决定创意的质量和水平高度，后者则决定创意的外在呈现和艺术美感，两者是有机融合的整体。

面对同一个问题，采用不同的思维方式去寻求解决问题的方法，所产生的结果也是不一样的。在解决问题时，大多数人所习惯的解决问题的方式，即利用现有的信息进行分析、综合判断、推理而产生出的解决方案，它的本质是通过学习、记忆或者是记忆迁移的方式去解决问题，这样的思维是我们较为常见和熟悉的思维方式，可以称为"再现性思维"或者"习惯性思维方式"。另外一种解决方式是在已有经验的基础上，寻找另外的途径，即从某些事物中探究新思路，发现新关系，创造新方法，从而来解决现有问题，这就是创新思维产生的目的性。

## 第二节

# 设计思维的特点与类型

## 一、设计思维的特点

创造能力是人们改造自身与客观世界的能力，是人们一切智慧、能力、心理的集中体现，也可以指人们独特的发现、发明、设计的能力。基于创造的诸如科学、艺术、技术等领域的诸多门类，其共同特点在于不断创新，推陈出新，打破陈规，尝试将创作与才能、智慧、情感等心理活动及个性特征更完全地结合，产生更为密切的关联性。而实现这种创新过程的思维方式就是设计思维。设计思维是一种有影响力、高效、可广泛采用的创新方式，且具有以下几种显著特性。

#### 1. 设计思维的突破性

设计思维的突破性集中体现在以下三个方面。

（1）**突破性体现为创造者突破原有的思维框架**。若思维框架已形成定式，则很难突破解决问题；若在做某些事情之前，大脑就不自觉地产生某些思维框架，就会形成固定的思维模式，而这样的思维定式可能没有办法解决现有问题。

（2）**突破性体现为突破已有的思维定式**。突破思维定式，避免经验性答案。在创意领域里，思维定式容易让人们在面对某一亟待解决的问题时出现固化思维模式，导致循规蹈矩的方式方法的产生。虽然这一方法能保证问题得到解决，但对于方案中寻求的设计亮点却有所缺失。

（3）**突破性体现在超越人类既存的物质文明与精神文明的成果上**。设计思维的独创性更多地体现在对传统的、习以为常的思考模式的超越，敢于超出常规。对学习中所学的诸如定义、原理、法则、方式方法等进行实时的反思、科学的怀疑、合情合理的"挑剔"。

#### 2. 程序上的非逻辑性

程序上的非逻辑性是指创新思维往往是在超出逻辑思维，出人意料地违反常规的情形下出现，具有一定的跳跃性，省略了逻辑推理的中间环节。设计思维需要学会跳出思维定式，要习惯于用独具慧眼的方式来看待创意问题。一般性的思维方式，遵循思维的逻辑性。逻辑思维是一种确定的，互为因果的推理关系且有条理、有根据的思维活动。逻辑思维的这种理性看待问题的方式，在创意之初几乎会否定掉发散性思维行为或者方式存在的可能，会一定程度地磨灭掉创造性思维成果产生的可能。所以，大多数情况下，在设计之初，需要进行设计独创性的尝试，敢于面对"司空见惯"或"完美无缺"，以"天马行空"的想法去开拓设计方向，再结合逻辑思维去完善与实现这一想法。

#### 3. 视角上的灵活性

设计思维中的创新性表现为视角能随着条件的变化而转变；能摆脱思维定式的消极影响；善于变换视角去看待同一问题，善于变通与转化并重新地理解信息。在观察某一物体的过程，

从不同角角度去观看,所看到的内容也是大不相同的。这也就启发我们,创新思维反对一成不变的教条主义,更多地强调根据不同的对象和条件,进行具体对待,灵活地应用各种思维方式。

设计中要求思维突破"定向""系统""规范""模式"等的束缚。依托于所学知识体系,学会研习与拓展,在具体问题处理上,学会活学、活用、活化。思维的多向性即善于从多角度出发,寻求问题的多方向解答的可能性。尝试"一题多答",即通过对同一个问题尽可能多地寻求答案,以扩大可选择性;尝试多因素解题思路,灵活地进行影响因素间相互切换,试图产生新思路;尝试转换方向,当某一项思维链不通时,及时进行思维方向的切换,寻找新思路;尝试创优机制,在多种解题手法并存的时候,学会最优化方法的找寻。

### 4. 设计思维的联动性

联动性即相互间彼此关联、影响的一种思维能力。通常会表现为以下几种形式:一是"纵向联动"发现对象后立刻纵深一步,探究其产生的原因,常表现为对问题的引申与推广;二是"横向联动",即发现一种现象后,迅速联想到特点与之相类似或相关的事物,常表现为对比、类比、联想;三是"逆向思维",即看到一种现象后,立即想到它的反面,在正面思考受阻时,迅速进行反向探究。

### 5. 设计思维的超越性

跨越性是指思维进程上省略思维步骤,加大"前进跨度";在思维条件上能由近及远,由"虚"及"实",由"表"及"里"。

设计思维的超越性是指在常规的思维进程中,一方面省略思维进程中的某些步骤,从而加大思维的"前进跨度";另外一方面是指从思维条件的角度,跨越思维"可现度"的限制,迅速完成"虚体"与"实体"之间的转化,拓宽思维的"转化跨度"。

在设计思维的进程中,对问题的最终突破往往表现为逻辑的"中断"和思维的"飞跃"。这种"中断"和"飞跃"实际上都突破思维进程中的应有步骤,实现了超越步骤的跨度转换。

在进行思维超越时,需要我们对有关知识掌控得较为全面、透彻,对事物发展的趋势有较为正确的预测。如果在对于相关知识和全局发展的趋势不了解的情况下盲目进行思维超越,就会导致其中某一环节的断裂,思维混乱,分不清主次重难点的问题。因为,跨越性思考是建立在知识体系完善、心中有数的前提条件下进行的。

### 6. 设计思维的综合性

创新活动不是从头开始全部都是全新的成果,而是在前人的基础上进行的,必须综合利用他人的成果。思维可以调节局部与整体、直接和间接、简单与复杂的关系,在诸多的信息中进行概括、整理,把抽象内容具体化、繁杂内容简单化,从中提炼出较系统的经验,以理解和熟悉所学定律、法则等相关解决策略。

## 二、设计思维的类型

结合设计思维的相关特性,通过综合分析,对设计思维的类型也进行了相关总结。

## 1. 发散思维

发散思维又称为辐射思维、求异思维，它是根据一定的条件，对问题寻求各种不同的、独特的解决方法的思维，具有开放性和开拓性。美国心理学家巴特利特曾称其为"探险思维"，也有人称它为"创造力的温床"。可见，广泛的开拓性是发散思维的主要特征。

## 2. 收敛思维

收敛思维是单向展开的思维，又称为求同思维、集中思维，是针对问题探求一个正确答案的思维方式。显然，发散思维所产生的各种设想，是集合思维的基础，集中、选择是对正确答案的求证。这个过程不能一次完成，往往按照"发散—集中—再发散—再集中"的相互转化方式进行。

发散思维的核心是选择。选择从某种意义上来说也可以是创造，因为未经选择的发散最终不能发挥效率，也就不能使设计思维转化为有效的创造力。

## 3. 逆向思维

逆向思维是通过改变思路，用与原来的想法相对立或表面看上去似乎不可能解决问题的方式方法，获取意想不到的结果的一种思维形式。

逆向思维主要表现形式有以下三种。

（1）**反向选择**。即针对惯性思维产生逆反构思，从而形成新的认同，并创造出新的途径。

（2）**破除常规**。即打破定式思维，尝试用新思维解决老问题，并获得意外成功的效果。

（3）**转化矛盾**。即从较为对立的侧面做出别具一格的思维选择。

## 4. 联想思维

联想思维即将已经掌握的信息与思维对象联系在一起，根据两者之间的潜在的关联性进行新的创造性构想。

联想能从一定程度上激活人的思维，加深对某一事物的认识。与此同时，联想也可以作为比喻、比拟等设计手法的基础，进行设计创造的阐述；从设计接受、欣赏和评价的意义上来说，丰富的联想可以引起观者更强烈的认同度与好感度。

## 5. 模糊思维

模糊思维是运用潜意识的活动及未知的、不确定的模糊概念，实行模糊识别及模糊控制，从而形成富有价值的思维结果。

人的思维活动是一种多层次、多侧面、多回路、立体展开的、非单向线性延伸的复杂系统运动。这个活动不仅要受主体的思想、观念、理智的制约与规范，同时还将主体的情感、欲望、个性、气质和爱好、习惯和难以捉摸的直觉、潜意识、幻觉、本能等都交织在一起。

模糊思维具有朦胧性、不确定性、灵活性等特征。设计是通过视觉语言来传达信息的，而视觉传达发生偏差时就可能产生模棱两可、虚幻失真的矛盾图形。

#### 6. 创造想象

想象是建立在知觉的基础上，通过对记忆表象进行加工改造以创造新形象的过程。想象与人的感觉、知觉、记忆和思维相同，是人的认识行为，想象和思维能明显地表露出人所特有的活动性质。

想象能对记忆表象进行加工改造，从而产生新的形象或从未经历的事物，甚至可以预见未来，而思维与想象对人创造力的产生有着相辅相成的作用和关系。

创造的性的想象力主要有以下三种。

（1）**将相关各种构成的要素进行重组**。打破原有的组合结构和模式，探索与创造新的形象。在三维空间，根据需要将空间进行拆分或重构，形成新的设计形象。

（2）**通过诸如拼贴、嫁接、融合等设计手法的运用，将本身没有关联性的元素进行联系**，形成新的形象。

（3）**通过夸张、变形等手法，将设计对象的某种性质进行改变**。可以是从整体或局部结构形式的改变；也可以是单纯的量变到深层次质变的过程。通过夸张和变形的手法，可以产生更多奇特、有趣的新形象。

## 第三节 设计思维的方法

### 一、头脑风暴法

头脑风暴法（又称脑力激荡法），是利用集体的思考方法，使思想相互激荡，发生连锁反应以引导出创造性思考的方法。该方法于1938年由美国BBDO广告公司负责人奥斯本首创，常用在决策的早期阶段，以解决组织中的新问题或重大问题。头脑风暴法一般多用于方案产生阶段，虽然主要以团体方式进行，但也可以用于个人思考问题和探索解决方法时刺激思考，其定义是一群人在短暂的时间内，获取大量构想的方法。这种创意方法的运作方式是组织一批专家、学者、创意人员等，以会议的方式共同围绕一个明确的议题进行讨论，共同集中思考，相互启发激励，借助与会者的群体智慧，引发创造性设想的连锁反应，以产生出众多的创意构想。头脑风暴法实施需要以下五个步骤。

#### 1. 确定课题

在头脑风暴开始之初，确定课题是很重要的。因为头脑风暴法适合解决单一的、明确的问题，不适合处理那些涉及面广的、复杂的问题。而对于复杂的、涉及面广的问题，可以将其分解为若干个小课题，逐一进行解决，所以选择一个合适的议题至关重要。而这个议题，既不能过大，也不能过小。如果议题过大、过于笼统，会让与会者难以入手；如果议题过小、深度不够，又会产生无发挥余地的窘境。因此，与会之初，选择合适的议题很重要。

#### 2. 会前准备

会前需要进行充分的准备。对会议的主持人、参与人和课题任务三个方面进行落实，必要

时也可进行会前柔性的训练。

（1）**需要进行理想主持人的选择。**该主持人需要具备善于启发和鼓励能力。如果主持人不善于启发大家进行思考，那么高质量的头脑风暴法会议将很难达成。

（2）**组成头脑风暴小组，小组成员不一定全是同一领域的专家。**不同领域的专家在一起进行探讨，能更好地进行创意的激发。

（3）**会议之前通知与会成员，告知会议目的，以便事前进行准备工作的开展。**同时也需要防止造成先入为主的后果。

### 3. 会前热身

在与会前首先需要做好会前热身的准备。所谓的"热身"，其目的在于使与会者逐步地、全身心地投入，使大脑进入最佳启动状态。

### 4. 召开小型会议

小型会议的召开一般以6~8人为宜（团队选人的标准，采纳"双披萨团队"原则，即让团队人数保持在两个披萨饼让全体队员吃饱的规模，这时团队里的每个成员都能做出显著的贡献，团队效率最高；一旦超过这个规模，就要被拆成两个小团队），与会人数过多，会出现较难让与会人员充分发表意见的情况。时间一般控制在半个小时到一个小时之间，不宜过长。由主持人宣布议题即可启发鼓励大家提出设想。会前一般会按照前面所述原则与方法进行开展。

### 5. 加工处理

通过前面会议的开展，经过头脑风暴法、会上与会后的回忆法，就已经产生了诸多的想法，下一步需要进行真正有用信息的筛选与提取，具体来说，即对设想进行评价与发展。评价的目的是为了寻找出其中有用的想法，发展的目的则是将各种想法的有用之处进行综合运用，形成最终的解决方案。

头脑风暴法是常见和常用的创新思维的方法，在头脑风暴法产生的过程中，需要考虑两项原则及四项规则的融会与贯通，如此才能展开高效的头脑风暴会议，取得理想的会议结果。

头脑风暴法运用的基本原则有以下两项。原则一，延迟判断原则。即提出设想阶段，不要过早地做出赞同或是反对等评价，只是专心提出设想即可；原则二，数量产生质量。数量越多，相对质量就会越高。而通过奥斯本在说明该原则时，引用的调查结果可以发现："在同一时间内，思考出两倍及以上设想的人，即使在同一献计献策的会议中，会议的后半段也可以产生多达78%的好的设想。"以此，我们可以推断，思维想法的数量越多，质量也就相对越高。该阶段强调的是数量而非质量。

头脑风暴法运用的四项规则如下。

（1）**不对任何有关缺点进行评价。**所有的与会人员包括主持人、发言人，对别人提出来的设想不允许提出是好或是坏的评价。即使有些提出来的方案相对幼稚，缺乏可参考性，在该阶段也尽量不要给予评价。过多的消极评价会影响发表者的积极性，将未发表的意见扼杀在摇篮里，错失出现好的意见与方案的可能性。同时，由于头脑风暴召开的时间有限，过多的批判性评价，也会使人们在评论上花费过多的精力，相应地就无法将精力投入到产生好意见中。

（2）**欢迎各种离奇的假想。**充分鼓励与会者围绕主题的延伸性设想与发言，营造轻松愉快的思考环境，充分发挥想象力与创造力，探索更多的可能性意见。

（3）**追求设想的数量**。在设想环节，与会者提出的设想与意见越多越好，如此才能从众多的设想方案中选出最佳方案，或者得到创造性的启发。

（4）**鼓励巧妙地利用并改善他人的设想**。由于我们举行的是集体的讨论会，某一个人偶然的闪念，可能会将许多人的联想点燃。与会者相互启发可以毫不费气力地提出很多想法，这也进一步体现了交流与讨论的重要性。

用两个基本原则与四个基本规则去规避传统会议中出现的不足。奥斯本认为："人类在长期解决问题的过程中，总是企图走捷径，遇到问题后时习惯于本能地做出过早的判断。但是，这种判断的依据往往是根据以往的经验做出的，会指向原先行为相同的思维形式或者方式，这样我们就无法突破思维定式，无法创造性地解决问题。因此我们要控制这种批判。"在以后学习或者会议中，尽可能遵守以上两个原则、四个规则，就可以尽量避免思维定式的产生，提高我们的思考质量。

## 二、戈登分合法

戈登分合法是通过同质异化，使熟悉的事物变得新奇（由合而分），或通过异质同化，使新奇的事物变得熟悉（由分而合）的一种类比方法。该方法是由美国哈佛大学教授W.J.戈登于1944年提出的，又称为隐喻法、综摄法、分合法等。其步骤大体如下。

### 1. 模糊主题

与头脑风暴法相反，主持人在会议开始时并不把研究目标和具体要求全部展开，而是预留一些空间，将与设计课题本质相似的问题提出来进行探讨。

### 2. 类比设想

由于提出的问题较为抽象，与会者可以凭借想象进行无限定式发散，当随意提出来的想法接近主题时，主持人及时加以归纳，并给予正确的引导。

### 3. 论证可行

将类比所得到的启示进行经济、技术等可行性因素的分析与研究，并确定后续具体实施方案。

## 三、设问法

设问法是社会型创新方法。提出问题是成功的一半，以此可见提出问题的重要性。爱因斯坦曾经说过："提出问题比解决问题更重要。因为解决问题或许只是数学上或实验上的技巧问题。而提出新的问题，新的可能性，从新的角度来看旧的问题，就需要创造性的想象力，标志着科学的真正进步。"由此可看出提出问题的重要性，我们一定要学会提问。

### 1. 学会提问

陶行知曾说过：创造始于问题，有了问题才会思考，有了思考，才有解决问题的方法，才有找到独立思路的可能，才能体现出问题的重要性。

问题指的是对事物产生疑问、要求回答或需要解释的题目。从对象看，自己懂的、知道的，而别人不懂、不知道的可以是问题。另外一方面，自己不懂、不理解、有不同看法的也是

问题。从内容上看，对书本里、生活中、社会上等一切的提问和质疑都是问题。

问题是创新之母，问题引发创新的机会，比如瓦特与蒸汽机、牛顿与掉落的苹果。

人们之所以看不到问题，主要是因为我们缺乏好奇心。好奇心是产生创意的基础，好奇心对创新来说是至关重要的，创新不是事先可以预料的，往往是在好奇心的帮助与推动下才得以产生。所以好奇心是兴趣的先导，是人们积极探求新奇事物的倾向，是人类社会认识世界的动力之一，对于形成动机有重要的作用。一般来说，富有创新精神的人往往具有强烈的好奇心。我们需要唤醒自己与生俱来的创新能力。

### 2. 奥斯本检核表法

奥斯本检核表法是一种指导我们如何提问的具体方法。它又称为设想提问法或者分项检查法。该方法是由美国的创造学家奥斯本发明的，在创造学界最有名、最受欢迎的设问法。这是1941年奥斯本在其专著《创造性想象》一书中提出的。奥斯本检核表法是根据需要解决的问题，或者进行创造发明的对象列出有关问题，逐一对其进行分析，从中获得解决问题的方法和创造发明的创意和设想。检核表法是一种能够大量开发创造性思想的方法。到目前为止，检核表几乎能够适应任何类型和场所的创意活动，其"创新之母"的称号也由此而来。

奥斯本检核表表格（图3-1）的设定，可以对提出问题与相关的设想进行简单的阐述，帮助后续设想工作的开展。

| 记号 | 检核项目 | 新设想名称 | 新设想概述 |
| --- | --- | --- | --- |
| 1 | 有无其他用途 | | |
| 2 | 能否借用 | | |
| 3 | 能否改变 | | |
| 4 | 能否扩大 | | |
| 5 | 能否缩小 | | |
| 6 | 能否替代 | | |
| 7 | 能否调整 | | |
| 8 | 能否颠倒 | | |
| 9 | 能否组合 | | |

图3-1 奥斯本检核表

接下来对九个检核项目进行细致化阐述。

（1）有无其他用途。针对某一产品而言，该产品有无其他用途。如：扩展产品的运用范围，该产品有没有其他设想，或者该产品有没有可以借用的其他的发明成果，有没有在其他地方见过类似的发明等。

（2）能否借用。能否借用是指我们能否将其他领域的经验、现有的解决方案等进行参照、重新设想与模仿，运用到自己所在的领域。

（3）能否改变。对现有的产品进行简单的改变，在保留原有产品属性的基础上，进行诸

如制造方法、颜色、形状等的小的加工与改变。

（4）能否扩大。现有的发明能否扩大使用范围，延长使用寿命，增加产品使用特性。

（5）能否缩小。缩小是指对现有产品的结构及功能进行诸如密集、压缩、浓缩、简化、微型化等加工。如无风叶的电风扇的发明。

（6）能否替代。能否替代是指是否可以找到能够部分或全部代替现有产品的零部件或者部分功能的产品。比如：塑料啤酒杯的替代、火车的更新。

（7）能否调整。能否调整是指能否通过调整已知的布局、既定的程序、日程计划、规格型号、因果关系、速度频率等来产生变换。比如滑动公共座椅的设计、十字路口信号灯的设计。

（8）能否颠倒。能否颠倒是指能否进行现有发明的上下、正反、顺序、位置等的颠倒，以此产生矛盾关系，形成不一样的设计。比如房子窗户的颠倒。

（9）能否组合。能否组合是指现有发明能否形成一定的重新组合的关系，诸如配合、整合、重组等。比如：碎纸剪刀的发明、激光剪刀的发明、洗衣机和跑步机的组合、楼梯和滑梯的组合。

### 3. 和田十二法

结合我国青少年小发明、小改造的特点，根据检核方法的特点，我国学者研究出了名为"和田十二法"的创新方法，也称为"十二个聪明的办法""动词提示检核表法"或"思路提示法"。之所以又被称为"动词提示检核表法"，是因为它包含十二个动词，而这十二个动词综合地体现了创新方法如何得以运用。

（1）"加一加"：是指在现有设计的基础上进行相关零部件的增加来达到功能的优化与提升。

（2）"减一减"：是指对于发明的产物进行相关材料、属性的减少或省略，以达到功能的便捷化。

（3）"扩一扩"：是指在现有的产品基础功能的基础上，进行其余产品功能的组合，产生更多功能的融合。

（4）"缩一缩"：是指在现有产品的体量、形状等方面通过精简，来达到缩小的目的。

（5）"变一变"：是指通过某一简单属性的改变来达到提升整体畅销能力。

（6）"改一改"：是指通过改进物品现有的形状、特性、功能等使其可以得到更新与改良。

（7）"联一联"：是指通过产品间某一相同参数的对比性变化，产生关联性影响。

（8）"学一学"：是指在现有产物的基础上，产生设计效仿，进行设计创作。诸如仿生设计等。

（9）"代一代"：是指通过产品的研发，进行现有物品功能上的替代或升级。

（10）"搬一搬"：是指对某一物品的局部构建进行再利用，产生新的功能与用处。

（11）"反一反"：是指物体的正反、顺序、功能的方向尝试。

（12）"定一定"：是指根据现有情况，总结与提炼出一定的规律，提供一些参考与指引。

#### 4. 5W2H法

5W2H法是指从构成事物的基本要素出发列出问题，进而实现对设计问题的主要方面进行分析，是目前设计领域较为常用的方法。"5W2H法"大体包含以下内容。

What：是什么、做什么、条件是什么、目的是什么等。
Why：为什么、为什么这样做。
When：何时开始、何时完成、何时最佳、何时停止。
Where：何地、从何处着手。
Who：是谁、由谁承担、为谁决策、对谁有利。
How：怎样实施、怎样提高、如何完成。
How much：成本、利润将达到什么水平、成效、优点、缺点、遗留问题、成功可能性的量化分析等。

### 四、类比构思法

类比构思法是指通过两种对象的对比，找出关联性，然后将其中某一对象的特征、要素进行转移，运用到另外一个对象上从而得到新的构想或方案的方法。

类比构思法也可以产生更为直接的细分单元。

#### 1. 直接类比法

该方法是指直接找出已有事物间的相似性，由此而得到启发，并进行设计联想的方法。

#### 2. 因果类比法

该方法是指找到已有事物之间共有的属性关系，从而进行另一事物因果关系的推导。

#### 3. 仿生类比法

该方法是指仿照生物特征进行设计创造的方法。仿生类比法是模拟生物系统的某些原理来建造技术系统，使人造技术系统具有类似于生物系统某些特征的一种设计思维方法。其研究领域涵盖较广，包含机械仿生、物理仿生、化学仿生、形体仿生、智能仿生等。

#### 4. 综合类比法

该方法是指从事物的多方面、多视角的进行关联性、相似性的探索，比较、分析、综合，最后得出新思路、新结论。

无论从功能性还是装饰性看，仿生模拟型设计思想并不是自然主义的，包含设计思维中需要发散性思考的模式。人类在发现、利用并改造自然的过程中，也是在不断创造自己，创造出更为灵巧的四肢和更为聪慧的大脑，从而产生良性循环，进一步在更高层次上改造和利用自然。模仿的水平也在不断提升，从原始社会依赖自然的经济形式的衍生物，到手工业时代创造许多手工工具，再到高科技时代模仿人脑智能的计算机和机器人的发明，人类从纯粹的模仿自然开始进行仿生设计，在设计思想不断强大丰满的时代下，模仿的水平得以优化提升。

人与自然的关系本就密不可分，大自然将无穷的信息传递给人类，不断地启发着人的智慧与才能。而仿生模拟设计思想是重复自然的创造性设计思想。它虽然不是人类创造性的全部，但却是开端和基础。

## 五、继承改良法

继承从一定程度上也包含了模仿，但原型来源于前辈的创造物，并蕴含着批判的成分，是模仿加改良的实际思想。在设计史上，相对稳定的时期就会形成该时期固定的设计风格。

继承改良法设计思想的普通型、持久性可以说是必然的。在历史平稳发展的时期，人们的生活方式、欣赏习惯有相当强的持久性，因此，循规蹈矩是极为常见与正常的。在历史转折时期，激进派向左、保守派向右的指引，常常使继承型设计以折中的形式在夹缝中长存。因为处于中期状态多数人更乐于接受和缓的改良，接纳剧烈变化则需要时间，所以在相应时代的改良中，一方面进行了旧的传承，另一方面也有一定程度的新的融合。

## 第四节 设计思维的训练

人的大脑是思维的物质基础。在各种环境下生活的人，所表现的思维能力也是各有不同的。相关数据研究表明，在正常发育情况下，人脑受到遗传等方面的影响，本身就有着一定的思维差异。但如果对其进行特殊的训练，在新的学习环境下勤于思考，脑细胞的死亡更替、新陈代谢的速度就会变慢，同时还会在旧的神经根上长出新的神经来。而且，勤于思考的人的脑血管常处于舒展状态，能够使脑细胞得到更充分的营养，思维也更为活跃。

那么，什么样的思维训练方法可以达到研究所产生的积极的促进效果呢？在设计思维的训练过程中，我们通常会采取以下方式方法进行训练提升。

### 一、思维导图——思维发散性训练

思维导图是人进行思考的导览图，是在头脑进行信息相互结合的导向图。思维导图绘制过程实际就是思维发散的过程，是围绕思考的核心问题将自己头脑中已有的知识和新的知识进行重新梳理和组合的过程。思维导图运用图文结合的方式，使得大脑不同部位彼此协调，共同工作，发挥最佳效益，协助人们在科学和艺术、记忆、逻辑与想象之间的平衡发展。

思维导图总是从一个中心点开始的。每个词或者图像其自身都成为一个子中心或者联想点，整合起来以一种无穷无尽的分支链的形式从中心向四周发散，或者归于一个共同的中心（图3-2、图3-3）。尽管思维导图是在二维的纸张上呈现的，但它可以代表一个多维度的现实，包含了空间、时间和色彩。思维导图通过中心原点发散式思维衍生链的形式，让使用者从多维度去捕捉灵感。思维导图强调快速思维，思维越快思维、组织越积极，力求在最短的时间内将思维高速运转起来，并让思维有序地流淌出来，在思维涌出时敏捷地抓住思维灵感的突然闪现。

利用思维导图，有利于大脑的开启与激活。思维导图可以清晰地梳理大脑中零乱的想法，聚焦主题，进一步拓展主题，将看似孤立的信息进行整

图3-2 关于"聚"的思维导图（一）

图3-3 关于"聚"的思维导图（二）

合，建立关联性，呈现出一幅清晰的思维全景图。思维导图便于进行相关信息的寻找，同时通过寻找信息之间的联系点，产生联系点的发散，扩展思考空间，产生出更多、更新的思维，使思维进入无障碍思考的状态。思维导图以发散性思维为基础，以收放自如的思维方式，提供一个正确而快速的学习方法和工具，被广泛运用在设计创意的发散与聚合上。在绘制思维导图时，将有创意的点尽可能用形象进行表达，用形象推动思考。使用想象、联想的方式进行进一步重构，将看似关联甚微的点进行重新触碰，触发更深的思维点。

思维导图能概括人们所思考的问题，构建系统的思维观念。思维导图注重表达与核心主题有关的内容，并展示其层次关系以及彼此之间的关系。思维导图具有放射状辐射性的思维表达方式，通过与核心主题的远近来体现观念与内容的重要程度。

思维导图强调人们的思想发展过程的多向性、灵活性、综合性和跳跃性。它可以帮助我们思考问题、解决问题，使我们的思维形象化，使大脑潜能得到最大限度的开发。

## 二、求异趋同——思维聚散性训练

艺术设计的发散、聚合思维，有一个形象的比喻，就是以人的大脑思维为中心，思维的模式从外部进行中心点聚合，或者从内向外发散。聚合思维就是将在艺术设计过程中所感知的对象、整理搜集的信息，按照一定的标准进行整合，以寻求其中的共性特征与本质特征。发散思维是以思维的中心点向外发散，产生多视角、多方向的灵感来源。发散思维与聚合思维对于设计思维的产生有着相辅相成的关键作用。在设计思维产生过程中，以发散思维去广泛搜集素材，自由产生联想，寻求设计灵感与设计契机，为艺术设计创造多种条件；而运用聚合思维法将所搜集的素材进行筛选、归纳、概括与甄别，从而产生创意和结论。

## 三、想象创新——思维联想性训练

想象和联想思维是设计中不可或缺的重要组成部分，它决定着艺术设计成功与否的重要标

准之一。联想作为人的大脑记忆和练习的纽带,来源于人们生活的印记,形成深刻的记忆链。但联想的产生需要的不仅仅是印记的全部或者部分,它需要进行后续的整合、提炼、拓展、升华与再创造。而一件设计艺术品的产生则需要经过很多个设想的多重交叠,环环相扣,最后才得以推敲产生。

设计创作在某些层面上与科学有着相似之处,一件设计艺术创作作品会因为有想象力而产生强大的生命力与感染力。想象力拥有将多个事物进行衔接的可能。而这其中,事物间可能只有着相似的、相近的、相关的、相对的或者是某个点相通的潜在联系点。通过将客观事物间时间、空间、功能等原有组合序列的打破,选择任意事物进行"相互嫁接",使得看似毫无关联、相互矛盾的事物进行依托于联想、遐想的衔接,最终形成令人意想不到的创意构思。设计思维的一个重要特征即,与联想总是密不可分。联想总是用一些超乎寻常的方法寻找观察对象间千丝万缕的关联性,从中挖掘潜在的新的事物的心理过程。联想的支撑点来源于对实际具体的形象进行的直接、相关的联想形式,也可以是间接、概念的联想形式。通过联想,可以进行无生命物体的象征性生命意义的赋予,也可以寻找到抽象概念中具象的体现,从而使得信息具有更强的冲击力与视觉刺激力。

## 四、突破限定——思维多维性训练

立体思维是将二维空间中的点线面在三维空间的体块化上进行推敲与演变,让思维有意识地进行多维思考。这也就意味着,我们需要尝试着从多角度、多途径、多层面、跨学科地进行全方位的思考与研究。在学习中,尝试突破平面,延展向空间的思考方式,会产生意想不到的结果。以"空间的方式思考",让人们学会全面、立体地去看待问题,如此便能观察到各个层面,能更为全面地进行各项问题的分析,同时大胆地进行设想,综合思考,在需要的时候进行突破常规的、超越界定的构想,从而变相地获取解答重点,形成新的创作思路。在进行设计创作的过程中,需要学会透过表象看到事物的内在本质,更为客观、辩证地去看待问题,不要因为眼前所见,而被表面现象所迷惑,将思维局限住。在进行观察与表现训练时,在对所观察物体进行形象塑造的过程中,不要只是进行一些表面现象的简单罗列,我们需要注重设计对象整体的外部特征、内在意境、思想内涵等多方面的综合表达,要将上述所涉及的点进行整合与思考。对于一件好的作品而言,它需要较强的实用性、较深的艺术内涵、较好的艺术造型,而这些能力的集合就体现在三维立体思维上。

## 五、标新立异——思维独创性训练

创造力是人们对现有的知识与经验进行科学整合、加工与再造,从而产生出新概念、新知识、新想法的能力。它大致可以以下四种能力综合构成,分别包括感知力、记忆力、想象力、思考力。标新立异的方法,首先要求设计者的设计思维中需要有灵活多变的思维战术,需要有很多招数与路数作为备用。个性的表现,是作品标新立异所强调的。个性作为设计作品的标签,能让其立于不败之地。而充分的个性的凸显,也为设计作品的独一无二性创造了可能。我们说,艺术创作不可能重复,这不仅体现在创作本身,也体现在艺术设计的审美需求上。当设计师在创作中看到、听到、触碰到某个事物的时候,需要尽可能将其思维进行拓展与延伸,以寻求能够突破常规,挖掘到与众不同的设计见解与设计思路,赋予其最新的概念与内核,使作品能从外在形式到内涵上都尽可能地突出其设计上标新立异的思考。就像一百个读者的心中就有一百个哈姆雷特一样,设计师对于同一接触对象的体验也是大不相同的,这其中就表现出了

人们个性上的差异化特色，人们以不同的思维方式进行独立的设计思考，在内心诠释着自己的感受与体验。

## 六、反应衔接——思维敏捷性训练

提高短时间内对于事物分析能力和应变的能力，会使得视觉艺术思维能力更加活跃，思路更加清晰明了。思维是敏捷的，大脑在一定时间内对外界事物刺激所产生反应的速度也是相对较快，会在短时间内快速地进行信息的输出与反馈。有研究表明，通过训练学生的思维以快速的事物作出反应，以激发心音独特的构思，而这种灵动、敏捷思维的训练，有着其极强的必要性和重要性。

在日常的设计工作中，设计师可以培养自己掌握一些快速而便捷的思考方式的能力。比如，对固有思维模式的打破；对思考对象新增添一些形式与内容；对对象的内容与形式进行提炼；打散与重新构成，赋予其新的元素；尝试分析事物与事物间、形象与形象间的潜在因果关系，并进行一一类比；强化矛盾的对立，为极端的夸张提供表达与呈现的机会。

**课后练习**

1. 怎样理解"思维是人脑对客观事物的间接和概括的反映"？
2. 人的思维具有哪几种传递方式？它们之间有什么联系或区别？
3. 设计思维与思维有着怎样的关系？
4. 怎样在进行产品的设计时，充分运用设计思维来探究新思路，实现产品的创意设计？
5. 设计思维的突破性主要体现在哪些方面？
6. 在设计过程中，如何才能实现设计思维的超越性？
7. 举例说明逆向思维的三种表现形式在设计作品中的应用。
8. 实施头脑风暴法需要哪几个步骤？哪个步骤最为关键？
9. 考察某知名设计品牌，分析该品牌的设计思维。

# 第四章 设计历程

**识读难度** ★★★☆☆

**核心概念** 发展历程、艺术设计、中国、欧洲

**章节导读** 在远古时期，人类就通过图形来装饰和记录自己的生活，从山石峭壁上绘制的岩画，到原始彩陶器皿上所描绘的各种纹饰和甲骨上刻录的象形文字，处处展现着图形的发展历程。从图形上的内容和样式上都可以看出图形的发展与人类的生产劳作密不可分。在漫长的人类设计史中，工业设计为人类创造了现代生活方式和生活环境的同时，也加速了资源、能源的消耗，并对地球的生态平衡造成了极大的破坏。特别是工业设计的过度商业化，使设计成了鼓励人们无节制消费的重要介质。正是在这种背景下，设计师们不得不重新思考工业设计师的职责和作用，绿色设计也就应运而生。设计的最大作用并不是创造商业价值，也不是包装和风格方面的竞争，而是一种适当的社会变革过程中的元素。

## 第一节 中国设计发展历程

### 一、原始社会艺术设计

#### 1. 图形设计

图形是一种视觉表现形式，通过视觉元素（线条和颜色）以及它们之间的相互关系传达特定信息和想法。图形是世界能够通用的视觉语言，从人类社会开始利用图形和文字记录自己的思想、活动、事件的时候，图形设计就开始有了源头，图形的设计和传播贯穿了整个人类文明的发展。在远古时期，人类就通过图形来装饰和记录自己的生活，从山石峭壁上绘制的岩画，到原始彩陶器皿上所描绘的各种纹饰和甲骨上刻录的象形文字（图4-1），处处展现着图形的发展历程。从图形上的内容和样式上都可以看出图形的发展与人类的生产劳作密不可分。

# 第四章 设计历程

图腾是一种代表古老文化的图形。中国的图腾文化源远流长，丰富多彩，在各种各样的考古资料和历史资料中都随处可见。图腾标志在原始社会中起着重要的作用，它是最早的社会组织标志和象征。它具有团结群体、密切血缘关系、维系社会组织和互相区别的职能。在原始社会中，每个氏族都会采用某种动物或植物作为标志，使其作为最原始的装饰出现在各种器物上。

在仰韶时期半坡类型的陶器上，可以看到许多具象的人面、鱼、鸟兽等图案，并且在此之后，绝大部分的史前彩陶上主要的图样都是几何图形（图4-2）。这些图形的形状来源不明，通常认为来源于人类对自然的模拟，如被认为是太阳崇拜的同心圆、旋涡状的水波纹（图4-3）、渔网状的方格纹，也有学者认为是植物的叶脉。各种不同的说法解释着这些几何图像，也有新的说法提出这些图案并不是单纯的几何图案。李泽厚先生曾经提到过："其实，仰韶、马家窑的某些几何纹样已比较清晰地表明，它们是动物形象的写实而逐渐变为抽象化、符号化的。由再现（模拟）到表现（抽象化），由写实到符号化，这正是一个由内容到形式的积淀过程。即是说，在后世看来似乎只是'美观''装饰'而并无具体含义和内容的抽象几何纹样，其实在当年却是有着非常重要的内容和含义，即具有严重的原始巫术礼仪的图腾含义的。"

法国哲学家泰纳提出，要把艺术活动放回到大的"环境"中去观察，19世纪末，许多人类学家提出要从社会学、民族学、人类学的角度来探讨美和艺术的问题。很多看似抽象的几何纹样事实上都是一些非常具体的表达，如半坡时期的鱼形纹样的变化，鱼体形状不断变得简单，向相反的方向叠压形成鱼纹。这种形式的符号演变，李泽厚先生借用了克莱夫·贝尔的理论，称之为"有意味的形式"，也就是这些图案事实上是具备着如文字符号一样的作用，并且这些符号不仅是图案上的创造，极有可能也包括整个远古民族符号的意义。这些符

图4-1　妇好墓出土的甲骨文残片

图4-2　甘肃省博物馆藏斜线三角纹彩陶盆

图4-3　马家窑水波纹陶罐

75

号在青铜器、陶器上的使用非常多，尤其是青铜器的各种纹路不仅具有图案形象，同时这些形象也结合着不同器物的使用而具有不同的意义。

### 2. 石器设计

原始社会时期，石器是人们最主要的生产工具，历史学家据此又称原始社会为石器时代，并将其进一步分为以打制石器为主的旧石器时代和以磨制石器为主的新石器时代。我们的先人最初只会使用天然的石块或棍棒作为工具或武器，后来才逐步发展到有意识、有目的地挑选石块，打制成器，从而诞生了最早的设计作品。旧石器时代的设计以现在的审美眼光来看，可能略显粗陋，但却开创了整个人类设计史上的先河（图4-4），其作用不可小觑。

大约在1万多年前，人们开始比较普遍地采用石器的磨制技术，使得石器表面更加光洁，更加符合使用的要求。磨制石器极大地促进了生产力的提高。史学家称之为"新石器革命"，我们的祖先也从此跨入了新石器时代（图4-5）。

图4-4　旧石器时代的打制石器

图4-5　打制石器与磨制石器

### 3. 陶器设计

陶器是新石器时代的主要特征之一，在人们的生活中具有重要的意义，在新石器时代晚期制陶技术已经发展到了较高水平，能够制作出原始彩陶，即一种绘有黑色、红色装饰花纹的红褐色或棕黄色的陶器，这个时期的文化被称为"彩陶文化"，彩陶最早在河南渑池仰韶村发现，所以也称"仰韶文化"。彩陶文化主要有黄河中上游仰韶文化和马家窑文化为中心的彩陶和继之而起的黄河下游龙山文化为中心的黑陶（图4-6），以及长江以南东南广大地区的几何印纹陶。

新石器时代的制陶工匠不仅从造型上注重陶器的使用功能，为了美化器物，还创造了多种不同的装饰设计手法，如拍印、刻画、堆贴、镂孔、彩绘等，其中彩绘是我国新时期时代制陶工艺中最为成功的一种装饰设计手法。通过对彩陶器和黑陶器的造型与装饰图案的设计创造，我国新石器时代的制陶匠师极大地丰富了诸如节奏、韵律、对称、呼应、均齐、平衡、对比、调和、比例、均衡等美的形式法则，对后世设计产生了深远的影响。作为人类手工设计阶段的开端，中国原始陶器堪称集实用与审美为一体的设计。

图4-6　蛋壳黑陶高柄杯

原始彩陶地域分布较广，其中主要有半坡型、庙底沟型、马

家窑型、半山型、马厂型这几类。

半坡彩陶主要在以红陶、黑陶为主，装饰的纹样通常采用彩绘、捺印、划纹、堆饰等，并且以宽带纹为主，其中鱼形花纹饰半坡型彩陶的代表纹样，鱼由写实逐渐演变为抽象，转为直线形装饰（图4-7）。

庙底沟彩陶是在半坡型的基础上发展而来，装饰多用直线和曲线结合，构成曲边三角形。鸟纹的应用更多，纹饰通常采用黑白双关的处理方法。庙底沟彩陶的造型器物以大口鼓腹小平底钵最为典型。

图4-7 半坡彩陶鱼形纹盆

马家窑彩陶装饰比较丰富，器具造型也更为细致，分为壶、罐、瓮、盆、钵、豆、碗等，以小口的壶、罐为主。在装饰纹样上，马家窑陶器绘制较满，从器物口到底部几乎饰满花纹，而且器具内外都有装饰，喜欢运用点和螺旋纹，使得器物看起来有旋动、流畅的感觉（图4-8）。

半山彩陶造型主要是短颈、广肩、鼓腹的罐子，罐体突出近似球形，底部内收。半山型图案组织大体可以分为两种：一是用旋涡纹组成装饰；二是用葫芦形纹作面的分割，使装饰面区分为数个单位，并流行运用锯齿纹，绘制极为精巧。

马厂彩陶保持着半山彩陶的制作特色，但有了新的发展。其造型将罐体加高，宽度向肩部移动，器体表面造型更加刚劲、简练；直线的运用是其特点；常见的装饰纹有折线纹、回纹，其中以人形纹（或称蛙纹）最有特色（图4-9）。

图4-8 马家窑彩陶

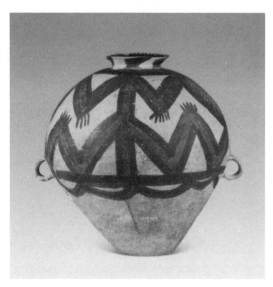

图4-9 马厂彩陶

陶器的出现不仅意味着人类对原材料化学性质的改变，而且是人类与自然斗争中获得的划时代的创造成果，标志着人类设计由原始设计阶段进入了手工设计阶段，从而揭开了中国设计史上崭新的一页。

## 二、奴隶社会艺术设计

### 1. 青铜器设计

我国的夏代至春秋战国时期是奴隶社会时期，也是青铜器的设计制造最繁盛的时代，故又称青铜时代。我国从夏代开始铸造青铜器，在商代晚期和西周早期，青铜器的设计铸造达到了顶峰。中国的青铜时代是以大量使用青铜生产工具、兵器和大量使用青铜礼器为基本特征的。商周时期的设计艺术，最有代表性和具有突出艺术成就的就是青铜器。它的突出成就表明了中国奴隶社会手工业发展的最高水平。

奴隶社会不同于原始社会，残酷的阶级统治是青铜器设计的基本特征。青铜器的设计都是为奴隶主阶级服务的，奴隶主阶级的统治需要、生活方式与审美情趣，对青铜器的设计施加着决定性的影响。又由于商代的统治者尊神重鬼、崇拜祖先，青铜器的设计又充满了神秘和威严的色彩。如人面纹方鼎、虎食人卣、四羊方尊（图4-10）。

商代和西周早期的青铜礼器是这一类型的代表，它们通常以抽象和半抽象的动物纹样为主要装饰。最突出的是饕餮，又称兽面纹，采用抽象和夸张的手法，营造狰狞、恐怖的视觉效果。商代后期的后母戊方鼎（图4-11）是这一时期的典型作品，是目前所见于世界上最大的青铜铸鼎。

图4-10　四羊方尊

图4-11　后母戊方鼎

青铜器的装饰纹样主要采用纹，即兽面纹，其他还有夔纹、鸟纹、象纹、鱼纹等，一般采用主纹和地纹相结合的表现方法，即以兽面纹为主题，以回纹为陪衬，形成逐次效果。图案组织多用单独纹样，并用对称式，显出威严工整的艺术氛围（图4-12）。

青铜器设计意图的实现，离不开高水平的青铜冶炼和铸造技术。青铜器的冶铸方法有陶范法和失蜡法，用失蜡法制造的铜器，层次丰富，精巧细致，具有特殊的立体装饰效果。曾侯乙尊盘就是采用失蜡法铸造。青铜器采用焊接、刻画、镶嵌、金银错、鎏金等加工方法进行制作，例如春秋战国时期的青铜器宴乐水陆攻战壶。

图4-12 青铜器纹样

## 2. 建筑设计

奴隶社会时期建筑水平得到很大的发展，以夯土墙（图4-13）和木构架为主体的建筑已初步形成。夯土技术萌芽于新石器时代，至商朝时已经很成熟。夏代的建筑遗址有河南偃师二里头一号宫殿、二号宫殿（图4-14），两者都是建在夯土台上的木构架、夯土墙的殿堂。

图4-13 夯土墙结构

图4-14 河南偃师二里头宫殿遗址

原来简单的木构架，经过商周以来的不断改进，逐步发展成为中国古代建筑的主要结构方式，同时还出现了前所未有的院落群体组合。陕西岐山凤雏村出土的"中国第一四合院"，为西周建筑遗址（图4-15），是一座两进的四合院，大门开在中轴线上。门外有屏，前院的堂与后院的寝室之间有穿廊相接。两侧为与地基等长的厢房。房屋内用木柱，外为土墙。遗址中发现有少量的瓦，说明西周时已有瓦，可能只用在屋顶的局部。至此，中国建筑最显著特征中的木构架承重、院落式布局已经呈现，说明中国建筑的雏形已经具备。

西周时期设计发明了瓦，春秋时期出现了质地坚硬的砖。

春秋时期的建筑已采用了彩绘、雕刻等装饰手法，建筑设计已开始从纯实用逐渐转向兼有

审美装饰的追求。春秋时代的建筑特色是"高台榭、美宫室"。防刺客、防洪水及享受登临之乐固然是原因；木构技术尚不够成熟，高层建筑要依傍高大的土台也是重要原因。此时期的哲匠是公输般——鲁班（图4-16），被后世奉为工匠的祖师爷。春秋战国时期的统治者营建了许多以宫室为中心的大小城市，还有居住贵族和普通国民的"郭"，城市布局已经有了一定的规划考虑。

图4-15 四合院鼻祖——陕西岐山凤雏村西周四合院遗址效果图　　图4-16 鲁班

### 3. 服饰设计

中国社会从原始社会进入到奴隶社会，社会生产方式和社会生产力都有了根本性的变化，特别是手工业的发展为服饰文化发展提供了坚实的基础。在原始社会时期，人们用树叶或动物皮毛来御寒，尚不具备服饰文化内涵。直至夏朝，养蚕业开始进入以桑饲养和室内养蚕的阶段，并出现了社会初步分工，丝织品的出现才真正具备了服饰的感念和文化。

到了商代，桑蚕事业有了进一步发展，丝织业更为普及、发达，如有提花装置的织机已能织出花案精美的暗花绸和刺绣。但由于当时生产规模还不大，社会生产力比较低下，丝绸织品只能供给上层贵族享用，下层阶级只能穿麻或新出现的葛布制成的服装。夏商周时期，丝织物的品种大为增加，丝织物品进入相对繁荣的时期，《周礼·考工记》中记载表明缫丝、织帛、种麻、采葛、织绸和染色等染织工艺已经有了专门的分工。春秋战国时期还出现了精美的刺绣丝织品。随着纺织业的发展，染色工艺也有了进步，特别值得一提的是春秋战国时期的草染技术，在《周礼·考工记》中就有："三入为纁，五入为緅，七入为缁矣。"的记载。

织物的颜色，常以黄红为主，间有棕色、褐色、蓝色和绿色等。到了周代已出现了碧绿和绯红的颜色。周商时期的染织方法往往染绘并用，在染好的织物上再用各种颜色描绘各种图案。织物的纹样同样经历了由简到繁的发展过程。以菱形纹最具代表性，除此之外，还有圆圈纹、三角纹、折线纹、云纹等。并逐渐出现了复杂多变的鸟、兽、龙、凤花纹（图4-17）。

服饰的设计反映了这个时期人们的审美意识形态。注重局部造型、讲究装饰，是服装全方位发展的一个特点。中国最早的衣服形制为上衣下裳，始于商代，之后帽、冠、鞋等随之产生。到了周代已采用深衣制（图4-18），即将上衣和围裙连接起来，深衣也是我国历代服装的基本形制。服饰是人们对自身外在美的一种设计，服饰的产生和发展，与人们的居住环境，生产生活和文化传统等因素有密切关系，尤其是它的历史感，较其他文化为更强，它作为一种精

神和物质的产物，体现了不同历史时期的政治经济风尚。作为一种文化，服饰中注入了生理学、心理学、社会学、民俗学和艺术学等众多文化内容。对于正处于百家争鸣的时代，诸子都对衣着提出了不同的观点，譬如墨家提倡"食必常饱，然后求美；衣必常暖，然后求丽。"而法家则提出服饰要"崇尚自然，反对修饰。"因此，社会意识形态也同样影响了人们的穿衣风格。

图4-17  蟠龙飞凤纹绣图（马山楚墓）

图4-18  战国妇女深衣（参考出土帛画复原绘制）

## 三、封建社会艺术设计

### 1. 建筑设计

战国时期，铁器开始得以使用，工商业初步繁荣，使得建筑得到了较快的发展，出现了许多街道纵横、规划齐整的工商业大城市。

秦汉时期是我国古代建筑史上的第一个高潮。秦始皇兴起了规模空前的建筑活动（图4-19），例如筑长城、修驰道、开灵渠、建阿房宫和骊山陵等。汉代的统治者进一步营建大规模的宫殿、苑囿和陵墓。中国建筑设计到了汉代，已经发展成为一个完备的体系：当时的木结构技术已渐趋成熟；后世常见的抬梁式和穿斗式这两种主要木结构已经形成；斗拱已普遍使用（图4-20）；屋顶出现了多种形式，主要建筑材料砖瓦已能大量生产；砖石结构技术也成长起来；拱券技术有了较大的进步。中国建筑特有的布局形式已经形成。

图4-19  阿房宫遗址

图4-20  汉代斗拱形式

魏晋南北朝时期，由于佛教的传入和统治者的大力提倡，大批佛寺、佛塔、石窟等佛教建筑开始出现（图4-21）。隋唐时期是中国古代建筑设计的成熟时期。隋代已经采用图纸和模型相结合的建筑设计方法。

图4-21　魏晋南北朝时期的响堂山石窟

五代、两宋的建筑设计规模不及唐代，风格趋于秀丽和多样化，在建筑布局和造型设计上出现了若干新手法。北宋都城汴梁（现河南省开封市）放弃了封闭式里坊制度，改为沿街设店的方式。两宋的木构架建筑今存极少，现存的有山西太原晋祠圣母殿（图4-22）。与此同时，北方辽代建筑更多地保留了唐代建筑雄健的风格。后来的金代建筑又融合了辽宋两代的风格。宋代木构架建筑采用了以"材"为标准的模数制和工料定额制，使建筑设计施工达到了一定程度的规范化。

元代的木构架建筑设计继承了宋、金的传统，但在规模与质量上都不及前代。元代大都（现北京市）是继隋唐长安以后，按严整的规划设计建设起来的又一大都城。此外，元朝宗教建筑异常兴盛。尤其是元朝大力提倡的喇嘛教建筑，不仅在西藏大有发展，内地也有出现，现存的北京妙应寺白塔即属喇嘛塔。

明清建筑是继秦汉建筑和唐宋建筑之后，中国古代建筑的最后一个高峰。在宫殿、坛庙、宗教建筑和园林设计等方面的成就尤其突出，不少建筑完好地保存到现在。北京故宫是明清两代不断营造的结果，是现存最大的古建筑群。明清宗教建筑遗存较多，佛塔在明代出现了一种新塔型——金刚宝座塔（图4-23）。由于清朝统治者的提倡，兴建了大批喇嘛教寺庙建筑，其中以西藏拉萨的布达拉宫、日喀则的扎什伦布寺和河北承德避暑山庄的"外八庙"成就最高。民间建筑类型非常丰富，各地均有地方风格的建筑设计，建筑数量与质量均有所提高，汉族以外各民族的建筑设计也都有所发展，园林设计也达到了历史的顶峰。可以说，明清建筑设计的成就不在于对前代建筑设计的变革性发展，而是对中国古代建筑设计的一次全面总结。

中国古代建筑在外观、结构、色彩和布局设计诸方面，形成了自己鲜明的民族特色。

图4-22　山西太原的晋祠圣母殿

图4-23　昆明官渡古镇的金刚宝座塔

## 2. 园林设计

中国古代的园林设计，在设计上有一些共同的特点。首先，中国园林设计注重自然美。所有园林都力图摆脱人工雕琢的痕迹，使人观之恍若天成。园林中的建筑不追求过于人工化的规整格局。其次，中国园林十分强调曲折多变。这与崇尚修饰、追求对称划一的西方园林设计是截然不同的作法。

中国园林设计以其曲折多变的造型和自然野逸的意趣在世界园林设计史上享有崇高的地位。中国园林被誉为"世界园林之母"，是中国古代设计文化的杰出代表之一。

中国园林建筑最早可以追溯到商周时代苑、囿中的台榭。魏晋以后，在中国自然山水园中，主要是运用山、水、植物等自然物，加上建筑，组成一个环境优美、景观丰富、供人们休憩的环境。自然景观是主要观赏对象，因此建筑要和自然环境相协调，体现出诗情画意，使人在建筑中更好地体会自然之美。同时自然环境有了建筑的装点往往更加富有情趣。所以中国园林建筑最基本的特点就是同自然景观融洽和谐。

北京故宫三大殿的旁边，就有"三海"（即北海、中海、南海），郊外还有圆明园、颐和园等，这是皇帝的园林。民间的老式民居，也总有天井、院子，这也可以算作一种小小的园林。例如，郑板桥这样描写一个院落：

"十笏茅斋，一方天井，修竹数竿，石笋数尺，其地无多，其费亦无多也。而风中雨中有声，日中月中有影，诗中酒中有情，闲中闷中有伴，非唯我爱竹石，即竹石亦爱我也。彼千金万金造园亭，或游宦四方，终其身不能归享。而吾辈欲游名山大川，又一时不得即往，何如一室小景，有情有味，历久弥新乎？对此画，构此境，何难敛之则退藏于密，亦复放之可弥六合也。"

——《板桥题画竹石》

我们可以看到，这个小天井（图4-24），给了郑板桥这位画家丰富的感受。空间随着心中意境可敛可放，

图4-24　天井

图4-25 "借景"

是流动变化的，是虚灵的。

除此之外，为了丰富对于空间的美感，设计者在园林建筑中采用种种手法来布置空间，组织空间，创造空间，例如借景、分景、隔景等。其中，借景又有远借、邻借、仰借、俯借、镜借等。苏州留园的冠云楼可以远借虎丘山景；拙政园在靠墙处堆一假山，上建两宜亭，把隔墙的景色尽收眼底，突破围墙的局限，这也是"借景"（图4-25）。

园林建筑是整体环境中的重要组成部分，它在满足人们基本使用需求的同时，又满足人们对自然美与环境美的追求。它代表的是一种精神与美学境界，是人、物、景的完美结合，力求取法自然、人工天成，也是景观艺术性与功能性的完美结合点。现如今也有不少独具园林精髓的建筑。例如上海桃花源（图4-26），由众多香山帮大师级人物亲自出山营造，汲取了中国园林传统营造精髓，以独具匠心的艺术手法在方寸之间营造天地。项目整体采取"南形北制"的规划理念，运用了罕见的纯中式古典建筑风格，取法古建礼制，采用非遗技艺，结合手工定制，将藏品级中式大宅与园林融为一体。老匠人的精心雕饰、巧手雕琢，展现出原汁原味的古典美。戗角、叠石、理水、木构等近乎失传的技艺也被老艺人们在桃花源演绎到了极致。

图4-26 上海桃花源（见彩页）

### 3. 家具设计

中国古代的家具设计有着非常悠久的历史。古代家具主要以竹、木为材料。家具设计主要是随人们的生活方式、起居习惯的变化而逐步发展变化的。自商、周至三国时期，跪坐是人们主要的起居方式，因而相应形成了矮型的家具设计，席与床是当时室内陈设的最主要因素。直到汉朝时期，床、几、案、衣架等家具都还很低矮，屏风多置于床上。至东汉末期，高形可折叠的胡床（图4-27）自西域传入中原，后发展演化为交椅和太师椅。自此以后，垂足而坐的习惯逐渐增加。南北朝时期胡床逐渐普及至民间，并且出现了其他各种形式的高坐具，如扶手椅、圆凳、方凳等。床、榻亦已增高加大。

隋唐时期，垂足而坐与席地而坐的习惯同时存在，出现了高矮型家具并用的局面，总的趋

势是由上层阶级带动民间向垂足而坐和高型家具过渡。这一时期的高型家具有各类桌、案、凳、椅和床。后世所用家具类型已基本具备。高型家具经五代至宋代已日趋定型化，并且衍化出了高几、琴桌（图4-28）和床上小炕桌等新的家具式样。魏晋以来垂足而坐的起居方式至宋代已完全普及。

图4-27　胡床

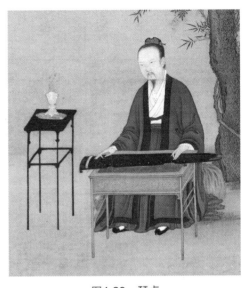

图4-28　琴桌

明代是家具设计的辉煌时期。明代家具种类繁多，用材考究，设计巧妙，制作精美，形成别具一格的设计特色，被称为"明式家具"（图4-29）。明式家具的种类主要有椅凳、几案、橱柜、床榻、台桌、屏座等六大类。明式家具的设计注重结构美、材质美以及造型美，实现了形式与功能的完善统一，在世界家具设计史上也具有显赫的地位。

清代家具在结构和造型设计上基本继承了明式家具的传统，但体量显得更加庞大厚重。清式家具以京作、苏作、广作（图4-30）为代表，被称为清代家具三大名作，造型与装饰设计各具地方特色并且一直保持到现在。

图4-29　明式家具

京作　　　　苏作　　　　广作

图4-30　京作家具、苏作家具和广作家具

### 4. 陶瓷设计

瓷器是从陶器发展而来的。瓷器和陶器有几点主要区别。一是胎质不同：陶器用黏土，烧成较粗松；瓷器用瓷土，烧成很坚致。二是用釉不同：陶器大半无釉，或用釉粗陋；瓷器一定有釉，而且釉料越来越精致。三是火候不同：陶器的烧制温度较低，约800℃；瓷器较高，可

达1200℃。

从陶器发展到瓷器,经历了漫长的过渡阶段,那就是半瓷质陶器,即原始瓷器的阶段。考古发现,半瓷质陶器在殷商时代已经出现,至汉代渐趋成熟。半瓷质陶器施有釉料,釉色青黄,故称"原始青瓷"。到了六朝(中国历史上三国至隋朝的南方的六个朝代),青瓷已完成成熟,中国由此进入了瓷器的时代。六朝有不少青瓷莲花尊,都是颇具艺术水准的造型设计。到了隋唐两代,中国的陶瓷生产开始进入繁荣阶段。邢窑(图4-31)与越窑(图4-32)齐名,有"南青北白"之说。唐瓷中的釉下彩是先在素胎上画彩,然后上釉,这是迈向彩绘装饰的开创性一步,在陶瓷装饰设计史上具有重要的意义。然而,唐代最具特色的陶瓷器还数被称为"唐三彩"的三彩釉陶器(图4-33)。

图4-31 邢窑白瓷盖罐

图4-32 越窑青釉刻划花莲瓣纹花形盏托

图4-33 唐三彩罐

由于手工业的持续发展,宋代陶瓷在技术上和艺术上都有很高的成就,尤以青瓷和白瓷为主,但也发展出了釉下彩绘和各色窑变的彩釉瓷。技术的进步与皇家、社会各阶层对陶瓷的需求,促使两宋时期陶瓷器迅猛发展,这时出现的定、汝、官、哥、钧等许多举世闻名的窑和瓷,被西方学者誉为"中国绘画和陶瓷的伟大时期"。

青瓷以汝窑、官窑、钧窑、耀州窑和龙泉窑(哥窑、弟窑)成就最高。白瓷有北方河北的定窑(图4-34)、南方江西景德镇窑、河北磁州窑,还有一种独特的江西吉州窑(图4-35)。

图4-34 定窑孩儿枕

图4-35 吉州窑刻花梅瓶

宋瓷在造型与装饰设计上都有许多独创性的成就。宋瓷中的玉壶春瓶（图4-36）、梅瓶、葫芦瓶（图4-37）、风耳瓶、提梁壶（图4-38）和孔明碗（图4-39）等都是前所未有的新品种。宋瓷的装饰手法极其丰富，既有传统方法的继承，亦多有创新之法。精绝的设计意匠与高超的制作技法的完美结合，使宋瓷达到了前所未有的高峰。

图4-36　玉壶春瓶　　　图4-37　葫芦瓶　　　图4-38　提梁壶　　　图4-39　孔明碗

元代陶瓷的生产由于蒙元贵族的野蛮统治而有所衰退，但是制瓷技术仍有一定的进步。景德镇已逐渐发展成为全国的制瓷业中心。元瓷的突出成就，是烧成了青花（图4-40）和釉里红瓷器（图4-41）。在造型设计上，元瓷也创造了一些新的样式，如方棱瓶、四系偏壶、僧帽壶等（图4-42）。

图4-40　元青花　　　　图4-41　釉里红　　　　图4-42　元僧帽壶

明朝时期，景德镇设立了官窑，继续作为全国的制瓷业中心。明瓷的成就，突出表现在青花瓷、五彩（图4-43）和单色釉方面。明瓷的造型多继承宋元的传统样式，或是为了实用而略为改进，也制造了一些新的样式。如天球瓶（图4-44）、双耳扁瓶、无柄壶、绣墩（图4-45）和各种方形器等。江苏宜兴窑的紫砂陶茶具，造型朴质典雅。明瓷的装饰手法中，彩绘已成为主流，标志着中国陶瓷已由"青瓷时代"进入"彩瓷时代"。

图4-43　明五彩瓷　　　　　图4-44　明天球瓶　　　　　图4-45　明绣墩

清朝前期的康熙、雍正和乾隆三代，中国陶瓷生产水平达到了历史的顶峰。景德镇仍为全国的瓷业中心。康熙朝盛行的五彩瓷，多以单色平涂，色彩浓艳，对比强烈（图4-46）。到雍正朝时，五彩逐渐被线条柔婉、色彩淡雅的"粉彩"所取代。康熙朝还创造了极为名贵的珐琅彩瓷器，后人称"古月轩"（图4-47）。在造型设计上，由于材料与技术的改进，清代已能烧造更加复杂的器形而不走样，细部处理也极为精细。

图4-46　康熙五彩瓷（见彩页）　　　　　图4-47　珐琅彩（见彩页）

## 四、中国现当代设计

中国现当代设计主要立足于传统的现代化转型，在设计领域中平面设计、建筑设计、产品设计等方面都面对着现代化转型。中国当代设计始终是带有民族性的，基于中国画、版画、漆画、壁画等这些优秀的传统艺术形式。中国的现当代设计是伴随着工业化发展逐步产生，西方社会在工业革命之后大规模地促进了产品的工业生产，各种产品大量出现。而中国工业化进程相对较慢，在现代的平面化设计、产品设计等方面较为落后。要把当前的产品从"中国制造"改变到"中国设计"，再逐步转为"中国创意"对中国新一代的设计师来说是一项重要使命。这种转变是现当代环境对创意设计的重视，也是时代的需求。

## 第二节

# 欧洲设计发展历程

## 一、古代西方设计史

### （一）古代埃及

1. 概况

据史料记载，古埃及位于尼罗河谷，周围的高山阻挡了外界的骚扰。温暖而又安定的尼罗河每年定期泛滥之后，留下了肥沃的耕地，带来一年又一年的丰收。这样古埃及文明持续了3000年，历史光辉灿烂，从而成为四大文明古国之一。但其稳定的自然和社会秩序似乎达到永恒和静态，在建筑艺术中其空间也同样体现了永恒和静态、如正方形、三角形一些稳固的几何形体经常被用在建筑设计中（图4-48、图4-49）。从昭塞尔陵墓建筑群到著名的吉萨金字塔，都是其方形平面而获得最稳定的空间造型，并象征永恒的主题。许多太阳神庙之中光线幽暗，神秘的空间石柱如林，排列密集，光线透过高窗落在巨大的柱子上，光影斑驳，给人以神秘的压抑感，同时也表现了古代埃及理性的局限，技术上的限制。神庙内部空间非常狭小和压抑，这种空间感是原始的宗教功能需要，也是一种非常幼稚的宗教空间。古埃及建筑在艺术象征、空间设置和功能安排等方面，有着深刻的文化印迹和浓厚的宗教意涵，反映了古埃及独特的人文传统和奇异的精神理念。

图4-48 金字塔剖面图

图4-49 金字塔

2. 手工艺发展

当时的工匠在壁画、雕刻、手工艺品、金属加工、纺织、玻璃和陶土方面都有着娴熟的技巧。法老作为社会最高一级的统治者，他们支持和鼓励手工业和艺术的发展。老百姓对于神和君王的崇拜，被要求按照"应有"的样子，而不是实际看到的，把后者表现得为尽可能地充分和完满，由此而造成了一定的格式。比如，法老王的立像常是左脚在前，坐像则必是两手搁在膝上，右手握拳左手平伸，并且保持着丝毫没有转侧的所谓"正面律"。雕像作品《拉荷特普及其妻诺夫尔特公主像》（图4-50）是古埃及双人坐像的最初代表。按照古王国时期人像雕刻

的惯例，用石灰岩制作的雕像通常是着色的。因男子常在户外活动，风吹日晒，故躯体涂以棕色；女子深居简出，躯体涂以淡黄色，这两尊雕像线条柔和、舒展。为了追求人物相貌的逼真，埃及雕像的作者善于运用各种材料突出人物眼睛的生动性，用铜做眼睑，乳白石英做角膜，透明水晶做虹膜，并嵌以磨光的微粒黑檀木做瞳孔，使之在透明的水晶中发生光辉。

古埃及有着非常精湛、发达的黄金加工工艺，金碧辉煌的色彩显示了埃及人对色彩有超强的把控能力。其珠宝首饰通常搭配宝石或珐琅，常用的宝石有绿松石、孔雀石、石榴石、青金石等，制作精美，都有着不同的意义。

埃及首饰都用贵金属和宝石制作，金代表太阳，是万物之源；银代表月亮。通过宝石与黄金的搭配呈现出绚丽多变的造型。古埃及王室的御用珠宝自然是古埃及珠宝最高技艺的展现，其向我们展示的不仅是古埃及艺术珠宝的文明与辉煌，更是展示古埃及王室的权利和民族的信仰（图4-51）。

图4-50　拉荷特普及其妻诺夫尔特公主像　　　　图4-51　图坦卡蒙加冕图（见彩页）

无论是纯金首饰还是黄金镶嵌宝石首饰，它们都有一个共同的特点，就是都讲究图腾和护身符的象征意义，这是埃及首饰中的主导。虽然这些首饰的主题多受限制，都是表现崇尚永恒，向往权力。但是，设计却能超越主题的限制，充满魔幻且表现出一种不可思议的虔诚感。在埃及首饰中，每一个形象都有着特定的意义。最有代表性的就是蜣螂，蜣螂反映了古埃及人的宇宙起源学说（图4-52、图4-53）。

图4-52　青金石圣甲虫吊坠　　　　　　图4-53　Horus之眼黄金镶嵌手镯
　　　　（出自图坦卡蒙墓穴）

## 第四章 设计历程

### 3. 家具设计

古埃及的文明是人类历史上最重要的文明之一，其家具也是其文明中的一部分。埃及人信奉灵魂不死，为了来世再生可以继续过人世的生活，墓室里放有代表埃及工匠最高水平的家具。易腐的木制框架无法保存下来，但是金外壳和象牙镶嵌家具得以保存至今。几千年来，西方家具设计的基本形式都没有完全超越古埃及设计师的想象力。

古埃及社会中最常见的家具是三脚凳和四脚凳，社会上所有阶层的人们都使用这种家具。这些凳子的形状是矩形的，还带有一些特点：腿的截面是方形的，周圈用拉档连接；在椅子的背面上，一根直杆和两根斜撑杆与凳子座面的横档相连接，座面或是平的或呈单凹或双凹形状，它的面料是编织的灯芯草、芦苇或木条板。更加考究的椅子其材料昂贵、工艺费时。特别是皇家用椅，它们表现出许多装饰和结构工艺，如雕刻、镀金和镶嵌的工艺。如图4-54所示，为图坦卡蒙墓室里的椅子，靠背上有两幅肖像画，在靠背的横档上还雕有抽象的图案，圆盘上雕刻有带翼的太阳和蛇，象征着王权。

动动手，找好图

图4-54 图坦卡蒙墓中的黄金宝座（见彩页）

### （二）古代希腊和古代罗马

#### 1. 古希腊

古代希腊是欧洲文明的发源地，古希腊建筑是欧洲建筑的先驱。古希腊时期的历史艺术发展即盛行于公元前15世纪至公元前1世纪的古希腊以及附近地区的艺术。古希腊艺术被视为西方艺术的主要源头。古希腊人认为人神是共性的，这使得他们的艺术对人体的塑造充满了兴趣，对人体美的追求达到了对神崇敬的高度。

欧式建筑风格起源于古希腊，传承于古罗马，古希腊风格为体，古罗马风格为用。古希腊建筑的结构属梁柱体系，早期主要建筑都用石料。石柱以鼓状砌块垒叠而成，砌块之间由榫卯或金属销子连接。古希腊时期出现了三种基本的柱式，分别为希腊多立克柱式、爱奥尼柱式、科林斯柱式（图4-55）。柱子也分三段，分别为柱头、柱身和柱基，每只柱子都有其寓意和比例关系。多立克柱式"柱径"与"柱高"比为1∶6，象征着伟岸的男神；爱奥尼柱式，柱径与柱高比例为1∶8，象征着智慧的女神；科林斯柱式，柱径与柱高比例为1∶9，象征着美妙的少女，也象征着希望和生命力。该三种柱式在建筑学里面被称为建筑学"母题"，无论是哪种欧式

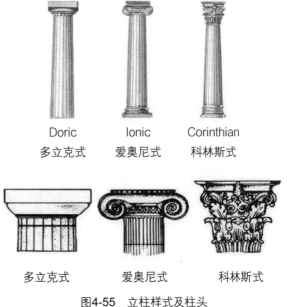

图4-55 立柱样式及柱头

建筑，室内所有造型、线脚全部从上述三种柱式发展而来，欧式建筑中的多种柱式变体，也都是根据这三种柱式变化而来。

古希腊最重要的建筑类型为神庙，附近还常建有露天剧场、竞技场、广场和敞廊等。这些公共建筑和建筑群在艺术形式上极为完美，集中地反映了古希腊建筑的伟大成就。

希腊神庙一般在平面布局上呈沿东西向伸展的长方形，神庙的屋顶是两坡的，在东西两端各构成一个三角形山花，山花为浮雕等装饰的重点区域之一。另一个装饰集中的地带就是山花之下的檐部，檐部通常由台基上的柱子支撑，形成开放的柱廊。神庙没有窗只有门，主入口设在东部的山花下。由于希腊地处低纬度地带，清晨神秘而柔和的阳光就可以穿过主入口，直接照射到正殿深处的神像上，金光灿烂的神像使膜拜者为之神往（图4-56）。

小型的神庙只在前端或前后两端设柱廊（图4-57）。最小的只有两根柱子，夹在侧墙前端之间。重要的神庙在四周都建有一圈柱廊，从而构成周围柱廊（帕提农神庙）。柱廊使神庙的四个立面连续统一，造成了丰富的光影和虚实的变化，消除了封闭墙面的沉闷之感，使神庙同自然相互渗透，关系和谐。

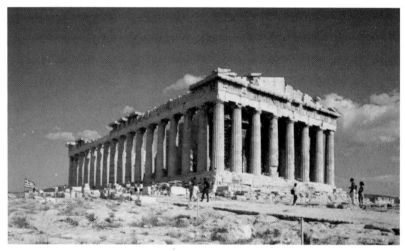
图4-56　神庙

图4-57　小型神庙廊柱

图4-58　克里斯姆斯椅

希腊家具与埃及家具是欧洲古典家具的两大设计灵感源泉。希腊文明最突出的是它的"城邦"里的城市文明，它孕育了一个文化的黄金时代——人类开始寻求科学和哲学来解决生活的难题。柏拉图和亚里士多德都来自希腊，希腊哲学的严密逻辑，表现了希腊哲学家对城邦生活的负责精神。古代希腊家具体现出自由、活泼的气质，实用而不过分追求装饰，具有比例适宜、线型简洁流畅、造型轻巧的特点。

由于雅典男性常在外参加宗教活动和体育运动，对家具的要求不高。古希腊工匠们发明了一种轻巧靠背椅——克里斯姆斯（klismos）椅，主要供妇女使用，以优美的线条、适宜的比例和简洁的形体为特征（图

4-58）。它由适合人体背部曲线的靠背和向外弯曲的椅腿构成，越到地面越向外弯曲。坐面用皮条编织而成，上面放置织物软垫，其表面几乎看不到多余的装饰。从力学角度来讲也很科学，它与早期的古希腊、古埃及家具的僵直线条形成了鲜明的对比。可以看出，在4000年前，当时的古希腊已经有人体工程学了。

### 2. 古罗马

古罗马建筑是建筑艺术宝库中的一颗明珠，它承袭了古希腊文明中的建筑风格，凸显地中海地区特色，同时又是古希腊建筑的一种发展。古罗马在公元前2世纪成为地中海地区强国，与此同时罗马人也开始了罗马的建设工程。到公元1世纪罗马帝国建立时，罗马城已成为与东方长安城齐名的世界性城市。其城市基础设施建设已经相对完善，城市逐步向艺术化方向发展。古罗马建筑与其雕塑艺术大相径庭，以建筑的对称、宏伟而闻名世界。

古罗马建筑是古罗马人沿袭亚平宁半岛上伊特鲁里亚人的建筑技术（主要是拱券技术），继承古希腊建筑成就，在建筑形制、技术和艺术方面广泛创新的一种建筑风格。

古罗马初期的建筑基本上继承了古希腊的风格，早期的神庙形式为廊院式，神庙在中央，神庙的基座与古希腊有所不同，柱式也由古希腊的三种变成五种。庙宇建在城市中，由于周围建筑很多，所以摒弃围廊式，改用前廊式。拱券结构的出现使得建筑空间丰富，常见的三种拱券形式为筒形拱、十字拱、穹窿。比如罗马万神庙（图4-59）是以厚实的砖石墙、半圆形拱券、逐层挑出的门框装饰和交叉拱顶结构为主要特点。肋骨式筒形拱顶和尖肋拱顶，这一特点利用了声学特性起到了良好的教堂圣咏效果。另一方面，为了应对拱顶带来的压力，古罗马式建筑墙体设计得巨大而厚实，显得沉重封闭，同时还设计扶壁以增强墙体的支撑力，给人以庄严而朴素厚重的感觉。

图4-59　万神庙平面、侧面图

此外，促进古罗马建筑结构发展的是良好的天然混凝土。它的主要成分是一种活性火山灰，加上石灰和碎石骨料之后，凝结力强，坚固，不透水。起初用它来填充石砌的基础、台基和墙垣砌体里的空隙，后来，大约从公元前2世纪开始成为独立的建筑材料。到公元前1世纪中叶，天然混凝土在券拱结构中几乎完全取代了石块，从墙脚到顶都是天然混凝土。

古罗马家具是在古希腊家具文化艺术基础上发展而来，与优雅的古希腊家具相比，其形态厚重和笨拙，失去了古希腊家具原有的优雅感。人们追求华丽的装饰和威严的造型（图

图4-60 古罗马式家具

4-60），在达官显贵的家中，接客用的桌、床、柱头都是采用大理石雕成家具的部件。其基本款式是三脚的圆形桌子，桌脚是雕刻成兽脚形状，例如狮子的爪子，这与埃及的桌脚很相似。后来，罗马受到了东方家具设计风格的影响，桌子逐渐从三脚变成了由单一支柱支撑的桌子。罗马人特别好客和尊重食物，所以都用比较好的木材作为桌子的材料，例如枫树和非洲柑橘树。

## 二、欧洲中世纪艺术设计

### 1. 拜占庭风格

拜占庭艺术是公元5—15世纪中期在东罗马帝国发展起来的艺术风格和技巧。它成为希腊和罗马古典艺术与后来的西欧艺术之间的纽带。拜占庭艺术融合了古典艺术的自然主义和东方艺术的抽象装饰特质。

由于罗马帝国的动迁，使得拜占庭艺术有机会融合了东西方艺术表现形式。在艺术的成就上，此时所强调的是镶贴艺术，追求缤纷多变的装饰性。其风格特点是罗马晚期的艺术形式和以小亚细亚、叙利亚、埃及为中心的东方艺术形式相结合，具有浓厚的东方色彩。拜占庭风格是东西方文化交汇而成的复古与华贵。在设计界，拜占庭风格多用于在建筑设计当中，大致表现为作为建筑中心的圆形穹顶、四边发券以及绚烂的色彩和华丽的花纹。例如土耳其的圣索菲亚大教堂（图4-61），这座教堂的整个平面是个巨大的长方形。从外部造型看，它是一个典型的以穹顶大厅为中心的集中式建筑。从结构来看，它有极复杂、又条理分明的结构受力系统。从内部空间看，这座教堂不仅通过排列于大圆穹顶下部的一圈40个小窗洞，将天然光线引入教堂，使整个空间变得飘忽、轻盈而又神奇，增加宗教气氛，而且也借助建筑的色彩语言，进一步地构造艺术氛围。大厅的门窗玻璃是彩色的，柱墩和内墙面用白、绿、黑、红等彩色大理石拼成，柱子用绿色，柱头用白色，圆穹顶内都贴着蓝色和金色相间的玻璃马赛克。这些缤纷的色彩交相辉映，既丰富多彩、富于变化，又和谐相处，统一于一个神圣、高贵、富有的意境中，有力地显示了拜占庭建筑充分利用建筑的色彩语言构造艺术意境的魅力。

拜占庭风格的建筑是金碧辉煌的装饰，反映了政教结合的精神统治的权威，色彩装饰

图4-61 拜占庭风格建筑的代表——圣索菲亚大教堂

灿烂夺目：墩子和墙上全用白、绿、黑、红等彩色大理石贴面，并组成各种图案：柱子大多为深绿色，少数为深红色，柱头一律用肉色大理石镶金箔，柱头、柱基和柱身的交接线都用包金的铜箍镶饰。当拜占庭艺术风格运用在室内设计时，注重变化又高度统一的配色和复古华贵的陈设则成为设计重点。

拜占庭风格中纹样多以几何图形和动植物为主，设计师运用了细致的手法在底纹上设计出斑驳纹理，好像是在诉说关于拜占庭帝国的文化底蕴，斑驳底纹上富有拜占庭式独特的欧式大马士革花，结合了伊斯兰和阿拉伯的设计元素，透露出很强的韵味气息。在灯光的照耀下使得奢华的金丝工艺展现得熠熠生辉，给居室带来时尚华丽的贵族质感（图4-62）。

图4-62　拜占庭风格应用

马赛克的大量使用是拜占庭建筑的重要特点。马赛克拼组图案的装饰方法在罗马帝国初期就已经流行开来，著名的庞贝古城就出土了不少马赛克，将马赛克大量用于教堂内部装饰是拜占庭建筑的特色。

### 2. 中世纪早期风格

在中世纪早期，封建等级制度的形成，权贵之间战争频繁，这种社会模式的发展为室内设计、艺术和建筑奠定了基础。公元476年，西罗马帝国灭亡，标志着罗马统治结束。中央集权的缺乏和原有罗马法律、道路以及经济体系消失所带来的种种灾难，导致一段混乱的年代接踵而来，人们便把这一时期称为"黑暗时代"。在这一时期里，封建体系日益形成，权势通过武力和对土地控制的份额，形成了封建等级制度。封建权贵之间战争频繁，防卫技术变成了日常生活得以保障的关键，这种社会模式的发展为室内设计、艺术和建筑奠定了基础。

直到公元8世纪左右，查理曼大帝建立新的集权中心开始，新的艺术形式开始发展起来，由于不断使用罗马设计的某些方面，便把这种艺术形式称为"罗曼风"。罗曼风建筑采用古罗马建筑的一些传统做法，如半圆拱、十字拱等，以及简化的古典柱式和细部装饰。与之前的古罗马建筑以柱子、壁柱和拱作为承重构件相比，罗曼风建筑则依靠墙或是被称为墩柱的墙段承重。佛罗伦萨的圣乔万尼洗礼堂（Baptistery of San Giovanni）可以算作罗曼式建筑的代表（图4-63），圆顶、拱门，这些古罗马建筑的特征得以重现，这个洗礼堂外形有一个八角形的屋顶，每一个八角形的立面墙分成三个拱形，西面建了一个椭圆形的圣堂。同时，设计师们舍弃了早期基督教教堂的木制天花板，把教堂中殿的顶变成了石制的圆拱形，为了支撑它的重量，必须将壁体加厚，因此在这个时期的建筑中少有窗户或开口处。

图4-63 "罗曼风"建筑代表——圣乔万尼洗礼堂

图4-64 耶稣复活装饰护肩

比起建筑,罗曼式装饰艺术并无特别革命性的发展,大致在延续加洛林王朝和奥托王朝的艺术风格,但是艺术珍品的作坊越来越多,这些艺术品注重效果甚于美感,十分强调装饰性,拥有明显的线条轮廓和鲜明的色彩。比如耶稣复活装饰护肩(图4-64),这个贝壳形的护肩是神圣罗马帝国皇帝腓特烈一世(Frederick Barbarossa)给俄罗斯王子的礼物,讲述着耶稣复活的故事,它向我们展示了12世纪莫泽尔地区艺术家的精湛技艺。莫泽尔现在是著名的葡萄酒产区,当时却是整个欧洲珐琅艺术的中心。图4-64中耶稣衣物的高亮部分以及天使的翅膀细节十分丰富,色彩的表现也很精确。

### 3. 哥特式风格

强大的罗马帝国盛极而衰,基督教在罗马帝国强盛时期一直被定为异教,受到罗马帝国的镇压与迫害,直到公元313年,罗马皇帝君士坦丁一世在意大利米兰颁布了"米兰赦令",基督教才正式被认可,几经发展最终成为罗马帝国的国教。

公元476年,罗马城被西哥特民族攻破,由基督教出面劝退了西哥特皇帝阿克里拉,维持了城市的平稳,由此拉开了基督教对西欧长达1000多年的统治。12世纪以后,以法兰西民族为代表的政权,得到了不断的巩固和发展,城市进入了繁荣发展的新时期,城市的发展流通,与东方阿拉伯人的通商不仅带来了财富,还让人们见识到了7世纪以来阿拉伯建筑里的尖顶券。当时的建筑工匠们将罗马教堂的十字交叉拱和骨架券以及阿拉伯的尖顶券等技艺融合在一起,创造出一种新型的教堂造型和支撑结构体系,这就是哥特建筑风格的由来。

这种新的建筑形制首先诞生于法国南部地区,建筑尖顶非常之高,一方面为炫耀财富,另一方面在下面看高高尖塔似与天连接,示意教会的一切旨意都是来自上天,同时将财富和对神的崇拜完美地结合起来。诡异、神秘、恐怖,让人产生敬畏心,它一问世,就在西欧各地流行起来,延续达400年之久。

哥特建筑平面基本都呈拉丁十字形,中厅高而长,两侧柱廊,柱子为束柱式细而高,侧廊很长呈左右对称式,十字中心为"祭坛",向东半圆弧形为"圣坛",两侧为玄厅,大门朝向

西开，因为祭拜方向须朝向东方圣都耶路撒冷（图4-65）。哥特风格的建筑以尖顶、尖券成为重要标志。

哥特建筑多数为教堂。相对于罗马式教堂而言，哥特建筑用尖拱形取代了所有的罗马式半圆拱形。这一基本线条的变化带来了意境的变换，原先厚重阴暗的印象转变成轻快上升的线条，尖拱有比半圆拱更实用的地方在于，它在同样的跨度内可以把拱顶造得更高（中厅一般都在30米以上，最高的可达80米），而其所产生的侧推力会更小，从而有利于减轻结构的承重；此外，采用尖拱还可以适应多种间的形状变换，建筑更挺拔、更神圣，正好符合宗教的精神（图4-66）。

哥特式建筑的特点是高耸尖塔、尖形拱门、大窗户及绘有圣经故事的花窗玻璃。在设计中利用尖肋拱顶、飞扶壁、修长的束柱，营造出轻盈的飞升感。新的框架结构以增加支撑顶部的力量，使整个建筑以直升线条、雄伟的外观和教堂内空阔空间，常结合镶着彩色玻璃的长窗，使教堂内产生一种浓厚的宗教气氛。为了增加稳定性，一般都在柱墩上砌尖塔。但哥特式建筑把原本实心的、被屋顶遮盖起来的扶壁，都露在外面，称为飞扶壁。由于对教堂的高度有了进一步的要求，扶壁的作用和外观也被大大增强了。亚眠大教堂的扶拱垛有两道拱壁，以支撑来自推力点上方和下方的推力。沙特尔大教堂用横向小连拱廊增加其抗力，博韦大教堂则双进拱桥增加扶拱垛的承受力。有的在扶拱垛上又加装了尖塔改善平衡。扶拱垛上往往有繁复的装饰雕刻，轻盈美观，高耸峭拔。尖塔不仅设在主塔之上，而且还以相应的比例建在扶垛、墙垛、栏杆、窗棂等构件之上。大小不等的尖塔以及塔上的小卷花状饰物，如同大大小小、拔地而起的尖笋（图4-67）。

图4-65 哥特式建筑平面图

图4-66 哥特式拱券

图4-67 哥特式建筑

哥特式教堂的中厅一般不宽，但很高、很长，由束柱引导垂直向上，立面垂直线条占据统治地位，塑造了很强的升腾态势。由于摆脱了承重墙，窗子因此占满支柱之间的整个面积，窗子由构成一幅幅图画的彩色玻璃镶嵌而成。阳光照耀时，教堂内部漾起夺目的色彩，宛如天堂圣境（图4-68）。

与这些尖塔相呼应，在西部主立面上布满繁杂的垂直线条和众多有意被拉长的人物雕像。整个建筑的外观使人联想到向上的神秘天国。尖券、尖拱、飞扶壁以及大量以尖券为主题的细部装饰如花窗、壁龛等，使建筑风格与结构手法成为一个有机的整体。

图4-68　哥特式教堂彩色玻璃窗画（见彩页）

中世纪时期，椅子、床等家具属于礼仪家具，被教堂和统治阶级所享用，封建君主用家具零星装点着他们多用途的房屋，农民几乎没什么家具可用。礼仪家具设计与建筑风格差不多，都是高高的靠背、突出的尖塔，看起来像一个小建筑一样，坐起来也不是很舒服，但威严感、仪式感极强。

## 三、文艺复兴时期艺术设计

### 1. 巴洛克式风格

"巴洛克"是一种欧洲艺术风格，指自17世纪初直至18世纪上半叶流行于欧洲的主要艺术风格。该词来源于葡萄牙语barroco，意思是一种不规则的珍珠。意大利语中有奇特、古怪、变形等解释。作为一种艺术形式的称谓，它是由16世纪的古典主义者创立的，背离了文艺复兴艺术精神的一种艺术形式。

在当时，教皇作为最高权威宣布：所有新教会均被视为异端，只有天主教才为正统，神圣不可侵犯。教皇及其追随者试图消除文艺复兴带来的所有影响，打击一切新思想和新观念，企图利用艺术工具来恢复教会的威信和地位。巴洛克风格力求奢华的特点恰恰满足了教皇、王公、贵族的所有要求。

在建筑造型方面，利用规则的波浪状曲线和反曲线的形式，赋予建筑元素以动感的理念，是所有巴洛克艺术最重要的特征。巴洛克建筑不再崇尚那种含蓄的逻辑性，而是追求令人感到意外的、如戏剧般的效果，典型实例有波洛米尼设计的罗马圣卡罗教堂。它的殿堂平面近似橄榄形，周围有一些不规则的小祈祷室；此外还有生活庭院。殿堂平面与天花装饰强调曲线动态，立面山花断开，檐部水平弯曲，墙面凹凸度很大，装饰丰富，有强烈的光影效果。尽管设计手法纯熟，也难免有矫揉造作之感（图4-69）。

图4-69　巴洛克风格建筑——罗马圣卡罗教堂

在饰品中，巴洛克风格始终延续融合多

种建筑和雕塑因素，如运用山楣（希腊建筑中的三角形山墙顶）、肥厚的涡卷纹以及垂花幔纹（花环），但同时也使用球茎式造型，精工雕饰的装饰线脚、雕花以及复杂精巧的花卉纹细木镶嵌。涡卷与贝壳浮雕是常用的装饰手法，雕刻丰富多彩，追求奢华表面镶嵌贝壳、金属、象牙等，木片镶嵌，整个色彩较阴暗表面常用漆地描金工艺，画出风景、人物、植物纹样，有些家具雕饰上包金箔（图4-70）。

图4-70　巴洛克风格元素

巴洛克风格打破了人们对古罗马建筑理论家维特鲁威的盲目崇拜，也冲破了文艺复兴晚期古典主义者制定的种种清规戒律，反映了人们向往自由的世俗思想。另一方面，巴洛克风格的教堂富丽堂皇，而且能造成相当强烈的神秘气氛，也符合天主教会炫耀财富和追求神秘感的要求。因此，巴洛克建筑从罗马发端后，不久即传遍欧洲，以至远达美洲。有些巴洛克建筑过分追求华贵气魄，甚至到了烦琐堆砌的地步。

### 2. 洛可可式风格

洛可可式风格特点是十分华丽和炫目的风格。但无论多么复杂与华丽，洛可可始终是非常典雅的。洛可可风格的鼎盛时期是1700—1780年的西欧，在艺术和音乐领域尤为盛行。洛可可这个字来自法语Rocaille，意思是岩石，这也非常恰当地体现了一个重要的洛可可风格特点，那就是来自大自然中树木、云彩和花朵的随意曲线和不对称的华丽装饰灵感。

洛可可建筑是指纯粹室内风格。因为当时的富人贵族从凡尔赛搬回巴黎时，巴黎已经是一个发展得很好的城市。所以他们大都直接以新风格装潢原有的建筑，而较少兴建新的大型建筑物。斯都格的孤独城堡、西班牙加的斯的主教座堂和波茨坦的无忧宫是欧洲洛可可风格建筑的典型例子。

洛可可最先出现于装饰艺术和室内设计中，巴洛克设计逐渐被有着更多曲线和自然形象的较轻的元素取代。洛可可风格以抽象的火焰形、叶形或贝壳形的花纹、不对称花边和曲线构图，展现整齐而生动的、神奇的、雕琢的形式。墙、天花、家具、金属和瓷器制的摆设展现一种统一风格的和谐（图4-71）。相比起巴洛克品味带着丰富强烈的原色和暗沉色调，洛可可崇尚柔和的浅色和粉色调。法式洛可可以惯用黄色、粉色、象牙白和金色而著称，天蓝色和奶黄色等柔和的色调配以强烈的金色是洛可可风格的标签。

洛可可家具是由桃花心木制成的，再经过镀金和外表包皮革、锦缎或者天鹅绒。它们有着蜿蜒优美的曲线和墙壁，天花做呼应，更使得空间显得绚丽夺目。洛可可风格中，所有不对称

图4-71 洛可可风格建筑

图4-72 洛可可风格家具

的方形造型被自然曲折的元素所取代，就连房间都会设计成弧形来避免使用直线条的设计手法，洛可可还大量使用宽大的镜子，通常使用镀金的带有复杂装饰的镜框（图4-72）。

## 四、近现代西方设计史

### 1. 工艺美术运动

19世纪下半叶的英国，是工艺美术的发源地，工艺美术运动又称艺术与手工艺运动，19世纪末到20世纪初产生的这场艺术设计运动迅速扩展到欧洲大陆以及美国，成为一场影响深刻的国际设计运动。工艺美术运动的时间限定在19世纪末到20世纪初，而它首先发生在英国，这并非是偶然。英国是世界上第一个完成工业革命的国家，工业革命带来的社会形态的变化和生产方式的变革迅速反映到文化艺术上来，并要求其作出响应。另一方面社会阶级结构的改变，旧的贵族阶级的没落，和他们所代表的传统手工艺制度的瓦解，使得设计也迫切地面临着改革。而工艺美术运动在英国产生的原因又是多重的、复杂的、综合的，之所以这么说在于它产生的那种复杂的、各种矛盾交织的社会时代背景。

19世纪末工业革命后带来的生产方式的变革，工业化生产方式取代传统手工生作坊产成为

主流。新兴资产阶级随之出现，他们在品味和审美上的需求带来的各种设计上的古典复兴风格的产生。解读这场工艺美术运动的关键词包括：反工业化，反古典复兴风格，提倡哥特式，中世纪行会精神，手工制品，自然主义风格和东方风格的影响等。1851年，英国在伦敦举办了首届万国工业博览会，维多利亚女王和阿尔伯特亲王下令为此而建造水晶宫，因此它成为该届博览会的象征（图4-73）。博览会的初衷在于向世界展示英国工业革命的成就，但它得到的来自社会各方面的评价却并不一致。一部分人认为它展示了工业革命的巨大成就，那种简洁的功能性的产品预示着机械时代设计的到来；而另一部分人则对它进行批判，甚至产生厌恶的情绪，原因在于参展的大部分产品显示出工业产品的粗制滥造，或者用那些极不协调的装饰来掩盖着机械产品的单调和简陋。机械产品缺乏艺术性的装饰使这一部分人认为无法忍受，他们认为这些单调和乏味的工业产品带来的会是人们审美情趣和产品艺术质量的下降，而那些过分装饰的产品也让人感到一种华而不实的虚饰，认为它们缺乏具有灵魂的美感。对这次博览会持批评态度的首先是约翰·拉斯金（John Ruskin），他著有代表作《建筑的七盏明灯》，他的理论著作也影响到了另外一位前来参展的当时还是青年的威廉·莫里斯（William Morris）。威廉·莫里斯对这次博览会感到十分失望，他认为设计产品艺术质量的下降是工业化带来的时代悲哀，而之后他便投身于恢复传统的设计实践之中，后来成为英国工艺美术运动的领袖。这次博览会也预示着未来设计两种不同的发展方向：重视功能性，以机械化生产为特征的现代主义设计；反对工业化，提倡装饰和手工艺传统的工艺美术运动。

图4-73 水晶宫（见彩页）

另外一个催生工艺美术运动的原因来自19世纪到20世纪，伴随着贵族阶级的没落，新兴资产阶级的诞生，要求用历史传统风格来装饰的各种古典复兴主义的产生。这一时期产生的主要的古典复兴风格有：浪漫主义风格、新古典主义风格、新哥特式复兴风格以及设计上的折中主义等。工艺美术运动的理论溯源可追至主张哥特式复兴的奥古斯都·普金。工艺美术运动的艺术家反对工业化，主张手工艺的同时也反对任何一种除中世纪哥特风格以外的古典风格的复兴，反对那些被他们认为是矫饰的、做作的充满着虚饰主义的，并命名为"维多利亚风格"的设计。他们一方面强调从自然中汲取装饰的灵感和动机，一方面推崇中世纪的哥特式风格，并且提倡回归有着手工艺传统和手工艺的行会精神，以集体的手工艺生产作坊为特征的设计时代。此外，工艺美术运动还大量吸收了东方艺术的特点：主要有日本的浮世绘和装饰风格，对该运动的平面设计产生了较为广泛的影响；而中国明式家具的那种与功能相适应的简洁合理的设计，也为工艺美术运动中的设计家们提供了许多重要的借鉴。

工艺美术运动强调设计的社会功能，设计为大众服务，反对精英化设计；主张设计回归到中世纪，恢复手工艺传统，设计形式"回归自然"，以自然形式代替复古风格，提出设计的实用性目的；强调艺术与工业的结合。工艺美术运动是世界现代设计史上第一次真正意义上的设计运动，范围较小却影响深远，甚至影响到美国芝加哥学派和欧洲新艺术运动的产生。英国工艺美术运动直接影响到美国工艺美术设计思潮的产生；精致、合理的设计，手工艺的完好对于产品能保存迄今仍有相当强的作用（图4-74）。

图4-74 工艺美术运动时期的银碗设计

工艺美术运动前后仅持续几十年，但其产生的影响却是多方面的：促使欧洲随后掀起了一场更为全面和广泛的新艺术运动，新艺术运动正是工艺美术运动在欧洲大陆的延续；而在美国，此次运动则影响到了芝加哥学派的成员，以及美国工艺美术运动的产生。值得注意的是，美国的工艺美术运动并不是与英国一样的设计运动，它是一种设计思潮，这源于美国的工艺美术的众多设计家更希望摆脱欧洲的单一的影响，吸收更多来自异族的传统精髓。如受日本风格和中国风格的影响比较大，美国的工艺美术也不再继承欧洲那种对中世纪哥特式建筑的崇拜和激情。这可能也预示着在工艺美术运动中始终存在在一种偏执的观念，而这种实际与历史前进持相反方向的选择也决定了它无法走进更加包容的新时代中继续前进，而是选择回归停留在它认为艺术是具有永恒的普遍价值的世界里。这也正是人们认为的工艺美术运动的局限之一。工艺美术运动的另外一个局限也体现在其领导者威廉·莫里斯一生的理想和他那种充满着社会主义、民主设计思想相矛盾的设计实践中。工艺美术运动提倡自然主义的装饰而带来了消费上的昂贵，使它的大多数产品并不能真正地为社会普通民众所享有，它一方面具有那个时代知识分子的高尚理想和乌托邦式精神的特征，另一方面也不可避免地在意识形态上具有逃避现实发展和与时代前进相违背的消极性（图4-75、图4-76）。

图4-75 威廉·莫里斯设计的可调椅　　图4-76 威廉·莫里斯设计的印花棉布

## 2. 新艺术运动

新艺术运动是19世纪末20世纪初在欧洲和美国产生并发展的一次影响面相当大的"装饰艺术"的运动，是一次内容广泛的、设计上的形式主义运动，涉及十多个国家，从建筑、家具、产品、首饰、服装、平面设计、书籍插画一直到雕塑和绘画艺术都受到影响，延续长达十余年，是设计史上一次非常重要的形式主义运动。这场运动实质上是英国"工艺美术运动"在欧洲大陆的延续与传播，在思想理论上并没有超越"工艺美术运动"。新艺术运动主张艺术家从事产品设计，以此实现技术与艺术的统一。

自普法战争之后，欧洲得以维持了一个较长时期的和平，政治和经济形势稳定。这一时期，所谓"整体艺术"的哲学思想在艺术家中甚为流行，他们致力于将视觉艺术的各个方面，包括绘画、雕塑、建筑、平面设计及手工艺等与自然形式融为一体。设计师对于探索铸铁等新的结构材料有很高的热情。对于艺术家自身而言，新艺术正反映了他们对于历史主义的厌恶和新世纪需要一种新风格与之为伍的心态。新艺术的出现经过了很长的酝酿阶段，许多著名的设计家都认为英国文化为新艺术运动铺平了道路。但是，对于新艺术发展影响最深的还是英国的工艺美术运动。威廉·莫里斯十分强调装饰与结构因素的一致和协调，为此他抛弃了被动地依附于已有结构的传统装饰纹样，而极力主张采用自然主题的装饰，开创了从自然形式、流畅的线形花纹和植物形态中进行提炼的过程，新艺术的设计师们则把这一过程推向了极端。

工艺美术运动的思想在欧洲大陆广为传播，终于在追求美学社会理想的过程中转变为接受机械化，最终导致了一场以新艺术为中心的、广泛的设计运动，并在1890—1910年间达到了高潮。新艺术运动强调手工艺，从根本上说，新艺术运动不反对工业化；完全放弃传统装饰风格，开创全新的自然装饰风格；倡导自然风格，强调自然中不存在直线和平面，装饰上突出表现曲线和有机形态；装饰上受东方风格影响，尤其是日本江户时期的装饰风格与浮世绘的影响；探索新材料和新技术带来的艺术表现的可能性。

新艺术运动与工艺美术运动具有一定的联系，它们都是对矫饰的维多利亚风格和其他过分装饰风格的反动；它们都是对工业化风格的强烈反映；它们都旨在重新掀起对传统手工艺的重视和热衷；它们都放弃传统装饰风格的参照，转向采用自然中的一些装饰动机；它们都受到日本装饰风格的影响。同时两者又有一定的区别，工艺美术运动重视中世纪哥特风格，而新艺术运动则完全放弃任何一种传统装饰风格，彻底走向自然风格，强调自然中不存在直线、没有完全的平面、在装饰上突出表现曲线、有机形态，而装饰的动机基本来源于自然形态"曲线风格"。

新艺术运动的风格是多种多样的，在各国都产生了影响。在欧洲的不同国家，拥有不同的风格特点，甚至于名称也不尽相同。"新艺术"一词为法语词，法国、荷兰、比利时、西班牙、意大利等以此命名，而德国则称之为"青年风格"，奥地利的维也纳称它为"分离派"，斯堪的纳维亚各国则称之为"工艺美术运动"。

法国是"新艺术运动"的发源地。"新艺术"本是巴黎一家商店的名称，由出版商萨穆尔·宾于1895年12月创立，是在仿效威廉·莫里斯设计事务所的基础上开设的，取名"新艺术画廊"。作为"新艺术"发源地的法国，在开始之初不久就形成了两个中心：一是首都巴黎；另一个是南锡。其中巴黎的设计范围包括家具、建筑、室内、公共设施装饰、海报及其他平面设计，而后者则集中在家具设计上。

比利时的新艺术运动的规模仅次于法国，该运动具有显著的民主色彩。比利时出现了相当一批具有民主思想的艺术家、建筑设计师，他们在艺术创作上和设计上提倡民主主义、理想主

义，提出艺术和设计为广大民众服务的目的，在比利时进入新艺术运动的时候，这些艺术家和设计家就提出了"人民的艺术"的口号。从意识形态上来说，他们是现代设计思想的重要奠基人。比利时新艺术运动在比利时设计史上被称为"先锋派运动"，始于19世纪80年代。1881年，由奥克塔·毛斯创办民主色彩浓厚的艺术刊物《现代艺术》，宣传新艺术思想。1884年组成了二十人小组，通过举办艺术展览使比利时人接触现代艺术思想。1894年，这个小组改名为"自由美学社"。

安东尼·高迪是西班牙新艺术运动的最重要代表。作为一位具有独特风格的建筑师和设计家，其早期作品具有强烈的阿拉伯摩尔风格特征，也就是其设计生涯的"阿拉伯摩尔风格"阶段。在这个阶段中，他的设计不单纯复古而是采用折中处理，把各种材料混合利用。属于这种风格的典型设计是建于1883—1888年，位于巴塞罗那卡罗林区的文森公寓。这个设计的墙面大量采用釉面瓷砖作镶嵌装饰处理。高迪从中年开始，在他的设计中融合了哥特式风格的特征，并将新艺术运动的有机形态、曲线风格发展到极致，同时又赋予其一种神秘的、传奇的隐喻色彩，在其看似漫不经心的设计中表达出复杂的感情。高迪最富有创造性的设计是巴特罗公寓，该公寓房屋的外形象征海洋的海生动物的细节。整个大楼一眼望去就让人感到充满了革新味。高迪的另一著名作品米拉公寓（图4-77）进一步发挥了巴特罗公寓的形态，建筑物的正面被处理成一系列水平起伏的线条，这样就使得多层建筑的高垂感与表面水平起伏相映生辉。公寓不仅外部呈波浪形，内部也没有直角，包括家具在内，都尽量避免采用直线和平面。由于跨度不同，他使用的抛物线拱产生出不同高度的屋顶，形成无比惊人的屋顶景观，整座建筑好像一个融化中的冰淇淋。

图4-77 高迪作品——米拉公寓

图4-78 高迪作品——圣家族大教堂

高迪所有的设计中，在今天看来，最重要的还是他为之投入43年之久，并且直到去世仍未能够完成的圣家族大教堂（图4-78）。该教堂1881年委托高迪设计，1884年始建，主要由于财力不足而多次停工。教堂的设计主要模拟中世纪哥特式建筑式样，设计有18座高塔，截止至2012年9月已完工两个门共8座高塔。尖塔虽然保留着哥特式的韵味，但结构已简练得多，教堂内外布满钟乳石式的雕塑和装饰件，上面贴以彩色玻璃和石块，仿佛如神话中的世界，教堂浑身上下看不到一条直线、一点清楚的规则，整体都弥漫着向世界的工业化风格挑战的气息。

奥地利的新艺术运动是由维也纳分离派发起的。这是一个由一群先锋艺术家、建筑师和设计师组成的团体，成立于1897年，最初称为"奥地利美术协会"。因为他们标榜与传统和正统

艺术分道扬镳，故自称"分离派"。其口号是"为时代的艺术，为艺术的自由"。主要代表人物有：建筑家奥托·瓦格纳、约瑟夫·霍夫曼、约瑟夫·奥尔布里希、科罗曼·莫塞和画家古斯塔夫·克里姆特等。奥托·瓦格纳是奥地利新艺术的倡导者，他早期从事建筑设计，并发展形成自己的学说。他早期推崇古典主义，后来受工业技术的影响下，逐渐形成自己的新观点。其学说集中地反映在1895年出版的《现代建筑》一书中。他指出，新结构和新材料必然导致新的设计形式的出现，建筑领域的复古主义样式是极其荒谬的，设计是为现代人服务，而不是为古典复兴而产生的。瓦格纳对未来建筑的预测是非常激进的，认为未来建筑"像在古代流行的横线条，平如桌面的屋顶，极为简洁而有力的结构和材料"，这些观点非常类似于后来以"包豪斯"为代表的现代主义建筑观点。他甚至还认为现代建筑的核心是交通或者交流系统的设计，因为建筑是人类居住、工作和沟通的场所，而不仅仅是一个空洞的环绕空间。建筑应该具有这种交流、沟通、交通为中心设计考虑，以促进交流，提供方便的功能为目的，装饰也应该为此服务。他在1900—1902年设计建造的维也纳新修道院40号公寓，就体现了他的"功能第一，装饰第二"的设计原则，并抛弃了"新艺术运动"风格的毫无意义的自然主义曲线，采用了简单的几何形态，以少数曲线点缀达到装饰效果。

建于1899年的马若里卡公寓大楼虽堪称瓦格纳的代表作之一，整个大楼外表装饰十分豪华，马若里卡彩砖和简洁的纵横方格形成鲜明对比。但是只有到了他晚期的作品，才真正体现出维也纳新艺术的独特风貌，摈弃了一切多余的装饰。如建于1897—1898年的维也纳分离派总部，充分采用简单的几何形体，特别是方形，加上少数表面的植物纹样装饰，使设计具有功能和装饰高度吻合的特点，与外形奇特、功能不好的高迪设计的建筑形成鲜明对照。

约瑟夫·奥尔布里希和约瑟夫·霍夫曼是瓦格纳的学生，他们继承了瓦格纳的建筑新观念。奥尔布里希为维也纳分离派举行年展设计的分离派之屋，以其几何形的结构和极少数的装饰概括了分离派的基本特征。交替的立方体和球体构成了建筑物的主旋律，如同纪念碑一般简洁。与奥尔布里希相比，霍夫曼在新艺术运动中取得的成就更大，甚至超过了他的老师瓦格纳。他于1903年发起成立了维也纳生产同盟，这是一个近似于英国工艺美术运动时期莫里斯设计事务所的手工艺工厂，在生产家具、金属制品和装饰品的同时，还出版了杂志《神圣》，宣传自己的设计和艺术思想。霍夫曼一生在建筑设计、平面设计、家具设计、室内设计、金属器皿设计方面作出了巨大的成就。在霍夫曼的建筑设计中，装饰的简洁性十分突出。由于他偏爱方形和立体形，所以在他的许多室内设计如墙壁、隔板、窗子、地毯和家具中，家具本身被处理成岩石般的立体。在他的平面设计中，图形设计的形体如螺旋体和黑白方形的重复十分醒目，其装饰手法的基本要素是并置的几何形状、直线条和黑白对比色调。这种黑白方格图形的装饰手法为霍夫曼所始创，被学术界戏称为"方格霍夫曼"，其代表作有四嵌套桌（图4-79）、"坐的机器"扶手椅等（图4-80）。画家出身的古斯塔夫·克里姆特是"维也纳分离派"中最重要的艺术家，在绘画风格上同样采用大量简单的几何图形为基本构图，采用非常绚丽的金属色，如金色、银色、古铜色，加上其他明快的颜色，创造出非常具有装饰性的绘画作品，在当时画坛引起很大的震动。他为建筑设计的壁画，采

图4-79　霍夫曼设计的四嵌套桌

用陶瓷镶嵌技术，利用其娴熟的绘画技巧，为设计增添了许多魅力。维也纳分离派另一代表人物莫塞，虽以绘画久长，但与分离派设计家们的合作十分密切。他们装饰绘画风格简单明快，与古斯塔夫·克里姆特的绘画风格形成鲜明对照，趋向于用单色或黑白颜色进行设计。如1898年他为维也纳分离派设计的展览海报，就是新艺术运动的典型作品。捷克新艺术运动巨匠阿尔丰斯·穆夏的创作是"新艺术运动"发展的代表，招贴画、油画、雕塑、书籍插图、建筑设计、室内装饰、首饰设计、彩色玻璃窗画等许多艺术领域都能看到他的设计，尤其是那些被称为"穆夏风格"的招贴画展现了成熟、唯美的新艺术曲线装饰风格，几乎成为新艺术招贴画的同义词（图4-81）。

图4-80　霍夫曼的"坐的机器"扶手椅　　　图4-81　阿尔丰斯·穆夏作品（见彩页）

### 3. 包豪斯

包豪斯是德国魏玛市的"公立包豪斯学校"的简称，后改称"设计学院"。在两德（东德和西德）统一后位于魏玛的设计学院更名为魏玛包豪斯大学。它的成立标志着现代设计教育的诞生，对世界现代设计的发展产生了深远的影响，包豪斯也是世界上第一所完全为发展现代设计教育而建立的学院。"包豪斯"一词是瓦尔特·格罗皮乌斯创造出来的，是德语Bauhaus的译音，由德语Hausbau（房屋建筑）一词倒置而成（图4-82）。

包豪斯的创始人格罗皮乌斯在其青年时代就致力于德意志制造同盟。他区别于同代人的是，以极其认真的态度致力于美术和工业化社会之间的调和。格罗皮乌斯力图探索艺术与技术的新统一，并要求设计师"向死的机械产品注入灵魂"。他认为，只有最卓越的想法才能证明工业的倍增是正当的。格罗皮乌斯关注的并不只局限于建筑，他的视野面向所有美术的各个领域。文艺复兴时期的艺术家，无论达·芬奇或米开朗基罗，他们都是全能的造型艺术家，集画家、雕刻家甚至是设计师

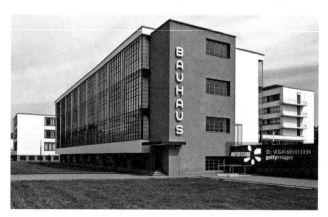

图4-82　包豪斯学校

于一身，而不同于现代社会中分工具体化了的美术家，包豪斯对建筑师们的要求，也就是希望他们是这样"全能造型艺术家"。包豪斯的理想，就是要把美术家从游离于社会的状态中拯救出来。因此在包豪斯的教学中谋求所有造型艺术间的交流，校方把建筑、设计、手工艺、绘画、雕刻等一切都纳入了自己的教育之中，包豪斯是一所综合性的设计学院，其设计课程包括新产品设计、平面设计、展览设计、舞台设计、家具设计、室内设计和建筑设计等，甚至连话剧、音乐等专业都在包豪斯中设置。这个为建筑而设立的学校反映了其创建者心中的理念：确立建筑在设计论坛上的主导地位；把工艺技术提高到与视觉艺术平等的位置，从而削弱传统的等级划分；响应了1907年建于慕尼黑的德国工业同盟的信条，即通过艺术家、工业家和手工业者的合作而改进工业制品。

包豪斯一直被称为20世纪最具影响力也最具有争议的艺术院校。在当时，它是乌托邦思想和精神的中心。它创建了现代设计的教育理念，取得了在艺术教育理论和实践中无可辩驳的卓越成就。包豪斯的历程就是现代设计诞生的历程，也是在艺术和机械技术这两个相去甚远的门类间搭建桥梁的历程。无论是在建筑学、美术学、工业设计，包豪斯都占有主导地位。它强调集体工作方式，用以打败艺术教育的个人藩篱，为企业工作奠定基础；强调标准，用以打破艺术教育造成的漫不经心的自由化和非标准化。设法建立基于科学基础上的新的教育体系，强调科学的、逻辑的工作方法和艺术表现的结合。以上几个要点，已经将教学的中心从比较个人的艺术型教育体系转移到理工型体系的方向上来，把设计一向流于"创作外形"的教育重心转移到"解决问题"上去，因而设计第一次摆脱了"玩形式"的弊病，走向真正提供方便、实用、经济、美观的设计体系，为现代设计奠定了坚实的发展基础。在比利时设计家亨利·凡·德·威尔德的试验基础上，开创了各种工作室，如金、木、陶瓷、纺织、摄影等；团结了一批卓有建树的艺术家与设计家参与到设计中来，将设计教育建立在科学的基础之上。它打破了陈旧的学院式美术教育的框框，1920年包豪斯重要教员、色彩专家约翰·伊顿创立"基础课"，在此以前是没有所谓基础课之说。它同时创造了结合大工业生产的方式，为现代设计教育的发展奠定了基础，培养了一批既熟悉传统工艺又了解现代工业生产方式与设计规律的专门人才，形成了一种简明的适合大机器生产方式的美学风格，将现代工业产品的设计提高到了新的水平。包豪斯产品设计和建筑设计风格见图4-83和图4-84。

图4-83　巴塞罗那椅

图4-84　德国柏林新国家美术馆

### 4. 波普设计

波普一词源于英语的"大众化"作为一种艺术形式，于1954年起源于英国，这种"大众化"艺术的思想根源来自英国的大众文化，代表新达达、新写实主义等流派艺术家所创造的完

全生活化、大众化甚至垃圾化的艺术。它反映了当时西方社会中成长起来的青年一代的文化观、消费观及其反传统的思想意识和审美趣味。它受到美国20世纪50年代大众文化和20世纪60年代波普美术的影响，认为艺术不应仅供少数人享用，而应走向普通大众，进入每一个人的生活。因此要打破艺术与生活的界线，打破一切传统的审美观念。波普设计打破了第二次世界大战之后工业设计局限于现代国际主义风格的过于严肃、冷漠、单一的面貌，代之以诙谐、富于人性和多元化的设计，它是对现代主义设计风格的具有戏谑性的挑战。设计师在室内、日用品、家具、服饰和平面设计等方面的设计上，进行了大胆的探索和创新，表现出前所未有的形式：夸张、奇异、富于想象力的造型；色彩单纯、鲜艳；材料多选用塑料或廉价的纤维板、陶瓷等。其设计摆脱了一切传统束缚，具有鲜明的时代特征。其市场目标是青少年群体，迎合了现代青年的桀骜不羁、玩世不恭的生活态度及其标新求异、用毕即弃的消费心态。波普设计运动的代表人物和作品在时装界，有英国的玛丽·奎特所设计的迷你裙，在全世界风靡十几年。法国的古亥热的宇宙服，表现出最新科技观念而使当代人惊喜。家具设计有科兰的廉价、鲜艳、奇异的家具，深受青少年欢迎，穆多什以英文字母为装饰图案的纤维板椅子和罗杰·丁的如玩具般的吹塑椅子，都极受欧洲消费者青睐。在包装、书籍装帧、广告等平面设计上，也都出现了醒目的波普风格。

波普设计的鼎盛时期是20世纪60年代，主要活动中心在英国和美国。它代表着20世纪60年代工业设计追求形式上的异化及娱乐化的表现主义倾向。波普艺术的设计师在现实社会寻求发展，他们把现实生活中最常见的东西搬进艺术——以大众商业文化为基本特色的波普艺术应运而生。波普艺术的手法是利用现成的工业、商业产品。从饮料、化妆品的广告、商标、电影宣传画，到汽车灯、车窗、家用电器等，把它们加以改造、加工，然后重新组合和拼贴，赋予一定的社会思想意义，由此构成一件新的艺术作品。波普艺术的倡导者和领袖是安迪·沃霍尔，他的作品风格大胆新颖，被誉为20世纪艺术界最有名的人物之一（图4-85、图4-86）。

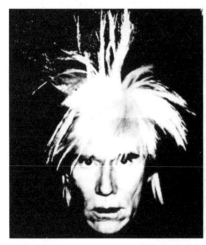

图4-85　安迪·沃霍尔自画像

图4-86　安迪·沃霍尔代表作《玛丽莲·梦露》

由于波普设计主要是面对青年市场，产品必须廉价，因而质量无法保证。波普设计反对现代运动的"少即是多"的主旨，这也导致了20世纪70年代的激进设计。它从新艺术、装饰艺术、未来主义、超现实主义、光效艺术、幻觉艺术、东方神秘主义、太空主义中汲取营养，并在大众传媒的助长下茁壮成长。波普设计的影响深远，也为后现代主义的发展奠定了基础。

### 5. 后现代主义

后现代主义是一场20世纪60年代发生于欧美国家，并于70—80年代流行于西方的艺术、社会文化与哲学思潮。其要旨在于放弃现代性的基本前提及其规范内容。后现代主义源自现代主义但又反叛现代主义，是对现代化过程中出现的剥夺人的主体性和感觉丰富性的整体性、中心性、同一性等思维方式的批判与解构，也是对西方传统哲学的本质主义、基础主义、"形而上学的在场""逻各斯中心主义"等的批判与解构。

后现代主义用于表达"要有必要意识到思想和行动需超越启蒙时代范畴"。后现代主义认为对给定的一个文本、表征和符号有无限多层面的解释可能性。这样，字面意思和传统解释就要让位给作者意图和读者反应。在后现代主义艺术中，这种放弃表现在拒绝现代主义艺术作为一个分化了文化领域的自主价值，并且拒绝现代主义的形式限定原则与党派原则。其本质是一种知性上的反理性主义、道德上的犬儒主义和感性上的快乐主义。后现代主义是一个处于不断变动且难以把握的概念，渗透到当代社会的方方面面，如自然科学、文学、建筑、艺术、社会学、哲学、教育科学等广泛的领域。后现代主义不是一种意识形态而是一种"状态"。它标志着脱离现代主义，但后现代主义通常被怀疑论、反讽或排斥现代主义的元叙事和意识形态的态度所界定，这常常使启蒙理性的各种假设受到质疑。

后现代主义是一个从理论上难以精准下定论的一种概念，因为后现代主要理论家，均反对以各种约定俗成的形式，来界定或者规范其主义。由于后现代主义的反本质主义，根本不考虑艺术的本质，而是竭力抹杀艺术与非艺术的界限，甚至断言"艺术已经死亡"。在建筑学、文学批评、心理分析学、法律学、教育学、社会学、政治学等领域，均就当下的后现代境况，提出了自成体系的论述。他们各自都反对以特定方式来继承固有或者既定的理念。由于它是由多重艺术主义融合而成的派别，因此要为后现代主义进行精辟且公式化的解读是无法完成的。若以单纯的历史发展角度来说，最早出现后现代主义的是哲学和建筑学。当中领先其他范畴的是60年以来的建筑师，由于反对全球性风格（International style）缺乏人文关注，引起不同建筑师的大胆创作，发展出既独特又多元化的后现代式建筑方案。

后现代主义建筑设计的代表人物迈克尔·格雷夫斯是美国后现代主义建筑师，其代表作品有波特兰市政厅和佛罗里达天鹅饭店。波特兰市政厅不同于现代建筑，也不同于繁复的古典主义建筑，建筑外部采用多种立面来对本体进行划分，视觉上厚实沉重（图4-87）。而哲学界则先后出现不同学者就相类似的人文境况进行解说，其中能够为后现代主义大略性表述的哲学文本，可算是法国的解构主义了。设定相对主义。不是不讲道德，而是反统一道德；不是否认真理，而是设定有许多真理的可能性，从个人的角度、情境的、文化的、政治的甚至是性的角度。后现代主义反对连贯的、权威的、确定的解释（包括对《圣经》和其他信仰宣告）。个人的经验、背景、意愿和喜好在知识、生活、文化和性上占优先地位。

由于后现代主义的无中心意识和多元价值取向，由此带来的一个直接的后果就是评判价值的标准不甚清楚或全然模糊，从而使人们的思想不再拘泥于社会理想、人生意

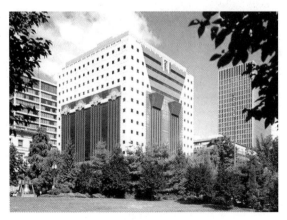

图4-87　美国波特兰市政厅

义、国家前途、传统道德等,从而使人的思想得到彻底的解放,也使人对于自我有了更深刻的了解。同时,后现代主义对真理、进步等价值的否定,导致了价值相对主义、怀疑主义和价值虚无主义的产生,从而使人们认识到价值的相对性和多元性。

### 6. 孟菲斯

孟菲斯的设计都尽力去表现各种富于个性化的文化内涵,从天真滑稽直到怪诞、离奇等不同情趣。在色彩上常常故意打破配色规律,喜欢用一些明快、风趣、彩度高的明亮色调,特别是粉红、粉绿等艳俗的色彩。孟菲斯的核心人物是索特萨斯。1981年,以索特萨斯为首的设计师们在意大利米兰结成了孟菲斯(Memphis)集团,他们反对单调冷峻的现代主义,提倡装饰,强调手工艺方法制作的产品,并积极从波普艺术、东方艺术、非洲拉美的传统艺术中寻求灵感。孟菲斯派对世界范围的设计界影响是比较广泛的,尤其是对现代工业产品设计、商品包装、服装设计等方面都产生了广泛的影响。索特萨斯认为设计就是设计一种生活方式,因而设计没有确定性,只有可能性;没有永恒,只有瞬间。索特萨斯设计的卡尔顿书架是孟菲斯设计的典型(图4-88)。他设计的情人节打字机,色彩艳丽,造型古怪,看上去像一个机器人(图4-89)。

图4-88 索特萨斯设计的卡尔顿书架

孟菲斯没有固定的宗旨,设计师们的本意就是反对一切固有观念。它树立了一种新的产品内涵,即产品是一种自觉的信息载体。在风格上,孟菲斯表现出各种极富个性的情趣和天真、滑稽、怪诞和离奇等。20世纪70年代后期在意大利发展形成的在设计界探索装饰艺术的新的设计群体结成了阿尔奇米亚工作室,他们反对单调、冷峻的现代主义,提倡装饰,追求装饰艺术与设计功能的和谐一致强调手工艺方法的作品创造。以现代艺术和民间艺术为参考,积极开展创作活动和评论宣传活动。代表人物是意大利的门迪尼、索特萨斯等人。他们摸索、变更设计语言,创造了许多形式怪诞、颇具象征意义的家具装饰品、艺术品和日用品,引起社会瞩目并产生影响。阿尔奇米亚工作室的目标是对传统提出挑战,不相信设计计划完整性的神秘;寻求"表现特性"为设计新意;将世界过去的流派再循环;恢复色彩和装饰的生命力;把设计研究重点放在人与周围事物的相关性上。阿尔奇米亚的设计风格独特,常常出人意料,具有戏剧性效果;造型丰富,独具匠心,大胆运用色彩和图案装饰。但是,他们的作品因为都是手工制作,所以数量有限,未能得到进一步发展。

孟菲斯的设计师们努力把设计变成大众文化的一部分,他们从西方设计中获得灵感,20世纪初的装饰艺术、波普艺术、东方艺术、第三世界的艺术传统、古代文明和国外文明中神圣的纪念碑式建筑等,都给他们以启示和参考。孟菲斯的设计师们认为他们的设计不仅要

图4-89 索特萨斯设计的情人节打字机

使人们生活得更舒适、快乐，而且具有反对等级制度的政治宣言和存在主义的思想内涵以及对固有设计观念的挑战。

孟菲斯流派的室内设计常用新型材料、响亮的色彩和富有新意的图案（包括截取现代派绘画的局部）来改造一些传世的经典家具，显示了设计的双重译码，既是大众的，又是历史的；既是传世之作，又是随心所欲之作。室内设计注重室内风景效果，常常对室内界面的表层进行涂饰，具有舞台布景般的非恒久性特点。在构图上往往打破横平竖直的线条，采用波形曲线、曲面与直线、平面的组合来取得室内意外效果。超越构件、界面的图案、色彩涂饰。室内平面设计不拘一格、具有任意性和展示性。孟菲斯派的室内设计师们打破常规的设计作品都给人以强烈的印象，但是，他们把室内设计和家具设计的重心完全放在艺术上的创意设计，却忽略了室内及家具的使用功能考虑。而且，孟菲斯流派的产品大多需要手工制作，因此，它不可能得到更进一步的发展与流行。然而，孟菲斯派对世界范围设计界的影响波及面却是广泛的。

## 五、未来设计的发展趋势

### 1. 绿色设计

绿色设计（green design）是20世纪80年代末出现的一股国际设计潮流。绿色设计反映了人们对于现代科技文化所引起的环境及生态破坏的反思，同时也体现了设计师道德和社会责任心的回归。绿色设计也称生态设计，在产品整个生命周期内，着重考虑产品环境属性（可拆卸性、可回收性、可维护性、可重复利用性等）并将其作为设计目标，在满足环境目标要求的同时，保证产品应有的功能、使用寿命、质量等要求。绿色设计的原则被公认为"3R"的原则，即Reduce、Reuse、Recycle，其含义为减少环境污染、减小能源消耗，产品和零部件的回收再生循环或者重新利用。绿色设计是指在产品整个生命周期内，要充分考虑对资源和环境的影响，在充分考虑产品的功能、质量、开发周期和成本的同时，更要优化各种相关因素，使产品及其制造过程中对环境的总体负影响减到最小，使产品的各项指标符合绿色环保的要求。其基本思想是在设计阶段就将环境因素和预防污染的措施纳入产品设计之中，将环境性能作为产品的设计目标和出发点，力求使产品对环境的影响为最小（图4-90）。

图4-90　绿色包装设计（见彩页）

在漫长的人类设计史中，工业设计为人类创造了现代生活方式和生活环境的同时，也加速了资源、能源的消耗，并对地球的生态平衡造成了极大的破坏。特别是工业设计的过度商业

化,使设计成了鼓励人们无节制的消费的重要介质,"有计划的商品废止制"就是这种现象的极端表现。无怪乎人们称"广告设计"和"工业设计"是鼓吹人们消费的罪魁祸首,招致了许多的批评和责难。正是在这种背景下,设计师们不得不重新思考工业设计师的职责和作用,绿色设计也就应运而生。设计的最大作用并不是创造商业价值,也不是包装和风格方面的竞争,而是一种适当的社会变革过程中的元素。绿色设计倡导者们同时强调设计应该认真考虑有限的地球资源的使用问题,并为保护地球的环境服务。对于他们的观点,当时能理解的人并不多。但是,自从20世纪70年代"能源危机"爆发,他们的"有限资源论"才得到人们普遍的认可。绿色设计也得到了越来越多的人的关注和认同。对工业设计而言,绿色设计的核心是"3R1D",即Reduce、Recycle、Reuse、Degradable,即为"减少""回收""再生""可降解"。不仅要减少物质和能源的消耗,减少有害物质的排放,而且要使产品及零部件能够方便的分类回收并再生循环或重新利用。

绿色设计是一个体系,不是一个单一的结构与孤立的艺术现象。生态设计必须采用生态材料,即所用材质不能对人体和环境造成任何危害,做到无毒害、无污染、无放射性、无噪声,从而有利于环境保护和人体健康。其生产材料应尽可能采用天然材料;在可能的情况下选用废弃的设计材料,如拆卸下来的木材、五金等,减轻垃圾填埋的压力;避免使用能够产生破坏臭氧层的化学物质的机构设备和绝缘材料;购买本地生产的设计材料,体现设计的乡土观念;避免使用会释放污染物的材料;最大限度地使用可再生材料,最小限度地使用不可再生材料,将产品的包装减到最低限度(图4-91)。

图4-91 再生设计

采用低能耗制造工艺和无污染环境的生产技术。在产品配制和生产过程中,不得使用甲醛、卤化物溶剂或芳香族碳氢化合物;产品中不得含有汞及其化合物的颜料和添加剂。产品的设计是以改善生态环境、提高生活质量为目标,即产品不仅不损害人体健康,还应有益于人体健康,产品具有多功能化,如抗菌、除臭、隔热、阻燃、调温、调湿、消磁、放射线、抗静电等;产品可循环或回收利用,无污染环境的废弃物。

模块化和循环化的设计是绿色设计的重要部分,对一定范围内的不同功能或相同功能不同性能、不同规格的产品进行功能分析的基础上,划分并设计出一系列功能模块,通过模块的选择和组合可以构成不同的产品,满足不同的需求。模块化设计既可以很好地解决产品品种规格、产品设计制造周期和生产成本之间的矛盾,又可促进产品的快速更新换代,提高产品的质量,方便维修,有利于产品废弃后的拆卸、回收,为增强产品的竞争力提供必要条件。绿色设

计不仅是一种技术层面的考量，更重要的是一种观念上的变革，要求设计师放弃那种过分强调产品在外观上标新立异的做法，而将重点放在真正意义上的创新上面，以一种更为负责的方法去创造产品的形态，用更简洁、长久的造型使产品尽可能地延长其使用寿命。

### 2. 非物质化设计

20世纪90年代，随着数字技术的发展、电脑的普及、网络的扩展，人们迎来了"信息时代"，也称为"数字时代"或者"e时代"。信息时代，社会是一个"基于提供服务和非物质产品的社会"，数字化、非物质化、虚拟化是这一社会的显著特征。数字化的计算机图形图像技术发展也为艺术设计带来了新的语境，它的介入改变了原先传统的设计方式，使设计艺术的非物质化趋势成为现实。马克·迪亚尼在《非物质性主导》中提到目前社会变化中的设计的改造与被改造、创建与被创建，基于一个制造和生产物质产品的社会向一个基于服务的经济型社会（以非物质产品为主）的转变。在非物质社会中设计的内涵和外延都得到了扩展，成为过去单方向发展的科学技术与人文文化之间的交融聚合的领域。其主要特征表现在设计内容的艺术化、个人化、多元化和设计手段的虚拟化（图4-92）、无纸化（图4-93）两个方面。非物质化设计是社会非物质化的产物，其以信息设计为主覆盖在多个设计层面，既有视觉上的设计又有操作与功能方面，也同时具有感情、思想等层面上的设计。未来社会人的共性满足不再全以产品设计为核心，会更加重视使用者的心理需求，非物质化使设计的功能和形式合二为一，并使设计与物质分离，向精神靠拢，体现了艺术性逐渐加强的逻辑趋势。

图4-92　CG绘画

图4-93　无纸化设计

### 3. 人性化设计

人性化设计是指在设计过程当中，根据人的行为习惯、人体的生理结构、人的心理情况、人的思维方式等，在原有设计基本功能和性能的基础上，对建筑和展品进行优化，使体验者参观、使用起来非常方便、舒适。人性化设计是在设计中对人的心理生理需求和精神追求的尊重和满足，是设计中的人文关怀，是对人性的尊重。所谓设计的"人性化"是设计师通过对设计形式和功能等方面的人性化因素的注入，赋予设计物以人性化的品格，使其具有情感、个性、情趣和生命。设计人性化的表达方式就在于以有形的物质态去反映和承载无形的精神态（图4-94）。

设计人性化要求的出现是多种因素综合作用的结果，有社会的、个体的原因，也有设计本身的原因。归结来看，以下三个方面可能是其最主要的原因。

图4-94　人性化设计

　　人性化产品设计是社会经济和人类发展的必然结果，是人类需要阶梯化上升的内在要求。设计的目的在于满足人类自身生理和心理需求，因而需求成为人类设计的原动力。需求不断推动设计向前发展，影响和制约着产品设计的内容和方式。美国行为科学家马斯洛提出的需求层次论，揭示了设计人性化的实质。马斯洛将人类需求从低到高分成五个层次即生理需求、安全需求、社会需求（归属与爱）、尊重需求和自我实现需求。马斯洛认为上述需求的五个层次是逐级上升的，当低级需求获得相对满足以后，即会产生对上一级的需求，内心再渴望得到新的满足。人类设计由简单实用到除实用之外蕴含有各种精神文化因素的人性化走向正是这种需求层次逐级上升的反映。例如在原始社会器皿的产生仅仅是为了满足人类生活的需要，而当人类社会发展到一定的阶段时，对各种器皿的形制、装饰、功能都有了新的要求和划分，用于满足生活、祭祀、装饰等方面。产品设计能够满足人类高级的精神需求，协调、平衡情感方面的需求，人性化设计是根据人类自身而对设计产生的内在要求。

　　人性化产品设计是未来工业设计的发展方向。自改革开放以来，随着社会主义市场经济制度的确立，中国的发展进入了一个全新的时代，国民经济高速增长，人民生活水平显著提高。人们对产品质量的需求提升到空前的高度，而且人们的需求越来越具体、个性化，而设计的目的是人而不是产品本身，既然人们对产品的需求越来越个性化，所以设计师应设计出更有个性的产品。一句话，人性化设计是未来工业设计的发展趋势之一。

　　在现代经济高速发展的今天，人们的需要也更加个性化，人们已不再满足于产品的功能需求，他们同时注重个人情趣和爱好，追求时尚和展现个性的心理左右着他们对产品的选择，消费者的需求呈多样化，单调的设计风格难以维系不同层次的商品需求，商品设计由以"人的共性为本"向"人的个性为本"转化。个性化设计已成为设计师关注的目标之一。个性化的趋势暗示着人对共性需求的满足不再是设计的核心，个人或小团体的需求已成为设计师主要的考虑因素之一。共性设计逐渐淡化，个性设计得到重视，这也正是"以人为本"设计理念的真正体现。人们的生活节奏不断加快，作为个体的人的独立性越来越强，人们不仅需要丰富多彩的物质享受，而且需要温馨体贴的精神抚慰，尤其是在竞争激烈的信息化时代，工作变得更加繁忙和紧张，人们渴望与自己相伴的办公和家居用品更具有人情味，能缓解身心的疲惫和放松自

己,使在家能有像在大自然中的感觉。中国自古以来重视人自身的精神活动与人生状态的体验,强调人文精神的贯彻,中国一直讲求着儒学精神,儒、道都主张"天人合一"的观念,认为自然与人本来就是不可分离的统一体,世界是与人的本性,与人的生命活动、生存方式休戚相关、相互交融的,更多地追求和体验人与自然契合无间的一种人生境界和精神状态,关心人生、人事,重视内在精神境界。使用者的这种渴求,使"以人为本"的设计被提升到对人的精神关怀的高度。

**课后练习**

1. 我国的设计发展主要经历了哪几个时期?
2. 什么是图腾?它在人类设计史上起着怎样的作用?
3. 我国奴隶社会时期的建筑主要具备哪些鲜明的特征?
4. 你能从我国的园林设计中体会到哪些设计精髓?
5. 为什么说明代是我国家具设计的最辉煌的时期?
6. 欧洲文化的发源地在哪里?
7. 举例说明拜占庭风格在当今世界的应用。
8. 哥特式建筑的主要特点是什么?
9. 简要阐述巴洛克风格与洛可可风格的相同之处和不同之处。
10. 近代西方的设计发展主要经历了哪几个时期?
11. 考察你身边较近的博物馆,从博物馆中陈列的某一物件分析这一时期的设计特征。
12. 结合自己的历史知识和艺术领悟,创作一个具有时代特征的设计作品。

# 第五章 设计学科

**识读难度** ★★★★★

**核心概念** 体系、基本要素、范围、原则、衍生、多样化

**章节导读** 科学是一种有关客观世界某一类事物原理知识的集合,具有特定性、规律性、系统化、可验证等特征,对具有同一性质的事物有引用和应用的价值。科学没有主观性,它所产生的知识是可靠的,因为它是可以被证明的。设计学科旨在研究如何创制人工物品并将其融于我们的物质生活、心理、经济、社会和虚拟世界。"设计既是技艺也是科学",设计作为艺术,其内涵是产生创意;设计作为科学,其内涵是分析、评估、预测和优化这些创意的潜在价值和性能。这个观点可以理解为产品结构源于思维,属于艺术;而产品方案的比较和选择则基于科学方法和计算,属于科学。

## 第一节

## 设计学科体系的发展

设计学科的概念最早可追溯到1969年赫伯特·西蒙(Herbert Simon)出版的《The Sciences of the Artificial》一书,该书首次提出设计学科(也称"人工科学")的概念,并从经济学、心理学、认知学、工程学、社会学等视角系统性阐述人工科学的理论和思想。随后各国学者开始对设计学科进行广泛的讨论。1996年,V.Hubka和W.Ernst Eder出版了《Design Science》一书,该书着重阐述了"知识"与设计、"知识"与科学之间的关系,从历史发展角度介绍了1940—1990年间各国学者对设计学科的研究和认知,提出了设计学科的罗盘模型,将设计学科分为设计对象知识(技术系统)和设计过程知识(设计方法论),并围绕这两个维度对设计学科进行了系统阐述。2015年,Aline Dresch等在《Design Science Research》一书中系统阐述了16—21世纪设计学科的主要发展历程,讨论了如何以更加科学的方式分析设计学科研究的方法、范式和技术。2015年,美国密歇根大学教授Panos Y.Papalambros和澳大利亚悉尼大学教授John S.Gero发起创办了设计学科期刊《设计科学》(《Design Science》),并联合20

多位编委共同发表了《Design Science:Why,What and How》一文,该文中20多位设计领域的著名学者各自陈述了什么是设计学科、未来设计学科的发展方向和愿景是什么、如何实现设计学科的愿景等。上述有关设计学科研究的历史发展脉络基本代表了国外设计学科研究的主要观点。

## 一、设计学科的概念

设计学科可以拆分成"设计"和"科学"两个方面看。关于设计,荷兰学者Eekels从哲学的角度进行了讨论,认为设计既有主体(subject of design)也有客体(object of design)。设计的主体一般指进行智力或者思维活动的人,通常称之为智能体(有关设计主体的研究可以进一步参考文献)。而设计的客体则指设计的对象或者结果,通常称之为人工物或技术系统。加拿大学者Ralph和Wand提出了一个设计的概念模型,在这个模型中,设计既有名词也有动词之分。设计作为名词,从面向对象的视角看,可以解释为"物",如设计对象、人工制品、系统、产品或者服务(这里统称为"设计物")。此时设计是指设计物本身,既包含设计物的外在展现形式,如形状、色彩、材料、形式等;同时也包含设计物内在的需求、功能、结构和行为等特征,以及这些特征要素之间如何关联在一起进而物化为设计对象。设计作为动词,从面向过程的视角看,可以解读为"事"或者"过程"。此处的设计是指设计过程的活动序列,包含设计过程的活动及其时序逻辑关系。可以将这个过程看作是从初始状态(需求、约束)到目标状态的转换过程。

科学是一种有关客观世界某一类事物原理知识的集合,具有特定性、规律性、系统化、可验证等特征,对具有同一性质的事物有引用和应用的价值。科学没有主观性,它所产生的知识是可靠的,因为它是可以被证明的。传统上,科学的目标是通过发现和分析物理世界的对象来发现知识,帮助人们理解客观世界的系统,它揭示了决定其系统特征、内部工作原理以及它们产生的结果的原理。用一句话来总结设计和科学的内涵:科学是以发现知识或是揭示事物规律为目的,设计是以应用知识和规律实现需求目标为目的。

而设计学科(或称为"人工科学")则与自然科学相对。自然科学是关于自然物体和自然现象的知识;设计学科则是关于人工物和人工现象的知识。进一步讲,设计学科应该包括设计的主体(人)、设计的动作(设计过程)、设计的结果(人工物)的知识集合。设计学科不仅要以发现设计相关的知识或者是设计规律为目的,更要以如何运用设计知识和规律来指导设计实现需求目标为目的。

## 二、设计学科的意义

设计学科旨在研究如何创制人工物品并将其融于我们的物质生活、心理、经济、社会和虚拟世界。"设计既是技艺也是科学",设计作为艺术,其内涵是产生创意;设计作为科学,其内涵是分析、评估、预测和优化这些创意的潜在价值和性能。这个观点可以理解为产品结构源于思维,属于艺术;而产品方案的比较和选择则基于科学方法和计算,属于科学。

## 第二节 视觉传达设计

### 一、视觉传达设计的概念

视觉传达设计是通过视觉媒介表现并传达给观众的设计，体现着设计的时代特征图形设计和丰富的内涵。其内容包括印刷设计、书籍设计、展示设计、影像设计、视觉环境设计（即公共生活空间的标志及公共环境的色彩设计）等。

### 二、视觉传达设计的基本要素

视觉传达设计的要素归纳为文字、图形、色彩这三个基本要素。

#### 1. 文字

文字是人们思想感情的图画形式，是记录语言信息的视觉符号。文字包括中文文字和外文文字两大类。中文文字以汉字为主；外文文字以英文为主，还有法文、德文与拉丁文等相近文字，以及日文、朝鲜文、越南文等。

#### 2. 图形

图形是整体的、有内涵的、有意识创造出的视觉符号。图形在视觉传达设计中更具直观性，起主导作用，是引起观者注意和记忆的最佳表现方式。

#### 3. 色彩

色彩是人产生的视觉感受和心理感受。在视觉传达过程中，色彩是第一信息刺激，视觉传达信息接受者对色彩的感知和反射是最敏感和最强烈的。在视觉传达设计中如何运用色彩构成要素，是设计成败的关键。

### 三、视觉传达设计的范围

视觉传达设计的范围非常广泛，包括以下几个门类。

#### 1. 文字设计（字体设计）

从视觉角度上讲，任何形式的文字都具有图形含义。文字设计不仅仅是字体造型的设计，还是以文字的内容为依据进行艺术处理，使之表现出丰富的艺术内容和情感气质。文字设计主要内容包括研究字体的合理结构、字形之间的有机联系及文字的编排（图5-1）。

文字设计的设计内容可以分为：平面文字设计、立体文字设计、动态文字设计。

图5-1　可口可乐商标的字体设计

## 2. 标志设计

标志设计是表明事物特征的记号、商标。它以单纯、显著、易识别的物象、图形或文字符号为直观语言，除表示什么、代替什么之外，还具有表达意义、情感和指令行动等作用，英文俗称为LOGO（标志）（图5-2）。

图5-2　经典标志设计

标志设计的要求主要有以下几项。

（1）**好看**。即赏心悦目的艺术性。
（2）**好听**。即顺口、悦耳、易于翻译。
（3）**好记**。即易于识别、理解和记忆。
（4）**好用**。即易于实施和传播。

## 3. 插图设计

插图具有比文字和标志还丰富、直观、强烈的视觉传达效果。插图的设计必须根据传达信息、媒介和对象的不同，选择相应的形式与风格（图5-3）。

图5-3　插图设计（见彩页）

## 4. 版面与编排设计

编排设计，即编辑与排版设计，或称版面设计（图5-4），是指将文字和插图或图形等视觉要素进行组合配置的设计。目的是使版面整体的视觉效果美观而易读，以激起观看和阅读的兴趣，并便于阅读理解，实现信息传达的最佳效果。

## 5. 书籍设计

书籍设计是书的整体策划与设计（图5-5），包括对书的开本、封面、字体、插图以及纸张、印刷、装订和材料的选择等从原稿到成书的预先整体策划与设计。书籍设计的重要组成部分与环节包括封面、封底、护封、书脊、扉页、环衬。

图5-4　排版设计（见彩页）

图5-5　书籍设计（见彩页）

### 6. 广告设计

广告设计，简单地说就是广而告之，即广泛地告知大众某种信息的传播活动。

广告的构成：信息源，即广告信息的发布者广告主；信息，即广告主要宣传的商品、服务等信息；媒介和信道，即信息传递的载体与渠道；对象，即信息接收者和利用者；反馈，即广告对象接收广告信息后的反应和信息回流。

广告的分类按分类来说包括：印刷出版类广告、电子资讯类广告、户外类广告、POP广告、其他广告类等。

### 7. 包装设计

包装设计是指在商品流通过程中，为了保护产品、方便储藏运输、促进销售，按一定技术方法采用容器、材料及辅助物等的总称（图5-6）。现代包装设计是一个动态发展的概念：解决产品的保护、运输和储藏问题——解决环境污染、生态保护问题——解决产品品质的说明、促销、企业形象宣传等。

包装的功能包括：保护、运输、储藏功能；传递产品信息功能；美化产品，促进销售、增加附加值功能。

图5-6　包装设计（见彩页）

### 8. 展示设计

展示设计是指以招引、传达和沟通为主要机能，进行有目的有计划的信息宣传和交流，并为了达到此目的所进行的整体设计行为。展示设计的构成要素："人""物""场地"和"时间"。展示的范畴包括：展览会设计、商业环境设计、博物馆、展览馆陈列设计、演示空间设计、旅游环境设计、庆典环境设计等。

### 9. VI设计

VI（visual identity）设计全称为企业的视觉形象识别设计，是指在企业经营理念的指导下，利用平面设计等手法将企业的内在气质和市场定位视觉化、形象化的结果。

CIS系统（corporate identity system）即企业形象识别系统，是企业大规模化经营而引发的企业对内对外管理行为的体现。其构成包括：MI（理念识别）——"想法"；BI（行为识别）——"做法"；VI（视觉识别）——"看法"。

VI设计的基本原则包括同一性、差异性、民族性、有效性。

（1）**同一性**。是为了达成企业形象对外传播的一致性，使品牌形象迅速、有效传播，从而给社会大众留下强烈的印象。

（2）**差异性**。首先是为了能获得社会大众的认同，不同行业的企业与机构，其形象特征截然不同；其次必须突出与同行业其他企业的差别，才能独具风采，脱颖而出。

（3）**民族性**。是为了展现民族文化对企业文化的驱动作用，企业形象的塑造与传播应该依据不同的民族文化，塑造能跻身于世界民族文化之林的企业形象。

（4）**有效性**。是为了企业的VI计划能够有效地推行。

## 第三节

# 产品设计

## 一、产品设计的定义

现代工业产品，是现代工业条件下的产物，是现代工业机构通过一定的计划、设计和组织，利用工业制造手段生产出的物品。根据国际工业设计联合会对工业设计的狭义定义，产品设计定义为：对于工业产品而言，在形态、色彩、材料及表面工艺、结构及使用方面给予产品以新的特质（图5-7）。

产品与作品的差异是产品是工业条件下的产物，作品则不一定是；产品必须具备物质功能，作品往往只具备精神功能；产品的形成必须通过多人参与组织功能来完成，作品则不然。现代产品以物质功能为其主要功能，同时具备物质功能和精神功能双重作用。产品有别于商品。产品必须是物质性的，商品则不一定是；产品只要通过工业制造条件就可以形成，商品不仅需要这一条件，同时还需要买卖准备及买卖过程、买卖市场才能形成。

图5-7　斯塔克的"外星人榨汁机"

产品设计主要是解决产品与人之间的关系，这包括：使用关系、审美关系、经济关系、环境共存关系。

## 二、产品设计的性质

人们日常生活已经离不开产品了，产品设计也已经成为设计领域重要的部分之一，那么一个好的产品设计应该具备的特点有以下几项。

### 1. 实用性

产品的用途决定产品的物质功能，产品的物质功能又决定产品的形态。设计出来的产品对用户要有用，这是基本的准则。任何一款产品存在的基本意义在于它可以被使用，具有使用的价值。是否经得起使用——也就是实用性，是检验一个产品设计好坏的基本标准。

### 2. 美观性

美观的产品可以使人感觉良好，从而使产品更好用，也就提高了产品的实用性，用户更喜

欢用，从而达到设计的合理化。这也是为什么具有较强美感的产品具有更多的用户以及更多的市场销量。随着审美时代的到来，人们在追求产品实用功能的同时，越来越享受产品的美观所带来的好的感受，所以产品有没有美观性是决定产品设计好坏的注重因素之一。

### 3. 经济性

经济性是决定产品设计好坏的另一个重要因素。好的产品设计应该是用少的成本来获得比较适用、美观的设计，尽可能用少的成本获得大的市场价值。这里说的就是产品的经济性。在产品设计中，设计师充分考虑各种设计问题，选择尽量少的物质材料达到丰富的产品效果，设计经济性的产品，这样在激烈的市场竞争中占据主动地位，设计出来的产品实现更大的市场价值。同时，在可持续发展观的影响下，"以少得多"的设计也是环保设计的一种。

## 三、产品设计的范围

广义的产品设计包含的范围很广，小到一根针的设计，大到飞机、宇宙飞船的设计。狭义的产品设计主要是针对批量工业生产，且独立成完整产品的工业产品的设计，这一范围排除了手工加工的产品设计和非批量工业制造的产品设计。根据这一定义，产品设计范围按性质分类如下。

### 1. 按产品使用领域分

（1）**生产性产品**。用来帮助人生产产品的产品，如机床、电焊机等，这类产品用于工业生产领域。

（2）**工作性产品**。用来帮助人工作的产品，不同的工作有不同的产品，医生工作有听诊器、诊断仪，会计工作有计算器、验钞机。

（3）**生活性产品**。用来帮助人进行日常生产与学习的消费产品，家庭生活有家庭消费产品如家用电器、厨具、洁具等，个人生活用品如剃须器、写字笔、手表等。

上述产品范围分类并不是绝对的，生产性产品与工作性产品有时可属于一类范围，工作性产品与生活性产品有时也混同为一个范围，如计算机用办公室时是工作产品，用于家庭学习娱乐时就成了生活性产品。

### 2. 按照我国行业划分

产品范围可分为重工业产品与轻工业产品。重工业产品包括如机床、发电机等。轻工业产品还可分为：家用产品如家用电器、厨具等；办公产品如文具、通信产品等；日用电子产品；医疗产品等。

划分产品设计范围的目的，在于能更好地了解具有相同性质的产品属性，把握其一般规律，有干预指导产品设计能符合产品性质及特点，能更好地把握产品设计目标。

## 四、产品设计的原则

### 1. 产品设计的设计原则

产品设计活动是理性与感性相结合的创造性活动，既受工业制造、技术的制约，又受经济条件的制约。产品设计不是纯艺术创作，而是要在理性指导下，遵循相应的现实约束条件和基

本的产品设计原则。产品设计的基本原则主要有以下几项。

（1）**创新原则**。人类造物的历史就是不断创新的历史，尤其是现代经济社会，物质的高度丰富和市场竞争的日益激烈，要求产品必以创新求得市场、赢得客户。要以新设计制造新产品，满足人们求新求异、与众不同的消费心理，满足产品多样性的需求。

（2）**美观原则**。审美是人与生俱来的特性。在经济高度发展、物品供过于求的时代，产品所体现的精神功能，最重要内容之一是对产品审美的需求，追求美观的产品是人消费行为的重要特征。通过产品设计创造美的产品，使产品更能吸引消费者，提升产品的附加值，提升产品市场竞争力。

（3）**可行原则**。产品设计应符合现代工业化生产。在现实条件下，不仅要使产品能够制造、符合成型工艺、材料使用可行，还要保证产品安装、拆卸、包装与运输、维修与报废回收可行。产品设计可行，主要是指产品自设计之后，由产品计划转化为产品、商品最后直到废品的可行性。

（4）**合理原则**。这一原则包括：产品功能的合理性，即产品功能是否实用，产品功能范围是否合适，产品功能发挥使用是否科学；产品设计定位的合理性，即产品风格与产品性质的协调；产品档次划分的合理性；产品识别强弱对竞争的合理性；产品价格高低对购买力的合理性；产品外在形式对内在技术特性的合理性；产品人机关系的合理性，即使用方式的合理性、使用安全的合理性、人机界面设置的合理性、产品舒适度的合理性等。

（5）**经济原则**。经济原则主要体现在设计与制造成本的控制。首先，产品设计直接决定了产品生产成本的高低。设计决定了成型工艺、材料、表面涂饰工艺、生产过程成本的高低。不同的设计方案，其模具成本各不相同。其次，经济原则不仅仅意味着降低产品生产成本，其成本大小相对于产品造型效果、质量水准、性能水准等还要控制在适当的水平，即所谓的价格/性能比、价格/质量比等要达到最优。

（6）**环保原则**。就是产品设计必须考虑到产品再制造过程中消耗最低、排除污染最少，产品在使用过程中能源消耗最低，产品在报废后形成污染最少或报废后可回收利用用于再生资源。

### 2. 产品设计的审美原则

（1）**统一与变化**。统一与变化是对立统一规律的艺术上的体现，是设计中比较重要的一个法则。统一是指产品形、色、质的统一，秩序/比例等和谐协调。选取相同的因素，使产品达到形态、色调的整体统一，使人感到整齐、简洁、单纯、宁静。变化是指产品形、色、质的差异。例如，形的差异（形状大小、方圆、斜直的变化）；色的差异（色彩冷暖、明暗）；质的差异（材料表面的明暗、肌理）。为了克服因过于统一而利用形、色、质等的差异变化，来取得生动的效果。为了弱化因过于变化而显示出的杂乱无章，利用造型因素中的共性，加强它们之间的内在联系，在大变化中求得统一（图5-8）。

图5-8　博朗RT20收音机

（2）**对比与调和**。对比与调和是在同质的造型要素间讨论共性或差异性。有对比，才能在统一中求得变化，使相同事物产生不同的个性；有调和，才能在变化中求统一，使不相同的事物取得类似性。在产品设计中，对比与调和主要是指线型（长短、曲直、粗细等）、形状（大小、宽窄、凸凹、棱圆等）、色彩（黑白、浓淡、明暗、冷暖等）、排列（高低、疏密、虚实等）、材质（光滑与粗糙、有光与无光等）等方面。产品设计应以调和为主，给人以安全、可靠的心理感觉。在调和的前提下，采用对比的方法，突出那些需要注意的部位，以增加形体的生动、醒目的感觉（图5-9）。

（3）**均衡与对称**。均衡是指造型物各部分上下、左右、前后之间相对的体量关系。在相对端呈不等形等量或不等形不等量的一种平衡状态，则为均衡。均衡的造型使形体显得活泼有趣，能改变等形等量的呆板格局。均衡设计能给观察者的心目中产生一种健康而平静的感觉。而对称来源于自然物体的属性，是动力和重心两者矛盾统一所产生的形态。对称和均衡这两种不同类型的安定形式，也是保持物体外观量感均衡，达成形式上安定的一种法则。

产品设计中可使产品形态在支点两侧构成各种形式的对比，如大与小、重与轻、浓与淡、疏与密等。在各构件与配件的安排、色彩的组合及其他各要素设计中处理好量感的关系，是获得均衡效果的关键。

均衡与对称这一法则，在实际应用中往往是对称和均衡同时考虑。有的产品总体布局可用对称形式，局部采用均衡法则；有的在总体布局上采用均衡法则，局部采用对称形式；也有的产品由于物质功能需要，造型必须对称，但在色彩及装饰设计上采用均衡法则（图5-10）。

图5-9　巴塞罗那椅

图5-10　PH5吊灯

（4）**节奏与韵律**。节奏是客观事物运动的属性之一，是一种有规律的、周期性变化的运动形式，它反映了自然和现实生活中的某种规律。在产品造型设计中，构成元素有规律的重复就形成节奏。节奏的美感主要是通过点或线条的流动、色彩的深浅变化、形体的高低、光影的明暗等因素做有规律的反复、重叠，引起欣赏者的生理感受和心理情感的活动，使之享受到一种节奏的美感。

韵律是一种周期性的律动做有组织的变化或有规律的重复，它是在节奏的基础上，赋予情调的作用，使节奏具有强弱起伏、悠扬缓急的节奏。节奏中的变化是有组织的也是有规律的。节奏是韵律的条件，韵律是节奏的深化。

在进行产品造型设计中，运用韵律的法则可使造型物获得统一的美感，而某种造型要素的重复又可使产品各部分产生呼应、协调与和谐。应该充分运用形体的厚薄、大小、高低，材料的光洁度，色彩上的亮度、色相等造型要素，使产品的客观本身体现出各种韵律，加深人们的

印象和在心理上对产品产生一种舒适的美感（图5-11）。

图5-11　AALTO花瓶

（5）**稳定与轻巧**。稳定，是指造型物上下之间的轻重关系。在产品的设计中，不论功能结构是如何良好，而首要的问题是要求产品在工作状态时安全和稳定的，没有什么危险感。稳定也是一种美的表现，这是满足人们使用工业产品时心理上的安全感。稳定的基本条件是：物体重心必须在物体支撑面以内，且重心越低、越靠近支撑面的中心部位，则其稳定性越大。稳定给人以安全、轻松的感觉，不稳定则给人以危险和紧张的感觉。

在造型设计中，稳定表现有"实际稳定"和"视觉稳定"两个方面。实际稳定是指产品实际质量重心符合稳定条件所达到的稳定；视觉稳定是指以造型物体的外部体量关系来衡量其是否满足视觉上的稳定感。

图5-12　桑纳14号椅子

轻巧，指造型物上下之间的大小轻重关系，即在满足"实际稳定"的前提下，用艺术创造的方法，使造型物给人以轻盈、灵巧的美感。在形体创造上一般可采用提高重心、缩小底部支撑面积、作内收或架空处理，适当地多用曲线、曲面等。在色彩及装饰设计中，一般可采用提高色彩的明度，利用材质给人以心理联想，或者将标牌及装饰带上置等方法来获得轻巧感（图5-12）。

产品的物质功能是设计追求稳定与轻巧感觉的主要依据。稳定与轻巧的造型形式与产品的物质功能的高度统一，是造型设计所追求的形式与内容统一美感的重要内容。

## 第四节 环境设计

### 一、环境设计的内容

环境设计是设计学科中的一个专业方向，主旨是通过设计的方法以及艺术的手法对室内外空间和环境做出相应的规划，为了创造人类更加优越舒适的生活环境所存在的一门综合性的艺术科学专业。

设计师通常将环境设计的内容划分为两类：自然环境和人工环境。人工环境可以由自然环境改造而来。人工环境的基本内容是将建筑内外部环境用空间的形式进行分析设计。总体来说，环境设计涉及的学科十分广泛，设计对象包含自然生态环境以及人文社会环境的各个方面，是一个综合性极强的完整体系，主要有建筑学、景观建筑学、城市规划、城市设计、环境心理学、设计美学、人体工程学、社会学、文化学、历史学、考古学以及行为科学等。环境设计是所有学科的交汇，覆盖范围十分广泛，是由多种相互关联的要素组成，具有一定的结构和功能，是一个有机整体。从环境设计的构成要素上来看，主要由以下基本内容组成。

#### 1. 城市规划要素

每一座城市都是由人工环境所构成，也是人类生存赖以生存的大环境，城市中的主体是建筑，衍生出来街道、城镇以及城市。城市规划（图5-13）的内容主要包含研究和计划城市发展的性质、人口规模以及用地范围，详细规划建设的规模，拟定标准和用地需求，制定组成城市各部分的用地布局、城市形态以及风貌等。国家的建设方针、经济计划以及城市原有的自然条件和基础是城市规划进行合理规划设计的基础。

图5-13 城市规划设计

#### 2. 建筑设计要素

建筑是城市空间的主体，是人工环境中的基本要素，在整个环境设计的概念要素中占有绝大部分的比重。建筑设计（图5-14）是对建筑物的整体室内空间布局规划、建筑物外观造型、内部功能和结构等方面的设计。建筑设计和绘画、雕塑、工艺等其他纯艺术一样，属于造型艺术中的一个分支，然而建筑又不是单纯的艺术创作或是单纯的工程技术，而是两者密不可分的

结合,是多种学科的交叉设计。建筑设计不仅仅满足人类的物质需求或是功能需要,也要同时满足人们的精神需求或者称为心理需要。建筑设计涉及的空间规划、建筑装饰、建筑艺术造型风格等都深远地影响了城市环境和面貌。

建筑设计也必然离不开建筑材料,传统技术的砖瓦、水泥、陶瓷以及现代技术产品如金属、塑料、织物等也属于环境设计研究物质材料特性的范畴,表现出一种物质技术的美。建筑设计和建筑材料、结构技术以及装修构造、技术等的结合,是环境设计中不可缺少的条件。

图5-14 建筑设计(见彩页)

### 3. 室内设计要素

室内设计(图5-15)则是对于建筑内部所有空间的详细设计,作为建筑设计的优化深造,是整个建筑空间的灵魂所在。室内设计根据建筑的性质、建造环境以及建设标准,结合技术手段和美学原理,设计出能满足人类物质以及精神上的双重需求的建筑内部空间。理想的空间环境,通常所指代的内部空间主要是建筑内部空间,但同时也涵盖火车、轮船、飞机等内部空间的设计。室内设计的具体内容涉及室内空间设计、室内装修设计、室内陈设设计以及室内物理环境设计等内容。

图5-15 室内设计(见彩页)

### 4. 景观设计要素

景观设计(图5-16)主要针对建筑外部空间,而外部空间通常泛指由实体空间围合的室内空间之外的任何空间场所,供人们进行日常社会活动的开展,例如街道、广场、庭院、绿地

等。从环境设计方面来看,人类需要舒适的室内环境进行日常所需的学习和工作,同时需要良好的室外环境空间作为扩展,并且和大自然紧密结合。景观设计作为室外环境设计是将人和自然以及社会相联系并产生相互作用的关键性活动。环境空间虽然是人工限定的范围,但是在界域上却是连绵延续的,上接蓝天,下接地势,形成连贯的不定性空间,和室内空间相比具有更好的延展性和无限性。环境中的自然,不仅仅是自然物体存在的体积、形式、颜色,也包含了物体的感观,通过通感效应以及听觉、嗅觉、触觉等人体所有感觉形成综合的感知,进一步产生美感,形成环境设计的要素之一。无论景观设计对自然以及人工结合的比例如何侧重,主旨都离不开强调人与自然的和谐。

图5-16 景观设计(见彩页)

### 5. 公共艺术设计

公共艺术设计(图5-17)存在于开放性空间之中,表达自身艺术创作的含义。公共艺术设计同样是外部空间设计,但是并不同于景观设计,而是一种相对独立的艺术设计创作,例如雕塑、壁画、主题艺术品等作品。公共艺术设计主要功能是美化城市环境,并且充分体现不同城市本身的地域文化精神以及城市特色风貌。

图5-17 公共艺术设计

以上所提要素均为环境设计内容的组成部分。但是从狭义角度来分,环境设计也可以理解为主要由建筑内外部空间环境来界定,也就是室内环境和室外环境,它们构成环境设计系统中的两大分支,彼此之间相互依托,形成相辅相成的互补性空间。同时环境设计不再仅仅是追求

表面的形式美感，而是越来越看重兼容文化意义的表达以及地域特征的意境创造，体现文化属性的空间环境作为序列整体，成为文化意识和物化形态的载体，通过对室内外空间的表达来传递文化信息。环境设计的意义是实现人类的生活需求和精神需求的全方位认知，创造出高品质的生活空间环境。

## 二、环境设计的原则

当今社会人类对环境越来越重视，俞孔坚先生在《定为当代景观设计学》中指出不容乐观的现状与展望：就中国的发展情况来看，未来30年内，中国14亿人口的65%都将居住于城市（目前是41%）；在中国660多个城市中，有2/3的城市缺水，很多河流被污染，在河流上建筑15米以上的大坝大约25800座，占世界总坝数的一半以上；荒漠化日益严重，每年有3436平方米的土地变成沙漠，荒漠化总面积占整个国土面积的20%，并且仍在上升；中国在过去的50年中，有50%的湿地消失，地下水位每天都在下降，以北京为例，每年以1米的速度下降，我们已经强烈地感到环境问题的紧迫性。

除此之外，随着世界的趋同化发展，特色文化逐渐消失，而将文化作为重要载体之一的环境设计，现在仍存在很多值得深思的问题。我们今后如何走好发展的道路，如何处理环境和发展的关系，如何协调民族和世界的关系，如何填平传统和时代的鸿沟，都有待我们进行思考（图5-18）。学习环境设计之前，我们需要理清思路，理解环境设计的原则，将其作为设计的基础，成为设计至关重要的意义和价值所在。

图5-18 现代设计反映人、环境、社会三者的和谐关系

同时绿色设计也是当下设计的发展趋势，绿色设计也称生态设计、环境设计、环境意识设计。在产品整个生命周期内，着重考虑产品环境属性（可拆卸性、可回收性、可维护性、可重复利用性等）并将其作为设计目标，在满足环境目标要求的同时，保证产品应有的功能、使用寿命、质量等要求。绿色设计的原则被公认为"3R"原则，即Reduce、Reuse、Recycle，其含义为减少环境污染、减小能源消耗，产品和零部件的回收再生循环或者重新利用。绿色设计旨在保护自然资源、防止工业污染破坏生态平衡。虽然至今仍处于萌芽阶段，但却已成为一种极其重要的新趋向。

### 1. 人、自然、社会三者和谐统一原则

（1）**人、自然、社会是环境的三大元素**。人类统治并掌管着自然和社会，处在三大元素的核心位置，有着主动创造以及改造世界的权力；反之，人类也同时受到大自然和社会的约

图5-19 人、环境、社会的关系

束。倘若人类治理有方，自然环境和社会环境则都能得到回报和发展，并且形成良好的循环；反之，倘若人类治理有误，便一定会受到自然环境和社会环境的报复并且开始恶性循环。人类虽然拥有强大的能力，但与此同时也是最为脆弱的里层环节，不断受到各个方面的挤压与影响。由图5-19，我们可看到人、自然、社会三者的关系。

人类在很长一段时间中，相互比拼资源来促进经济的发展，从而导致环境的被毁坏，而这样的发展是暂时的和不可持续的。科学技术的迅猛发展的速度是前所未有的，这增强了人类改变自然的能力并且给人类社会带来了繁荣的前景，更为将来的发展储备了基础的技术条件。这样的现象使得人类产生盲目乐观的情绪，开始认为抢夺大自然的资源并不会受到惩罚。现在看来，这种掠夺式的发展已经对生态环境造成了极大破坏，大自然开始向人类发出警示。

环境设计最关心的便是环境，再则才是三者之间的协调关系。虽然现如今大部分设计存在于人工环境中，但是不代表不考虑社会以及自然的所关联的影响，更多地考虑自然因素有时是为了创造更好的人工环境（图5-20）。

图5-20 设计越来越重视生态因素（见彩页）

（2）三者的和谐统一是重要任务。人、自然、环境三者是相互依存的关系，作为环境设计师工作的首要任务便是追求三者之间的和谐统一，是在设计中永远秉持的重要设计原则以及设计结果检验的基本标准。无论是设计师、规划师或者城市领导者都需要具备此意识，清晰认识和谐统一的重要性，满足节约资源和保护环境的基本国策，建设低投入、高产出、低能耗、少排放，能循环、可持续的国民经济体系以及资源节约型、环境友好型社会。坚持将开发与节约放在重要位置，并优先节约意识，建立起全社会资源循环的利用体系，实现单位能耗目标责任以及考核制度的设定。政府需要在宏观政策上提出和谐统一制约，全面增强社会对于资源的忧患意识和节约意识。

设计师在具体设计中，必须明确设计本质，从设计本身出发增强设计的本质价值，而不是

盲目增加设计成本和过多追求高端设计成果以及所带来的社会影响力。在当今设计趋势浪潮的影响下，设计师需要注重安全、卫生、节能、高效等实用性较强的功能需求，这应该成为设计的主流风格形态（图5-21）。设计需要回归到生活化、平民化，这对于处在浮躁的设计风气下的设计师们而言，更加显示出特殊的意义。

图5-21　Google 办公环境

（3）**可持续发展设计观念**。可持续发展就是在和谐统一人类无限膨胀的占有欲及对社会、自然等长久的发展的基础上提出的。经济发展与资源保护、生态保护之间的和谐统一是可持续发展的核心，为了人类的繁衍，子孙后代可以拥有良好的资源以及生态自然环境（图5-22），人类社会应秉持可持续发展的理念。

图5-22　荷兰生态水景设计（见彩页）

设计师拥有的设计观就是社会的发展观，也就是世界观。经过经验教训，我们需要注重的是节约意识。节约不是保守，而是运用科学的、有计划的、长效的可持续发展意识，是一种智慧。人类开发和利用自然资源的目的是为了改善自己的生存环境，过度的开发和毫无节制的滥用导致了对自然生态环境的破坏。在自然环境中，许多资源是不可再生的，一旦造成破坏，将无法恢复。因此，我们在进行环境设计时，应考虑未来，考虑生态平衡，考虑可持续发展的可能，"绿色设计""生态设计"和"可持续发展"应是现代环境设计应该遵循的普遍原则，例如法国生态环境设计就是充分考虑了"绿色设计"发展的可能（图5-23、图5-24）。

图5-23　设计越来越重视生态因素（见彩页）　　图5-24　法国生态环境设计（见彩页）

图5-25 高密北站

## 2. 尊重地域文化的原则

设计是文化的一种流露，文化是设计的一种内涵，所以设计的文化品位能反映出设计的内在价值。环境设计和人们的生产生活密不可分，记载着人类的文明以及文化发展，对文化的认识以及认同有着极其重要的定位作用。如我国山东省高密北站（图5-25）的设计灵感源自诺贝尔文学奖获奖作家莫言的《红高粱》。

历史潮流中人类对于传统文化的扬弃是一个必然的发展过程，如何尊重历史文化是环境设计近年来极其重视并且希望引导的设计原则。"我国各地域建筑尤其是居民，随着不同地域、不同生活习俗和自然环境、社会经济、生产技术条件的差别，产生了千变万化，丰富多彩的建筑风格。尽管在封建社会里建筑有营造等级法例和守则，但各地域的民间建筑却能在广义文化圈的制约下，因地制宜，延续、整合和变异，成功地表现了不同地域的传统特色。"在经济技术的高速发展时代背景之下，受到一定官场思想影响，讲究形象工程，盲目地走城市化、技术化的发展道路，认为必须依靠一些高科技材料以及技术手段来设计才可以达到城市化、技术化的效果。这种思想现如今还在或多或少地影响年青一代的设计师，这也是对设计的理解偏差。作为环境设计师，最关心的内容是如何合理保护、挖掘地域历史的文化，这也称为本土化的设计观念（图5-26）。

设计师经过不断的思考和分析能成功地表现不同地域的文化传统特色，寻找地域文化的可塑因子，因地制宜，延续、整合和变异之间的融合能够符合地域本土的设计成果。如今环境设计普遍由千篇一律的设计形象组成，城市的特色以及地域文化被设计师抹杀，将城市的记忆遗失，造成城市的自豪感以及身份的认同感消失。所以设计师需要拥有责任感，建设出具有地域本土特色的环境艺术。

随着全球化的发展唤醒了地域民族文化，增强了民族自信心，世界文化以及地域文化之间的关系复杂矛盾又相互联系，世界变得错综复杂，不论是地域建筑或是环境设计都存在于世界文化之中，世界以及历史的发展给予我们无限的启示，设计师的发展之路离不开广阔的地域文化（图5-27）。

图5-26 地域历史文化设计

图5-27 地域文化运用于环境设计

（1）**对地域生态特征的保护**。随着城市面貌越来越趋同，环境逐渐失去特色。长久以

往，会让文化迷失，成为环境的奴隶，设计师之间的设计结果没有差别，设计师成为一样的机器人。地域特征成为最容易辨认的原生态的特征，是环境设计不可忽视的地域要素。

具体来说，生态特征可以归结为几个方面。

①地形特征。形成地域的主要地形，比如山体、平原、丘陵（图5-28）。

②植被特征。由土壤、气候、水资源等因素决定所形成的植被情况。

③水体特征。是否有显著的水源，比如海洋、河流、湖泊、泉源等。

④气候特征。在设计中反映出日照、风向等气候特征（图5-29）。

图5-28 尊重地形特征的环境设计　　　图5-29 尊重气候特征的环境设计（见彩页）

（2）**对地域生活形态的利用**。环境设计需要满足人的多种层次心理需求。需求的多层次表现在满足现代生活的满足，人类向往新材料、新技术带来的舒适以及便捷，在情感上主要满足对于地域特色的认同。设计师创造地域的新建筑时，不能拒绝先进的现代技术，也不能将现代技术和地域特色对立起来，设计师需要寻找有效途径将现代技术融入地域建筑之中。

成功的设计会对地域文化进行深入的思考，人类的居住环境和生活形态是重要内容，设计需要具有最基础的活力，如今很多设计师已经发现，设计越贴近人们生活形态，设计就越有持续吸引力（图5-30）。

具体来说，地域生活形态可以归结为几个方面：生活中，人们在传统中形成与环境之间的交流方式，比如有的城市的人喜欢在露天喝茶，有的地方的人喜欢在室内，生活中的细节需要设计师积极留意并将其应用进去；基于地形、原有生活习惯以及审美标准等，人们在各种各样的生活环境中，充斥着各种各样的情趣，设计师需要留意并且有意识地保留以及巧妙运用（图5-31）；传统的习俗可以运用到设计之中，比如饮食方面，有的地方的人习惯席地而坐，有的

图5-30 原生态对设计的启发（见彩页）　　　图5-31 设计对原生态生活场景的描述

图5-32 杭州商业步行街保留历史文化特色

地方的人喜欢炕上起居,有的则是习惯于排坐,这些在环境设计的室内设计分支中需要考虑。

(3)对地域历史文化的挖掘。地域文化的完整性之所以如此重要,更多时候不仅仅是由于无知的人对于自然的破坏和更替的结果,更是因为历史不能重建,人文景观都是有且仅有一次。所以我们需要充分尊重地域历史文化,需要有意识地挖掘并且发现历史文化的各种价值(图5-32)。

### 3. 以人为本的人文关怀原则

以人为本的原则之中,人是环境的主角,尊重人类自身需要,要从生理和心理上创造符合人类生存模式的环境,尊重民众、树立公众意识。环境设计是为大多数人服务的,所以必须听取公众对于设计的建议。在消费时代,设计不再是设计师强调自己的意愿并将其强加于人的设计。人的行为需要是环境艺术设计的根本。在我们的环境出现水土流失、沙漠化不断扩大的今天,我们要让环境设计这门科学艺术服务于人类,就应该坚持以人为本的设计理念,不断为人们创造舒适、优美的生存环境。

环境设计的任何类型设计都不可能脱离人的使用与参与,以人为本的人文关怀思想对设计的出发点以及目的都有着极其重要的价值。

(1)**功能第一原则**。将功能放在第一位是为了表达设计态度,这样的态度可以促使设计师抛弃任何花哨、功利、虚幻的设计从而采用更加实在、节约的设计;使设计成为知识,成为一种工具,赋予功能的特殊意义,也成为环境设计的通用原则之一。

设计中内容与形式的辩证关系导致形式上都是暂时和脆弱的,而功能上有如下几个方面。

①切合实用需要。有实用的需要,能解决某个具体的功能;有心理的需要,能从审美上、精神上给人带来满足;有经济的需要,能从价值上带来经济的有形或无形的增长(图5-33)。

图5-33 功能解决产生相应形式

②符合实际条件。要符合自然条件,最大限度地减少人为的破坏;要符合经济条件,不能脱离经济条件的许可而追求浮夸的路线,做一些表面文章;要符合技术条件,设计师需要明确

了解设计的可实施性。

设计师对于功能的研究还有很多路要走,对功能本身内涵的研究要丰富于对形式的研究。

（2）**弱势群体关怀**。环境设计能够反映一个国家经济以及文明的发展,是重要的标志。现代设计从出现开始就是服务于大众的,有些设计师喜欢追求设计的高端而忽视占比更为庞大的群体,这样很容易失去整体性。因此,设计师需要关怀弱势群体是环境设计的原则之一。

弱势群体特指由于年龄、疾病等造成的生理性的弱势群体。生理上的主要弱势群体有儿童、老人、残疾人,如果用弱势群体的关怀尺度会发现设计将关怀到所有人,设计作品如果能得到弱势群体的认可也就得到了所有人的认可（图5-34）。

图5-34　对弱势群体的关怀

提到对弱势群体的关怀就会想到无障碍设计,无障碍设计指的是让使用者无论在何时何地都能感受到方便的设计。其特点具体包含以下几个方面。

①舒适性：无论是一个可短暂停留并可坐的椅子或是一个区域的整体规划,都要让人感到舒适、轻松以及愉悦而不是一种负担和累赘。

②安全性：指的是可达性,指在各种环境中,弱势群体都可以无障碍地到达任何地方。

③沟通性：让所有必需的信息保持通畅,易于辨识,使得信息沟通没有障碍（图5-35）。

图5-35　注重沟通的设计（见彩页）

弱势群体的关怀原则能够反映出设计的真正价值观念，是设计界共同达成的共识。诺贝尔和平奖得主玛扎·泰莱莎曾说："爱的反义词不是憎恨，而是忽视。"环境设计应该是最能体现这种感情的设计（图5-36）。

图5-36　关怀弱势群体的环境设计（见彩页）

## 三、环境设计的类型

环境设计属于设计类较新颖的设计类型概念，通常的理解，是指环境设计师对于人类生存的空间进行的设计。不同于产品设计创造的是空间中的要素，环境设计创造的是实际存在的生活空间。

广义的环境设计指的是围绕并影响生物体周边的所有外在状态。一切生物包括人类，都没有办法从这个环境中抽离出来，人类是环境的主角，拥有改变和创造环境的能力，在自然环境的基础上，创造出能够满足人类意愿的人工环境。建筑是人工环境的主体，人工环境存在的空间是建筑围合而来的。协调统一人、建筑与环境的关系，是环境设计的核心观念。

人类是环境设计的主要服务目标，人类对环境的需求决定环境设计的方向。现如今人们对环境的需求是回归自然、尊重文化、高享受以及自娱性和个性化。环境设计需要以当代人的需求作为设计的引导，创造出满足物质以及精神并存的理想生存空间。

环境分为自然环境和人工环境，人工环境是自然环境经过人为改造而来的。人工环境按照空间形式可以分为建筑内环境和建筑外环境，按功能可以分为居住环境、学习环境、医疗环境、工作环境、休闲娱乐环境以及商业环境等。环境设计的类型，不论是设计界还是理论界都还没有统一的划分标准和方法。习惯上来讲，大致按照空间形式来分，将环境设计分为城市规划设计、建筑设计、室内设计、室外设计以及公共艺术设计等。

### 1. 城市规划设计

作为环境设计类型之一的城市规划，是指对城市环境的建设发展进行综合的规划，用来创造并且满足城市中所有居民的生活，需要相对安全、健康、便利、舒适的城市环境。

城市基本是由人工环境构成的。建筑的集中形成了街道、城镇乃至城市。城市的规划和个体建筑的设计在许多方面的基本道理是相通的。一个城市就好像一个放大的建筑，车站、机场是它的入口，广场是它的过厅，街道是它的走廊，实际上城市是在更大的范畴为人们创造各种必需的环境。由于人口的集中、工商业的发达，在城市规划中，要妥善解决交通、绿化、污染等一系列有关生产和生活的问题。城市规划须依照国家的建设方针、国民经济计划、城市原有

的基础和自然条件，以及居民的生产生活各方面的要求和经济的可能条件，进行研究和规划设计。

城市规划的内容一般包括研究和规划城市发展的性质、人口规模和用地范围，拟定各类建设的规模、标准和用地要求，制定城市各组成部分的用地区划和布局，以及城市的形态和风貌等（图5-37）。

图5-37　浙江市中心历史街区城市规划（见彩页）

2. 建筑设计

建筑设计是指对建筑物的结构、空间及造型、功能等方面进行的设计，包括建筑工程设计和建筑艺术设计。建筑是人工环境的基本要素，建筑设计是人类用以构造人工环境的最悠久、最基本的手段。

建筑的功能、物质技术条件和建筑形象，是构成建筑的三个基本要素，它们是目的、手段和表现形式的关系。建筑设计师的主要工作，就是要完美地处理好这三者之间的关系（图5-38、图5-39）。

图5-38　坦比哀多小教堂　　　　图5-39　美国华特·迪士尼音乐中心（见彩页）

建筑的类型丰富多样，建筑设计也门类繁多，主要有民用建筑设计、工业建筑设计、商业建筑设计、园林建筑设计、宗教建筑设计、宫殿建筑设计等，陵室建筑历来也被当作造型艺术

的一个门类。事实上,建筑不是单纯的艺术创作,也不是单纯的技术工程,而是两者密切结合、多学科交叉的综合性设计。建筑设计不仅要满足人们对建筑的物质需要,也要满足人们对建筑的精神需要。

当代的建筑设计,既要注重单体建筑的比例式样,更要注重建筑群体空间的组合构成;既要注重建筑的本身,更需要注重建筑与建筑、环境之间的空间以及两者之间的协调关系。

3. 室内设计

室内设计主要针对建筑内部空间进行的设计。具体地说,是根据对象空间的实际情形与使用性质,运用物质技术手段和艺术处理手段,创造出功能合理,美观舒适、满足使用者生理与心理要求的室内空间环境的设计。

室内设计可分为:住宅室内设计;集体性公共室内设计,如学校、医院、办公楼、幼儿园等;开放性公共室内设计,如宾馆、饭店、影剧院、商场、车站等;专门性室内设计,如汽车、船舶和飞机体内设计。室内

图5-40 美国华特·迪士尼音乐中心内景(见彩页)

设计的类型不同导致其设计内容与要求也有不同(图5-40)。

室内设计不同于室内装饰,室内设计是总体概念,室内装饰只是其中的一个方面,它仅指对空间围护表面进行的装点修饰。室内设计主要包含以下4方面内容。

(1)**空间设计:**对建筑提供的室内空间进行组织调整,形成所需的空间结构。

(2)**装修设计:**对空间围护实体的界面,如墙面、地面、顶棚等进行设计处理。

(3)**陈设设计:**对室内空间的陈设物品,如家具、设施、艺术品、灯具、绿化等进行设计处理。

(4)**物理环境设计:**对室内体感气候、采暖、通风、温湿调节等方面进行设计处理。

4. 室外设计

室外设计泛指对所有建筑外部空间进行的环境设计,也可以称作风景或者景观设计(landscape design),包括园林设计、庭院、街道、公园、广场、道路、桥梁、河边、绿地等所有生活区域、工商业区域、娱乐休闲区域等室外空间和一些独立性室外空间的设计。室外设计随着近年来的发展逐渐受到重视。

室外设计的空间不是无限延展的自然空间,它拥有一定的界限。室外设计和环境紧密相连,必须巧妙地利用环境中的自然要素与人工要素,相互之间融合,源于自然而又胜于自然。

室内设计的空间偏向于功能性,而室外环境不仅仅为人们提供广阔的活动天地,还可以创造气象万千的自然与人文景象。室内环境和室外环境是整个环境设计中的两大分支,它们之间相互依托,形成相辅相成的互补空间。室外设计必须与相关的室内设计以及建筑设计保持呼应。如蒙特利尔世界博览会期间的美国展览馆(图5-41),整座展馆白天在日光下闪闪发光,夜晚则通体灯火通明。在美国馆中,最引人瞩目的是仿月球展品,一个高达123英尺(1英尺=0.3048米)的升降梯载着参观者掠过模拟的月球奇境。

苏州拙政园"小飞虹"（图5-42）：朱红色的桥栏倒映水中，水波粼粼，宛若飞虹，映卧池面，水波荡漾，桥影势若飞动，将亭、廊、桥置于一体，故取名为"小飞虹"。古人以虹喻桥，用意绝妙。它不仅是连接水面和陆地的通道，而且构成了以桥为中心的独特景观，是拙政园的经典景观。

图5-41　蒙特利尔世界博览会的美国展览馆　　　　图5-42　苏州拙政园"小飞虹"景观（见彩页）

室内设计比室外设计更具有稳定性，但室外环境具有更加复杂化、多元化、综合化和多变化的特性，将自然与社会方面的利弊因素融合。进行室外设计需要因势利导，进行全方位的综合分析与设计。

5. 公共艺术设计

理想的艺术设计，需要艺术家和环境设计师之间密不可分的合作。艺术家擅长艺术作品的表现，而设计师擅长表达建筑与环境要素之间的把握尺度，设计出能够体现艺术作品特色的环境。艺术作品常常服务于大众，大众是作品成功与否的评判者，因此公共艺术的创作，需要考虑公众参与的重要性以及必要性（图5-43、图5-44）。

图5-43　位于华盛顿特区的美国国家美术馆东馆　　　　图5-44　意大利的圆厅别墅

## 第五节

# 数字媒体艺术设计

## 一、媒体艺术的起源

图5-45　影子舞

和传统的油画或古典美术不同，媒体艺术无论是基于印刷、光学、电子或数字媒介，都是与科技、文化和时代媒介密切相关的艺术，通常也都蕴含了机械、技术、大众、民主、传播、通俗、解构、拼贴、时尚、商业和娱乐等要素。可以说它是一种"技术的艺术"最原始的形式。因此，理解数字媒体艺术必然要追溯媒介艺术的观念和技术史。我国新媒体研究学者邱志杰指出："媒体艺术是正在出现的艺术品种，它吸纳了此前许多艺术方式之长，集图、文、影像、声音和互动性于一体，可述可论，可以平直地铺陈，更可以单线深入，可能性极为丰富。我们今天所接触到的只是正在形成的冰山的一角，它的潜能还有待更多富有想象力的实践去开发出来。"从广义上看，媒体艺术有着悠久的历史。早在1678年，荷兰绘画大师伦勃朗（Rembrandt）通过一幅名为《影子舞》（《Shadow》）的版画（图5-45），描绘了17世纪人们借助幻灯投影娱乐的场面。这幅版画揭示了新媒介（幻灯）、互动（放大的影子）和娱乐的关系，是最早表现"技术的艺术"的典范。这个场景可以说是最早的媒体艺术与虚拟现实的雏形。

## 二、数字媒体艺术设计的定义

数字媒体艺术（digital media art）属于广义的媒体艺术的一个分支，是一门年轻的艺术。除了20世纪60年代录像艺术开始的探索外，真正形成有社会影响力的数字艺术作品并被大众认可，还是从20世纪90年代中期开始（这恰恰是互联网开始登上历史舞台的重要时期），也就是说，数字媒体艺术只有20多年的"历史"。数字媒体艺术是指以数字科技和现代传媒技术为基础，将人的理性思维和艺术的感性思维融为一体的新艺术形式。它不仅具有艺术本身的魅力，而且作为设计和表现手段，也是目前艺术设计领域中最具有生命力和发展潜力的部分。除了在新媒体艺术展览、网络博物馆和艺术活动中展出的艺术作品外，它还包括借助数字科技创作、展示和传播的其他视觉艺术或设计作品，例如数字电影与动画、视频艺术、信息与交互设计、媒体界面设计等，其表现形式包括互动装置多媒体、电子游戏、卡通动漫、数字摄影、网络游戏等。数字媒体艺术区别于其他艺术形式最为关键的一点是它的表现形式或者创作过程必须部分或全部使用数字科技手段。

## 三、数字媒体艺术设计的特点

### 1. 科学性

数字媒体艺术是伴随着20世纪末数字科技与艺术设计相结合的趋势而形成的一个新的交叉学科和艺术创新领域,是一种在创作、承载、传播、鉴赏与批评等艺术行为方式上推陈出新,进而在艺术审美的感觉、体验和思维等方面产生深刻变革的新型艺术形态。数字技术和艺术的广泛结合已经成为我们这个时代的重要特征。正如摄影、电影和电视这些随科技而发展的媒体形式对传统绘画的冲击一样,数字媒体艺术也必然以其新的思想和视觉语言来丰富和发展人类现存的艺术形式。打个形象的比喻:数字媒体艺术就像一棵枝叶繁茂的大树,其中的每一片树叶都代表了它和人之间的联系。它的枝干,代表了它延伸的方向,如电影、动画、交互产品、服务与各种基于数字技术的创新体验。这棵大树的土壤和雨露就是数字科技和科技文化。

图5-46　数字媒体艺术的体现:3D打印技术运用到服装设计中

数字媒体艺术属于典型的交叉学科。既有计算机科学的知识,也有人文社会科学的知识(艺术学、传播学和符号学)。从目前我国的学科划分上看,艺术学、设计艺术学、电影学和广播电视艺术学可以作为该学科艺术与动态媒介研究的理论依据。同时,符号学和语言学也是数字媒体艺术相关媒介理论研究的出发点。而作为数字创意语言、工具和传播载体,计算机科学与技术、软件工程等也是它存在和表达的基础。

综上所述,数字媒体艺术属于广义的媒体艺术的领域,是基于计算机语言和数字媒介的一门新型艺术形式,是科学、艺术和媒体相互交叉的领域和实践型应用学科。数字媒体艺术的核心是艺术设计和数字科技。其展示与传播形式主要是借助于新媒体形式或数字载体(互联网、手机、iPad或数字交互媒介)进行的。因此,从狭义上看:数字媒体艺术(设计)的研究重点是如何应用数字艺术创作工具(即软件或编程),根据人的需求和艺术设计规律来创作和表现具有视觉美感的艺术作品或服务产品,并基于数字媒体来延伸和发展人类的艺术创造力和想象力(图5-46)。

### 2. 综合性

综上所述,作为交叉学科,我们可以为数字媒体艺术作一个更为贴切的注解:数字媒体艺术 = 传播+科技+艺术。或者说,数字媒体艺术是科技、视觉艺术和媒体文化三者的结合。如图5-47所示,该图展示了目前数字媒体艺术所涵盖的领域,每个圆以不同颜色标注,数字媒体艺术作为媒介产品的结构体系包括新媒体设计领域、交互产品设计领域、时间媒体设计领域、互动娱乐设计领域和视觉传达设计延伸领域五大专业领域。其中许多领域是交叉重叠的,也代表了数字媒体艺术四大专业领域相互影响和渗透的大趋势。

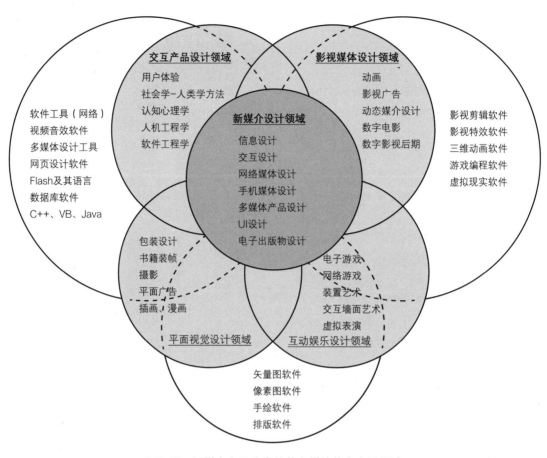

图5-47 以媒介产品分类的数字媒体艺术应用领域

在图5-47中,时间媒体领域包括数字影视、动画、动态媒介(片头、栏目包装、媒介广告MTV等)、实验影像、微电影、MTV数字影视特效、影像编辑等。按照新媒体研究学者、美国得克萨斯A&M大学教授兰迪·克鲁福的观点,该领域属于"叙事逻辑"的领域,与视听语言、蒙太奇理论、戏剧结构、角色造型、场景、表演、剪辑、媒介艺术史等课程相联系,它们也同样具备大众性、商业性和娱乐性,但更侧重观赏性。交互产品设计领域包括网络媒体(博客、购物网、体验馆、视频网、游戏社区等)、电子出版物、多媒体产品、交互设计、信息设计、UI(user interface)界面设计等,其知识体系属于"数据库逻辑"。克鲁福认为:"在叙事逻辑中,控制权在讲故事的人手里;在数据库逻辑中,控制权在接受者手中……所以是用户控制导向的。"因此,该领域更侧重用户的需求性以及交互性的研究,包括可用性设计、信息架构智能化设计、服务设计、认知心理学、原型设计、人机工程学、用户体验、创客模式和社会学-人类学方法等,其中外圆的部分为广义的交互产品设计范畴,这部分和时间媒体设计领域、互动娱乐设计领域有许多重叠的区域,如交互动画、交互电影、网络游戏、电子出版物等,内圆的区域为更单纯的新媒体设计领域,如信息与交互设计、智能终端产品设计、网络媒体设计、可穿戴产品设计、装置艺术设计、可视化设计等。

### 3. 学科设置

从目前国际学术界和教育界对"数字媒体艺术"的学科内容的设定来看,该学科主要涉及

视觉艺术、信息设计、网络传播、人机界面、交互设计、动画、游戏、虚拟现实等方面，它基本涵盖了21世纪数字化设计的范畴。根据我们对国外部分高校相关专业设置所进行的研究可以看出：国外高校的"数字媒体艺术"专业往往归类于媒体艺术，如德国科隆媒体艺术学院、德国艺术与媒体中心（ZKM）、加拿大温哥华媒体艺术学院、日本国际媒体艺术与科学学院、美国卫斯利女子学院的媒体艺术与科学学院。笔者于2019年通过谷歌检索发现：国际上以"媒体艺术与科学"命名的二级学院或研究单位的

图5-48　MIT媒体实验室的机器人实验

网页高达257000000个，其中就包括了美国著名的萨凡纳艺术与设计学院和麻省理工学院（MIT）等，如大名鼎鼎的新媒体思想库和试验场。MIT的媒体实验室（Media Lab）（图5-48），充分体现了媒体艺术所具有的普遍性和广泛认知度。因此，媒体艺术正是以不变（基于现代媒体的艺术形式）应对万变（媒介本身的时代性和生命周期），作为知识体系有着相对的系统性和稳定性。数字媒体艺术这种特殊性正是传承了传统媒体艺术所具有的普遍性的产品和服务属性，而"数字"则只是这种产品在创作、承载、传播、鉴赏（交互）上的技术依托或平台，并由"数字"达到不同媒体间的相互整合和内容的共享，以产生与观众多感官交互的体验。

这里以国际著名的德国包豪斯大学为例。1996年，包豪斯大学建立了媒体学院，下设3个专业方向：媒体文化、媒体艺术与设计、媒体系统。以媒体为平台，将媒体设计视为一个大系统，从文化、艺术和技术这3个方向多元地描述媒体。这3个方向相互涵盖，共同构筑了媒体这一领域的结构体系。其中，媒体文化方向侧重的是媒体历史、媒体文化传播、媒介心理、媒体经济管理与媒体项目策划等方面。学生通过了解和研究媒体的理论和历史来接近媒体，理解媒体话语；探究媒体在人类生活及社会中的作用，媒体未来对人类心理及经济生活的影响等。而媒体艺术则涉及人们日常生活的各个方面。媒体设计的核心环节是做项目，训练的重点朝向案例为主、问题导向、观念培养的跨学科课题，通过培养学生视觉、听觉、观念、艺术与科学的洞察力，使学生成为设计的决策者。媒体技术方向涉及计算机系统支持的整个媒体系统，涉及媒体软硬件的开发，并对其他两个方向提供技术支撑。

目前数字与交互媒体艺术在国际上属于热点研究领域。除了上述媒体实验室和大学外，其他大学和研究机构如芝加哥大学电子视觉化实验室（Electronic Visualization Lab）、瑞典CID-KTH交互设计中心（CID-KTH Center for Interactive Design）、华盛顿大学界面技术和虚拟现实HITL中心（HLTL Lab）、洛斯阿拉莫斯国家实验室（Los Alamos National Laboratory）、英国交互艺术高级研究中心（CAIIA）、芝加哥艺术学院（School of the Art Institute of Chicago）和卡内基·梅隆大学艺术系等也是佼佼者。我国清华美术学院信息设计系自2009年开始，和清华大学信息科学与技术学院、清华大学新闻传播学院三方共同签署协议，将科技、艺术与传媒融合，共同搭建创新研究平台，联合培养跨学科的信息艺术设计博士和硕士，这也是对当代"艺工融合"之路的实践探索。

## 四、数字媒体艺术的范围

### 1. 人工智能与艺术

在计算机"绘画"过程中，如果操作者只是给出初始状态或没有任何提示，完全由计算机根据程序"自主"或"随机"完成"绘画"过程。这个过程就可以理解成和机器智能（人工智能）有关的艺术。这种计算机绘画带有一定的自主性或随机性，可以称之为"智能艺术"（intelligent art）。这种艺术通常无须任何人工指令输入就可以根据程序完成作品的呈现，如某些基于遗传算法的程序。遗传算法是人工智能领域中用于解决最优化问题的一种搜索启发式算法，是进化算法的一种。进化算法最初是借鉴了进化生物学中的一些现象而发展起来的，这些现象包括遗传、突变、自然选择以及杂交等。到目前为止，计算机"自主绘画"仍然是一个有争议的概念，往往需要根据艺术家或程序员所指定的程序进行，完全依靠"机器学习"来完成艺术训练并实现"创意"仍有很长的路要走。虽然人工智能的艺术目前仍然是处于科学探索阶段，但随着计算机技术的发展和人类对于认知科学进一步深入理解，可以预见：借助人工智能与艺术家合作，或完全由计算机独立创意的艺术在未来数年将要有长足的发展。

美国加州大学圣迭戈分校艺术教授哈罗德·科恩（Harold Cohen）是一位出色的艺术家和计算机专家。早在1990年，他就推出名为"阿伦"（Aaron）的艺术创作软件。该软件不需人工输入就能借助程序绘制抽象的绘画作品（图5-49）。虽然"阿伦"能够通过探索科恩给它的规则来创造新的图像，也就是说，它通过探索可以产生新颖的"创意"但科恩承认"阿伦"仍不算是完全独立的"艺术家"。科恩最关心的是如何使阿伦具有自我学习的能力。"我无时无刻不在考虑如何使机器能够独立。"科恩说，"假如我真的解决了这个问题，使'阿伦'具有独立思考的能力，那么我还会面临一个问题，就是我可能会不喜欢它的创作。"科恩宣称，他也将是历史上第一位死后还能推出新作品来展览的画家。未来学家雷·库兹韦尔也认为这个绘画程序是一个历史性的创举。

图5-49　通过真人NPR技术合成的新媒体数字动画

20世纪80年代末至90年代初，艺术家和设计师们通过人工智能软件的开发与研究，将遗传算法的原理应用到计算机绘图和"互动艺术"的实践中。英国艺术家威廉·莱瑟姆（William Latham）、美国艺术家卡尔·西姆斯（Karl Simms）和日本艺术家河口洋一郎是该领域的第一

批探索者和实践者。现任英国伦敦大学金史密斯学院教授的威廉·莱瑟姆是世界著名的遗传算法艺术家。他早年学习艺术和计算机，毕业后曾在IBM公司从事图形算法视觉化的工作。在20世纪80年代，他与数学家斯蒂芬·托德（Stephen Todd）合作，开发了名为"变异器"（Mutator）的软件，该软件通过"家族树"的模式来模拟达尔文生物进化和变异过程〔图5-50（右）〕。艺术家首先运用他选择的物理和生物规则，如光线、颜色、重力、成长和进化，以及他自己发明的其他规则创建虚拟世界系统。然后，艺术家在其创造的虚拟世界里变成园丁，像植物育种家培育花那样选择和培育品种。威廉·莱瑟姆也把自己比喻成一个有机艺术（organic art）花园中的园丁，在这里通过杂交、变异、选择和繁育来创造新的生命形式〔图5-50（左）〕。他描述这项工作是研究一个"由美学驱动的进化过程"。莱瑟姆的"有机艺术"的动画和印刷作品曾在日本、德国、英国和澳大利亚展出并引起轰动。

图5-50　遗传算法艺术家威廉·莱瑟姆的有机艺术（左）和"变异器"（右）

卡尔·西姆斯同样是该领域著名的艺术家。他早年在麻省理工学院学习生命科学，随后在MIT媒体实验室从事研究工作。他也是Gen Arts公司的创始人。他在1991年展出了名为《遗传学图像》的装置艺术。观众可以通过电脑屏幕选择二维图形，经过基因重组与突变后，最终呈现的是结合人类的选择与偏爱以及人造基因的混合体。1997年，日本东京展出了装置艺术作品《加拉帕戈斯》（《Galapagos》）（图5-51）。这个标题源于查尔斯·达尔文在1838年考察南美加拉帕戈斯群岛，由不寻常品种的野生动物启发了他的自然选择和生物进化的想法。观众可以通过选择他们认为"适应的"虚拟生物品种，让计算机来实现后代的"遗传和变异"。图5-51的上面的图中，左上角的生物均为"父本"，而后面11个变形的"生物"均是遗传变异的结果。西姆斯希望电脑模拟的方式可以让观众理解自然选择和进化的关系。

1994年，艺术家克利斯塔·佐梅雷尔（Christa Sommerer）和劳伦特·米尼奥诺（Laurent Mignonneau）也通过遗传算法创作了一个艺术装置A-Valve。观众可以通过触摸的方式在电脑显示器上画出一个二维图形，随后一个形如水母的三维生物便畅游在一个装满水的玻璃池中。生物的形状、活动与行为完全由观众在显示器上画出的二维图形转化而来的基因密码所决定。生物一旦被创造出来，就开始在池中与其他以同样方式生成的虚拟生物共同生存、夺食、交配、成长。观众还可以触摸水中的生物，影响它们的活动，与池中的生物产生互动。观众还可以通过互联网来"认领"或"饲养"他们喜爱的水族生物（图5-52）。这个交互游戏模式也成

图5-51 遗传算法艺术家西姆斯的装置艺术作品《加拉帕戈斯》(《Galapagos》)

| 动动手,找好图 | 动动手,找好图 |

图5-52 佐梅雷尔和米尼奥诺创作的现实增强装置(见彩页)

为日本艺术家猪子寿之和Team Lab团队开发的《手绘水族馆》的原型。

在遗传算法的迭代设计过程中,人和计算机之间相互交换想法被称为交互式"进化设计",就像生物进化一样,但速度比生物进化更快,计算机可以使用数学算法重新调整设计。交互式进化的美妙之处在于,用户不需要了解任何有关计算机进程的内部原理,也不需要知道如何使用设计软件或如何制作出最佳设计方案。实际上,在某种程度上这有点儿像艺术家在一个新项目开始前通过浏览网页获取灵感。互动式设计软件可以激发新的灵感,促使设计者勇于创造出别人没想过的设计方案。

### 2. 艺术设计软件

通过软件和可视化(交互式)编程为数字媒体艺术活动提供了一个人机交互的环境,这些专门为设计师、艺术家打造的软件或编程工具提供了一种直接、自然、人性化、快捷和易学易用的创意工具。同时,这些软件也可以借助绘图板、压感笔、3D打印机等外设帮助设计师呈现更复杂的创意。艺术设计软件根据其应用领域可以分为以下5类。

（1）**数字绘画和插图**。如Corel公司的Painter软件，可以通过数字化压力画笔和画板直接进行仿自然效果的绘画，其效果几乎可以乱真。Adobe公司著名的Photoshop CS6和Illustrator CS6软件是目前应用最广泛的平面设计、创意彩绘和数字艺术创作工具。这些工具的共同特点是：点阵化的绘画方式，色彩细腻，表现丰富。此外，这些软件都提供了图层和通道蒙版，允许用户通过叠加合成的方式对数字照片、绘画材质和线条进行处理或再次创意，是目前数字艺术与插画设计领域的主角（图5-53）。

图5-53　中国香港插画家Ngai Victo等人创作的电脑绘画作品（见彩页）

（2）**动画设计软件**。目前常用的二维动画和三维动画创作软件有Autodesk 3ds Max 2014、Maya 2014、Adobe Flash CS6和Unity3D5等。Flash和Unity3D除了可以实现动画外，还可以提供交互、游戏、动态媒介、展示等多种用途。许多三维动画工具还提供了包括建模、灯光与环境设计、绘画特效、布料、毛发、自然景观（花草、树木、山脉）等实用模块，给设计师带来了很大的便利。在Maya中制作人员可以随意地雕刻NURBS面，从而生成各种复杂的形象。如果配有数字化的输出设备（3D打印机），那更是可以随心所欲地制作和输出各种复杂漂亮的模型。此外，三维动画软件还提供了完整的动力学系统（dynamics），包括粒子系统、快速的刚体或柔体动力学，同时还有流体力学系统以及非线性动画编辑器等。通过这些模块，设计师可以更加完美地模拟大自然的效果（火焰、爆炸、烟雾、云海、风雪、弧光、流光、礼花等）和设计人物角色动画。这些性能使多数三维动画软件能够广泛地应用到影视、动画、游戏、商业产品设计、宽带和MTV模拟及仿真等领域。

（3）**视频与影视特效软件**。常用的数字视频、影视非编（非线性编辑）、特效与动态媒体（motion graphic）的专业设计软件包括Apple Final Cut Pro 7、Apple Motion 5、Sony Vega9、Adobe Premiere CS6、Adobe After Effect CS6等。这些软件往往具有强大的视频编辑、影视特效合成和动态媒介创作能力，功能包括动态跟踪、色彩校正、粒子系统、抠像、转描（rotoscoping）、矢量绘图、关键帧曲线编辑、动画和三维合成环境等。例如用户可以自定义各种酷炫粒子动画效果，如爆炸、烟雾、风雪、流光、礼花灯，并将其作为后期特技叠加到电影中。这些软件极大地丰富了电影和数字视频节目的表现力。

（4）**虚拟现实、游戏和交互媒体软件**。这些软件或程序包括Unity3D、Flash、Arduino、Processing、Max/MSP、VVVV等。虚拟现实设计师一个较为复杂的过程，在实际项目开发（虚拟游戏或城市景观设计）中，往往还必须结合编程工具，如Java、C++、VRML或OpenGL编程环境来解决交互系统的设计。虚拟现实、游戏和交互媒体项目的制作和动画也有一定练习，需要3ds Max等软件的配合。除了应用于手机媒体和桌面游戏的设计外，这些软件和编程在装置艺术、远程医疗、虚拟博物馆或人类文化遗产保护、广告、房地产和景观设计等方面发

图5-54 通过计算机模拟汽车导航和交互操作系统的虚拟环境设计

展潜力十分巨大，如通过计算机模拟汽车导航和交互操作系统的虚拟环境设计（图5-54）就在驾驶员培训等领域具有重要作用。

（5）**网络媒体设计软件**。网络媒体（包括手机媒体和互联网）是信息社会的基础。随着社交媒体、物联网和移动媒体的发展，出现了基于苹果iOS和安卓（Android）系统的手机app开发、电子出版物设计以及针对桌面互联网开发的设计工具，如Adobe Dreamweaver CC、Muse CC、Edge Reflow CC、InDesign CC以及苹果iBooks Author2等。一些快速产品原型设计软件，如Axure RP Pro 7和Balsamiq Mockups等，也是互联网设计师和产品经理所青睐的对象。从目前社会的发展趋势看，网络媒体设计的技术/艺术人才会更加受到社会的重视并有着更好的职业前景。

## 第六节　其他设计学科

### 一、设计学科的衍生与发展

随着社会和信息技术的发展，设计学科将要跨越国界，跨越学科，更多地考虑人与自然之间的和谐共处。设计学科必须要立足于本国、本民族的文化基础上，吸收和提炼其他国家、其他民族、其他学科的精华，根据社会的发展而不断调整自身，这样，设计学科才能成为一门集艺术与科学、理性与感性、传统与现代于一体的综合性学科。

**1. 设计学科发展趋势：超越国界**

随着互联网的高速发展，地球已经形成了一个强大而且非常完整的信息交流体系。随着人们需求的变化，设计学科也不可避免地随之改变，民族和地域的界限也逐渐被打破。在未来，设计学科跨越国界，走向全球化、国际化也是一个必然的选择。艺术不分你我、不分国界，设计学科在发展的过程中，与其他国家、其他高校、其他专业进行沟通，共享资源，设计的领域和内涵才能不断扩大。只有这样，艺术设计才能得到更好的发展，而设计学科也能更加完善。

**2. 设计学科发展趋势：超越学科**

设计学科是一个开放性的学科，在不断发展的过程中，吸收其他学科新的观念和思想，取其精华，并在吸收营养的过程中不断发展和壮大自身，以适应社会的变化。设计学科是一门人文学科，所研究的一切都是从人的角度出发，在交叉、融合的过程中，越来越多地考虑到人的需求。设计学科是由工具设计开始的，人类为了让自己的生活更加方便，于是设计出了各种能减轻劳动量的工具，随着人们生活需求的增加，工具设计从开始的单一简单到多样复杂过渡。

可以说，设计也是根据发展和需求而不断发展的，设计的发展历程就是人文学科与实用科学的自然学科之间的融合。在未来，设计学科跨越学科更多地应该会是人文关怀和实用主义相结合，学科之间的跨度也会越来越大。

### 3. 设计学科发展趋势：生态化

设计学科在未来的发展中，除了超越国界和学科之外，还有一个很重要的、不容忽视的趋势，那就是源于人们对于现代经济、技术、文化等引起的环境及生态破坏的反思，也就是所说的"绿色设计"或者"设计生态化"。因此，在设计学科未来的发展中，会更多地关注我们的生存环境，考虑人与自然的和谐统一。

### 4. 设计学科发展趋势：数字化

不可否认的是，网络科技改变了我们的生活方式，也改变了设计师的工作方式，在计算机科技没有普及之前，设计全都是手绘，而在电脑技术越来越发达的今天，设计师可以利用计算机，更大限度地发挥自己的创造力和想象力。数字媒体设计是艺术和科技共同衍生的产物，艺术促进科学，科学体现艺术，两者相互促进。

## 二、设计学科多样化

2011年我国教育部门将艺术学学科提升成为门类后，设计学科下设的专业有艺术设计学、视觉传达设计、环境设计、产品设计、服装与服饰品设计、公共艺术、工艺美术、数字媒体艺术、艺术与科技等，使得设计学科组成更多样化，也更符合未来社会的发展趋势。除了以下介绍的几个传统专业外，其他专业也正迅猛发展，学科整体有了极大的提升。

### 1. 服装与服饰品设计

培养具备服装设计、服装结构工艺及服装经营管理理论知识和实践能力，能在服装生产和销售企业、服装研究单位、服装行业管理部门及新闻出版机构等从事服装产品开发、市场营销、经营管理、服装理论研究及宣传评论等方面工作的高级专门人才。作为时尚产业重要的组成部分，每年"四大"时装周（"四大"即纽约时装周、伦敦时装周、巴黎时装周和米兰时装周）是当年和次年的世界服装潮流的风向标。同时，许多知名品牌每年的时装秀也是当年重要的品牌推广活动（图5-55）。

动动手，找好图　　　　动动手，找好图

图5-55　服装设计（见彩页）

## 2. 公共艺术

公共艺术专业在学科综合专业基础和公共艺术专业方向基础课学习内容的基础上，分别对各种公共艺术理论知识、实践知识进行研究和学习，涵盖公共艺术本体形态、艺术形式、创作形式、创作观念、方法、技巧及审美意识等综合内容（图5-56）。

图5-56　公共艺术

## 3. 工艺美术

本专业培养生产、服务第一线从事工艺品设计和制作、广告宣传、产品销售、活动策划、室内效果图、室内平面布置图设计、装饰工程场地管理工作、平面广告制作与设计、首饰设计、珠宝广告设计、珠宝企事业形象设计的专业人才（图5-57）。

## 4. 艺术与科技

艺术与科技专业是2012年教育部颁布的高校本科专业目录的特设专业，该专业是基于艺术设计与科学技术深度融合的基本理念，结合国家文化发展战略，以文化创意产业和数字内容产业，整合空间、艺术、媒体、技术与商业的视角，在空间环境设计、信息交互设计、新媒体艺术等领域，培养具有国际视野、交叉学科基础和创意创新能力的高端艺术设计人才。

现如今，人工智能（AI）技术已经在艺术领域留下了印迹，虽然它的参与可以说是处于初级阶段，但未来看起来令人兴奋。由于艺术和创意专业长期以来被认为是人类思想的专属领域，人工智能现在已经闯入，它可以提高生产力和产出，加快创作来改变艺

动动手，找好图

图5-57　工艺美术（见彩页）

术产业。

2018年5月，数字创作工作室OUCHHH在法国巴黎艺术中心推出了一场名"Poetic AI"的展览（图5-58）。

#### 5. 艺术设计学

艺术设计学专业培养具备艺术设计学教学和研究等方面的知识和能力，能在艺术设计教育、研究、设计、出版和文博等单位从事艺术设计学教学、研究、编辑等方面工作的专门人才。

图5-58　"Poetic AI"展览

## 课后练习

1. 设计学科与科学之间的关联与区别是什么？
2. 视觉传达设计的基本要素是什么？其中决定设计成败关键的是哪一点？
3. 一个好的标志设计应具备哪几点？
4. 我们常说的某个企业的CIS很成功，是否指的是这个企业的视觉形象识别设计很成功？
5. 摘取本章内容中的某一段，为本书制作新的版面设计。
6. 在设计过程中，如何将产品的实用性、美观性和经济性相结合？
7. 环境设计的内容有哪些？
8. 观察你熟悉的某个知名建筑，举例说明地域文化在环境设计中的作用。

# 第六章 设计主体

**识读难度** ★★★★☆

**核心概念** 设计师、技能、类型、社会职能

**章节导读** 设计发展到今天，设计师的地位越来越高、设计的价值被大众所肯定。从人才需求看，设计师是紧缺的，因此越来越多的高校开设艺术设计专业，为社会培养着一批又一批的设计师。值得注意的是，设计师在更关注、发掘人们真实需求的同时，已不再是消费潮流与消费者趣味的消极追随者，而是消费趣味的引导者、潮流的开拓者。设计师角色不再仅停留在商品"促销者"的层次，而是向智慧型、文化型、管理型的高层次发展，成为科技、消费、环境以至于整个社会发展的重要推动力量。

设计师是一群以设计为职业，运用自己的知识和技能，给社会提供设计服务并获得相应报酬的人。设计作品是设计师精神创作与物质创作共同的产物，而设计作品的优劣，在一定程度上取决于设计师水平的高低。设计是由设计师策划完成的，设计师是设计活动的主体。

## 第一节 设计师的演变

设计的本质就是人类创新的实践活动。由于"创造"是人类区别于其他动物的本质，它的特征在于统一现有的各种信息与因素，有目的、有计划地完成质的飞跃。远古时期第一批"制造工具的人"应该就是现代意义上的设计师，他们将树枝磨得尖锐，用于捕鱼；石头加工成一定形状的石器用于切割或捕猎。人类通过思考，设计并"创造"了工具，解决了现实社会生活中的问题，由此也出现了设计师的雏形。

距今七八千年之前原始社会末期，人类社会第一次社会大分工，手工业生产从农业中分离出来，一部分人脱离一般体力劳动，出现专门从事精神生产和物质生产相结合的手工艺生产的"工匠"（图6-1）。随着社会和手工业的进一步发展，手工行业的内部分工进一步细化，以及工匠在社会生产中不断地积累了知识和经验，为专业设计师的产生提供了必要条件。

# 第六章 设计主体

在我国古代即重视设计和设计师的作用。据《周礼》之《冬官考工记》中记载，百工是国家的重要六类职业之一，文中还详细记载了工匠的职责。《事物绀珠》《物原》《古史考》等书籍中记载了工匠的设计作品如曲尺（也叫矩或鲁班尺）、墨斗、刨子、钻子、锯子等工具，设计者鲁班也被称为中国土木工匠的始祖。唐柳宗元的《梓人传》以从事建筑设计的梓人"善度材""善用众工"的故事，来阐明宰相的治国之道。唐朝时期还将专门从事设计绘图及施工的人，称为

图6-1 中国古代工匠

都料匠。只是在当时的社会中，设计师是集设计、生产乃至消费于一身，尤其是自制自用的手工业生产。在商品生产行业如刺绣制作，一部分的产品在绣制之初是有粉本的，在《闲情偶寄·词曲上·音律》中记载"曲谱者，填词之粉本，犹妇人刺绣之花样也。"这种粉本在匠人中流传，而粉本是历代工匠、设计者的经验积淀产物，设计的过程被制作者的工艺过程所取代，设计师的独立性往往也被忽略了。明清时期，在江南的苏州、常州、松江及扬州等地的诗人、画家中，有许多人从事造园、造物的设计，如居于苏州的文震亨，著有园林鉴赏书籍《长物志》。《长物志》中直接有关园艺的有室庐、花木、水石、禽鱼、蔬果五志，另外七志书画、几榻、器具、衣饰、舟车、位置、香茗亦与园林有间接的关系。原籍松陵（今苏州市吴江区同里镇）的计成写的《园冶》则更多地注重于园林的技术性问题，书籍根据地理位置的不同阐述设计心得及设计方法。此外，久居南京的李渔、居于扬州的石涛、善用山石的戈裕良等，都是名副其实的设计师。李渔曾设计过功能独特的暖椅（图6-2），撰写著作《闲情偶寄》论述了戏曲、歌舞、服饰、修容、园林、建筑、花卉、器玩、颐养、饮食等艺术和生活中的各种现象及心得，是设计者的设计实践总结，也是设计思想的结晶。著名画家石涛，也曾以造园设计著称于世，其设计的扬州片石山房被誉为"人间孤本"，至今尚存。"奇石胸中百万堆，时时出手见心裁"，这是清代著名学者洪亮吉对戈裕良的称誉。戈裕良以少量之石，在极有限的空间，把自然山水中的峰峦洞壑概括提炼，使之变化万端，崖峦耸翠，池水相映，深山幽壑，势若天成。有"咫尺山水，城市山林"之妙。

图6-2 暖椅

在众多手工业制作的行业中，建筑行业的设计师最早走向了设计职业化的道路。古罗马时期建筑师马可·维特鲁威（Marcus Vitruvius Pollio）（图6-3）编著《建筑十书》这部世界最早的集建筑、绘画和雕塑论述为一体的著作。该著作明确了建筑设计师的培养以及对建筑美的研究，为设计职业化奠定了基础。中世纪的欧洲经历了始于13世纪的工业技术革命，出现了专门的纺纱设计师，这时的工匠与艺术家仍然属于同一拨人。欧洲文艺复兴时期，手工业与艺术在观念上有了明确的区分，从而成就了一批工匠成为艺术家。1550年，意大利著名艺术家及作家乔尔乔·瓦萨里编著了一本专

门记载200多位艺术家的生平以及作品的著作——《意大利著名建筑师、画家和雕塑家生平》，并第一次提出"设计的艺术"这一概念。16世纪以后，画家、雕塑家和建筑师逐渐成为设计的主要力量，艺术设计逐渐成为工艺生产中的特殊环节。18世纪工业革命后，机器的全面应用彻底将设计师从烦琐的生产劳动中解放出来；与此同时，机械产品粗糙丑陋，工厂生产出来的产品因为缺乏艺术性而受到人们的批评，华根菲尔德工业协会，最早实现了工业设计师登记制度，进一步推进了设计职业化。

现代意义上的职业"设计师"应该是在20世纪20—30年代才开始出现。或许和20世纪初的经济大萧条有关，为了刺激消费，企业就必须在产品的外观上下功夫来吸引消费者，许多企业都纷纷需要专职的设计师去完成这项工作，设计师的职业化也就形成了。如早期职业设计师、美国汽车设计师、通用汽车公司"艺术与色彩部"主任哈利·厄尔（图6-4），负责汽车外形设计，设计风格夸张、奔放，开创了第二次世界大战之后汽车设计中的大尾鳍风格。他对汽车设计的影响力达到了无人企及的地步，而通用汽车公司的设计部门也成了当时世界最大的设计中心。德国设计师威廉·华根菲尔德（图6-5）在1935年被聘为劳西兹玻璃公司的艺术指导，设计简洁又耐用的玻璃器皿，如供餐馆、酒家所用的酒杯，商业上使用的瓶、罐及采用模数化的厨房容器和盘子等，并以此获得了国际名誉。

图6-3　马可·维特鲁威　　　　图6-4　哈利·厄尔　　　　图6-5　威廉·华根菲尔德

与此同时，1919—1933年德国包豪斯学校建立了完整的现代设计教育体系，培养了大批优秀的设计师。第二次世界大战以后，大批优秀的职业设计师为世界设计事业的发展和经济的繁荣奠定了基础，设计师的职业能被大众认可和尊重，这和他们的设计贡献分不开。

设计发展到今天，设计师的地位越来越高、设计的价值被大众所肯定，社会上几乎所有的公司都与设计有一定的关联，因此公司纷纷开设设计部门或者专门招聘从事设计工作的人员为其效力。从人才需求看，设计师是紧缺的，因此越来越多的高校开设艺术设计专业，为社会培养着一批又一批的设计师。值得注意的是，设计师在更关注、发掘人们真实需求的同时，已不再是消费潮流与消费者趣味的消极追随者，而是消费趣味的引导者、潮流的开拓者。设计师角色不再仅停留在商品"促销者"的层次，而是向智慧型、文化型、管理型的更高层次发展，成为科技、消费、环境以至于整个社会发展的重要推动力量。

第六章 设计主体

## 第二节
# 设计师的知识技能要求

随着科技的发展,传统的图纸绘图工具被计算机所取代,数字媒体技术为设计师提供了更多的设计技术手段的同时,也对设计师的知识技能又提出了更多的要求。处在信息时代,设计最重要的就是如何快速、准确地传递信息,"网络媒体""互动电视"等互动新媒体的出现,也对设计师的综合能力提出更高的要求,设计师必须具备多方面的知识与技能,才能在当今社会立足。

## 一、艺术与设计知识技能

### 1.造型基础能力

基础的造型能力是专业设计的奠基石,是通向专业设计技能的必经桥梁。造型基础技能以训练设计师的形态、空间认识能力与表达能力为核心,为培养设计师的设计意识、设计思维乃至设计表达与设计创作能力奠定基础。

造型设计基础包括形态的手工造型能力(设计素描、色彩、速写、构成、制图和材料等)、摄影摄像造型能力、电脑造型能力等。设计素描和设计色彩是艺术设计各专业门类的设计基础。米开朗基罗曾说过:"素描是绘画、雕刻、建筑的最高点,是所有绘画种类的源泉和灵魂。"设计素描帮助设计师加深对物品形态及内部结构的认识,为专业设计打基础。设计色彩则包括色彩造型的运用技法(对比法、调和法、混色法)及色彩的心理研究(冷暖色、食欲色、芬芳色)等,是创造性设计思维的开端。设计速写是用最快速的时间、最简洁概括的线条创造瞬时记忆的设计表现语言,可以为今后的设计创造积累大量的素材。构成造型包括平面构成、色彩构成、立体构成,三大构成是现代艺术设计造型的基础,给设计师提供了形式美的设计法则,培养了设计师将感性与理性结合的设计思维,并且注重设计的实践性。设计师应努力掌握创造平面与立体形态的方法,研究如何创造形象,合理地进行视觉造型要素的提取和重组。

制图能力是产品设计师与环境艺术设计师必须掌握的基本技能,工程制图的三视图可以将设计准确无误地表现出来,设计透视是设计制图的理论基础,因此设计师必须领会和掌握不同透视的原理,才能增强效果图的表现力。熟练掌握产品与环境手绘效果图表现技法的步骤与方法,才能为专业设计服务。

摄影摄像造型能力也是设计师应该具备的基本技能,摄影摄像的造型中包括了构图、色彩、叙事、视听语言等综合因素,摄影摄像分为两种:一种是资料性摄影摄像(图6-6),可以为设计创作搜集大量的图像资料,也可以记录作品供保存或交流之用;另一种是广告摄影摄像(图6-7),这种摄影摄像本身就是一种设计,利用现代媒体技术,以生动、直观的视听形式达到准确传递设计信息的目的。摄影摄像培养设计师对摄影用光、摄影构图以及画面美感的审美意识,需要设计师掌握摄像机、单反相机的基本操作以及光圈的使用技巧(图6-8)。

图6-6 资料性摄影摄像

图6-7 广告摄影摄像（禁止吸烟）

图6-8 不同光圈拍摄的照片

图6-9 Adobe系列设计软件

电脑造型是现代设计师表达设计思维的基本方式之一，区别于传统手绘的局限性，电脑造型的方式可以更环保、更便利地为设计师随时提供服务，并且传播的速度也比传统手绘更快。在电脑造型中，无论是视觉传达设计师还是产品设计师又或者是环境艺术设计师，都需要掌握最基础的电脑图形软件及后期制作软件，如Photoshop、After Effects、Corel Draw等（图6-9）。

**2. 专业设计能力**

设计师与艺术家最大的不同在于设计师需要从个人意识中脱离出来，去为他人设计，创造有价值的作品。因此，设计师除了掌握造型基础能力外，还应该具备专业设计能力。各专业设计师的造型基础能力大致相似，但专业设计

能力上各有所长。专业设计能力主要表现在理论基础知识、专业技能知识以及设计表现技能上。

视觉传达设计偏重于平面造型，专业技能主要在于设计最佳的视觉符号以传达所需传达的信息。广告设计和包装设计是视觉传达设计的专业核心，培养理性的思考。组织要素的功能、作用并且用感性与理性互为转换的思维方式运用于广告和包装，包括企业的CI（corporate identity）设计以及VI（visual identity）设计等。广告设计包括"平面"和"户外"两部分，通过对广告设计要素、结构组织规律、形式美法则、审美价值的技能训练，培养设计师的视觉思维和创新能力。视觉传达设计相较于之前的注重美学和信息传达，更加注重带给用户视觉上的愉悦和用户互动的设计（图6-10）。这其中不仅包含视觉可视化的内容，还涵盖了信息构架，设计师需要了解和掌握心理学、视觉设计、交互设计、信息架构、反馈方法、内容策略。视觉传达设计的理论基础知识是符号学、传播学、广告学、市场学、消费学、民俗学等，其专业技能有书籍装帧、广告设计、展示设计等。表现技能上除了基础电脑造型外，还需要掌握Illustrator绘图软件、InDesign排版软件等专业软件。随着数字媒体技术的发展，传统的二维的平面广告远远不能满足市场的需求，这也让视觉传达这门学科的表达方式更加充实，视频、三维建模、虚拟现实等也都包含在视觉传达设计之中，因此，目前的视觉传达设计专业技能还包括了三维动画建模软件、虚拟技术技能以及视频后期合成特效软件等。

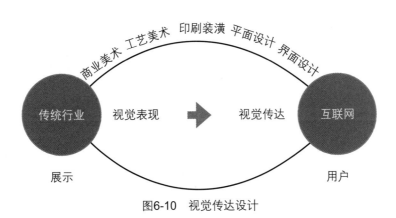

图6-10　视觉传达设计

产品设计（图6-11）则侧重于产品的研发以及工学，产品的造型是设计专业的核心。一项成功的产品设计，其设计和试制新产品的主要目的之一，是为了满足市场不断变化的需求，以获得更好的经济效益，满足顾客的对产品的需求，如产品的安全性、可靠性、易于使用性、外观美感性等，同时为公司节约能源和原材料、提高劳动生产率、降低成本等。

所以在设计产品结构时，一方面要考虑

图6-11　产品设计

产品的功能、质量；另一方面要顾及原料和制造成本的经济性的同时，还要考虑产品是否具有投入批量生产的可能性。这就要求设计师掌握人机工程学、材料学、生产工程学、工艺学等理

# 设计概论 Introduction to Design

论基础知识，认识和分析产品设计的相关因素，培养综合的设计思维，掌握设计程序、造型创意、设计构思的方法，掌握产品造型的基本法则，树立系统的设计观。其专业技能有工艺品设计、纺织品设计、工业设计、家居设计等，需要掌握Studio、Maya、犀牛等专业软件（图6-12）。

图6-12　软件需求

环境艺术设计侧重于空间造型，包括室内设计和景观设计。室内设计是以研究建筑物内部环境设计为主的学科，具有融科学性、工程性、艺术性于一体、多学科交叉发展的特征，其类型包括居住空间、餐饮空间、办公空间、休闲娱乐空间等，设计师通过设计实践，综合运用室内设计原理，深入研究人与空间、环境、建筑之间的关系，掌握不同室内设计的方法和原则，并且熟悉现代装饰材料、技术在室内空间中的运用，满足不同的设计需求。因此其理论基础知识是中外建筑史、室内装饰学、透视学、材料学、家居设计、建筑美学等。景观设计则更多地需要设计师掌握室外人类活动空间的设计，对广场、园林、街道、滨水空间等典型景观规划与设计原理熟练地运用，设计师还要对设计中的植物特征与类型进行了解，提出城市植物景观设计的主要方法，为人们营造舒适的空间环境，因此，需要设计师掌握中外建筑史、环境心理学、气象学、植物学、建筑学等。另外，环境艺术设计师通过对建筑空间的装饰设计、施工管理等一系列建筑工程活动，对建筑装饰工程项目的内部和外部环境进行美化艺术处理，从而获得理想装饰艺术效果的工程全过程。这也就要求设计师从业务洽谈、方案设计、施工图设计、招标投标到施工与管理，直至交付业主使用等一系列的工作组合，包括新建、扩建和对原房屋等建筑工程项目室内外进行的装饰工程，预算是建筑装饰工程的一部分。表现技能上都需要掌握AutoCAD、3dsMax等三维建模及渲染软件（图6-13），以便和消费者进行直观的沟通。

图6-13　AutoCAD、3dsMax、犀牛软件图标

### 3. 理论分析能力

艺术设计理论知识主要是指艺术史论、设计史论和设计方法论，如艺术通史通论。设计师不仅要熟悉中外艺术设计史论，同时还要掌握本专业的设计专业书籍知识（动画设计师还需要掌握动画发展史、动画概论的专业理论书籍，以及动画原理、视听语言等技能型书籍），并且还要关注当代艺术设计的现状和发展趋势，不断加强自我文化修养，才能够增强专业发展的后劲。

在现代设计发展了一个多世纪后，作为物质的设计已被注入更多的精神和文化内涵，设计领域开始探索民族化的、个性化的语言以及设计的文化含量。在《国家"十三五"时期文化发展改革规划纲要》中，鼓励设计师依托地方特色文化，创造具有鲜明区域特点和民族特色的数字创意内容产品。民族文化"走出去"是大国崛起的必经之路。我们需认真进行理论分析的内容包括：如何设计出具有本国民族特色的产品；如何增强设计的文化内涵，满足消费者的审美需求的同时，满足受众的文化需求；如何能够通过设计作品达到国与国之间的文化和谐交融的效果。

读万卷书或许能够提供答案。纵观社会上优秀的设计师们，往往都是有着深厚的文化底蕴的。对传统文化的了解有助于设计师提高自身的文化、审美也有助于激发设计师的设计灵感；对中外美术史、中外设计史、艺术概论、艺术设计概论、设计美学等设计史论的学习和掌握，有助于设计师了解前人的设计理念，掌握设计方法论，探索新的更为多元的视觉和设计标准。在众人眼中被认为与设计毫不相干的音乐、电影、科学甚至宗教，可能都会给设计师带来启发，成为设计师创新设计的元素。新锐设计师吴帆就曾经提起给他带来很大启发的4件作品：非具象画家马列·维奇《白底上的黑方块》（图6-14）、音乐家格伦·古尔德1981版《哥德堡变奏曲》、建筑师约翰·海杜克《菱形住宅》、平面设计师维姆·克劳威尔《新字母表》（图6-15）。看似不同领域的作品，在设计师吴帆看来"元语言"的创作是一致的。缺乏对传统文化及设计史了解的设计师，设计的作品一定是没有灵魂的，作品必须是思想优先，从某种角度而言，设计师能走多远和设计师的思想深度密不可分。

图6-14　马列·维奇《白底上的黑方块》

图6-15　维姆·克劳威尔《新字母表》

### 4. 综合设计能力

尽管各设计领域的专业技能有所偏重，但学科之间的知识存在着交叉，没有绝对的界限，各专业设计技能和知识是相互渗透、相辅相成的。如视觉设计本身就是跨界的行为，即使是一本书与海报的设计也有着非常大的区别，之所以有跨界这样的提法，是因为传统表面化的视觉设计范畴不能涵盖设计的业务流程或概念来源，当下设计的任务和媒介趋向于复杂。视觉传达从世界范围来看，这个领域受到了其他学科的影响，比如建筑学、语言学、当代艺术甚至文字写作等，衍生出了更为丰富多彩的形态特征。例如一个优秀的视觉设计，随着社会的发展，传统纸媒宣传海报、界面设计等已不能满足现阶段的需求，因此除了传统视觉传达中的版式设计、字体设计静态设计以外，还要用到动画设计的原理来展示设计作品、科学发展的VR\UR等新技术的了解和使用等。设计师则需要具备将不同领域的知识进行权衡筛选，最后综合运用的能力。设计首先要具有"通识"的修养，这才是设计跨界的起点。设计的职业化对设计师提出了多方面的挑战，设计与经济、设计与科学、设计与艺术、设计与人、设计与环境、设计与产品等，这些新的随着设计职业化进程而出现的问题，使得设计变得更为理性化、更为科学，对设计师也提出了更全面的要求——对所学知识具备综合运用能力。

## 二、自然与社会学科知识技能

设计师近些年来的设计作品呈现出越来越多元化的视觉效果，设计的发展需要不同学科的支持，因此设计师除了需要掌握艺术与设计知识技能外，还需要掌握自然与社会学科知识技能。例如自然学科的物理学、材料学、人机工程学等，以及社会学科的经济学、市场营销学、消费心理学、传播学、管理学、法学等。

包豪斯提出了设计的目的是人，而不是作品。单纯地宣泄个人内心是艺术家所为，而非设计师，设计的本质是创造出真正的、有创意的、有价值的服务于人的作品。因此设计需要综合考虑包括使用功能、技术和生产工艺、成本等甚至还有新兴学科，如掌握人机工程学的知识，能让设计师在设计中充分考虑人的健康安全和舒适等问题，真正做到人性化设计。小到高铁上洗手间门把手的位置高度，都是需要通过设计师进行上千次的反复人机测试得来，而这个过程设计师除了掌握人机工程学以外，必须还要掌握解剖学生理学和心理学等方面的知识。

设计，从最初的动机到最后价值的实现往往都离不开经济的因素，经济是推动设计发展的必然前提，设计的最终价值也必须通过消费才能实现。因此设计师掌握消费者心理学以及市场营销学知识，就能更好地驾驭消费市场，从而引领消费者，最终实现设计的经济价值与社会价值共赢的局面。

原研哉的观点：一个设计师有能力"设计"是理所当然的，若没有企划、文字、沟通能力的话，便无法成为顶尖设计师。设计不只是设计师的个人行为而是设计师的社会行为。设计需要设计师去实践，更需要不断地与其他设计师或者是客户沟通。因此，设计师除了要有艺术设计实践技能和科技应用实践技能以外，还需要有较强的社会实践技能和组织协调能力。组织协调能力是设计师最重要的社会技能之一，成功的设计师往往都是成功的合作者。

## 第三节
# 设计师的类型

## 一、横向分工

从横向的角度来看，专业设计师的类型是多样的。如按照工作内容性质分，大致可以分为视觉传达设计师、产品设计师和环境艺术设计师（图6-16）。按照从业方式分类还有驻厂设计师、自由设计师、业余设计师等。从设计作品的空间形式不同来区分，还可以分为二维设计师、三维设计师和四维设计师。

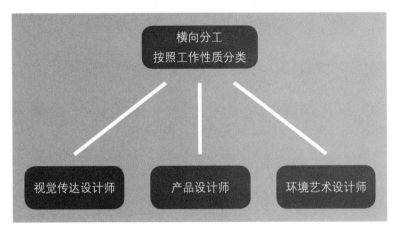

图6-16　按照工作性质分类

视觉传达设计师的工作任务是设计、选择、编排最佳的视觉符号，用以充分、准确、快速地传达重要信息。目前，在中国与世界上的很多国家，视觉传达设计一词被等同于平面设计，国际上就将视觉传达设计师统称为平面设计师。视觉传达更多地被大众理解为二维平面的设计，如海报设计、LOGO设计、字体设计、插画设计等一些静态的二维设计，但这种定义在现代社会来说较为狭隘。随着技术的发展，尤其是数字媒体技术的发展，二维的平面广告远远不能满足市场的需求，一些视频短片、三维动画短片甚至产品的三维立体包装、展示如VR（virtual reality）、AR（augmented reality）等设计，也都包含在视觉传达设计之中。

产品设计师的工作职责和目标是设计实用、美观、经济的产品，以满足人们的需求。设计师需要考虑产品的功能、质量以及批量生产的可能。产品设计师根据行业的不同也可细分为珠宝设计、家具设计师、服装设计师、工艺设计师等。当然，随着技术的发展，现代意义上的产品设计还包括了人机交互设计又称互动设计，例如，软件、移动设备、人造环境、服务、可佩戴装置以及系统的组织结构。

环境艺术设计师的工作职责是建构完整美好、舒适宜人的活动空间。环境艺术设计师既要设计符合当地地域特征及历史文化审美的建筑外观，又要考虑到现代人们追求的个性及舒适的内部空间，还要考虑到城市的整体发展的可持续性。根据设计领域的不同，环境设计师还可细分为建筑设计师、室内设计师、景观设计师、城市规划设计师等；按从业方式分类分为驻厂设

计师、自由设计师以及业余设计师（图6-17）。

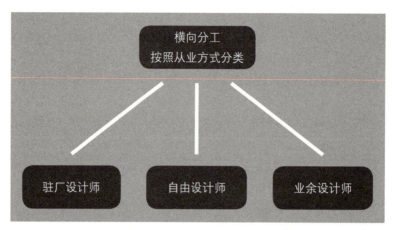

图6-17　按照从业方式分类

　　驻厂设计师又称企业设计师，受雇于企业或工厂，在这些企业的设计室或机构从事专门的设计职业。驻厂设计师身处企业内部的设计部门，因此在设计中能充分地考虑到企业的现有的技术和生产等条件，有利于提高设计开发产品生产的效率，一般具有明确的专业范围，容易成为本专业内的专家。但也因为设计师在企业长期从事单一类型的设计，容易产生思维定式，不利于设计的创新。

　　自由设计师或独立设计师，是指以群体或个体的形式创立职业性的设计公司、事务所或工作室，接收以及受雇于此类机构的专业设计师，属于自由职业者。自由设计师的职业自由但不散漫，这让设计师有大量的时间、精力去挑选自己喜爱的工作内容。在中国，自由设计师可以做自己感兴趣的平面设计或者品牌策划，还可以自发策划一些设计和艺术展览或沙龙活动。自由设计师体制兴起于20世纪20年代的美国，第二次世界大战后盛行欧洲各国。历史上有名的自由设计师有担任美国柯达公司设计顾问的提革（Walter Darwin Teaque），以及设计了可口可乐标志和包装的罗维等。自由设计师接受企业或个人的委托进行产品、环境或视觉的设计，并以此获取报酬。一个国家的设计创新水平，通常取决于自由设计师水平的高低。20世纪50年代以后，随着我国国家经济建设的发展，职业设计师主要是驻厂设计师为主；80年代改革开放之后，自由设计师大量出现，尤其以从事广告设计和室内设计为大多数，以产品设计的为少数。自由设计师的数量取决于社会的需求，20世纪80年代至今，中国设计师主要从事的依然是以平面广告、包装设计为主的视觉传达设计和室内设计领域，这也反映了中国设计发展的不平衡。

　　业余设计师，是指在正式职业以外，以设计作为自己兴趣爱好或获取经济效益手段而进行设计工作的设计师。其中尤以艺术与设计院校的教师以及画家、雕塑家等居多。

## 二、纵向分工

　　设计是一种战略，从一个小的标志设计到大的系统设计、空间设计，每一步都具有战略性。在这场战略中不仅要有思想的总指挥，还要有协助者和实施者。就像中国高铁的设计，从总设计师到个体设计就有几万人；在知名的设计公司里，也有不同的设计岗位相互配合。根据设计的纵向分工，我们大致将设计师分为总设计师、主管设计师、设计师以及助理设计师4种类型（图6-18）。

## 1. 总设计师

总设计师主要负责主持一个或一个以上的设计项目，主持或组织制定每一个设计项目的总方案，确定设计的总方向、总目标、总计划、总要求，界定设计的总体要求和限制。总设计师直接对设计委托方负责，对外协调与设计委托方、投资方、实施方案甚至国家机构等各方面关系，对内组织、指导各项设计方案的实施。总设计师必须具有广博的设计知识，要对方案的可操作性可实施性做预判，具备较高的项目决策能力，总设计师还要具备良好的团队建设能力，熟悉掌握企业经营管理、设计学以及国家有关政策法规等多方面的知识。一般来说，总设计师都应具有多年的设计经验和社会经验。

## 2. 主管设计师或设计总监

主管设计师或称主任设计师是只负责某一具体设计项目的设计师。主管设计师是总设计师与设计师的沟通桥梁，负责理解和贯彻总设计师的战略意图，根据发展规划既要做市场调研，研究市场趋势，又要确定设计的风格及方向，制作设计作品的效果图、演示图等，同时指导样品的生产，督促工厂的制作，直至设计作品的完成，参与客户的沟通解决设计的问题。有时设计总监还要策划和执行产品的宣传以及与市场的对接。主管设计师应具有较高的综合素质、较强的策划组织能力以及丰富的设计经验。

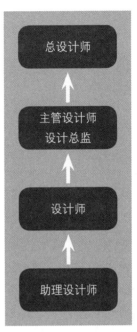

图6-18 设计师纵向分工

## 3. 设计师

设计师负责设计项目中某一个设计的具体部分；对主管设计师负责，协调主管设计师制定该设计项目的整体方案策略；负责组织实施其中某一部分的设计制作。设计师的工作非常宽泛，经常要跟踪整个设计过程，既要做市场调研，提交设计方案，又要绘制设计效果图并推敲设计细节，设计制作演示板，绘制效果图，解决技术问题；还要负责设计的管理工作，如协调指导设计的制作并监督生产，参与客户会议，跟踪设计作品进入市面后的情况，配合销售部门解决设计生产问题等。

## 4. 助理设计师

助理设计师主要协助设计师完成其负责部分的设计师制作。如美国著名的安娜苏服装品牌的设计助理，其主要工作是协助团队进行草图和款式的绘制，搜集设计布料、整合色卡、制作面料和装饰，甚至帮忙联系服装厂家、布料店和绣花厂问题，协助样品室制作修正，参与部分的样衣剪裁、打版和手工缝制等。因此，助理设计师应具有一定的设计表达能力与较强的制作能力，能够理解实施设计师的创意构思，能操作电脑，能将创意草图制作成正稿，能绘制工程图，会收集设计设计资料，有时还需要完成设计过程的杂务工作。

## 第四节

# 设计师的社会职能

设计从本质上说是一种社会性服务工作,设计师是为社会大众所从事设计的,设计师的设计创造不是"自我表现",是自觉的、有目的的社会行为,是应社会需求产生的,受社会制约的同时也为社会服务。因此,作为设计创作主体的现代设计师,应自觉地运用设计为社会发展、为人的利益而设计。这是社会对设计师的本质要求,也是设计师思想素质所在。

## 一、服务意识

设计几乎涵盖了人类有史以来的一切文明创造活动,设计师的职责来自各方面的要求和期待。社会要求设计师,从全社会大众的利益出发,为大众服务,以人为本。公司或企业要求设计师以公司的产品战略、服务对象为前景出发,以服务于企业为职责,作为大众期望设计师能设计出贴近生活的好作品。但无论从哪个方面看,设计师服务对象一定是"人",设计师本质上是为人与人、人与物之间创造沟通桥梁。因此作为设计师的职责,为大众设计是其根本的出发点。

首先强调艺术、设计是为大众服务的,而不是为少数人服务的。设计影响、建构着当代人们的生活。在今天这个商品社会里,什么是设计师的服务意识?也许有人认为,设计适销对路的产品就是设计师的社会职责。确实,设计师接受企业委托进行设计,若大量设计品不被消费者接受,势必会影响企业利益,而影响全体员工的利益,间接影响社会的利益,因此设计被大众接受的作品是设计师服务的主要目的。但这个观点未免过于狭隘,设计师不应该仅仅是设计迎合大众的产品,作为设计创造的主体,设计师的设计必须是用来改善人们的生存条件和环境,为人们创造更好的生存条件和环境服务的,用简单的一句话说:"为人类的利益设计。"这是社会对设计师的要求,也是设计师崇高的社会职责所在,也只有在实现这个目标的同时,设计师的设计才有意义,设计师才能实现自己的价值。

设计师从事任何设计,无论是产品设计,还是一种服务方式的设计、软件等的非物质设计、广告设计视觉传达设计等,其所面对的不是设计师自己,而是大众,是产品用户、广告或传达设计的受众和服务的客户或对象。服务意识要求设计师自觉地具有一种内在的、自觉的服务精神、品格和态度。一个好的设计作品一定是设计师考虑得很周到,在设计的过程中一定是为用户着想、为大众而服务的,这是设计的立足点也是设计师必须具备的基本素质之一。服务意识也是一种职业道德意识,这是一种精神、一种工作态度,更是设计灵感源泉。只有设计师脚踏实地、具有社会服务意识,才能设计出真正符合市场的好的设计。设计,这是一个为大众服务奉献的职业,服务和奉献是一名优秀的职业设计师应当具备的基本品格。

## 二、责任意识

设计师作为社会的一种职业,必然肩负着社会责任。设计师的社会责任感越强,其设计作品的实用性及设计张力也会越强。设计责任感体现在准备设计项目时,不仅仅只考虑市场和经济效益,而是更多地考虑未来,考虑环境,考虑到设计项目会为客户和大众带来怎样的便利和利益。

## 第六章　设计主体

从社会的角度来看,各个国家、各个地区经济发展的不平衡以及资源分配的不均衡往往导致社会阶层的分化,不仅是物质上的不平衡,更有意识上的一边倒倾向。弱势阶级在当今社会获得的资源及信息少之又少,而设计正可以缓解这种不平等的社会行为构建。设计师主动担当起这样的责任感在现代设计或是包豪斯当中已经体现,当设计从精英走向平民的时候,也是设计师这个职业在意识形态上进行转变的过程。他们站在了技术文化相对弱势的大众的中间,将自我实现和媒介作用结合在一起,担负起社会责任的重担,用专业来为弱势群体寻求更多的帮助。如今社会具有高度社会责任感的设计师往往会用设计关心社会的弱势群体,甚至揭示社会的不良行为和现象。如儿童性侵案件频发,设计师们用自己的设计作品呼吁大众关注,更是用可视化的设计作品指导儿童预防和保护自己。在面对城市百年传统小店倒闭,而政府部门又关注不到的情况,设计师王绍强及其团队通过设计、艺术的行为来重新挖掘创作,使它重新焕发能量。设计师关注社会现象,并用设计行动来实现自己的关注,正是高度社会责任感的表现。

从消费的角度来衡量设计师的社会责任是另一种方式。消费活动中人的被动处境已经在现代社会中根深蒂固。在以往的所有文明中,能够在一代一代人之后存在下来的事物,是经久不衰的工具或建筑物;而今天,看到物的产生、完善与消亡的却是我们自己。商业经济的发展有意识地而且彻底地将设计利用起来,从"制造需求"口号的提出,设计似乎迈向了"罪恶"的道路,从满足人们对于"美"的需求,转而成了满足"新"的物欲。设计师从艺术家转变成了市场规则下的协调者。设计对消费的促进作用,实际上是设计师对于市场规则的臣服,"橱窗、广告、生产的商号和商标在这里起着主要作用,并强加着一种一致的集体观念,好似一条链子、一个无法分离的整体。它们不再是一串简单的商品,而是一串意义,因为它们相互暗示着更复杂的高档商品,并使消费者产生一系列更为复杂的动机。"在当今社会,设计师的责任首先是起到沟通技术与人的关系,这是一种弥补性质的活动,所谓设计的良心;其次也是一种媒介作用,康德说过:"我在文化中,文化在我心中。"设计是一种人类的创造性文化,又被文化创造,它的核心是理解和解释,理解自然和科学的原理,并通过产品的使用来向人们解释这些原理,是所谓设计的诚实。

设计在本质上不只是意味着产品本身,它是一种媒介手段,沟通社会文化形态和个体意识,"人—产品—环境—社会"。这个链条应被看作设计师在执行设计时"可执行的责任"。设计不单是简单地赋予产品外观和功能,也不是单纯的创新,而是为大众的真正需求寻找最佳解决方案。设计师必须突破产品这个小系统,关注产品和社会、环境、市场间的关系,给受众带来实际的人文关怀。设计师的思维模式不应该只成为技术的俘虏,应该从更宽阔的哲学层面上对设计的本质进行把握,物质与精神融合,科学与技术结合,挖掘深刻的人文价值。现代主义之所以被声讨,是因为它对于机械的过于崇拜。它扼制了人类的创造能力,也忽略了人的情感因素。探讨"人"的重要性,似乎是设计的老话题。通过媒介的观点来解释,我们在和受众进行沟通的时候需要采取的适当的沟通方式之一,就是人性化。设计师在这个方面的责任主要体现于对自身的了解。我们研究人的性能,使机器的性能与人的性能相适应。从人的生物性研究入手,并与人的社会性相联系,研究人类的机体结构、生理、心理因素;研究人的文化、环境和社会结构,以及由此而来的人类与产品之间的关系所体现出来的自然、社会、技术和观念等文化现象。它本质上是一种综合设计研究的观点。设计师在人类学—心理学—社会学上进行的知识构架的积累,并将之上升到文化层面,这是设计师在理解并传达社会本质上的责任。

## 三、协同意识

协同意识又可称作协作意识，这也是设计本质的一种内在的规定性。在当代大工业生产的情况下，跨学科、跨领域、跨文化的设计是必然的，一件设计作品的完成需要多方面通力合作、多方面协调解决。设计与纯艺术的个人创作不同，前者往往是多学科多工种多系统协同协作的产物。设计师必须具有协同协作的意识和观念，并将其作为内在的品质之一，自觉地在设计全过程中体现出来。现代设计越来越呈现学科交叉，多学科、多专业协同的趋势，作为艺术设计师，只是整个设计工作的一部分，相对于整个设计系统而言，造型设计为主要任务的艺术设计并不具有突出于其他设计的所谓优越性，而只能是整个体系的一部分，服务于整体，自觉地与工程设计师和其他方面协同与协作。

## 四、诚信原则

诚信是社会的道德准则之一，也是市场经济活动的道德准则。设计师与客户之间、与团队成员之间都要保持诚信，才可以让设计市场更加透明化，也更利于市场公平公正良性竞争。但如今，设计行业管理制度不健全、回扣潜规则、恶性竞争严重等现象出现，这些现象作用于设计行业，导致诚信问题缺失情况更加严重。行业状况如此，生存其中的设计师们所面临的境遇可想而知，竞争之下，大多数人都不得不选择在一定程度上向这个社会妥协甚至失去原则。诚信是个人的立身之本。诚信是个人必须具备的道德素质和品格。一个人如果没有诚信的品德和素质，不仅难以形成内在统一、完备的自我，而且很难发挥自己的潜能和取得成功。设计师要做本色人，说诚心话，干真实事。

## 五、文化创新意识

设计师在为大众设计服务时，除了满足设计者的要求外，其设计作品还应该有一定的文化价值。"设计不仅仅是视觉的关系，平心而论，对画面关系做到精湛理解的同时又赋予其更广泛的文化关注，看起来很难兼得，但确实是一种设计的境界。"现在做一个生活的设计，不能只关心设计本身，还要有生活文化的挖掘、整理，让设计作品能够体现文化传播性质。

我国有着悠久的历史和文化底蕴，可以为设计师提供丰富的设计灵感，但是，目前的设计太过于形式化、通俗化。在设计形式上只顾借鉴国外的风格和形式，没有自己的特色和个性，归根结底问题就出在没有创新上，没有深挖文化背景的特色，只照搬形式，无法达到文化传承的目的，而这就需要设计师们把设计回归到生活延续进程中的视觉及文化范畴，设计师更需要读万卷书，行万里路。

首先，依托文化资源，丰富创意和设计内涵，促进创意和设计产品服务的生产、交易和成果转化，创造具有国家特色的现代新产品，实现文化价值与实用价值的有机统一，这也是设计者的社会职能之一。

其次，在设计的领域一直强调要具有创新意识，然而，在利益的驱动下，现在市场上出现了越来越多的山寨产品，甚至形成了所谓的"山寨文化"这样的畸形"文化"现象，"拿来主义"是设计师极不负责任的表现，也是设计师没有创新意识、没有上进心的一种表现。这不仅破坏了市场的规则，更是对优秀设计师知识产权的无视。设计师应当有自己的个性，采取引进来是可以的，但更重要的是分析其设计的特点，吸纳其优点之后，经过自己的思考从而形成自有的创意，只有这样才能有力地推动设计领域不断向前发展，创意不断地更新，技术不断地进

步，从而推动文化的发展。

**课后练习**

1. 我们今天所说的设计师，是从古代的什么行业演变而来？
2. 举例说明我国古代就开始重视设计和设计师的作用。
3. 作为一名合格的设计师，必须具备哪些基本的知识技能？
4. 设计师与艺术家的不同之处在哪里？
5. 设计师按横向分工和纵向分工有什么不同？
6. 设计师所肩负的社会职能有哪些？
7. 找出5幅你认为很优秀的摄影作品，并指出它们的亮点在哪里。
8. 在计算机上使用Adobe系列设计软件，为你身边的某个品牌设计一幅产品海报。

# 第七章 设计心理

**识读难度** ★☆☆☆☆

**核心概念** 心理学、对象、范畴、消费心理、情感

**章节导读** 设计中感性因素与理性因素分担着不同的作用。产品设计的理性一般指的是产品的科学性、技术性和逻辑性，具体涉及产品的功能、结构、人机等。产品的感性一般指的是产品的艺术性、情感性、心理性和人文性，具体表现在产品的形态、色彩和材质等方面。感性所传达的是产品的表层情感和设计师的个性，主要是起到打动受众、引起受众心理愉悦情感反应的作用。作为引导方向的"指南针"，设计心理学的具体路线由设计师各取所需，将所有专业共同的心理学的原则和方法，作为提纲的主线，建立设计心理学的框架，再根据专业的不同，补充相关内容，而无须过细地追究每一个内容的归属。

## 第一节 设计心理学的研究对象、范畴和目的

### 一、设计心理学的研究对象

设计心理学是以心理学的理论和方法手段去研究决定设计结果的"人"的因素，从而引导设计成为科学化、有效化的新兴设计理论学科，是心理学的一门分支学科，也是设计学的重要组成部分，是研究设计活动中的人的心理现象的科学。与其他心理学的研究相似，设计心理学的研究应围绕与设计活动相关的人（主体）的心理和行为来进行。设计活动中的主体类型有很多种，但最主要的是设计师和消费者这两种类型。设计心理学的研究对象除了广泛意义上的人的本质和心理以外，还会特指与设计过程和设计结果有关系的主体，即设计受众和设计师本身。

由于不同的设计内容，设计心理学的侧重点也不同，但有关设计师和消费者的研究内容是基本相同的，可以作为设计心理学的基础。当然，产品设计和建筑设计的技术含量较其他设计

专业的技术含量高，与工程心理学密切相关，这在专门的内容中应有所体现。因此，设计心理学不但要有各设计专业普遍适用的基本内容，而且应针对专业的不同，构建与各专业相适应的设计心理学内容，才能使设计师在有限的时间内学习和掌握必要的设计心理学知识。

作为引导方向的"指南针"，设计心理学的具体路线由设计师各取所需，将所有专业共同的心理学的原则和方法，作为提纲的主线，建立设计心理学的框架，再根据专业的不同，补充相关内容，而无须过细地追究每一个内容的归属。只要目标明确，思路清晰，设计师就可以获得必要的依据和参考，而不必把有限的生命投入到无限的心理学研究中去。而人机工程学、建筑心理学等应用心理学都是消费者心理学下的分支内容，可以由设计师按照专业需要进步学习。这些子学科既在设计心理学的大范围内统一又相互独立地发展。

### 1. 功能性设计

功能性的感受是人的生理反应。产品的形体及线条体现出了形态的动感与稳定感、力感与柔和感。力感是产品所呈现出来的气势，例如直线的严谨、刚直，高层建筑笔直的线条感，引导人的视线向上延伸，带给人们高大雄伟、刚劲庄重的视觉感受与方向感，这正是力感之美。而以斜线为主调的造型则给人以活泼、生动、变化的动感。以曲线为主调的造型给人以活泼、柔和感，流线型主调给人以运动感，而对称结构则给人以稳定感。

产品是具有实用功能，并赋予一定形态的制成品。人们购买产品是为了满足各种生活、工作等需要，不为人所需要的产品是无用的。产品设计的目标是实现一定的功能。这就是人们往往说"功能第一性"的缘由。需要和需要的满足是产品实用功能价值的主要标志。

### 2. 情感化设计

情感，是指人对周围事物和自身以及对自己行为的态度，它是人对客观事物的一种特殊的反应形式，是主体对外界刺激给予肯定或否定的心理反应，也是对客观事物是否符合自己需要的态度或体验。情感往往被看作是一种人与人之间的行为，但我们也应看到，人与产品也是可以产生感情的。美国心理学家诺曼在《设计心理学》中，将设计明确划分为三个层次：即本能层、行为层和反思层（图7-1）。

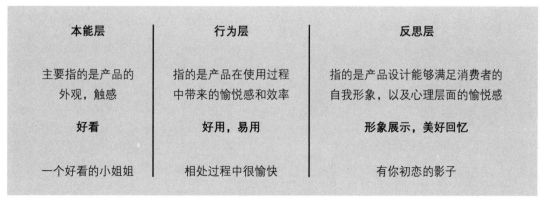

图7-1 本能层、行为层和反思层

三种层次对应产品设计的不同特点：本能层指的是产品的外观；行为层指的是产品在使用过程中带来的效率和愉悦感；反思层指的是形象展示、个人满意和记忆。一方面产品是以物的

形态存在于人们的生活当中的，另一方面如果设计师在设计产品的过程中融入情感因素，产品就将不再是单纯的物，产品的亲和力就会增强，认知驱动情感，情感也会影响认知，让你感觉良好的产品更容易使用，同时也会产生更加和谐的效果。

我们经常会发现有些产品在功能和价格上并不占优势，但是还是拥有一批铁杆粉丝，说明本能层对用户产生一定的作用，情感化设计增强了用户的情感共鸣和体验。比如鲜花和洋娃娃这样的产品，实用价值并非其主要卖点，但是它们能够提供给用户其他产品难以复制的愉悦感，这完全就是情感化设计的代表。除了鲜花和玩具，在产品设计中，情感化设计也无处不在，德国宝马汽车公司的MINI这款车在油耗、动力、空间和价格上并没有明显的竞争力，但是它的外形却获得了女生的欢心。斯塔克设计的外星人榨汁机也是如此，该产品的目的并非是提供便捷高效的榨汁体验，而是作为一件艺术品能够给消费者带来愉悦感（图7-2）。

动动手，找好图

图7-2　情感化设计给消费者带来愉悦感（见彩页）

图7-3　9093 Kettle水壶

情感化设计的介入有可能让产品在清晰表达的同时还具备了让用户产生愉悦的感受，比如从声音的反馈设计角度来看图7-3和图7-4中的两组产品。与常见的传统水壶不同，迈克尔·格雷夫斯设计了9093 Kettle 水壶（图7-3）。传统水壶水烧开后会发出刺耳的声音，虽然提醒了用户，但是却也让用户产生了紧张感。迈克尔·格雷夫斯设计的这款水壶在嘴部增加了一个小鸟部件，当水烧开时，会发出类似鸟叫的声音提醒用户，并且带来愉悦的体验。另外我们常见的时钟，报时发出的是叮叮的声音，而鸟舍的时钟设计在报时的时候会有小鸟从鸟舍中出来，发出鸟鸣的声音（图7-4）。两种产品都是提供的鸟鸣来替换常见的声音，但是带来的用户体验就完全不一样，虽然常用的声音提醒可以明确表达信息，但是给人的感觉过于冰冷了。

在行为层次中进行情感化设计，比如我们常见的洗手间男女标志，如图7-5所示，是我们

最为常见的设计,在功能上可以很好地进行男女区分,而右上图的设计除了可以区分男女之外,还将紧迫感表现了出来,让人会心一笑。除此之外,吹风机挡位图标也尝试从情感化设计入手,在挡位图标的设计上加入了情感化设计。与以往冰冷的常规图标不同,设计师从情感化设计入手去设计图标,从风力大小对发型的影响入手,配合笑容来体现吹风机的风力挡位。

洗手间男女图标

吹风机挡位图标

图7-4　普通时钟与"鸟舍"时钟　　　　图7-5　图标在情感化设计中的应用

　　同时,广告创意要融入受众难以忘怀的生活经历或情感的体验来设计,由此引发受众的情感共鸣,并赋予品牌一些特定的内涵或意义(图7-6)。通过情趣、情感淡化了广告的直接功利性,使消费者在欢笑中自然而然、不知不觉地接受某种商业和文化信息,从而减少了人们对广告所持的逆反心理,增强广告的感染力。广告创意还应注重营造情绪氛围,通过一系列渲染烘托使特定气氛浓郁,在画面的人物、情节、色彩上都尽量地体现一致性,使广告在整体的气氛上呈现出统一的格调。

动动手,找好图

图7-6　广告的情感化设计(见彩页)

原研哉在他的著作《设计中的设计》中介绍过这样一个案例：日本机场原来是用一个圆圈和一个方块表示出入的区别，形式简单并且好用，但设计师佐藤雅彦却用一个更"温暖"的方式来重新设计了出入境的印章（图7-7）：入境章是一架向左的飞机，出境章则是个向右的飞机。通过一次次的盖章，将这种"温暖"的情绪传递给每一位进关的旅行者们。在他们的视线与印章相交的那一刻，会将这种温暖转化为小小的惊喜。因此，在产品的一些流程中，使用一些情感化的表现形式能对用户的操作提供鼓励、引导与帮助。

图7-7　设计师佐藤雅彦的作品——出入境章

3. 设计师心理

设计师心理学，是指以设计师的培养和发展为主题，对设计师进行设计创造思维的训练。设计师是创造性劳动的主体，用设计将设计产品与消费者联系在了一起。设计师心理就是研究设计师在设计过程中，围绕设计活动所产生的心理现象及其发展规律以及如何帮助设计师提高其设计能力（或创造力）的问题。从这个角度来看，设计心理学的研究在于运用心理学的一般原理，研究设计师的思维、能力、兴趣等心理现象，帮助设计师发展创造性思维，激发创作灵感，培养审美情趣和设计能力；设计心理学可以对设计师的情商进行训练和教育，以促进设计师以良好的心态和融洽的人际关系进行设计，并与客户和消费者有效地沟通，使他们能够敏锐地感知市场信息，了解消费动态。

同时，还可在设计教育中，对设计专业的学生进行训练，帮助他们培养和提高设计创意能力。在设计基础课程中，设置体验式的练习环节，通过视觉、触觉、听觉等感官体验来深刻理解设计思维与心理的关系。例如在探讨生活中利用错觉的设计时，学生利用错觉设计的地毯和精心制作的道具展示了错觉在生活中的应用，像是家居用品、线条性的衣服、室内装潢的色块等都在利用这种设计心理学的原理。

## 二、设计心理学的研究范畴

设计心理学是研究设计领域中所涉及的各种心理学问题，它既不是单纯的设计方法论，也不是纯粹的心理学，它是心理学在设计领域派生的新兴学科。设计心理学属于心理学延伸到设计艺术领域的应用心理学范畴。一方面设计心理学具有心理学的基本属性，即科学性、客观性和验证性；另一方面又包含设计艺术领域的艺术性、人文性。前者在心理学领域中已经形成比较完善的理论和技术框架，而后者所包含的内容不仅十分广博，而且概念体系十分复杂。

设计心理学的研究必然要从设计师心理和消费者心理来展开研究。一方面，设计的产品是解决生活问题的手段和方式，对于设计者而言就是要充分了解消费者（用户）的实际需要和潜

在需要，并综合其特点和特征来完善设计对实际目的适宜程度；另一方面，设计的产品作为日常生活的重要组成部分，是人们最常见、最普遍的审美对象，用户无论在鉴赏、选择、购买和使用设计产品时都会产生相应的情感或审美体验。

## 三、设计心理学的研究目的

### 1. 设计者与消费者的沟通桥梁

设计心理学帮助设计主体通过科学、系统的研究方法，正确认识人与物品之间的互动关系，增进设计的可用性、目的性及功能性。现代技术在使生活更加方便、舒适的同时，是否也带给我们许多困扰？如何使人与产品建立和谐、友好的人机交互系统，其关键在于设计师在设计时应充分考虑人的因素，让设计最大限度地符合人的身心需求。通过研究人机交互中的心理现象，设计心理学正是一座跨越设计者和消费者之间的桥梁，使产品的功能、造型及其使用方式都尽可能符合人的需要。

### 2. 满足用户心理及市场需求

唐纳德·诺曼在他的著作《设计心理学》中将设计定义为一种沟通行为，这意味着设计师对与之沟通的人要有深刻的理解。为了更好地了解人们的需求，建议设计师要牢记人们的行为、愿望和动机的心理原则。过去许多方面的艺术设计总是先考虑功能和结构，然后才考虑消费者操作使用。这样的设计往往导致"以机器为本"，迫使消费者适应机器功能。因此，以用户为中心的设计趋势，使设计师重新考虑他们的工作方法，并深入了解目标受众。设计心理学通过观察人们使用操作产品过程，调查消费者认知心理，获取相关信息，为客户提供有利的行动条件、心理条件，包括知觉条件、认知条件和操作动作条件，进而改进设计，使产品的功能、造型及其使用方式符合消费者的心理行为规律，实现产品"以人为本"。比如通过网页的设计化解用户的负面情绪，降低等待时间感受（图7-8）。

图7-8　加载404错误页面的用户体验

### 3. 有效培养设计人才

随着经济全球化的发展和各国经济贸易活动的增加，设计作品在国际市场上的竞争愈演愈烈。设计作品的性能、质量、价格、附加值、能耗等向设计教育提出了严峻的挑战。设计心理学能帮助设计教育工作者设计出更加行之有效的培养方式；帮助设计专业学生明确学习与成长阶段究竟学什么和怎么学，怎样面向现实与未来，面向国际化市场，研究用户心理；如何增强

心理素质，形成良好的心理品质；怎样增强创新精神、创新意识，学会针对目标市场设计出更加适销对路的产品。设计心理学能帮助未来设计师丰富知识结构，加深对于设计艺术的评价、理解、鉴赏的能力，从更深刻的层面理解设计的本质与意义，制定更适当的宣传、推广和促销手段，提高设计市场竞争力，如为什么有些设计使人赏心悦目，有些设计能使人忍俊不禁等。

## 第二节
## 设计心理学的相关学科

### 一、心理美学

心理美学是研究和阐释人类在审美过程中心理活动规律的心理学分支。所谓美学主要是指美感的产生和体验，而心理活动则指人的知、情、意。因此心理美学也可以说是一门研究和阐释人们美感的产生和体验中的知、情、意的活动过程，以及个性倾向规律的学科。

由于审美与艺术、技术的息息相关，产生了许多基于文化的不同认识，又进一步增大了功能与逻辑彼此之间的隔阂，让我们很难从现象去反推原理。借由包豪斯在20世纪初对此做出的卓越贡献，以及随后产生的基于试验结果的审美心理机制的探索，我们现如今可以在审美心理的基本逻辑层面上做出一定的理论定义及推算。运用心理学的科学方法，试图解释和理解人类为什么要创作艺术和设计，其心理需要和心理过程是什么。主要包括以下3个方面。

#### 1. 从个体发展性、动机性、情感性和认知性的角度

从个体发展性、动机性、情感性和认知性的角度研究艺术设计的创造性，即研究艺术设计的创作过程和心理，包括从个性心理特征、认知、情感、文化的角度研究设计者及用户的心理特征。

#### 2. 从内容、形式、功能

从内容、形式、功能方面研究艺术美学，即研究作品和设计的美学心理特征。

#### 3. 从个体喜好和判断方面

从个体喜好和判断方面研究受众对艺术设计的反应，即研究大众的审美心理和审美倾向。

### 二、消费心理学

消费心理学，又称消费者行为学，专门研究个体、群体、组织为满足自身需要，如何去选择、获取和使用产品及服务，具有怎样的消费体验、消费观念，以及消费活动对消费者和社会产生的影响。

消费者心理学集中研究：消费者如何解读设计信息，消费者认识物的基本规律和一般程序；如何采集相关信息并进行设计分析；以及消费者在购买决策过程中，由设计决定的各种因素。在满足消费者某一特定需要的一组产品中，消费者如何进行选择与该消费者的消费观念、消费能力、购买产品或服务的用途、购买时的情境、流行元素的影响以及广告效应等有关。如

人们想到高档的西餐厅去就餐，那么他可能就要购买适当的服装以适应西餐厅里的环境。同样，穿着皮鞋西装去打篮球会让人感到不自然，所以为了运动人们会去购买相应的运动装备。由此可见，明确了某类消费者的消费心理以后，设计者就可以根据他们的特定需要有的放矢地进行设计，从而刺激他们的消费欲望。

例如，星巴克的品牌设计追求视觉的温馨，听觉的随心所欲，嗅觉的咖啡香味。由此可见，营销策略隐藏着消费心理学。咖啡的消费很大程度上是一种感性文化层次上的消费，文化的沟通需要的就是咖啡店所营造的环境文化，能够感染顾客，并形成良好的互动体验。因此对咖啡文化的塑造，体现在星巴克店面设计的细节中。星巴克的门口常摆放遮阳伞和桌椅或沙发，舒适又有质感，路过的行人不免想坐下喝杯咖啡休息片刻，遮阳伞绿色的主色调有很好的昭示性和代表性。星巴克用明亮但不刺眼的壁式小聚光灯来增加柜台的亮度，主要采用的色调为浅蓝色、白色以及淡黄色。咖啡色的地板配淡色系的墙面，使整个店堂气氛更趋柔和（图7-9）。星巴克咖啡文化的打造还有一个重要的方面就是现场制作咖啡，咖啡的香味扩散到整个屋子，咖啡机带有仪式感的轰鸣声让顾客在品尝前就对咖啡有很好的预判。

图7-9　星巴克店面设计（见彩页）

## 三、人机工程学

人机工程学是处理人、机器和环境之间关系的学科，研究怎么去形成一个融洽和谐的人机环境，让人在整个环境中待着舒服，工作更有效率，并且能够综合考虑到生理、心理、社会各方面的因素。人机工程学作为艺术设计的一种尺度，使艺术设计更加宜人化，符合人的生理与心理需要。

### 1. 物理人机工程学

在人-机系统中，包括人、机器和环境三个组成部分，而每个组成部分可称为一个分系统或子系统。人，这一分系统在看到（或听到、触到）显示器的显示时，就要决定如何去控制，如何去操作。如果有必要调节时，即可通过人体的动作去进行操纵。整个人-机系统是在各种不同的环境里工作。而环境条件又不同程度地影响着各个分系统的工作。人们要完成某项工作或生产任务，就需要一定的机器或装置，但是有些机器或装置适合人的生理机能和心理特征，人们工作起来就感到舒适和省力，效率高而且安全。所以，在设计机器或装置时，要尽可能考虑人体的机能和人的心理特征，力求在人操纵机器时所接触的部位尽量符合人体的各种因素。同时，还须在使用这些机器或装置时，保证人体安全。如果这些目标达不到，那么人们绝不会

期望的结果——事故就很可能发生。人机工程学的这一基本思想是设计机器或作业空间时必须考虑的。例如耳机孔的设置有特定的大小和形状，那我们就不会把充电线接进去；再如乐高的玩具，就算我们之前没玩过，也可以在一定时间内搭建好，因为它每个部件的接口都是有特殊限制的（图7-10）。

图7-10　物理人机工程学的应用

**2. 认知人机工程学**

人其实是一种很懒的动物，人在记忆过程中会追求效率，用最简单的方式去记住最多的事情，这是人的先天能动性，也是动物本能。所以，人的各种感觉都有一定的临界点，各种感觉器官的特点是实现人机合理匹配的基础。人的感知系统中最重要的就是视觉和听觉。

（1）视觉。如果我们的视觉里没有一个落点的时候，会感觉四顾苍茫、不舒服，视觉会很疲惫，因为视觉在整个画面、空间中不断流动，停不下来。如图7-11所示的画面中，左下角的沙发占据了主角的地位，吸引人的注意力。再如，"地面轻微地向前倾斜，几乎察觉不到，引导你走向圣坛……这个神圣庄严的建筑，不带任何强迫性地让你穿过内部空间，无须单一的指引，你自然知道走向哪儿。"圣皮埃尔大教堂（图7-12）的地面轻微地向前倾斜，引导了人的行为，使人不自觉地走向那儿，让人感觉很自然且不会察觉到被引导。

图7-11　室内家具布置与认知感受（见彩页）　　图7-12　教堂视觉的自然信号（圣皮埃尔大教堂）

再比如鲁宾之壶（图7-13），是一个黑白相间的图，黑色是壶，白色是人脸。这个图和中国的太极图案有点类似，但是它是通过一种西方的形式、语言来表达的。因为这个图中白色和黑色所占的比例相近，所以给人感觉黑白的空间、图形在不断切换，然后产生流动的感觉。那么在软装设计中也是一样，如何在正负图形之间做好表达，以便让它们形成对比，使得我们的软装设计显得更有趣、更有品质感。在枯山水（图7-14）中，通过石与沙作为整体的一个代表，表现了水流的方向，形成一种态势，使得整个空间有一种流畅统一的视觉印象。

图7-13　鲁宾之壶

门加一个把手，我们就知道是要拉，加一个金属板，我们就知道是要推；再如很多手机APP，新用户刚使用时，页面都会有一些操作的简单说明和提示。这样的视觉提示，就不会让用户在操作时感到迷惑、多次尝试；而有一些门则会直接贴上"推"或"拉"的字样，但在这么简单的产品上面都需要贴纸，这样的设计，本身就不是一个好设计。

（2）**听觉**。听觉就是对声音的感觉，人能够听到声音是大脑皮层对听觉神经冲动进行处理的结果，声波通过内耳感受器和听觉神经传到大脑皮层，从而产生听觉。当"哔哔"的信号声在家里响起，它可能是咖啡机的信号，可能是洗碗机的信号，还可能是微波炉的定时器信号。在未来的家中将可能听到一连串不间断的警讯，同时存在许多不和谐的信号会让人分心、不悦，甚至可能导致潜在的危险。例如电饭煲、微波炉在食物加热完成之后会伴随一个声音，借此告诉用户加热已经完成，可以食用了；再如现在的一些电动车，明明摆脱了对汽油的使用，却还会在启动时加一个传统的汽油发动声音。通过这种显性或隐性的提示，可以让用户知道该怎么操作以及操作是否合理，是否有达到预期效果。这类回馈干扰多于沟通，即使起到了反馈的作用，最多也只提供部分信息（图7-15）。

当我们的环境里有越来越多智能的、自主性的设备时，我们也越来越需要与它们进行双向的、互相支持的互动。这种互动必须持续不断，而且大多数状况下都无侵犯性，稍加留意或不需要特别注意即可，只有在真正有必要时才要求人们关注。

图7-14　枯山水（见彩页）

图7-15　提供持续的感知，不引起反感

### 3. 组织人机工程学

人利用生理机制,通过"五感"(视觉、听觉、味觉、嗅觉、触觉)来了解事物的客观状态,并达到知觉程度。具体过程如下。首先了解外部信息;此后对它们进行分析、判断;之后作出自己的行动。所以发生事故的原因大多是由于对外部信息了解得不充分,或对外部信息产生错觉,以及对外部信息的分析、判断不正确等,导致人进行不安全行动而引起的。例如,美国传统的灶具上有四个灶头,排成"田"字形,然而控制这四个灶头的开关却一字排开,成一条直线。结果,灶具的使用者经常会错误地开关灶头。即使在开关上标注好对应的灶头,人们还是会搞错,一方面在于开关与灶头之间的排列缺乏自然映射关系,另一方面,不同品牌的灶具使用了不同的映射模式。事实上,人为因素的工程专家们早就示范过,如果开关的排列与灶头的排列一样布置成矩形,就不需要标签,每个开关负责控制在空间上对应的灶头即可(图7-16)。再例如,通过物理形状模拟靠背和坐垫,通过前后、上下的操作去匹配座椅的调节方位。汽车上大部分设计都很复杂,但座椅调节的设计应该是最人性化的。

图7-16　组织人机工程学的应用

## 第三节

# 情感化设计

## 一、设计中的情绪与情感

《心理学大辞典》对情感的解释为:"情感是人对客观事物是否满足自己的需要而产生的态度体验。"情感是指人对周围和自身以及对自己行为的态度,它是人对客观事物的一种特殊反映形式,是主体界刺激给予肯定或否定的心理反应,也是对客观事物是否符合自己需求的态度和体验,是人们心理活动的重要内容。一个设计是否能引起人们的注意,其中情感因素是至关重要的。

情感性的感受主要源于联想。色彩与肌理的冷暖感、软硬感,以及兴奋与沉静感、华丽与朴素感、愉快与忧郁感等的感受中也包含着联想的因素,其往往是与自然物相联系而产生的情感。然而,与功能性的感受不同,情感性的感受要复杂得多,它因人而异,又受情感起伏、年龄增长、生活遭遇等变化的影响。例如,就色彩心理而言,色彩不仅影响消费者的情绪,还能够影响消费者的购买欲望。线上购物、招贴广告和营销活动场景中的色彩能够改变消费者80%

的购买动机。然而在色彩心理学中人们对色彩的感知还是非常主观的，一些颜色有着特定的意义。例如黑色代表着力量，彰显企业的实力，任何一个LOGO只要有一些黑色的元素，就能给人一种权威的感觉。像Nike和Adidas，它们的LOGO会给人一种"我穿上就很有力量"的感觉。再例如，蓝色在企业LOGO中应用最多，蓝色在给人一种平静的感觉的同时也传递着信心和成功，几乎没有任何负面的情绪（图7-17）。

图7-17　LOGO设计的色彩情感化（见彩页）

## 二、情感的设计策略

情感是指人对周围和自身及自己行为的态度，它是人对客观事物的一种特殊反应形式，是主体对外界刺激给予肯定或否定的心理反应，也是对客观事物是否符合自己需要的态度和体验。在产品设计中，情感是设计师→产品→大众（消费者）的一种高层次的信息传递过程。在这一过程中，产品扮演了信息载体的角色，它将设计师和大众紧密地联系在一起。设计师的情感表现在产品中是一种编码的过程，大众在面对产品时会产生一些心理上的感受，这是一种解码或者说审美心理感应的过程。同时，设计师从大众的心理感受中获得一定的线索和启发，并在设计中最大限度地满足大众的心理需求。了解这一过程能够很好地解释人性化的概念。通过情感过程，一旦人对产品建立起某种情感联系，原本没有生命的产品就能够表现出情趣，使人对产品产生一种依恋。总之，人性化设计的最终目标就是在产品和人之间实现人与物的高度统一。

## 三、设计调查的方法

现代以来，设计理论家们按设计目的的不同，将设计计划分为三类：视觉传达设计、产品设计和环境设计。根据自然—人—社会划分开展设计心理学的研究，是企图沟通生产者、设计师与消费者的关系，使每一个消费者都能买到称心如意的产品。而要达到这一目的，就必须了解消费者心理和研究消费者的行为规律。

因此设计心理学的研究方法有如下几种。

### 1. 观察法

观察法是心理学的基本方法之一。所谓观察法是在自然条件下，有目的、有计划地直接观察研究对象的言行表现，从而分析其心理活动和行为规律的方法。观察法的核心是按照观察目的来确定观察的对象、方式和时机。观察记录的内容应该包括观察的目的、对象、时间，被观察对象的言行、表情、动作等，另外还有观察者对观察结果的综合评价。观察法的优点是自然、真实、可靠，简便易行，花费低廉；缺点是只能被动等待，并且事件发生时只能观察到怎样从事活动，并不能得到为什么会从事这样的活动的信息。

## 2. 访谈法

访谈法是通过访谈者与受访者之间的交谈，了解受访者的动机、态度、个性和价值观的一种方法。访谈法分为结构式访谈和无结构式访谈。

## 3. 问卷法

问卷法就是事先拟定出所要了解的问题，列出问卷，交消费者回答，通过对答案的分析统计研究得出相应结论的方法。

## 四、情感化设计

设计中感性因素与理性因素承担着不同的作用。感性因素所传达的是产品的表层情感和设计师的个性，主要是起到打动受众，引起受众心理愉悦情感反应的作用。产品设计的理性一般指的是产品的科学性、技术性和逻辑性，具体涉及产品的功能、结构、人机等。产品的感性因素一般指的是产品的艺术性、情感性、心理性和人文性，具体表现在产品的形态、色彩和材质等方面。产品的理性因素主要从人机的角度或语义的角度传达给受众，主要是使受众更好、更容易或更方便的操作产品和识别产品。在《情感化设计》中，唐纳德·诺曼将情感化设计与马斯洛的人类需求层次理论联系了起来（图7-18）。产品特质也可以被划分为功能性、可依赖性、可用性和愉悦性这四个从低到高的层面，而情感化设计则处于其中最上层的"愉悦性"层面当中。因为市场上不同品牌的同类产品在功能、质量、价格等基本品质方面的差别已经越来越小，尤其是消费类产品，比如手机家电之类的，产品的同质化趋势非常明显，竞争日趋激烈。消费者在购买产品时，情感因素的影响也日益加大，这意味着如果产品具有相同功能、质量和价格，消费者会选择更能触动其情感的产品。

图7-18　情感化设计层面

产品的形式层面与产品的使用层面都包括功能与情感两个方面，即形式的功能与形式的情感，使用的功能与使用的情感。形式当然也包括情感，如造型情感、材质情感、色彩情感、装饰情感。因此，设计者必须从视觉、触觉、味觉、听觉和嗅觉等方面进行细致的分析，突出产品的感官特征，使其容易被感知，创造良好的情感体验。

只有当产品触及用户的内心，使他产生情感的变化时，产品才不再冷冰冰。用户透过眼前的东西，看到的是设计师为了用户的使用体验，对每一个细节的用心琢磨，即便是批量生产也依然有量身定制的感觉。例如QQ及网易邮箱，在核心入口做了有关节日问候等情感化设计

（图7-19）。在Turntable.fm中的订阅模式中有一个滑块，你付多少钱决定了猴子欣喜若狂的程度；在涉及真金白银的操作中，给用户卖个萌也许有奇效（图7-20）。可口可乐为人们免费提供16种功能不同的瓶盖，只需将瓶盖拧到旧可乐瓶子上，就可以把瓶子变成水枪、笔刷、照明灯、转笔刀等工具，给了瓶子第二次生命（图7-21）。

图7-19　网络界面的情感化设计

图7-20　网络界面操作的人性化设计

图7-21　可口可乐产品的情感化创意（见彩页）

产品不仅仅是真实的呈现物，同时还是包含着深刻的思想和情感的载体。但需要强调的是，只有产品的外观和功能同它们唤起的感情结合在一起时，产品才具有审美价值。在产品的一些流程中，使用一些情感化的表现形式能对用户的操作提供鼓励、引导与帮助。用这些情感化设计抓住用户的注意力，诱发那些有意识或者无意识的行为。

## 第四节　消费者心理

### 一、消费需求

需求是指人对某种目标的渴求或欲望，是机体自身或外部生活条件的要求在脑中的反映。它通常以缺乏感和丰富感被人体验，形成需求必须同时满足两个条件：一是个体缺乏某种东西，确有所需；二是个体期望得到这种东西，确有所求。比如，当我们饥饿时，身体内部便出

现不平衡状态，一般的普通食品便可以解除此时的生理、心理的紧张状态，解决确有所需的问题。有时我们并不饥饿，偶尔经过某一食品店，闻到店中散发出的诱人味道，便产生品尝美食的需求，以解除心中的不平衡现象。这次是满足享受、审美类高层次的需求。在市场经济条件下，消费者的需求表现为购买设计艺术产品（商品）的欲望或愿望。

需求是人类活动动机的源泉，人们有了某种需求，才为自己提出活动目的，考虑行为方法，去获得所需要的东西，以得到某种程度的满足。若需求得到满足，将给人以愉悦的情绪体验，使人焕发新的热情；若需求得不到满足，人就会产生焦虑或挫折感，势必影响活动的效能。作为一名社会成员，必须把社会需求转化成为个人需求，才能与社会协调一致，如果个人需求与社会需求处于对立地位，个人的行动就可能违反社会要求的准则而同社会发生冲突。消费者需求的产生，有赖于个体当时的生理状态、认知水平、社会情境等因素。消费者的需求基于正确的社会意识与价值观。

1. 从心理学的角度分类

（1）**生理性需求**。该需求是与生俱来的，它反映了人对维持生命和延续后代所必需的客观条件的需求，如饮食、睡眠、休息、阳光、水、空气等。人的这种需求如果在相当长的时间里得不到满足的话，人就会死亡或者不能繁殖后代。其特点表现在从外部获得一定的物质满足；容易被人察觉；有一定限度。人和动物都有此需求，但本质的区别在于：人是在劳动中不断产生和满足需求，而动物只是依赖现成的天然物来满足需求。

（2）**社会性需求**。该需求是在进行社会生产和社会交往过程中形成的，是人类所特有的，如对劳动、交往、友谊、求知、尊重、道德的需求等。社会性需求因社会历史发展的不同、经济和社会制度的不同、民族的风俗习惯和行为方式的不同，而有显著的差异。这类需求也是人的生活所必需的，如果人的这类需求得不到满足，他虽不会像生理性需求得不到满足那样导致死亡或不能繁殖后代，但是会因此而产生痛苦和忧虑等情绪。

2. 从消费者的角度分类

（1）**劳动需求**。如职业劳动、创造性劳动、社会公益性劳动等。

（2）**物质文明需求**。如衣食住行的基本需要与较高水平的耐用品的需求等。

（3）**文化与精神生活需求**。如学习、文艺、体育、旅游、娱乐等。

（4）**社会性需求**。如社会活动、参加组织、友谊与爱情、尊重与荣誉等。

## 二、消费动机

行为科学认为，人的行为都有一定动机，而动机又产生于人类本身内在的需求，消费行为也不例外。需求是指人们在个体生活中，感到某种欠缺而力求获得满足的一种心理状态。当某种主观需求形成后，在其他相关因素的刺激下，就会引发购买动机，从而产生购买行为的一种内驱力。

人们所从事的任何活动都是由一定的动机所引起的，消费者的任何购买行为也总是受一定的购买动机所支配。消费者的动机是十分复杂和多样的，并按照不同的方式组合、交织在一起，相互作用、相互制约，构成各种各样的动机体系，指导、激励、制约着消费者沿着一定的方向行动。设计者要想探知消费者的心理、分析消费者的购买行为，必须研究促使消费者产生一系列的购买行为的动机是什么。消费者动机是促使消费行为发生并为消费行为提供目的和方

向的动力。个性反映个体对一系列重复发生的情境所作出的共同和一致性的反应。情绪是影响人行为的强烈且难以控制的情感。这三个概念密切相关,难以截然分离。

动机就是行为的原因,是刺激和促发行为反应、指明具体方向的内在力量。"简单"产品的消费背后也可能存在相当复杂的动机。例如:市政机构提供的自来水几乎是免费的,但现在数百万消费者付出相当于自来水1000倍的价格购买瓶装水。为什么消费者愿意花钱购买实际上不要钱的东西呢?这里有三种主要的动机:其一是对于营养和健康的关注,某些消费者想要喝天然未加工的"纯"水;其二是安全动机,许多消费者关注地下水污染以及关于水质恶化的报道;其三是"赶时髦",喝名牌瓶装水显得与众不同、有地位。

消费者并不是在购买产品,而是使需求得到满足或使问题得到解决。因此,当消费者购买香水这种有芳香气味的化学品时,他们是在购买"氛围、希望和使自己特别的感觉"。消费者常把商品或服务作为奖赏自己的礼品,尽管他们有时也会为此感到某种程度的不安。动机研究表明,人们会由于各种各样的动机而消费,包括犒劳自己。

例如,20世纪40年代,一种方便、味美、廉价的饮料"麦氏速溶咖啡"(图7-22)开始进入市场,所得到的描述与预期截然不同。购买速溶咖啡的消费者被认为是一个懒汉,是一个邋遢、生活毫无计划和没有贤妻照顾的人。而购买新鲜咖啡豆的消费者则被描述成有经验的、勤俭的、生活讲究的、有家庭观念的和喜欢烹调的人。这个结果表明,人们倾向于用十分消极的词汇去描写速溶咖啡的购买者。换句话说,速溶咖啡这种十分方便、节省时间的新产品在消费者心目中的印象不佳:消费者拒绝这种新产品的真正原因在于他们对速溶咖啡的偏见,而不在于它的味道。在这种情况下,愿意购买速溶咖啡的人当然很少。

图7-22 麦氏速溶咖啡包装设计

就现代社会而言,生理需求容易满足,对人类的支配力量越来越小,而较高层次的心理需求和社会需求则越来越多。马斯洛认为,已满足的需求不会形成动机,只有未满足的需求才会形成行为的动机。因此,设计者必须了解目标市场上未满足的需要是什么,然后才能通过设计来解决这一问题。

消费者内在需要是产生购买动机的根本原因和动力,但动机的形成也离不开外部环境的刺激。例如,商品良好的质量、美观的造型、精致的包装、实惠的价格以及主动、热情、周到的服务都是诱发消费者购买动机的不可忽视的因素。另外,广告宣传、产品的展示等也是有效的强化刺激方式。

## 三、消费者态度

态度是我们对于所处环境中的某些方面的动机、情感、知觉和认识过程的持久的、一定时

期内相对稳定的状态。它是"对于给定的事物喜欢或不喜欢的反应倾向"。因此，态度就是我们对于所处环境的某些方面的想法、感觉或行动倾向。这些方面包括一个零售店、一个电视节目或一个产品等。

对个体而言，态度有以下4项关键功能。

1. 知识功能

有些态度主要是作为组织关于事物或活动（如品牌和购物）的信念的一种手段。这些态度也许是对客观"事物"的正确反应，也许是不正确的反应。但它们往往比"事物"的真相更能决定我们的行为。例如，某个消费者对于可乐的态度是："它们都是一个味道。"

在实际购买中，该消费者很可能选择最便宜的或手边就有的品牌。即使他能在口味试验中辨别出不同的口味并喜欢某种口味，他在实际的消费活动中仍有可能做出随便购买的选择。显然，像可口可乐这样的一些公司，大量精力就花在影响消费者关于可口可乐这一品牌的信念上（图7-23）。

图7-23　可口可乐品牌

2. 价值表现功能

有些态度是用来表达个体的价值观和自我概念的。比如，崇尚自然、重视环境的消费者有可能表述与这些价值观相一致的对于产品与活动的态度。这些消费者可能会表达对于环保和回收倡议的支持，愿意购买和使用"绿色"产品。

3. 功利功能

这种功能是建立在操作性条件制约基础上，我们倾向于对那些能给我们带来好处的事物或活动形成正面的态度，而对那些会给我们带来害处的事物或活动形成负面的态度。广告中经常许诺会给人们带来好处，并进行广泛的产品试验，以保证产品确实能带给人好处。

4. 自我防御功能

有些态度是为了保护我们的自我形象不受威胁，或在受贬抑时进行自我防卫而形成的。被宣传为男性化的产品很可能被那些对自己阳刚之气没有自信的男人所看好。感到自己在社会中处境受威胁的个体可能对那些表现成功或至少使人觉得安全的产品和品牌形成好感。这些人可能看好流行的品牌和流行的衣服，使用个人护理产品，如除臭剂、去头屑洗发精和漱口水等。

任何一种特定的态度都能起到多重作用，不过其中某种作用可能占支配地位。我们需要注

意那些与其产品的购买和使用消费者态度以及这些态度所履行的功能。

## 四、消费行为与决策

消费者购买行为是指消费者个人或家庭为了满足物质和精神生活的需要，在某种动机的驱使下，用货币换取商品或服务的实际活动。研究消费者动机，主要解决消费者为何购买的问题，而研究消费者购买行为，则是明确消费者的分类、购买习惯和购买过程，目的在于揭示消费者购买行为的规律。

消费者的购买行为受到许多因素的影响，这些因素归纳起来主要有文化因素、社会因素、个人因素和心理因素这4大类。因此，消费者的购买行为也是千差万别、多种多样的。按照不同的划分方法，可以把消费者分为不同的类型。按照消费者对购买目标的选定程度划分，可以分为全确定型、半确定型、不确定型；按照消费者的消费心理和个性特点划分，又可以分为习惯型、慎重型、冲动型、经济型等。针对不同的消费者类型，应采取相应的设计和策略，以满足消费者的不同需要。

消费心理学在对消费者进行研究过程中发现，广大消费者在购买过程中的心理变化，一般遵循5个阶段的模式，即唤起需要、寻找信息、比较评价、购买决定和购买感受。

例如餐厅设计，顾客永远是餐饮空间设计最重要的考虑因素。不懂得为餐厅精准定位目标客户群，就不会得到顾客的欢心。相反，如果能够认清目标客户群，就可以根据他们的心理需要量身制定餐饮空间设计方案，令餐厅的经营效果事半功倍。餐饮室内设计本身就是一套解决问题的方案，以设计角度帮助餐厅吸引目标客户群进店消费、为他们带来独特餐饮体验并让他们成为回头客。一方面，餐厅经营者对餐厅的故事要有透彻的了解，才能拥有出色的餐厅设计。餐馆也会发生"身份危机"，需要用文化身份打动客人。另一方面，需清楚运营流程，如餐厅的基本布局规则一般是用餐区占用整个空间的60%，而厨房、储藏室和洗手间占用剩余的40%；桌子之间应预留合适距离，使客人方便活动，但不同类型的餐厅对桌子之间的距离则有不同要求，高级餐厅的桌子距离最好达到每人20平方，而快餐店每人只需大概10平方或更少。用餐区域需要让客人随时看到服务员，让客人的所需所求在最短时间内得到满足，而服务员则需每时每刻做好回应用餐者的准备。洗手间必须在显而易见的区域，尽量减少顾客查问服务员洗手间位置的次数。如果洗手间位于走廊区域，应安装容易看到的标志。无论餐厅的装修如何美轮美奂，如果餐厅不能正常运作，那就完全忽视了功能上的设计需要，餐厅的运营也不会成功（图7-24）。

动动手，找好图

图7-24　餐厅设计案例（见彩页）

## 五、消费者个性心理特征

近年来,随着我国经济的飞速发展,人们的生活水平在不断提高,消费者已越来越不能满足于那些千篇一律的商品。如何通过消费显示自己的独特之处,彰显自己与众不同的性格,正在成为大多数消费者的追求。这种趋势反映在商品购买上即表现为:有人追求某一品牌,因为这一品牌已成为其生活情趣和性格特征的一种反映;有人追求新潮时尚的商品,希望自己永远走在时代的前面,为周围人所注意;还有人喜欢购进一些特殊的商品,这些商品都具有浓厚的自我感情色彩。

消费的个性化是社会发展与经济发展的产物,这一现象也将随着人类社会的进一步发展而不断变化。我们的产品是否能为大众所喜爱,在很大程度上将取决于其是否具有了其他同类产品不同的独特个性。

影响消费者心理的外界因素:

设计师应善于站在消费者的角度来审视自己的"作品"。消费者对产品的要求无非有三个方面:实用、美观、经济。消费心理是心理学的应用领域之一,它主要研究大众购买商品的心理过程,即研究消费者在购买商品的过程中所涉及的心理现象、本质、规律及方法。了解当代消费者的心理及行为特点将是未来设计发展的核心着眼点。

当今企业正面临着前所未有的激烈竞争,市场正由卖方垄断向买方垄断演变,消费者主导的营销时代已经来临。在买方市场上,消费者面临着更为复杂的商品选择,这一变化使当代消费者心理与以往相比呈现出一种新的特点和趋势,这些特点和趋势主要集中在以下7个方面。

### 1. 消费个性化趋势增强

据大型市场调查报告的研究,大众消费需求已由技术高档型转向应用个性化。产品质量、技术含量和性价比已成为消费者对产品的基本要求,个性化应用方案和智能化功能配置成为产品受青睐的重要因素,满足不同用户的个性化需求,综合提升用户的体验。据中国社会调查事务所对消费心理的调查研究结果可知,82.2%的35岁以下的年轻人有求新、求奇心理,认为商品的款式、流行样式很重要,讲求新颖、独特。最典型的例子就是现在流行的个性化家电。国内家电厂家也相继在互联网上推出了定制家电的服务,在保证基本功能的情况下,消费者可以对功能、外观提出自己的要求或者在厂家的模块库里自主选择。所以,个性化消费品的未来前途非常光明。

### 2. 消费行为趋于主动

在社会分工日益细化和专业化的趋势下,即使在日常生活用品的购买中,大多数消费者也缺乏足够的专业知识对产品进行鉴别和评估,但他们对于获取与商品有关的信息和知识的心理需求却并未因此而消失,反而日益增强。这是因为消费者对购买的风险跟随选择的增多而上升,而且对单向的"填鸭式"营销沟通感到厌倦和不信任。尤其在一些大件耐用消费品的购买上,消费者会主动通过各种可能的途径获取与商品有关的信息,并进行分析和比较。

### 3. 消费心理转换速度加快

现代社会发展和变化速度极快,新生事物不断涌现,消费心理受这种趋势的带动,在心理转换速度上趋向与社会同步,在消费行为上则表现为产品生命周期不断缩短。过去一件产品流

行几十年的现象现在已极为罕见，消费品更新换代的速度加快，品种花样层出不穷。产品生命周期的缩短反过来又会促进消费者心理转换速度的进一步加快。

### 4. 对购买方便性的需求与对购物乐趣的追求并存

一部分工作压力较大、紧张程度高的消费者会以购物的方便性为目标，追求时间和劳动成本的尽量节省。特别是对于需求和品牌选择都相对稳定的日常消费品，这点尤为突出。然而另一些消费者则恰好相反，由于劳动生产率的提高，人们可供支配的时间增加，一些自由职业者或家庭主妇希望通过购物消遣时间，寻找生活乐趣，保持与社会的联系，减少心理孤独感。这两种相反的心理将在今后较长的时间内并存和发展。

### 5. 消费品位发生变化

消费者对商品和服务的要求将会越来越多，从产品设计到产品包装，从产品使用到产品的售后服务，不同消费者将有不同的要求。这些要求还会越来越详细、专业，越来越具个性化。现代顾客追求时尚、表现时尚；追求个性、表现自我；追求实用、表现成熟；注重情感、容易冲动。这些要求是传统的营销媒体难以实现的。传统的强势营销以企业为主动方，轰炸式的传统广告和高频的人员推销是其主要特征；而网络营销是种"软营销"，其主动方是消费者，营销者通过网络礼仪的运用达到一种微妙的营销效果。

### 6. 休闲与体验将逐渐成为网络时代消费者的需求

国外学者在预测未来经济时，提出了"体验经济"的概念，认为人类社会继"服务经济时代"之后将进入"体验经济时代"，认为体验是一种经济商品，是像服务、货物一样实实在在的产品。新科技的发展，也会带起互动游戏、动态模拟、虚拟现实等新的体验，更进一步刺激计算机业的新发展。而且，这种体验不仅限于娱乐，只要是能让消费者有所感受、留下印象，就是体验。在未来，休闲活动将成为人们主导的日常生活方式。情感、体验、故事、娱乐、传奇、生活方式同物品和服务相比，将构成商品的主要价值和"卖点"，并且娱乐因素、情感、体验等将渗透到产品和服务之中，构成竞争力的关键因素。现代设计更多提倡的是人性化、自主性。在体验经济时代，产品应该给予消费者带来更新奇、更独特的体验。现代主义设计虽然提出以人为本的设计思想，但在标准化的生产环境下不可能为一个人设计一种产品，也就不可能做到真正的个性化，而在体验经济时代下，人们的需求才是高度的人性化。消费者根据自己的个性购买模块化的产品部件，按自己的需要组合。如宜家的产品，配有多种材质和颜色的板块，使之均可按照消费者的意愿更换。当然在使用过程中最高层面上的参与、互动来源于人与产品的情感交流（图7-25）。

在体验经济时代下，产品还有

图7-25　宜家个性化组合家具

图7-26　VR互动体验

另外一种体验方式，那就是营造空间的氛围，实现空间内部的交流、共享、情感交融。比如VR互动体验（图7-26），因为人的介入，空间变成了场景，而对于场景的烘托和气氛也正是服务设计所能够解决的事情。这种连接与沟通，弱化了空间的基本功能，提升了空间所能创造的意义，而体验刚好是赋予了空间这种能力。

### 7. 价格仍然是影响消费心理的重要因素

对中国消费者和美国消费者心理指标的调查表明，对于产品价格的敏感度，中国消费者的指数比美国消费者高30%左右，这可能是东西方消费观念的差别造成的，但这却从一个侧面说明现代中国消费者的消费心理，他们依然看重价格。中国社会调查事务所对消费者的消费心理的调查研究结果表明：88.3%的人有选价心理。其中绝大多数人希望物美价廉，少数人偏爱选购高价商品。虽然营销工作者倾向于用各种差别化来减弱消费者对价格的敏感度，避免恶性削价竞争，但价格始终对消费心理有重要影响。

## 课后练习

1. 设计心理学的研究对象是什么？
2. 成为一名优秀的设计师必须具备怎样的心理？
3. 研究消费心理学的意义是什么？
4. 人机工程学的内容包括哪些？
5. 举例说明你正在使用的某件物品在设计中融入了哪些人机工程学的原理。
6. 设计心理学的研究方法有哪些？
7. 谈谈网络时代消费者的需求将产生怎样的变化。
8. 说出你最喜欢的品牌广告，并指出该广告创意的优秀之处。

# 第八章 设计批评

| | |
|---|---|
| **识读难度** | ★★★☆☆ |
| **核心概念** | 概述、现状、种类、主客体、发展 |
| **章节导读** | 设计批评的客体主要是指设计作品,也包括设计师、设计团体、设计活动、设计思潮、设计风格等。与美术批评侧重于在美术创作完成之后进行批评不同,设计批评除了针对完成之后的设计作品,更应该侧重于设计作品实施之前的方案阶段的设计批评,如对平面设计、产品设计、环境设计等方案的论证、评价、审查,大众、媒体参与的讨论等。这与设计艺术实践应用性强的特点有关:不良设计方案一旦实施之后,造成的影响和损失很难收回或者弥补,比如面向数千万或者上亿受众的、大规模生产的产品设计及巨额投资的建筑设计等。所以设计方案实施之前的设计批评更加重要。|

设计批评是设计学和设计美学的重要组成部分,也是推动设计实践不断发展的重要力量。设计批评是对一切设计现象和设计问题的科学评价和理论构建,是设计主客体之间进行沟通、互动、评价、促进的中间环节。在现代设计领域中,设计批评是理论交流与设计实践互动的方式,即运用正确的思想方法,对设计现象及设计作品的创作思想、设计制作、使用过程等方面进行系统、客观的研究、比较、评价、批判,它不仅是一种认知活动,也是一种以把握设计艺术的价值和意义为目的的认识与实践活动。

## 第一节 设计批评概述

### 一、设计批评的含义与现状

批评一词在希腊语中是"Krinein",意思是文学的评判、筛选、区别和鉴定,并成为各种语言中批评一词的原型。"批",是比较、互动、沟通,"评"是"言""平",就是平等对话的意思。批评并非单纯地批评别人、贬低别人、抬高自己。"批评"的本意,包含表扬和自我表扬、批评和自我批评,它是平等、互动的交流。批评(criticism)的学术化最早源自文学

理论领域，在现代语境中，批评就是识别、判断。因此就要使用并且涉及标准、原则、概念，从而也蕴含着一种理论和美学，归根结底包含一种哲学、一种世界观。

设计批评是对具体的设计作品、设计思潮以及设计活动等进行的判断和评价，对设计创造及设计消费具有导向、规范、调控和推动的作用。设计批评是设计作品的使用者与评价者对作品在功能、形式、伦理等各个方面的意义和价值所作的综合判断和评价定义，并将这些判断付诸各种媒体以将其表达出来的整个行为过程。因此，设计批评是对设计的正面直视，是指依照一定的标准或原则，运用一定的批评方法，对设计艺术作品的形式美感、设计功能、社会效用、环境影响、精神道德影响等作出分析和评价，或者对设计师、设计团体的设计成就、设计创作进行评述与总结，或者对设计艺术的市场、设计艺术产业中的现象及问题进行分析研究，或者对某些影响较大的设计活动、设计思潮、设计倾向进行剖析、解释、疏导、推进或批评等。所以，设计批评既可以对个别设计师及作品进行分析评论，也可以对设计创作群体、设计流派或设计现象、设计活动作出研究和评价。

从狭义角度看，设计批评主要是针对当代设计师、设计作品、设计活动进行的评论活动；广义的设计批评则包括对整个设计史各个时期的设计师、设计作品、设计运动与思潮、设计风格等的研究活动。设计批评既可对艺术设计各门类进行综合评价，也可具体到某个或某几个设计门类或领域，如广告设计、建筑设计、景观设计、产品设计、汽车设计、动画等方面。设计批评的载体或媒介有很多，如报纸杂志、学术期刊、电视节目、网格、讲座、展览会等。设计批评的形式包括撰写文章、公共展示、审查评奖等。

设计批评的对象具有广泛性。任何消费者都具有对任何设计作品中进行批评的权利。设计批评活动不仅在口头层面出现在公共领域与新闻媒体，也可以广泛地以各种文字形式被表达出来。从垃圾箱到摩天楼，生活中的每个人造物品都在人心中留下印记，无论印象的深与浅，人们都会将它们与自己内心的物品进行比较与评价。

设计批评的主体具有平等性。设计批评的主体是多样化的，大家相互之间即便洗耳恭听，也未必互相认同。很少有哪个艺术批评的行业像设计批评那样缺乏权威，因为设计批评与生活息息相关。一个人也许会因为看不懂一张画而保持沉默，但却不会放弃对家门口新修的广场进行评价的权利。

设计批评的结论具有多面性。由于不同社会背景、知识结构，不同有人对同样的设计作品有完全不同的评价，因为人们会不同的视角来观察事物，并以不同的态度进行评价。这种多面性体现了价值观的差异性，也反映了设计与生活发生的多样关系。

设计的批评对象包括各类设计品和设计现象。设计批评主体包括设计师、消费者及其他对设计客体进行审美和文化关照的受众，可以概括为设计的欣赏者和使用者。

相对于各艺术专业而言，我国艺术设计专业的批评实践和批评理论研究起步较晚。虽然在中华人民共和国成立前后，都有一些针对手工艺品及书籍装帧、服装等设计作品的评论，但由于缺乏普遍的研究基础而呈现零散化、表面化的特点。更重要的是，由于没有意识到设计批评研究和实践本身在设计学科发展中的重要性，设计批评一直难以得到重视和发展。与我国迅速发展和壮大的设计市场相比，设计批评的发展仍处于滞后局面。

从现代设计学被引入我国以来，设计批评界更多体现出对国外设计批评的跟风和模仿，体现出设计师的独断专行与委托方的被动接受，或者委托方的先入为主与设计师的委曲适应等，没有形成设计师与大众的良性互动。国内的设计批评缺乏成熟的机制和立场，与设计实务、设计资源及设计受众分离。从我国目前的一些设计现象可以感受到设计批评的缺失，尚有一些报

纸或杂志经常充斥着庸俗、无美感甚至虚假的宣传，电视媒体上连续播放强迫用户接收信息的广告，市场上售卖着个别仿制、品质低下、不安全的产品，个别城市矗立着表面化、伪文脉、斥巨资的标志性建筑等，诸如此类的设计作品不仅没有帮助大众树立健康的消费纲领，甚至误导了受众的认知和道德观。要从根本解决设计艺术鱼目混珠的无序状况，需要加强设计批评的建设，对设计现象作出学术化与专业化的评论，增强行业的自律性与规范性。

我国设计批评的滞后与不足有多方面的原因。关系到投资方、设计方、规划方、政府部门等各个环节，关系到经济生活的各个方面，并不是单纯的美学标准或视觉标准所能左右，使得批评的说服力有一定的局限性。总之，设计作品的大众参与性更强，较容易形成大众的标准，而不像绘画等艺术作品具有较强的精英化、观念化的特征。综合来看，设计批评的发展时间较短，设计者、委托方存在满足短期经营、利益至上的思想和行为，成熟的设计批评环境的形成还有待时日。

## 二、设计批评的意义

设计艺术批评是运用一定的设计艺术观念、设计审美观念、批评标准或价值尺度对设计艺术现象进行阐释和评价。就当代设计的发展而言，从整体上研究设计，建立全方位、多层面、多视觉、多方法的批评体系，包括设计观念、审美时尚和价值标准，使设计批评具有深厚的学理性和学术品格，对设计的健康发展有着十分重要的意义。

设计批评及评价机制的导入有助于减少设计艺术的风险，促进合理设计作品的产生，保证社会资源的有效利用。美国设计理论家维克多·巴巴纳克在著作《为真实世界而设计》中，号召设计师将目光从"美学表现"和"顾客满意"等狭义的设计语言转向到设计艺术社会伦理价值的表现，大力倡导有限资源论。他强调设计应认真考虑有限的地球资源的使用问题，并为保护地球的环境服务。

设计批评能提高设计师及整个设计界的设计水准，对社会发展、设计团体及消费者产生有益的引导。批评家能够以全新的视角去认识和剖析作品，发掘出设计师还没有明确的隐蔽在作品深层的设计意念。另外，设计批评在一定程度上能够揭示设计创意的规律，给设计师以创造的自觉性和目的性，引导设计向正确的方向发展。英国工艺美术运动代表人物约翰·拉斯金对1851年水晶宫博览会的批评与他所宣扬的设计美学思想，很大程度上影响了当时社会公众对工艺美术的审美趣味。他强调设计的大众性，认为设计师的"产品是为千百万人服务的，不是给少数人赏玩的""设计工作必须是集体劳动的结果"。这些主张成为后来英国工艺美术运动的思想导向，对于修正当时存在的不伦不类的装饰风格，倡导设计艺术服务大众起到了良好的引导作用。因此，设计批评的创造性意义，决定了设计师需要批评家的帮助，才能深刻认识自我，使设计更为完善而成熟，使作品的生命得以延展。

设计批评有助于设计理论的充实与提高。意大利十分重视设计批评的作用。意大利从第一次世界大战后就有一支设计理论和设计评论队伍，通过国际影响较大的设计杂志，提出并讨论问题，引导设计良性发展。在这种良好的氛围下，意大利设计师比较注重设计艺术的文化特征和艺术品评论，使得本国设计理论与设计水平得以迅速发展。

设计批评有助于提高大众的设计鉴赏能力。设计批评可以帮助大众深入地理解和感受设计理念，有利于大众从客观以及主观上理解和分析作品，从而促进设计朝着有利的方向发展。设计作品或方案体现了设计师的理想与个性，其设计的创意内涵与风格特征，尤其是一些具有超前意识的概念设计，一般大众难以立即理解、领悟。而设计批评家具有渊博的学识与敏锐的眼

光,具有高度的审美能力和判断力,能够发现确认并推动代表新思想、新方向、新风格的设计,能以深刻的思考洞察设计的价值、意义及历史作用,教育引导大众进行设计作品的欣赏、分析及审美,从而深刻地理解设计作品。民众对设计的感受与理解需要设计批评家去引导,设计批评家应该以此职能为己任,提高大众的审美鉴赏和谈论艺术的水平,使大众能够理解更高水平的设计,跟上审美文化的发展潮流。只有如此,才能更好地提升设计的艺术品位与价值。

设计批评对设计师的创作具有调节作用。美学运动的重要理论家王尔德在其《作为艺术家的批评家》一文里提到:"批评,在这个字眼的最高意义上说,恰恰是创造性,实际上批评既是创造性的,也是独立的……说真的,我要把批评称为创作之中的创作。"设计批评的存在使设计者与艺术家在审美创造过程中,要注意发挥想象的作用,用来激活创新意识,发挥内在潜能,发挥创造的本性,它是科学发展、艺术创造、设计活动的一个强大动力。设计批评使人们不墨守成规,不因袭别人,不重复自己,而是以创造性的思维,创造新的形象、新的设计作品;同时又能穿透对象,开掘对象的内涵,创造出原对象本来没有的意蕴,使设计作品内容更加丰富。

## 三、设计批评的种类

设计批评的方式主要有国际博览会、集团批评和个体批评。

### 1. 国际博览会

国际博览会主要是检阅世界最新的设计成就,广泛地引发社会各界的批评,其目的是促进工业设计的进一步发展。典型代表是1851年在英国伦敦举办的"万国工业博览会",它暴露了新时代设计中的重大问题,在致力于设计改革的人士中兴起了分析新的美学原则的活动,起到了指导设计的作用。从第一个公共厕所到第一代传真机的先驱,这届博览会展示了各种现代奇迹,最为瞩目的是一座由铸铁模块和玻璃建造的温室类建筑——水晶宫(图8-1)。本届博览会由英国艺术学会提出,英国维多利亚女王和阿尔伯特亲王亲自担任组委会主席,目的是为了向世界炫耀本国工业革命的成就,引导工业设计的审美观念,制止设计中对传统风格的抄袭模仿。在展览会的运作过程中,展览会展品评审团通过展品入选的审查进行批评。在展览会期间与会后,展团的互评,观众的批评,主办机构的批评,各国政府高官的评论和报告,以及厂家及消费者的订货,反映出设计批评形式的广泛影响。

动动手,找好图

图8-1 水晶宫(1851年)(见彩页)

第八章 设计批评

在此之后于1876年美国费城举办的百年博览会是第一届由官方主办的世界博览会。在众多的技术展品中，一台拥有1500马力（约合1102.5千瓦）的蒸汽机（图8-2）引人注目，它为所有出展的展品提供动力，并作为中心装饰品在开幕式的庆典中展出。

1889年的巴黎万国工业博览会是为了纪念法国的一个重要史事，最具革命意义的展品是高达324米的埃菲尔铁塔（图8-3），当时人们将其视为眼中钉，但在一个世纪后这一建筑奇迹成了城市最具代表性的标志。自1851年举办首次万国工业博览会以来，国际博览会这一批评形式对现代设计运动起了巨大的影响和推动作用。事实上国际博览会本身就是现代设计的一部分。

图8-2　蒸汽机（1876年）

图8-3　埃菲尔铁塔（1889年）

2. 集团批评

集团批评包括审查批评与集团购买。审查批评是指设计方案的审查集团以消费者代表的身份对设计方案进行审查与评估，以及设计的投资方与设计方进行的谈判磋商的过程。集团是消费者直接参考的设计批评。所谓集团购买是指消费者表现为不同的购买群体，而每个群体都有特定的行为、语言、时尚和传统，都有各自不同的消费需求。群体购买是指消费者直接参与设计批评。这是指消费者表现为不同的购买群体。

### 3. 个体批评

个性批评指一些具有职业敏感的批评家对设计的批评。它所批评的对象不会仅仅局限在设计作品中，也不会处于设计作品的消费层次上，而是关注整个设计文化、设计思潮、设计风格、设计流派、设计倾向等方面展开的批评。一方面指导设计制作、生产发展；另一方面引导消费者接受设计产品进行消费，同时有机地推动设计发展，丰富和发展设计理论。

## 第二节 设计批评的主客体与标准

### 一、设计批评的主客体

#### 1. 设计批评的主体

设计批评的主体可以是设计理论家、设计师、设计协会、设计管理部门等业内人员，也可以是教育家、工程师、报纸杂志的评论员以及公众等非从业人员，可以是个人批评，也可以是团体批评。与美术批评相比，设计批评有更广泛的参与者，批评的方式也更多样化。

无论何种主体进行设计批评，都能对引发设计思考、推进设计改革与发展，产生积极的社会意义。价值的表征主体相互作用及其关系的哲学范畴。在这一哲学范畴下的设计价值研究，就不能仅着眼于客体人造物及其属性，应广泛联系主体人和其他有关范畴进行深入研究，其中包括生活、和谐、道德、人性、伦理等多个方面。

以设计师批评为例，20世纪初，新艺术运动期间法国南锡市的设计师埃米尔·盖勒发表设计评论表达对设计的看法，认为自然应该是设计师灵感的源泉，推动了新艺术运动有机自然主义观念的形成和发展。埃米尔·盖勒设计的作品见图8-4。包豪斯的创建人格罗皮乌斯则对当时停留于复制古代、不敢创新的设计现象提出了批评。这些设计批评对现代主义设计观和现代设计的发展奠定了理论基础。法国先锋派的代表人物柯布西耶作为"机械美学"的奠基人，认为汽车、飞机、轮船之所以完美无缺，是因为它们的设计没有受到任何传统形式的束缚，完全按新的功能要求设计而成，因此更加具合理性，强调设计的功能主义思想。柯布西耶设计的躺椅见图8-5。

非设计领域人士对设计艺术进行批评，则可为设计批评的发展带来更广泛的思考视角。如20世纪60年代末期开始的后现代主义建筑的探索，除了与设计师、设计批评家们的思考有关之外，社会学家、环境学者对国际主义的现代主设计观提出的批评也引发了人们设计与环境资源关系的思考。他们认为，国际主义单一的技术特征，利用简单的机械方式，把原来与传统、自然融入一体的都市环境变成玻璃幕墙和钢筋混凝土的森林，恶化了人类的生活环境。各界人士出于设计责任的重视而提出的调整要求，使现代主义基础上各种新的发展综合催生了后现代主义设计各种新探索的出现。

# 第八章 设计批评

图8-4 埃米尔·盖勒作品（见彩页）　　图8-5 《钢管构架躺椅》（勒·柯布西耶）

### 2. 设计批评的客体

设计批评的客体主要是指设计作品，也包括设计师、设计团体、设计活动、设计思潮、设计风格等。与美术批评侧重于在美术创作完成之后进行批评不同，设计批评除了针对完成之后进行批评不同，设计批评除了针对完成之后的设计作品，更应该侧重于设计品实施之前的方案阶段，如对平面设计、产品设计、环境设计等方案的论证、评价、审查，大众、媒体参与的讨论等。这与设计艺术实践应用性强的特点有关：不良设计方案一旦实施之后，造成的影响和损失很难收回或者弥补，比如面向数千万或者上亿受众的、大规模生产的产品设计及巨额投资的建筑设计等。所以设计方案实施之前的设计批评更加重要。

## 二、设计批评的标准

### 1. 功利性标准——经济与科技评价

设计是一种经济行为，它的产生就是为了不断满足人们的物质需求，在此基础上才能进一步满足人们的精神需求，这反映了设计行为的首要本质——功利性。

从满足消费者的需求方面来看，包括满足人的生存需求；满足人追求共性、获得安全和社会认同与归属感；满足人追求个性、体现自我价值的需求。设计还主动地扩大人们的消费欲望、创造更广阔的消费空间，在影响和改变人们的生活面貌、生存方式和文化语境的同时，也促使整个社会的经济策略发生变革。

至20世纪80年代，设计已经受到许多国家政府的关注，成为企业乃至国家经济发展及进行全球化市场竞争的强有力的手段，在国民经济战略中占有重要位置。社会经济发展过程中，科学技术始终是最重要的"生产力"，而设计是对这一生产力最明显的运用和体现。新的科学技术都要通过设计物化为产品，才能最终转化为社会财富，发挥其价值。同时，科学技术的进步也使设计的面貌发生巨大变化。机器时代的到来，使设计从制造业中分离出来并产生各种专业设计。20世纪以科技为基础的工业革命更为设计提供了新能源、新动力、新材料和新技术，设计发生了划时代的变革，使人们的生活方式及生态环境发生了极大的变化，信息技术也使后现代设计方式及设计观念发生了变化。计算机辅助设计帮助设计师更直观、高效而自由地进行设计，有效解决了人机问题，同时使设计更加人性化。第二次世界大战后出现的控制论、信息论、系统论以及管理、决策理论等理论也为设计提供了新的观念和方法，促使设计思维向动态化、多元化、计算机化的趋势发展。

当设计对象、设计手段、设计思维与社会经济和科技水平同步发展的时候，人们对于功利性这一批判标准的认识也在发生变化，或者说这一标准的内涵在发生变化。

设计的功能或功利性是指设计合目的性、合规律性的功用和效能。功能的内涵包括物质和精神两方面，可依此将功能划分为实用功能和审美功能。实用功能是指设计的实际用途和使用价值，审美功能则包括设计的情感、精神和文化价值。

18世纪的批评理论中的功利性主要指"合目的性"；20世纪上半叶，功利性指满足人们物质上的实际需求；后现代主义的功利性更趋向审美、精神和文化；在多元化的设计语境下，设计日益成为一种文化符号。在设计中，物质和精神的需求本来就是不可分离的，人的物质需求的满足为精神的超越和升华提供了前提和可能性。设计如果不能满足人的生理需要，使人们在使用和操作中更便利、舒适，审美感受就无从产生。人的这些舒适感、和谐感和自由感本身就包含着一定的精神上的愉悦。在设计批评中，我们不应该排斥这种生理快感，而应该自觉超越它而上升到更高级的审美境界中。在审美文化功能日益受到批评者的重视的设计时代，我们不能忘记设计仍然要遵从标准化、通用化、精确化的科技理性要求。总之，生活中不存在毫无使用功能或审美功能的设计，理想的设计总是将这两方面的功利性完美地结合起来。

### 2. 艺术性标准——美学评价

康德认为，真和善是有自己独立地盘的，而美没有自己独立的地盘。实际上也就是说，审美的领域是没有限制的，任何对象都可以进入审美的领域，获得审美的正价值或负价值的评价。设计同艺术一样同样以自己的方式满足人们的精神需求，同样按照美的规律来进行创造，追求能够体现时代精神的理想样式，而且设计与艺术之间一直以来是相互影响和渗透的。15世纪理论家弗朗西斯科·朗希洛提把设计、色彩、构图和创造并称为绘画四要素。设计就是合理安排视觉元素，同时也包含主体的创造性思维。随着社会的发展，创造纯精神产品的艺术为满足人们日益增长的精神需求而从物质生产中分离出来，同时设计中对艺术和美的追求也从更深、更广的层面上发展起来。

从设计的发展历程可以看到艺术对设计的影响，在现代设计中，艺术家不仅自己参与设计研究和与设计师合作，整个20世纪的艺术运动更成为现代设计的美学思想基础，所以，艺术性的标准在设计批评中占有重要地位。

首先，艺术造型观念和方法、语言对设计有直接影响。由包豪斯开创的"三大构成"至今仍是设计师的造型基础课程；素描、色彩、速写等造型方法也在设计构思和制图过程中广泛运用（图8-6）。

图8-6 《构成第8号》（康定斯基）（见彩页）

其次，艺术审美观念和风格流派也直接渗透到设计之中。当然，这种影响是相互的，因为它们建立在相同的社会文化语境之中。传统艺术强调艺术对彼岸精神世界的追求，而在现代社会生活艺术化、物质化的审美倾向日益明显的语境下，艺术与现实生活之间的界限已经被艺术家有意识或无意识地模糊了。

波普艺术、未来主义等决定设计观念的经济、科技以及现代生活方式、价值观念和审美趣味等元素同样影响了纯艺术家的艺术观念，而且导致艺术创作题材、内容和表达方式、媒介上的扩展和变革。设计与艺术之间固然有着密切的联系，但不能片面为艺术而设计，一味强调设计的形式外观等审美功能，反而会忽略功利性这一最根本的批评标准。设计中具有一定的审美因素，但又并非纯粹的审美活动。建立在使用、经济和科技等本质特征基础之上的审美特征使设计所体现出来的"美"有别于传统美学中"无功利"的三大类对象——艺术美、自然美和社会美，设计美以及技术美和科学美等新的审美对象大大拓宽了人们对美的认识，同时以人们的现实生活状态验证着"真、善、美"的真正统一，体现着人类对生活艺术化这一理想的追求。

现代设计本身是科技发展的产物。随着科技在人类生活中的地位日益重要，影响日益深远，科学技术不仅以其对人类本质力量的印证而进入人类的审美视野，同时也在改变着人们的审美趣味和审美理想。这种改变随着社会经济、科学的发展而日新月异，不同于艺术审美理想的自律性，而显示出很强的历时性和变异性。

设计美的本质内涵就是实用与美观、功能与形式、物质与精神的统一，无论以哪种批评标准来考察设计，两个方面都是不可分割的。基于这种本质内涵，设计美在具体构成要素或考察对象上包括材料、结构、形态、色彩和功能等方面。在对不同类型的设计进行批评时，还要注意各自的具体艺术特征。

### 3. 文化性标准——社会评价

随着社会的发展，人们的物质和精神文化需求的不断增长，设计在人类的物质、精神文化生活中日益发挥出其文化创造的作用，凸显出其社会价值和地位。设计与艺术和手工艺的最显著的区别就是后两者可以是个人行为，而设计从开始就是一种"社会行为"，设计活动的各个环节时时刻刻与社会中的各个阶层、各种机构发生着直接或间接的关系，既受制于社会文化的影响，对旧的文化进行继承和发扬，又在探索和创造着新的文化，因此设计也是一项"文化行为"。在对设计的批评中，文化性和社会性是最关键的根本标准，功利性标准和艺术性标准都建立在这个标准的基础上，并以之为主导。

清代画家郑燮一生坎坷，形成其孤傲倔强、不落时俗的性格，表露于诗画并茂的各种艺术作品中。他的绘画以兰、竹、松、菊、梅为主，尤工兰竹，擅长水墨，极少设色。"我有胸中十万竿，一时飞作淋漓墨"，无论新篁出雨，还是老枝迎风，无论亭亭玉立的水乡之竹，还是苍劲傲然的山野之竹，都有其生命与性格。兰花显示高洁精神，用笔潇洒舒展，笔笔落纸而生，兰叶正背转折变化，点兰以淡墨，所藏却露，犹有娇嗔之态。宛然一派幽深静寂的境界。落款是他整个构思的重要组成部分，阐述了他的人生观、艺术观（图8-7）。

人是物质与精神相结合的个体，设计除了满足人的使用需求并给人以审美享受而外，更以其对人类生存方式的渗透和改变，对人类生存环境的创造体现社会在某个阶段的文化语境，传承和发展社会的文化传统。在现代生活中，很少有与设计无关的事物，人们的生活环境、生活方式、价值观念都或多或少受到设计的影响。因此在很大程度上，我们就生活在一个设计的世界里。随着人类对自然的改造能力的增强，对完美生活理想的追求越来越强烈，设计在人类文

图8-7 《墨竹图》（郑燮）

化中的地位就越来越重要。设计和艺术一样也是一种创造性的活动，但设计的意义更在于把艺术与人们所生活的真实的物质世界联系起来，把人们的审美体验与现实生活经验结合起来，为人类创造一个美好的生活空间。设计赋予人类的物质生活以审美特征，使我们的生活更有审美特征和丰富的文化内涵。

随着信息时代的到来，文化日益受到设计师甚至全人类的关注。随着文化产业的兴起，文化与经济、政治之间的关系越来越密切，在社会生活中的地位也越来越重要。特别是在后现代多元文化语境中，人们日益关注设计的精神文化内涵，设计师更以文化为重要维度，构建自己的设计理论和风格。文化性标准将日益在设计批评中显示出它的作用。

## 第三节

# 设计批评的理论

设计作为一种物质行为、社会行为和文化行为，其面貌和特征始终在随着时间的推移而发生变化。设计观念有时会从一个极端发展为另一个极端，有时又会呈现出周期和循环。"实用、经济、美观"这个普遍标准显然难以判断设计在发展过程中的复杂性和丰富性，要深入地

# 第八章 设计批评

了解设计的演变,就必须了解不同历史时期的设计批评理论及其相互间的内在联系,这样批评者才能宏观地认识设计史的发展脉络,科学地预测设计的发展趋势。

## 一、设计批评理论的出现与发展

就形式的完美性而言,"设计"这一概念本身就是在文艺复兴时期作为艺术批评的术语而发展起来的。作为艺术批评的术语,设计所指的是合理安排艺术的视觉元素以及这种合理安排的基本原则。这些视觉元素包括线条、形体、色调、色彩、肌理、光线和空间,而合理安排就是指构图或布局。

如果说从文艺复兴时期至19世纪,艺术批评家们在使用"设计"这一批评术语时,多少还强调它与艺术家视觉经验和情感经验的联系,而19世纪之后"设计"这一词已完成了个人视觉经验和情感经验的积淀,进而成为一个纯形式主义的艺术批评术语而广为传播,他们同时也开启了现代设计批评的先河。20世纪的形式主义批评主要受到克里夫·贝尔和罗斯的影响。20世纪形式主义批评主要来自三个方面的影响:沃尔夫林对美术风格史的研究;克里夫·贝尔在艺术批评中提出的"有意味的形式";而美国罗斯的设计理论又是从森珀、里格尔和琼斯那里发展出来的。罗斯将协调、平衡和节奏作为分析作品的三大形式因素,并致力于研究自然形态转换为抽象母题的理论问题,其对抽象形式关系的思考暗合了毕加索和康定斯基的抽象艺术的出现。虽然没有足够的原始材料证明毕加索和康定斯基是否因为罗斯的设计理论影响而发展出了抽象艺术,但是毕加索和康定斯基对20世纪设计的重大影响则是有目共睹的。在20世纪设计的发展过程中,形式主义批评对设计的纯形式研究起到了推波助澜的作用。至20世纪60年代,纯形式主义批评更是盛极一时,在纯美术界和设计界都占据着极为重要的地位。海因里希·沃尔夫林,出生于瑞士苏黎世,是瑞士著名美术史家、美学家和美术史家,西方艺术科学的创始人之一,曾在慕尼黑、柏林、巴塞尔等大学攻读艺术史和哲学,1893年接任了导师雅各布·布克哈特(研究意大利文艺复兴时代的著名史学家和艺术史家)在巴塞尔大学的艺术史教授席位,不久又接受柏林大学艺术史教授席位,这个位置在当时被视为个人学术生涯的顶点。此外,沃尔夫林还在慕尼黑、苏黎世等大学担任教授,其被认为是继温克尔曼、布克哈特之后第三位伟大的艺术史家。沃尔夫林的艺术史研究关注普遍的风格特征,而不是对单独艺术家的分析,他把作品形式分析、心理学和文化史结合起来,力图创建一部"无名的艺术史"。他的主要著作有《文艺复兴与巴洛克》《古典艺术》《艺术史的基本原理》和《意大利和德国的形式知觉》等。其学术特点是,不做系统的方法论陈述,而是通过方法论的实际应用来理解美术史,用形式分析的方法对风格问题做宏观比较和微观分析。其最大影响就是对艺术中风格发展的解释。在西方现代艺术学中,其敏锐的观察方法早已被融化到学院的教学中,成为研究分析作品的基础。尤其是《美术史的基本概念》,至今仍然是研究风格问题的必读书。

对设计功能的讨论,是设计批评理论中的另一个重要部分,其地位正如同功能在设计中的地位一样举足轻重。在设计批评中有着极为悠久的传统。早在公元前1世纪,古罗马的建筑师和工程师维特鲁威在《论建筑》一书中便清楚地表明,结构设计应当由其功能所决定。在18世纪,英国经验主义者又提出"美与适用"理论,与维特鲁威的观点遥相呼应。贺加斯在《美的分析》中提出以线条为特征的视觉美和以适用性为特征的理性美,并对洛可可风格的价值十分肯定。此时,维特鲁威的理论追随者洛吉耶在他的著作《论建筑》中就反复强调建筑设计的基础是结构的逻辑性,并将维特鲁威所描述的建筑类型作为古典建筑的范例,从而倡导建筑设计上的新古典主义。

18世纪工业革命设计发生了重大变化，从此，如何看待机器生产、如何协调工业化与美的关系进入了批评者的视野。工业化及其生产不仅大大促进社会物质生活水平的提高，更改变了大众的生活方式和审美观念，这些对于设计的影响从整个现代设计批评中体现出来。英国工艺美术运动拉开了现代主义批评的序幕。以普金、拉斯金和莫里斯为代表的设计师和批评者敏锐地看到工业生产技术对设计的艺术性和精神性的扼杀。对于此次博览会最有深远影响的批评来自拉斯金及其追随者。他们对中世纪的社会和艺术非常崇拜，对于博览会中毫无节制的过度设计甚为反感，但是他们将粗制滥造的原因归罪与机械化批量生产，因而竭力指责工业及其产品。他们的思想基本上是基于对手工艺文化的怀旧感和对机器的否定，而不是基于努力去认识和改善现有局面。

拉斯金思想最直接的传人是莫里斯。莫里斯身体力行地用自己的作品来宣传设计改革，在他的影响下，英国产生了一个轰轰烈烈的设计运动——工艺美术运动。"设计是打破传统工艺工过程，将其分解为构成要素并以某种逻辑顺序重新对其进行建构这样一种思维方式的重要副产品。"尽管莫里斯在机械化及大工业生产方面有落后的一面，但从某种意义上来说，他作为现代设计的伟大先驱是当之无愧的。他不但使先前设计改革理论家的理想变成了现实，更重要的是他不局限于审美情趣问题，而把设计看成是更加广泛的社会问题的一个部分，超越了美学范畴，使他能接触到那些由来已久的更加重要的问题，也不像拉斯金那样害怕和厌恶机器。莫里斯认为劳动分工割裂了工作的一致性，因而造成了不负责任的装饰。莫里斯是19世纪后期极有影响力的人物之一。他的观念和思想产生的影响远不止在艺术和设计领域，还涉及政治、宗教和美学。他提出艺术与技术相结合的原则，主张艺术家从事产品设计，恢复传统工艺，从中世纪工艺和哥特式建筑中汲取灵感（图8-8）。

他们反对机器化大生产，而以中世纪的手工业和浪漫主义为楷模，特别是极力推崇哥特式风格，一直将哥特式风格作为一种国家风格运用到设计和装饰艺术中。对他们而言，设计艺术上的这种复兴同时代表着对人类精神价值的倡导。在他们看来，工业化机器生产剥夺了人的创造性，而设计正是以创造为根本的行为，只有那些能超越功利，具有崇高的道德感和理想的人才能设计出高水平的作品来。他们将批评的焦点聚集在设计的道德标准和装饰性问题上，虽然不符合社会现实的发展趋势而往往陷入理想与现实之间的矛盾之中，但对于艺术和人类精神文化的自觉关注却以其合理性得到后现代主义批评理论的历史回应。当然，工艺美术运动的标准让位于机器美学也是历史必然和大势所趋。

图8-8 壁纸纹样（莫里斯）（见彩页）

## 二、20世纪现代主义设计批评理论

20世纪初期,当商品经济在一些西方国家占有经济上的统治地位,而且已深入到社会文化的各个角落的时刻,设计界提出了"形式追随功能"的设计批评观念。在当时,它是一个很有影响力,且具有相当革命性的纲领,目的是扫除当时还盛行的众多已失去生命力——也就是失去了作品"意义"的繁文缛节,把设计形式还原到最初始的原型。没有这一变革,设计创作就会处于停滞及萎缩状态。

包豪斯成为顺应时代发展的设计革命的标志,以改变现代人类社会的生活方式为理想,强调充分利用技术和批量生产来实现设计为大众服务的目的,这样同样体现出设计师们的道德责任感和崇高的社会理想。在他们看来,设计首先要把功能放在第一位,在此基础上还要追求美的形式。

1896年,芝加哥学派的建筑大师沙利文发表了他的论文集《随谈》,其中的名言:"形式永远服从功能,此乃定律"随即成了20世纪功能主义的口号。此后,激进的反装饰理论家卢斯发表了极有影响的《装饰与罪恶》一文。全篇文章的内容后来被压缩成一句口号:装饰就是罪恶。卢斯所提倡的美学与在他之前的新古典主义传统一脉相承,并且借助传统上的理论支持,使得功能主义观点迅速传播开来,对后来的工业设计影响甚广,尤其是在第一次世界大战之后的包豪斯,功能主义几乎被滥用而成为建筑中"国际现代风格"和设计中"现代风格"的代名词(图8-9)。

图8-9 芝加哥礼堂大楼(路易斯·沙利文)
(见彩页)

功能主义理论在设计中具有代表性的体现主要是建于1953年的乌尔姆设计学校,其宗旨便是继续包豪斯设计学校的未竟事业。这个宗旨使得该校在短时间内因其在工业设计方面严谨、正规和纯粹的方式而闻名。1955年乌尔姆设计学校搬入由马克斯·比尔设计的新大楼后即正式开学。学校设有四个专业:产品设计、建筑、视觉传达和信息。作为第一任校长,马克斯·比尔本人就是包豪斯的忠实拥趸。他坚信设计家个人的创造力和个性。这种观念使他与他所选定的继任者马尔多纳多产生冲突。后者于1956年继任校长,极力主张设计中的集体工作制度和智力研究。由此他在教学中增加了人类学、符号学和心理学课程。乌尔姆设计学校最成功之处在于通过教与学促使设计活动与战后德国工业建立起了稳固的联系,尤其是该校与布劳恩公司成功合作。布劳恩公司聘请了马尔多纳多最为得意的门生拉姆斯作为该公司的设计师。拉姆斯给布劳恩公司的家用产品所设计的极富特征的外形,尤其是风格化的收音机和剃须刀成了第二次世界大战后工业设计的象征。但是功能主义理论在20世纪60年代受到波普设计的挑战,之后又面临后现代主义设计的冲击。不过,乌尔姆设计学校的影响至今仍在世界范围内,尤其是在日本设计界随处可见。

20世纪早期对设计批评产生重大影响的还有构成主义美学和新造型美学,它们强调打破甚至抛弃传统,赋予象征主义设计语汇以普适性甚至是"全人类"性。这种理论直接对包豪斯产生影响,并最终在20世纪30年代形成以包豪斯为代表的"国际风格"。20世纪的设计运动和批

评理论是以全球化为背景的。1927年国际建筑师大会的成立成为设计的国际化意识的标志。

格罗皮乌斯认为：设计师应该以任何可能的方式去建造一种全世界统一的景观。建造不仅是民族的和个人的，更是全人类的"国际建筑"。

柯布西耶认为：建造作为一种基本的人类活动应该努力表达时代的精神和情感，为了适应这种日益全球化的现代工业社会精神，设计应该打破学科的界限、消费者阶级差别的界限和民族文化传统的界限，通过改变人们的生存环境而影响大众的意识，最终理想是使全人类社会获得真正的"进步"——政治上、科技上和美学上的进步。能够超越民族文化时空界限的抽象形式和理性美学逻辑正好可以帮助他们实现这一愿望。

密斯·凡德罗主张少就是多，集中体现了现代设计中的美学逻辑——理性、功能和秩序。这种反装饰、反传统的抽象化、功能化和理性化、系统化的国际主义风格迅速从建筑领域蔓延到其他设计领域。

第二次世界大战后，各国出于恢复和重建的需要，工业技术的发展与设计在社会经济生活中的地位日益凸显，设计不仅成为国际关注的问题，同时设计师们开始自觉在人类发展的整体上语境中探讨设计的未来。

信息技术的发展更进一步促进了设计国际化的趋势，国际合作和全球性的相互依赖也成为现代设计的重要特征。这不仅因为不同国家的设计师们的合作，更因为出现了国际化的市场需求。

通过信息技术，不同文化语境中的人们进入到一个全球化的现代主义语境中，而设计师们比任何时候都更容易利用全球的设计资源——技术上和文化上的。"地球村"各种相异的政治经济结构和技术与不同历史时空的文化传统都被汇聚在一起，形成一个壮观的设计文化场景。

中国设计批评者们必须面对这样一种矛盾或是尴尬的局面：既要大量借鉴国外的技术和程式以迅速使落后的设计与国际接轨，以此促进社会经济的发展；同时，又必须努力在全球化的设计场景中确立自我文化身份，以这种文化策略来抵制全球化对传统民族文化的吞噬，最终使我们的设计形成符合中国文化语境的独特面貌，在世界文化格局中占有自己的一席之地。这需要设计师本着真正关注人类文明的未来的职责感和对本民族文化传统及世界文化语境的深入认识，以自己积极的实践去孜孜不倦地实现这一理想。

## 三、后现代设计批评理论

现代主义设计那种充满自信的理性主义、功能至上主义和彻底反传统的观念受到了后现代各方面理论的挑战。这种挑战首先来自20世纪70年代兴起的"商品美学"对"生产美学"的取代。

进入到20世纪下半叶，设计批评的标准发生了重大转变。设计的性质由现代主义折中设计师以其美学观影响和主导受众的消费行为转变为尊重受众阐释和扩充设计信息的权利，尊重受众在个性及文化上的需求。

20世纪60年代，欧洲和北美掀起了一股"反设计"和"极端设计"的潮流。它们是指探讨生活的一种方式，在探讨社会、政治、爱情、食物甚至设计本身的一种方式，总之是一种象征着理想生活的乌托邦式的隐喻。

与这种"消费者转向"相关的还有20世纪80年代欧洲出现的"软"设计。这种理论认为设计不再以"产品"本身为核心，而是关注一种人人都能介入的过程，设计可以是一种劳务，也可能只是一种氛围，其目的是让受众成为设计中的主体，而设计师却成为观众。

波普设计更是与大众的消费观念密切联系在一起。正式对现代工业发展给城市生活和文化所带来的变化的反映，是对"正统"的现代主义理性逻辑的一种反抗和调侃。该风格努力使大众文化渗入到美学领域中，以迎合大众的审美趣味和"用后即弃"的流行消费理念为目的，彻底打破了现代设计"典范"的地位（图8-10）。

现代设计受到的另一大挑战来自后现代设计对文化这一标准的重新认识。符号学理论认为，任何对象、环境和时间的背后都隐含着社会文化和心理定式的寓意，在设计中，形式和功能同时也承载着这种文化上的"隐喻"，因此设计就成了一种符号。这种符号所隐含的是一个民族和国家的文化系统和价值观念以及由此决定的人们的认知方式和价值标准，最终从每个社会成员的观念构建和实践行为上体现出来。

图8-10　《玛丽莲·梦露》（安迪·沃霍尔）
（见彩页）

随着设计全球化语境的日益明显，批评者越发关注民族国家的认同和身份。特别是20世纪80年代以来，后现代设计已经被纳入一种历史的视野中。对于设计而言，一个国家和民族的产品是否能在国际市场格局中引起人们的注意，占有自己的地位，除了要以先进的科学技术以及可靠的功能为保障，还要体现出不同于其他设计的民族文化特色。这种文化的维度在多元化和民主化的后现代文化语境中越来越重要。设计不只是创造出产品本身，更要创造出独特的文化价值和审美价值，充分利用传统美学资源来增加设计的文化内涵和美学意味。

在设计批评中对传统继承性的讨论，集中地表现为设计中的历史主义理论。设计中的历史主义形成于19世纪，以遵从传统为特征。在当时的氛围中，学者们出版了大量的传统设计资料书籍，借以整理和研究传统设计图样。这其中最为著名的是欧文·琼斯的《装饰的基本原理》。该书给制造商和设计师提供了大量风格各异的图样，其中有伊丽莎白时代装饰风格、庞培时代摩尔人的装饰风格和墨西哥阿兹特克人的装饰风格的图样，这些风格同样迎合了装饰设计师的大量需求。在19世纪的建筑设计中，哥特式成了建筑师的灵感源泉，后者不满足于结构的模仿而是力图重造中世纪的力量和精神。在后现代建筑设计领域，各种乡土文化、都市文脉等都同样致力于利用传统文化来强调建筑的符号语义和美学内涵。

在现代运动的过程中，任何对历史主义的偏爱都引起前卫派的不满。直到战后大众文化的发展，才使得借鉴传统这一设计行为在批评界得到认可。之后，历史主义思潮融入后现代主义运动，成为20世纪90年代设计界的特征。人们也越来越习惯于看待设计界复古怀旧的情绪，以及在设计中间隔越来越短的复旧频率。如今，我们正可看见设计界和批评界对60年代迷幻色彩和图案的回归。今天，历史主义在设计的多元化发展时代扮演着重要的角色，从前激进的传统虚无主义已经没有多少市场。设计批评中的历史主义思潮恰恰是在维护传统和继承传统这一大旗下，给今天多元发展的设计提供了多元的传统。

历史上曾经出现过的民族特有的技艺、风格和审美特征无疑是一种文化资本和历史文化的象征，它们在漫长的文化发展中沉淀为民族文化传统。将这种文化传统在现代设计中表现出

来，体现出当代人试图在全球化同质语境中寻找民族历史身份的情结，也体现出被现代化和全球化进程夺去了作为人的自主性和文化精神支柱的当代人对一度断裂的历史文化的怀念、弥补或修复，这是更深层次的当代人的文化、心理特征，这种特征决定人们的审美态度。

设计对历史传统的复制不仅是在形式和物质上，更是依靠这种符号建立起文化发展的不同阶段之间的历史逻辑关联，唤起人们对已经失去的传统文化的追忆和想象。

与历史主义对待传统的态度极为相似的另一种设计思潮是折中主义。折中主义所主张的是综合不同来源和时代的风格。尽管作为贬义词的折中主义用来评价设计中的某种倾向大有可商榷的余地，但是，在当初这个词被用来描述从视觉文化中选择合适的因素加以综合这一设计行为时，并没有我们所以为的贬义。19世纪，面对由学者们提供的关于西方和东方美术历史的概况，西方设计界视野大开。

作为建筑师、设计师和东方主义者的欧文·琼斯向设计界呼唤，用富于智慧和想象力的折中主义态度来回应滚滚涌来的传统资源，当代的设计师们大可以在如此丰富的传统资源中汲取灵感（图8-11）。琼斯与德雷瑟、戈德温、塔尔伯特以及戴一道，采取折中主义的方法从伊斯兰、印度、中国和日本的传统设计样式中汲取营养。

在后现代多元化文化场景中，从西方古典主义、现代主义到后现代主义的各种流派和风格的设计语汇中为我们提供了异常广阔和多元的视野，尤其是科学技术、信息技术的发展和文化交流、传播上的深入已经打破了不同的文化传统和价值观念的自主性，形成了一种世界性的文化语境。尽管折中主义受到现代运动强硬派的指责，但是它仍然成为20世纪设计界的主题。

图8-11 欧文·琼斯经典著作《中国纹样》原书扉页

因为折中主义设计能够提供选择的自由，这一点对当代设计家有着极大的诱惑力，像古典的家具与现代主义的高科技装饰材料和平共处，便是当代室内设计中折中主义的典型例子。在设计批评中有关设计作品艺术性问题的讨论，是伴随设计逐步从美术中独立出来而展开的。

在这种语境中，相异的文化之间的融合、碰撞甚至是冲突构成了当代文化的主题。杰姆斯的后期资本主义文化逻辑、赛义德的后殖民文化理论、亨廷顿的文明冲突论等表面文化问题已经成为当代社会和未来发展趋势中的重要现象，文化之间的冲突将会取代意识形态和其他形式的冲突成为世界上最主要的冲突形式。另一方面，文化作为一种长期积淀下来的价值和意义系统具有其完整的结构性和持久的稳定性，不像经济和技术那样容易相互影响而改变，它已经内化为一个民族的精神价值体系，因而后现代的全球化文化语境仍然会是一种多元化的局面。我们应该充分认识到作为一个民族的精神价值体系在其发展中的重要作用和存在的合理

性，也要肯定相异的文化为世界文明的丰富资源和有序发展做出的积极贡献。

后现代多元文化场景不仅为中国的设计师和批评者提供了广阔的视野和丰富的资源，同时也使现代化物质进程和现代设计都相对落后的中国设计必须认真思考如何创造自己的民族特色，如何体现自身的文化价值这个严峻的问题。一方面，我们可以借鉴丰富的设计语汇资源；另一方面，自我设计文化系统的构建越来越艰难。

近20年来我们对西方设计思潮、理论的借鉴主要局限于表现样式上的模仿，甚至存在个别的照抄，而没有深入理解其符号语义；同时我们也并没有对中国传统精神和价值进行深刻的剖析。

当代，越来越多的批评者已经意识到当代设计所承载的历史感和文化感，开始自觉地探索如何让中国的设计在全球化和多元化文化场景中确立自身的风格。总之，中国的当代设计必须面对这个文化语境，要敢于"拿来"，同时要认真对待中国文化传统这一巨大财富。

现在的设计史著作里常常提到的19世纪"美学运动"，便反映了当时的人们对设计的艺术性要求。尽管按照公认的维多利亚设计史权威杰维斯的说法："'美学运动'是刻意创造的一个术语。"但是，这一术语用来说明19世纪晚期英国社会的设计趣味却有着特殊的意义。正是由于当时的人们已经相当成熟地认识到设计与纯美术的不同之处，所以才有了对设计的特殊的艺术性要求。

正如"美学运动"最为重要的人物王尔德在他的《作为批评家的艺术家》中所说："明显地带有装饰性的艺术是可以伴随终生的艺术。在所有视觉艺术中，这也算是一种可以陶冶性情的艺术。没有任何含义也不和具体形式相联系的色彩，可以有千百种方式打动人的心灵；线条和块面中优美的匀称给人以和谐感；图案的重复给人以安详感；奇异的设计则引起我们的遐想。在装饰材料之中蕴藏着潜在的文化因素。还有，装饰艺术有意不把自然当作美的典范，也不接受一般画家模仿自然的方法。它不仅让心灵能接受真正是有想象力的作品，而且发展了人们的形式感，而这种形式感是艺术创作和艺术批评必不可少的。"王尔德的这段话，不仅反映了当时社会已经能够将"不把自然当作美的典范"的设计与"模仿自然"的艺术同等对待，而且反映出一种日渐成熟的设计批评正在兴起，因为王尔德已经很明确地指出了"不和具体形式相联系的色彩""线条和块面的匀称与和谐感""图案的重复与安详感""奇异的设计与遐想""装饰材料与潜在的文化因素"等概念。设计家也是通过19世纪末的美学运动而取得了与艺术家平起平坐的地位（图8-11）。

以哲学思想为根基的美学观念与艺术发展的关系之密切和直接是显而易见的，艺术设计活动不可避免地会受到其所处时代哲学思潮的影响。作为20世纪80年代世界最著名的激进设计组织，意大利"孟菲斯"设计小组虽然从未系统地阐述过任何设计思想和设计方法，甚至也不承认与后现代运动有任何关系。但其作品中所表达的设计哲学却正好体现了德里达解构哲学的某些思想内核："解构"并非为了彻底瓦解作品中原本的意义，而是要在作品之中解开、析出其他意义，使一种意义不至于压制其他意义，从而让多义共生并存。

而后现代设计思潮中最引人注目的设计组织"孟菲斯"设计小组在1981年9月举办的首次展览会上，直接用他们的设计作品来展示与现代主义设计迥异的创作思维和设计方式。那些夸张的形式、奇特的装饰以及大胆甚至有些放肆的鲜艳色彩，虽然看起来有些稀奇古怪，但让人觉得既轻松活泼又心情振奋。这些作品得到了大多数参观者的喜爱，使他们倍感身心愉快。在这里，功能主义似乎已成为过去，使用功能已不再是追求的中心，有些甚至退而成为边缘角色甚至暂时地从设计中消失，个性、非理性、隐喻、象征以及装饰成为主角，体现出"孟菲斯"

后现代多元功能观（图8-12）。

图8-12　"孟菲斯"设计小组作品

"孟菲斯"灵魂人物索特萨斯的设计打破了意大利"优良设计"的标准，对熟悉的视觉语言和事物进行了新的诠释。如索特萨斯设计的一系列书架已不仅仅是为书本提供存放空间的单纯使用家具，它们远离日常生活中对书架约定俗成的理解，是可以独立存在且能够与环境并存的具有审美意义的准艺术品。这种在实用功能上的消解性，使过去功能单一的实用品具备了多种功能，使人们不再把它们看作简单的使用器物，透过产品表面人们将看到更多的东西，其所传达的寓意和象征意义又使它们具有了某些纯艺术的特征，使产品增添了许多实用功能之外的其他功能。

　　产品语义通俗地讲就是要传达产品是什么、做何用、怎样用以及给人何种感受。而现代主义设计追求的目标主要是满足人体工程学中生理和物理的要求，因此其产品语义缺乏层次，往往只存在实用功能性语义而排斥产品的其他语义，使产品过于单调与生硬，缺乏亲和力。而"孟菲斯"设计师们认为产品是一种自觉的信息载体，是某种文化体系的隐喻或符号，因此产品的语义应当是多元的。当设计师完成了产品的设计时，他不仅赋予产品一种功能性的语义，而且也应该有情感性、象征性以及关联性等其他语义的表达，来体现某一种有特定文化内涵的价值指标。因此，"孟菲斯"设计师们的作品总是竭力表现富有个性的文化内涵，或者天真自然、或者矫揉造作、或者滑稽幽默、或者怪诞离奇，使作品的符号语义呈现出独特的个性情趣，并由此派生出关于材料、工艺、色彩、图案等诸多方面的独创性来。

　　对于材料，"孟菲斯"设计师们的态度是感性的，他们不仅把材料看成是设计的物质保证，而且也是一种积极交流感情的媒介，是设计师表现自我的重要元素。他们对材料本身的肌理、花纹、色彩、浓度、透明度、发光度和反射度等有深入研究，赋予材料各种人文含义和组合特性。"孟菲斯"设计师们使用的材料没有任何限制，现代的、传统的、人造的、天然的、廉价的、贵重的或俗气的，他们无所不用。当时三聚氰胺塑料胶合板，色彩鲜艳，花纹种类繁多，被大量运用在酒吧、舞厅等游乐场所的装饰中，因而被认为是一种很"俗气"的材料，但"孟菲斯"设计师们却能赋之以朝气蓬勃、充满活力的品格，用来表达一种活泼的、乐观向上的设计意图，大量用于客厅、卧室和餐室家具设计上。"孟菲斯"对材料的设计理念非常明

确——就是要通过对材料内涵的发掘和组合使用，使产品成为一个以体量或感性物质为特征的和谐的复杂系统，向世界展示一个极富表现力的全新天地。

正如德里达的解构主义思潮由于其激进和自身的缺陷，于20世纪80年代后期落入低谷，但在其日后出现的各种"后现代"思潮却无不深深打上了它的烙印；"孟菲斯"设计思想也由于其过于激进，不具备实用性，缺乏生存基础而式微，但它所倡导的后现代设计观念和美学原则已经慢慢深入到了设计者和消费者的心中，至今仍深刻地影响着整个世界的设计。

20世纪90年代，不少设计师转向从深层次上探索工业设计与人类可持续发展的关系，力图通过设计活动，在人—社会—环境之间建立一种协调发展的机制，这标志着工业设计发展的以此重大转变。绿色设计的概念应运而生，成立当今工业设计发展的主要趋势之一。"可持续发展的绿色设计观要求产品设计要综合考虑环境、材料、工艺、造型、使用环境、消费者心理等各种因素，而以环境亲和性、使用合理性、消费者心理的满足性为开发重点。"绿色设计源于人们对于现代技术文化所引起的环境及生态破坏的反思，体现了设计师的道德和社会责任心的回归。工业设计在为人类创造现代生活方式和生活环境的同时，对能源及生态也造成极大破坏。特别是工业设计的过度商业化。使设计师们不得不重新思考工业设计的职责与作用。

绿色设计不仅是一种技术层面的考量，更重要的是一种观念上的变革，要求设计师放弃那种过分强调产品在外观上标新立异的做法，而将重点放在真正意义上的创新方面，以一种更为负责的方法去创造产品的形态，用更简洁、长久的造型使产品尽可能地延长其使用寿命。

对于绿色设计产生直接影响的是美国设计理论家维克多·巴巴纳克，他在20世纪60年代末出版了《为真实的世界而设计》。该书专注于设计师面临的人类需求的最紧迫的问题，强调设计师的社会及伦理价值；认为设计的最大作用并不是创造商业价值，也不是在包装及风格方面的竞争，而是一种适当的社会变革过程中的元素。他强调，设计师应认真考虑有限的地球资源的使用问题，并为保护地球环境服务。维克多·巴巴纳克的设计作品见图8-13。

图8-13  维克多·巴巴纳克作品

自从20世纪70年代"能源危机"爆发，维克多·巴巴纳克的"有限资源论"得到普遍的认同。绿色设计在一定程度上仍具有理想主义的色彩。尽管绿色设计并不注重美学表现或狭义的设计语言，但绿色设计强调尽力减少无谓的材料消耗，重视再生材料使用的原则在产品的外观上也有所体现。

在绿色设计中"小就是美""少就是多"有了新的含义。20世纪80年代开始，一种追求极端简单的设计流派兴起，将产品的造型化简到极致，这就是所谓的"简约主义"。如图8-13所示，此电视机采用一种用可回收的材料——高密度纤维模压成型的机壳，同时也为家用电器创造了一种"绿色"的新视觉。新技术、新能源和新工艺的不断出现，为设计出对环境友善的汽车开辟了崭新的前景。不少工业设计师在这方面进行了积极的探索，在努力解决环境问题的同时，也创造了新颖、独特的产品形象。绿色设计不仅成立企业塑造完美企业形象的一种公关策略，也迎合了消费者日益增强的环保意识。

未来的设计必定要以一种更加综合化的面貌出现，那种跨学科、跨文化的设计交流，将在广度、深度和开放性方面，达到前所未有的高度。马格林认为："设计者首先必须制造'有意义的交流'，这样才能期待其他人带着强烈的责任感介入。"

## 第四节
# 当代设计批评的语境

随着社会的发展，设计已经在人们的物质生活和文化生活中显示出其重要的作用。它不仅渗透到人类生活的各个领域，为人类构建一个理性的生活空间，同时也直接影响人们的生活方式、价值观和审美趣味，构建着人类的文化。

自从现代设计运动以来，设计日益开启人们的新的生活空间，同时也在不断开启着人们的审美的空间，从而使人类的艺术和审美活动发生了很大的转变。

总之，设计在当代全球化、多元文化的语境下，作为文化活动的特征越来越明显，深刻地影响着人们的文化生活。因此，我们的设计批评不能局限于物质和形式的层面，应该在人类文化系统这个当代批评语境中去理解设计"符号"的意义和价值。

### 一、当代设计的生活语境

当代设计的概念和内涵主要体现在艺术性的创造活动上。这种"设计的艺术"随着工业技术的发展和人民物质需求的不断增长，已经进入到人类生活的整个世界中，扩展到生产、消费、日常生活的领域中，以物质文化和视觉文化结合、消费体验与情感、审美体验相结合的形式向人们呈现出丰富的内涵。这种面向生活的物质性实践行为正日益突出和体现出其生活语境的维度。

在当代社会中，人们对任何专业学科领域的关注和研究都与人们对真实生活的关注和思考向联系，人们由此出发去评价和确立它们的价值。设计在这种语境下，作为一种产品形式，作为一种活动，也作为一种视觉性的形象系统，无所不在地出现在当代人的生活之中。正因为如此，设计的内涵被无限地扩展了，呈现出一个具有开放性并不断在扩大的范畴。我们很难确定这一概念的含义，但每个人都能真实地体验到它与当代社会生活的密切联系以及它在这个中的重要价值和广泛的影响。我们所处的确是一个名副其实的"设计时代"。从另一方面讲，离开了人类的生存和发展，离开了人类的生活，设计这项创造活动就失去了意义和价值。虽然我们常常以形式、结构、功能、人—机—环境之间的和谐等概念去批评设计，但这些概念更深更广的批评维度和语境还是人们的生活世界。这不仅是设计的语境，也是人类任何创造性实践活动

的语境。

随着后现代文化和技术的转向，现代主义设计的客体主导地位和设计师的理想主义让位给了大众的文化观和受众的主体地位，设计变得越来越具有生活的情调，显现出一种物质和文化都日益多元化的繁荣景象。

设计的主要目的和任务总是为了满足人们多元生活需求，为人们的生活世界创造丰富的物质文化和精神文化，创造更加理想的生活环境——总之，是为人的生活而设计。也只有这种设计，才最能体现出其社会价值和文化价值，才是最具有生命之源的鲜活、感人和美的设计。只有这样的选择，设计才能实现真、善、美和谐统一的理想。

当代社会以及文化都离不开多元化的生活逻辑和维度。人们不仅要求在对象的结构、功能和形式上获得满足，更多要求设计具有丰富的意义和审美体验，为人们创造一个美的日常生活环境，促使生活更加文化化和美学化。

## 二、当代设计的文化语境

在当代设计的多元语境和丰富的维度中，文化是其非常重要的语境和纬度。随着设计在当代社会经济和人们的日常生活中的地位日益突出，设计已经不仅仅是一种物质存在的创造，而且是一种文化现象的创造。对批评性设计，杜恩和拉比有一个诗意的描述：批评性设计是"一种关于意义与文化、关于生活可能性的追问，并作为生活之梦的'催化剂'为套在想象力脖子上的绳索松绑。"批评者必须从文化这个宽广而深刻的角度来理解设计在人们生活中的价值以及在构建当代文化语境中的重要作用。

"文化"，源于人们在长期的社会生产生活时间过程中逐渐形成的对人与自然的关系以及人与人之间的认知。文化包含了人类的思想观念、生活方式、制度和物质工具等，还包括人们所创造的艺术等精神文化。总之，文化既包括物质形态的对象，也包括精神观念形态的对象，凡是人类所创造的对象都具有文化的特征。此外，文化自始至终都随着历史的发展而不断变化和丰富，其内涵和外延是永远开放和流动的。

英国文化学家雷蒙·威廉斯把文化看作是由三个部分构成的"符号系统"整体。"理想的"文化，是指人类通过实践活动改变自然界以满足自身需要，不断完善的一种状态和过程，体现出某种普遍的意义；"文献式"的文化，是指体现人类的思想观念的作品；特定生活方式构成。这样的观点突破了以往把文化限制在艺术家的思想和作品中的看法，而是极大地扩大了文化的含义和所包容的对象。

对于一个社会以及生存于其中的人们来说，艺术等精神文化产品和人们的思想观念体系固然反映了一个社会的普遍价值和人类的高级意识形态，集中体现了人类生命的普遍意义和对理性与真理的追求，也集中体现出人类的本质力量和创造的自由。

我们也承认，一个民族的政治制度、思维方式和行为方式都受到精神意识和思想观念体系的深刻影响。但我们也必须承认，人类生活空间中的所有的物质性存在同样也体现着民族的文化，同样体现出人的创造性和对理想的追求。设计不仅体现出时代精神和民族文化观念，更通过对人们的生活方式和价值观念的渗透和影响构建了一个最具体、最真实、最感性、最丰富的文化世界。

社会历史和现实生活中任何人都有生存和发展的需求，都不可能离开生活得以持续和发展的物质基础，同时不断追求更理想的生活。因此文化是无所不在的。这种文化具体实在地体现出与文类的生活之间的密切联系，这种联系不仅体现在人造物为人们的生活世界所带来的变

化，同时也体现在这种文化与人类的生活之间建立的各种关系上。

　　人们不仅使用和欣赏着各种人造物，同时也在这种使用和欣赏中感受和体验文化的价值和意义。因此，设计不仅以其物质创造构建着文化，同时也自觉而深刻地创造着人类的文化。设计为社会创造者一种可以感受、可以消费的感性文化形式，即可感性地体验到我们身边每一处的文化场景。

　　在以大众传播为文化传播方式的今天，人们生活中所有的一切都力图向人们传递着感性的文化。设计师充分利用艺术和美学词汇来展示生活世界，而消费者也在这种世俗化的语境中体验生活中艺术美学内涵，来阐释设计中的文化意义。这种对文化的解读尽管没有精神维度的超越性和深刻性，但它已经构成了当代人类社会的主导文化语境，这种文化已经以物质形式融入了消费社会，渗入了生活世界的各个角落。

　　在这种语境下，文化的外延日益广泛，而内涵也日益模糊，所有与人类有关的事物，无论物质的还是精神的，无论艺术的还是非艺术的，无论生活的还是超越生活的，都包括在"文化"之中。设计正是在创造这样一种丰富而复杂的文化上体现了非常重要的作用。

　　设计取消了精英与世俗的界限、现象与深度价值界限、实在领域与精神领域的界限。就当代设计的功能性标准而言，设计体现出人们的需求以及这种需求背后的价值意义，也就是除了使用功能以外的认识和审美的功能。

　　后现代设计对于符号的象征、隐喻功能的重视，为人类的经验世界提供了新的知觉对象，为人类提供了新的美学逻辑和审美形式，最终深刻地影响人类对生活本身和文化的理解，也加深了人们对于设计的理解。

　　总之，不论从设计的社会性还是创造性来说，设计都是一种文化行为。因此，我们对设计的批评就必须立足于人类整个生活世界和文化语境，这样才能真正理解设计的意义和价值。

## 三、当代设计的审美语境

　　设计作为一种物质化的艺术行为，在不断渗入和影响人们的生活并创造人们的文化世界的同时，也拓展了人们的艺术和审美空间，不断美化着人们的生活空间，为人们提供丰富、生动的审美体验。

　　现代设计运动不仅通过实用性、功能性的物质形式满足人们的需求、改变人们的物质生活，同时也通过其形式结构向人们传递着强大的美感知觉，创造出新的审美文化。包豪斯思想认为：形式作为设计的主要部分要对人们的生活进行艺术化，为人们的生活建立一种理性的、简洁的秩序。在包豪斯思想的支持者们看来，设计的使命就在于为人们的生活世界提供新的物质文化形式和审美文化形式，深刻地影响和改变人们的生活观和审美观。

　　尽管现代设计运动显示出传统文化美学观念的消退，但其理性逻辑却显现出新的美学力量。从现代设计的各种风格流派中可发现美学和艺术力量对于设计发展的重要性及在构建现代设计语言和符号方面的重大作用。尽管现代设计在结构和形式上体现出理性的形式和色彩，呈现出非传统、非个人化的风格特征；尽管其物质生产的理想与艺术形式的创造之间有着种种矛盾和冲突，但这是在工业技术语境中生长出的新的美学类型、为工业社会中的人们开创了新的审美语境。

　　第二次世界大战以后，设计师们更加注重设计语义的丰富维度，以改善现代主义的单调的理性形式。

　　后现代的设计师们不仅要为人们的物质生活创造理想模式，更要让人们在日常生活中也能

获得美的享受和艺术体验。因此，生活的艺术化极大地拓展了审美空间，而活跃的市场与类型各异的大众成为设计美的推动力。

在设计活动、工业技术所具有的复制能力和大众传播、信息技术的推动下，视觉感官的审美文化已经成为人们生活世界的重要特征和语境。特别是设计所营造的人造世界使我们生存于其中的整个社会呈现出图像化和视觉化的趋势。这种语境也使艺术发生了重大转变。

在传统的艺术和美学看来，视觉文化仅限于艺术家们运用自己的感知、想象力和创造力的超越生活的艺术世界，以其感性的色彩、线条和形象来提升人们的精神情感，是对人类的和谐人性和精神自由的追求和表现。

然而在工业批量生产和大众消费文化已经构成主导文化语境的今天，传统的艺术概念和语义已经逐渐消退，艺术与生活之间的相互渗透甚至同质化已经构成新的审美语境。从1916年的达达主义试图以荒谬和讽刺来批评技术社会开始，体现出对传统艺术和美学的解构及对生活和艺术之间界限的消解，转向描绘和再现现实生活场景。

20世纪70年代后，更将审美领域扩大到被人们熟知又曾经忽视的视觉经验世界之中。在这个过程中，艺术不仅比以前更关注生活中的审美因素，更注重反映生活的内容，以审美的态度来关照生活世界，在形式上直接表现、移植和组合生活中的现场物品，用艺术营造一个生活化的视觉图像世界。

无论设计和艺术的转变，都体现出工业技术、城市化和大众化所带来的人们经验世界的变化，体现出人们对待生活和艺术的新的体验方式。在人们的生存环境中，任何物质存在又同时是图像存在，是一种视觉文化。因此从某种程度上说，设计也可以被看作一种审美文化创造行为，当然是以物质实践的方式。我们的生活世界同时也是一个设计按照美的规律来创造的物质、文化和艺术相结合的审美世界。

设计之所以成为一种最主要的审美文化，首先在于它以一种具象感性的形式和景观展现在人们面前，并作用于人们的情感体验，在其功能和技术因素之中体现出秩序与和谐的美。其次，设计作为一种审美文化与其他文化形式一样，也广泛而深刻地影响着人们的文化价值观念。

设计不仅拓展了艺术和美的空间，也拓展了生活的审美文化空间。在设计成为当今审美文化的主导形式的语境下，人们不再仅通过艺术本身去感受和理解美，而是在物质生活和消费过程中去选择、体验、欣赏美，而且这种审美体验已经真正地融入了生活，成为人们经验世界中的重要组成部分。

随着设计日益从实用性、对象性、单一性转向过程性、体验性和多元性，这种审美因素与物质之间的融合也越来越紧密。消费、体验、休闲、娱乐和审美的结合成为当代人的生活方式和体验方式。

设计批评作为设计研究的一大领域，人们绝对不能忽视它的地位与作用。它的发展关系到设计者与普通大众对设计的正确认识，起到了推动和导向作用，又起到了教育与传播的作用，对整个艺术学科的发展与完善来说意义重大。设计作为改变人们生活的重要手段，可以说是影响人类生活水平的重要因素，在它不断发展的过程中，一定要有与之契合的设计批评的伴随，找出一个时代急需解决的问题与对当代设计的深刻且客观的反思，是对设计发展的极大推动力与检阅标准，是伴随人类发展的进程所相应而作适当改变的行为，旨在为人们提供更加完善的设计。

**课后练习**

1. 简要阐述设计批评的含义。
2. 设计批评对设计师具有怎样的实质作用?
3. 设计批评主要有哪些方式?
4. 设计批评的主体和客体分别是什么?
5. 说出3位世界著名设计师以及他们的代表作品,并对这些作品进行分析和点评。
6. 当代设计批评的语境涵盖哪些内容?
7. 如何理解"绿色设计不仅是一种技术层面的考量,更重要的是一种观念上的变革"这句话?
8. 分析我国目前设计领域的设计批评处在怎样的阶段,还存在哪些不足。

## 总结与展望

自从工业革命以来,在机械化大批量生产的背景下,设计历经工艺美术运动、新艺术运动、装饰艺术运动、现代主义设计运动和后现代主义设计运动等,一直在努力探索艺术与科学的关系,去寻找适合其所处时代背景的艺术发展趋势和设计专业方向。

艺术与科学的关系问题由来已久,目前已经成为现代艺术思潮研究的重要课题。众所周知,艺术是伴随生活的娱乐或美化活动,如影视、音乐、绘画等娱乐审美活动,以及室内外装饰、美容服饰、城市规划等美化设计活动。艺术是人类有别于科学的一种认识活动,而且相对于科学来说,艺术活动更为大众所喜爱。真正的艺术总是以各种崇高的激励来抚慰人的心灵,并以展现经典的优美来显示一种文化。

艺术与科学就像衣服的正反面,科学中有艺术,艺术中有科学。二者的关系是和谐、互动的,二者的结合具有广泛的基础。如集科学家、工程师、艺术家于一身的达·芬奇,不仅奉献了享誉世界的名画《蒙娜丽莎》,还发明了火炮、投石炮以及云梯、车辆等,同时他对植物生长、地质结构、水的特性、大气成分等诸多方面都进行了卓有成效的研究,留下了一批关于人体素描、肖像写生、医学解剖、水利工程、机械制作等内容的绘画手稿,其中很多都涉及医学、力学、光学、天文、物理等学科。可见科学与艺术是息息相通的,并且艺术与科学都需要运用想象力,发挥创造力艺术设计与制作离不开想象,科学发明与创造也离不开想象,"想象力"是艺术与科学这二者重要的连接点。想象力既是对社会生活的体验与设想,也是对自然规律的判断与认识。艺术与科学的发展,很大程度上要依赖人的想象力去创意与创新,揭示前所未知的世界。艺术与科学,既是人类特有的社会活动,也是人类运用最高智慧所创造的宝贵财富。创造一方面要有现实的需要和条件,另一方面要突破物质上或思维上既有的约束和局限,只有这样才能体现出创造的真正意义和巨大威力。在艺术家和科学家的梦想中,艺术创意与科学创新早已是一个整体、密不可分。

在21世纪,日益发展的科学技术对我们生存的世界,包括这个世界中的一切,无论是政治、经济、军事、文化还是艺术,都将带来巨大而深刻的变化。艺术与科学的整合处在一种必然性之中,这种必然性来自艺术与科学两方面发展的内在性要求。在新的世纪,这种整合必然在新的层面上,在前所未有的广阔领域中展开,也必将产生新的创造和形式,具备新的价值和意义。艺术与科学都是人类最高心智的产物。科学不断发明创新,不断进步,不断否定已有的东西,它以积累为特征,呈显见的上升形态,任何一个有成就的科学家都是在已有的科学成就基础上进一步开拓的;艺术则以其独创性集中、典型地反映当时人类所达到的最高心智和情感深度,它不是积累型的而是突变型的,有时则成为"不可企及"的东西,高峰突现,倏然而去,甚至"空前绝后"。两者各有所长又必然各有其短,只有互补才能更好地服务于人类自身,尤其是在人类生存的高级阶段,需要艺术与科学的携手与整合。这是两者发展的内在要求,又是人类进步、文明发展的必然要求,是艺术与科学两者自觉的产物。早在1392年,意大

利建筑大师让·维诺特就曾提出:"放弃科学等于失去真正的艺术。"600多年过去了,维诺特的这句名言在今天也许有了更深刻的含义。艺术不是孤立和封闭的,它的开放结构、甚至于它的本质之中都应有其他素质的参与;在科学诞生之后,艺术需要科学,犹如科学需要艺术一样。科学,在一定意义上早已成为艺术发展的内在属性之一,因此,"放弃科学等于失去真正的艺术",也即,真正的艺术是与科学整合、具有科学内蕴的艺术。因为"科学与艺术是不能分割的。它们的关系是与智慧和情感的二元性密切关联的。伟大艺术的美学鉴赏和伟大科学观念的理解都需要智慧。"

艺术和科学事实上是一个硬币的两面。此两者源于人类生活最高尚的部分,都追求着深刻性、普遍性、永恒和富有意义。在艺术存在的意义上艺术与科学技术的整合使艺术的存在具有了一种新质和动力学的内容。一方面,艺术与科学技术的整合形成新的艺术存在方式和形式,这种新艺术方式与形式不是一种取代而是在已有的艺术方式和形式之外开拓新的生存空间,涉及新的领域,建构新的艺术存在方式和形式,不仅丰富了原有艺术的存在形式,而且以新方式、新形式的创造使艺术的结构形式发生变化;另一方面,艺术与科学技术的整合永远是一个过程,是两者的相互作用不断发生的过程。因此,新的艺术方式和形式将随着时代时间的延展和科技内容的更新发展而有新的生成,它不仅赋予了艺术在新时代发展的可能性和动力学根基,而且揭示了艺术与科学技术两者整合过程中的艺术是一种多种张力交叉、多种可能性并存、有巨大可变性、发展性的艺术;这种艺术具有多元化的特征,其多元化的特征使各要素之间的相对独立性和相互作用的结构模式具备一种不确定性,即表现为传统艺术规范的缓解和新领域的拓展。

设计将会跨越艺术与科学两者之间这个曾经人们认为不可逾越的鸿沟,使它们之间建立密切的关联。正如前者比喻的那样,设计是科学与艺术之间的第三条道路。怎样能很好地、以很完美的方式将艺术与科学进行整合是我们一直所追求的终极目标。

科学与艺术的分离与结合是设计发展的动力,艺术与科学的统一问题是设计探究的基本问题之一。长期以来,设计中的科学性与艺术性的矛盾与冲突是显而易见的,同时也促进了现代设计的发展。众所周知的米开朗基罗就是最好的例子,他设计了罗马圣彼得大教堂的主体巨大、壮丽的穹顶,设计师遵循艺术与科学相结合的理念并亲自绘制了壁画(图1)。自古以来艺术与科学是不相分离的。但设计史上也产生过科学与艺术相分离的时期,那就是工业革命初期,由于设计与生产、销售分离开来,尽管产品的大批量暂时满足了人们的使用需求,但由于生产产品的工程师只重技术而忽视艺术,只顾物质功能的合理而不顾人的精神功能需求,反而导致英国空想社会主义者拉斯金和莫里斯采取否认大生产的态度,滑到只重视人的精神追求的极端,割裂了艺术与技术的结合。对待工业革命的两种截然不同的态度,也将艺术与科学的问题推上了设计师们的关注点,正是这种情况下,包豪斯理论的出现给现代设计带来了光

图1 米开朗基罗作品——罗马圣彼得大教堂
(见彩页)

明和共识，艺术与设计的统一是现代设计的里程碑。20世纪最具影响的包豪斯设计学校的创立，对现代设计产生了广泛的影响。由于其设计理论上提出了艺术与科学的新统一，对设计的发展起到积极作用，使现代设计逐步由理想主义走向现实主义，用理性的、科学的思想来代替艺术上的自我表现和浪漫主义，进入20世纪50—60年代以后，由于现代主义的影响，产生了国际式大风格，进而引起人们对传统的渴求和对现代社会冷漠产品的不满，艺术与技术又产生了短暂分离，设计又向更为艺术化和更加精确化的方向发展，导致后现代主义的出现和人机工程学的广泛应用。然而随着高新技术的出现，使得这两者并不矛盾，艺术与技术最终在设计上得到统一，设计朝着多元化方向发展。

回顾人类历史的发展和文化的积淀都可以看出，无论是从事科学的科学家还是献身于艺术的大师们，都是在互相影响中逐步探索着自己的创造，科学离不开艺术的形象思维，艺术的创造力和丰富的想象力，也必须有赖于科学。在大科学时代到来的新世纪，重新唤起了人们对艺术与科学综合力量的认识，对人类征服自然，改造自然有着深远的意义，同时，艺术与科学的结合也给设计带来新的发展契机，设计与科学、艺术有着共同的目标，共同创造人类灿烂的文明，艺术与科学的结合，也正是通过设计的力量将其物化、具体化，像建筑设计艺术，如中国的古长城、古埃及的金字塔，可以称作为艺术与科学相结合的典范，不正是设计将二者整合并融为一体吗？

设计终将走向艺术与科学结合之路，相信不久的将来艺术与科学相结合的成果之花将在设计中绽开得更加绚丽多彩、璀璨艳美。

人类社会在经历农业社会和工业社会后迈入了信息化社会，美国麻省理工学院（MIT）媒体实验室的尼葛洛·庞帝教授在《数字化生存》里从比特时代、人性化界面和数字化生活三个层次上描绘了数字化必将给人类学习、工作、生活和娱乐等带来巨大变革。可见，数字化技术的发展对企业发展策略、设计研究和产业应用领域等产生了重要影响。展望未来，以信息技术知识为依托，以文字、语音、图像等多种媒体为载体，具有实时性、交互性、体验性的新艺术必将脱颖而出，独立成为一门全新的媒体艺术，我们不妨称之为"信息艺术"（information art）。与传统艺术不同，信息艺术作品在本质上是一种非物质形态的数据与信息，是一种基于信息文化的艺术形态。现如今，信息艺术实际体现的信息化设计逐渐成熟，国际诸多知名企业，如苹果、微软和飞利浦等皆成立了与数字化技术密切相关的用户界面设计、信息交互设计或数字娱乐设计等相关的设计部门或研究小组。在设计教育界，麻省理工学院、卡内基·梅隆大学、英国皇家艺术学院和日本多摩美术大学等国际知名大学，也加强或发展了在数字媒体设计或信息交互设计等方面的研究和教育。在设计相关产业界，国家重点发展信息产业、动漫与游戏产业的相关领域，包括影视动画、数字娱乐、移动通信应用服务、公共信息设施设计、数字化博物馆和文化遗产数字化保护等。

信息艺术融合了艺术、科学、技术、人文等多个学科，致力于填补信息鸿沟，追求以更加自由而多元化的手段，利用信息科技改善人类生活状况，激发人类无限创造的潜能，最终得以表达新时代人类的情感与反思，实现自然文化与科技文化的和谐统一。传统观念中，科学与艺术、工学与文学、理性与感性、现实与虚拟、大批量与个性化之间被普遍认为存在着明显差别，甚至是不可逾越的鸿沟，而信息艺术在发达的数字科技的支撑下，致力于在它们之间建立密切的关联。我们看到，当前的信息艺术表现出鲜明的科技特征。在信息艺术的催化下，历史重现了当年包豪斯的情形：大批数学家、物理学家、计算机专家、艺术家、设计师、建筑家、音乐家、认知心理学家和大众传播专家又一次紧密合作，跨越艺术与科学的界限，创造各种令

人震撼的视觉影像和交互装置，探索全新的表现手法和传达途径。

迈入21世纪，信息化带给我们无限思考，使我们意识到在艺术领域必将产生新的艺术理念、艺术思维、艺术设计方法和程序，以及艺术设计美学规范和艺术设计评价准则，有必要探索出新的艺术发展趋势，以促进整个艺术设计领域的不断发展。信息化社会的来临必将催生艺术设计发展的新思路和新方向，在新的政治、经济、文化、社会和科学技术背景下，研究"信息—技术—社会"相互作用的各方面，准确地把握艺术在整个社会中所具有的重要意义和作用。如在中国的城市化进程中，如何为低收入阶层提供服务，利用信息化手段消除不同阶层之间的文化差异等问题，需要新视角的信息设计的积极参与。信息产品或系统将在人类的日常生活中扮演越来越重要的角色，以支持、增强和提升人们日常学习、工作、生活和娱乐的体验，从命令行交互、图形用户界面，到普适计算背景下的实物交互和计算支持的社会化合作以及自然交互，设计越来越关注基于人类日常生活基本技能而进行的设计。例如手势交互和情感交互（图2），可见新媒体艺术交互性是人与设计作品的交互，交互性是指人与虚拟环境内物体的可操作性和从环境中得到的反馈信息进行互动。

图2　手势交互和情感交互

交互性有两种形式：一是视觉交互，是指人与图像的互动，即计算机随着人的视觉和协作变化，实时地出现图像与之相对应；二是行为交互，是人在行动上与虚拟空间物体进行互动，它可以切实感受到虚拟物体的重量、质感和运动轨迹。新媒体交互艺术在娱乐游戏中应用最广泛，电脑游戏几乎每一款都少不了交互设计的参与。设计师为了吸引年轻人，精心设计漂亮的画面、新颖的交互形式，使人与电脑进行更完美的交流。设计师们通过动画设计将游戏场景以及人物角色设计好，再通过编写脚本来实现人机交互，最后再通过改装硬件完成。这些改装过的机器不通过鼠标或键盘来操作，而是运用更直接的交互方式，如发出声音、肢体语言、吹气等。新媒体艺术与影视剧结合密切的主要有Flash广告展示、数字多媒体电影、移动媒体电影等。广告也是一个深受媒体影响的行业。设计师通过对新媒体技术的应用，从根本上转变了这

# 总结与展望

种单向状态,广告由过去的独自形式转变为与受众交互对话的局面。设计师借助新媒体技术设计出令受众感兴趣的交互体验方式,将全面的产品、服务信息和充满温情的人性关怀送到受众内心深处,从而建立起受众与广告之间的情感纽带。例如美国某店铺的销售投影交互广告(图3),当消费者站在离橱窗较远的地方时,橱窗会循环展示女士服装系列广告,当消费者靠近橱窗时,系列广告变成介绍分类产品的信息,当消费者将手伸进橱窗里,又可以通过触摸图片来了解具体产品的信息。在这个例子中,壁橱既是投影屏,也是交互广告的界面,方便消费者更便捷地进行操作,打破了广告发布在时间和空间上的局限性,更加有利于品牌的建立与维护,其个性化、灵活、便捷的优点,征服了各种需求的消费者。

随着人类社会由物质社会向非物质社会的转化,如同马克·迪亚尼所言,"以电脑为中心的生活开辟了一条新的地平线"。设计成为了艺术与科学之间的桥梁,影响着当代的科学技术和文化,设计逐渐演化成为一个复杂的多学科活动。在人类社会数字化进程中,诸多问题也已凸显出来,这其中包括信息鸿沟、信息饥渴、物质世界和虚拟世界的跨越、个人性和社会性的冲突、艺术与科学的融合、隐私伦理道德和人类价值取向等,因此便需要一种有助于消除信息弊端和有效利用信息的设计方式的产生,以关注人类本质问题,包括有关自然的、感官的、认知的、审美的和情感的等方面。凭借生态视野中的设计方法和策略,倡导人类社会的可持续发展。

人类社会的持续发展的主要动力就是互联网的转型,互联网的移动化必将促使人们的生活方式发生巨大变化。人们即将处于一个基于传统互联网基础的物联网和移动互联的状态,物联网的用户终端延伸和扩展到任何物品与物品之间进行信息交换和通信;而移动互联强调随时随地的沟通。例如,艺术与科学国际作品展览学术研讨会所展出的作品就反映出新媒体艺术的这一最新发展趋势(图4)。艺术的创作已经不再局限于传统的静态装置和展示了。这些变化不只是与技术本身变化有关,而且也会促使设计本身思考设计在数据、信息、知识和智慧的框架内所具有的意义,深刻探索有关意义和价值等相关问题。

在人工智能、信息技术、网络技术、生物技术和纳米技术等高新技术条件下,设计最终要为复杂技术的人性化提供可行的方法和途径,海量的数据要以经济适用的方式处理、成型、预测和分析,智能化是发展的必然趋势,然而在设计的层次上,我们需要重新思考设计的"简洁性"在应对复杂的设计对象时的意义。

图3 销售投影交互广告

图4 艺术与科学国际作品展览学术研讨会部分作品展示

217

总之，设计将会协调21世纪社会、政治、经济和技术的面貌，无论是以人、消费者、用户或人性为中心，设计皆应具有促进人类和谐持续发展的价值和意义。设计面临的一个最大的挑战就是重新设计本身，使设计在一个不确定的时代依然能够适应、存在和发挥作用。

所以，对于设计而言，设计的界限一定会消失。互联网改变了很多事情，让不可能的事情在今天成为可能，很多事物都在不断地变化、不断地融合，也在不断地细分，设计的边界一定会消失。

艺术设计是以人的内在精神活动为出发点的，而人的内在精神活动则受到外部物质世界的影响，在不断发生着变化。随着学科的不断发展和知识体系的不断演化，人类对外部事物的认知、判断也在悄然发生变化，艺术设计若对这些变化视而不见，将很难创作出好的作品。同时，不同学科与艺术设计的交融，也会为艺术设计者带来全新的视角和源源不断的创作灵感。纵观设计发展的历史可以看到，设计与人文、历史、艺术、科学之间从根本就有着千丝万缕的联系。设计专业本身就属于交叉学科，设计行为本身就有跨界的可能性。

回顾国内设计这十几年的变化，感慨新技术和新材料的发展为设计师进行创新提供了无限可能的同时，设计概念正在悄然发生着转变；而在对传统观念的突破方面，速度更是惊人的。其实，设计发展到现阶段，在对传统概念范围内的设计，无论如何也难以引起人们的注意，从平面到立体，从单纯的视觉形式延伸到综合需求的多样性和互动性，从一个领域到另一个领域的身份转换，都是在现代多元化的背景下产生的"跨界"之道。因此，"跨界设计"成为创新观念的一种重要思维方式，并广泛应用在各个设计领域中。这正迎合了人类社会的可持续发展，而当下阶段，艺术设计的表现形态是跨界设计，它将极大地丰富艺术的创作主题和表达深度，同时又将朝着设计无边界的方向前进。

跨界代表一种新锐的生活态度与审美方式的融合，它包含了理性逻辑与感性美学在各种造物行为中的渗透。跨界，英文为Crossover，释义为"交叉、跨越"，也指多领域（或多风格）的成功。设计，英文为Design，是一种将计划、规划、设想通过视觉的形式传达出来的活动过程。"跨界设计"应该就是说在新的设计概念引导下，突破形式（外观）、技术、材料以及专业的限定，实现更好、更新的设计创意展现。

当今社会所处的市场经济条件下，商业理念的传达、企业形象的树立、营销策略的执行，设计将贯穿前述各种商业行为。以市场经济为导向的设计是为商业服务的，商业是为人的需求服务，而商业和人的需求又是相互的。就人的需求来讲，必定是多元化的，因此，今天的设计本身具有多元化的特征，除了为实现商业目的而产生的外观变化，设计的跨界应该存在其他不同层面的需求及多元化的表现，那么这种表现更应当是手段和信息的多方面交融。例如，不同行业的特性需求、消费者对不同产品的诉求、产品不同材质的肌理与色彩以及工艺上的结合，还有不同理念方式的反差等。

三宅一生专卖店由美国名建筑师弗兰克·盖里（Frank Gehry）设计，是将盖里自己的商标设计曲线镍金属与三宅一生的招牌设计——多褶布料结合，在商店中放置一镍金属雕塑（图5）。更衣室也有讲究：里面有摄像机可以让顾客看自己"上镜"的模样，也有电子荧屏供顾客查询衣饰。同时又有显示服装表演和意大利电影的其他荧屏。于是乎，你自己的形象跟明星与模特们并列，仿佛成了他们中的一员，可以过一把明星瘾。建筑师在考量建筑设计时，已经跨越了不同媒介的运用，可以让设计的初衷无限地放大。正是两个不同领域的设计均采用了多种新型的技术手段与传统形式相结合，取得了良好的商业效果，在设计的实现其传达的过程中，不同程度地运用了"跨界"的方式，获得了突破性的创新。

# 总结与展望

图5　镍金属雕塑

　　可见，专业之间的界限已经越来越模糊，设计师自身更不应被一个名衔限制了自己的视野和思维。设计，先天具有交叉学科或跨学科的性质。所谓"形而下者谓之器，形而上者谓之道"，现代设计越来越多地具备文化、美学、文学和工程学等，不论是一种手段到另一种手段的转换，还是一种思维到另一种思维的转变，甚至是多种手段和多种思维的混合使用，设计的宗旨是不离不弃的，所体现的跨界设计也就形成一种必然。

　　现代社会对事物多元化的需求转变促成了人们以新的设计视角来完成设计目的，究其本质，关键在于设计的边缘性和多样性。从小的方面来说，设计所涉及的专业范畴——设计的门类之间就存在着相互交叉、相互依托的关系，其界限从来就是不确定的。在不同历史和社会环境下，设计定义原理是不会变的，但其所承载的范围和方式是不一样的，具体来讲，不同前提下的设计，为了实现不同的设计目的，跨越不同的知识领域。我们可以看出，不管"跨界设计"在人们多元化的环境中是真正地促进了各领域间的包容与融合还是短暂的商业上的投机取巧，人们对一直存在心中的"界"都是需要跨越的；而从更深层次上说，这个界限并非物理的界限或行业的界限，而是思想认识的界限。这种"跨界"设计思考的方式似乎超出我们以往所认识的美学与风格范畴，它其实更代表一种开放精神，包括对设计思维的认识，对技术创新的追求。"跨界设计"正在以其多元化的方式打破我们原有的思维定式，兼容并蓄。这是趋势。

# 参考文献

[1] 阿德里安·福蒂. 欲求之物——1750年以来的设计与社会. 苟娴煦，译. 南京：译林出版社，2014.

[2] 奥利弗·格劳. 虚拟艺术. 陈玲，译. 北京：清华大学出版社，2007.

[3] 奥斯卡·王尔德. 王尔德全集. 北京：中国文学出版社，2000.

[4] 白雪竹，李颜妮. 互动艺术创新思维. 北京：中国轻工业出版社，2007.

[5] 彼得·多默. 现代设计的意义. 张蓓，译. 南京：译林出版社，2013.

[6] 曹意强. 艺术与科学革命. 中华读书报，2004（4）.

[7] 陈青. VI设计教程. 上海：上海人民美术出版社，2017.

[8] 程能林. 工业设计概论. 北京：机械工业出版社，2011.

[9] 崔勇，杜静芬. 艺术设计创意思维. 北京：清华大学出版社，2016.

[10] 董文军，李尚明. 心理学教程. 西安：西北大学出版社，2006.

[11] 樊文娟. 消费心理学. 北京：中国纺织出版社，1998.

[12] 冯丽云，孟繁荣，姬秀菊. 消费者行为学. 北京：经济管理出版社，2004.

[13] 郭茂来，秦宇. 屠夫毕加索·形态语言. 北京：人民美术出版社，2005.

[14] 何人可. 工业设计史. 北京：北京理工大学出版社，2000.

[15] 黄厚石. 设计批评. 南京：东南大学出版社，2009.

[16] 金江波. 当代新媒体艺术特征. 北京：清华大学出版社，2016.

[17] 邝慧仪，武鹏飞，洪雯雯，等. 设计学概论. 长沙：湖南科技出版社，2016.

[18] 雷内·韦勒克. 批评的概念. 张今言，译. 杭州：中国美术学院出版社，1999.

[19] 李道增. 环境行为学概论. 北京：清华大学出版社，1991.

[20] 李江. 设计概论. 北京：中国轻工业出版社，2016.

[21] 李娌. 模拟导游实训教程. 长春：东北师范大学出版社，2006.

[22] 李砚祖. 艺术设计概论. 武汉：湖北美术出版社，2009.

[23] 李彦，刘红围. 设计思维研究综述. 机械工程学报，2017（15）.

[24] 李渔，杜书瀛. 闲情偶寄. 北京：中华书局，2007.

[25] 李中扬. 创意思维训练. 北京：中国建筑工业出版社，2016.

[26] 李四达. 数字媒体艺术概论. 北京：清华大学出版社，2015.

[27] 林琳，沈书生. 设计思维的概念内涵与培养策略. 现代远程教育研究，2016（6）.

[28] 凌继尧. 艺术设计概论. 北京：北京大学出版社，2012.

[29] 柳冠中. 设计学. 北京：中国人民大学出版社，2010.

[30] 卢海涛. 市场营销学. 武汉：武汉理工大学出版社，2008.

[31] 鲁道夫·阿恩海姆. 艺术与视知觉. 成都：四川人民出版社，2005.
[32] 梅内尔. 审美价值的本性. 刘敏，译. 北京：商务印书馆，2001.
[33] 门小勇. 平面设计史. 长沙：湖南大学出版社，2004.
[34] 尼尔·安德森，卡洛琳·蒂姆斯，卡林·哈吉哈希米，等. 使用设计思维方法提高在线学习质量. 中国远程教育，2014（9）.
[35] 彭尼·斯帕克. 从威廉莫里斯到今天. 汪芸，译. 装饰，2014（11）.
[36] 彭尼·斯帕克. 设计与文化导论. 钱凤根，于晓红，译. 南京：译林出版社，2013.
[37] 邱德华，董志国，胡莹. 建筑艺术赏析. 苏州：苏州大学出版社，2009.
[38] 邵文红，张方瑾，许明星，等. 动漫概论. 南京：东南大学出版社，2013.
[39] 苏金成. 论科学发展对艺术创作的影响. 艺术百家，2008（24）.
[40] 唐纳德·A·诺曼. 情感化设计. 北京：电子工业出版社，2005.
[41] 唐纳德·A·诺曼. 设计心理学. 北京：中信出版集团，2015.
[42] 汪泓. 艺术与科学的嫁接是创新之源. 文汇报，2006（8）.
[43] 汪欣，陈文静. 创意思维. 合肥：合肥工业大学出版社，2014.
[44] 王受之. 世界现代设计史. 北京：中国青年出版社，2015.
[45] 王欣. 创意思维与设计. 武汉：武汉大学出版社，2015.
[46] 王旭. 消费者行为学. 北京：电子工业出版社，2009.
[47] 王钟陵. 中国前期文化——心理研究. 上海：上海古籍出版社，2006.
[48] 王宗泰. 艺术与技术的交响——从新媒体艺术中探析艺术与科学的关系. 丝绸之路，2010（6）.
[49] 韦爽真. 环境艺术设计概论. 重庆：西南师范大学出版社，2008.
[50] 维克多·马格林. 人造世界的策略：设计与设计研究论文集. 金晓，熊嫕，译. 南京：江苏美术出版社，2009.
[51] 维克多·帕帕奈克. 为真实的世界设计. 周博，译. 北京：中信出版社，2013.
[52] 温青. 达·芬奇画传. 北京：中国广播电视出版社，2005.
[53] 奚传绩. 设计艺术经典论著选读. 南京：东南大学出版社，2002.
[54] 肖勇，傅祎. 艺术设计概论. 北京：北京理工大学出版社，2015.
[55] 徐思民. 中国工艺美术史. 济南：山东教育出版社，2011.
[56] 许永，魏葳. 数字媒体艺术"跨界"人才培养研究. 新闻爱好者，2012（9）.
[57] 杨焕彩. 凝固的艺术（建筑卷）. 济南：山东科学技术出版社，2007.
[58] 杨先艺. 设计概论. 北京：清华大学出版社，2010.
[59] 杨媛，许云斐. 市场营销概论. 武汉：武汉理工大学出版社，2010.
[60] 叶丹. 设计思维与方法. 北京：化学工业出版社，2019.
[61] 尹定邦，邵宏，武鹏飞. 设计学概论. 长沙：湖南科学技术出版社，2017.
[62] 尹定邦. 设计学概论. 北京：人民美术出版社，2000.
[63] 尹晖，符睿，杨路. 设计概论. 西安：西安交通大学出版社，2013.
[64] 余强. 设计艺术学概论. 重庆：重庆大学出版社，2006.
[65] 约翰·拉赛尔. 现代艺术的意义. 北京：中国人民大学出版社，2000.
[66] 张夫也. 提倡设计批评加强设计审美. 装饰，2011（5）.
[67] 张钦楠. 建筑设计方法学. 北京：清华大学出版社，2007.
[68] 赵湟，徐京安. 唯美主义. 北京：中国人民大学出版社，1988.

[69] 赵江洪. 设计心理学. 北京：北京理工出版社，2004.

[70] 甄巍. 设计与现代精神. 桂林：广西师范大学出版社，2002.

[71] 朱和平. 设计概论. 长沙：湖南大学出版社，2015.

[72] Weibel P. New Protagonists and Alliances in 21st Century Art. In the Line of Flight: The Millennium Dialogue. Tsinghua University Press, 2005: 18.

[73] Murray J. From game story to cyberdrama[M]// WARDRIP - FRUIN N, HARRIGAN P, ed. First person: New media as story, performance and game. Cambridge, Massachusetts: MIT Press, 2002: 2-10.

[74] Anthony D, Fiona R. Speculative Everything: Design, Fiction, and Social Dreaming. Cambridge: MIT Press, 2013: 35.

# 设计说明

设计教育，旨在培养学生的素质与能力，而不仅仅是设计理论。

设计教育实践，探索如何使学生以设计者的身份与教师共同完成创新的学习过程。

本书以学生为中心，尝试通过完成书中的图文匹配设定，让传统纸质教材成为教与学的互动媒介，形成学生主动探索的学习方式，最终实现对设计概论的认知优化、融会贯通。

参与方式：书中的重点图片以留白的形式表现，书后附彩色插页，学习者可以直接进行粘贴，以完成对于知识的探索与巩固；当然还可以自己去寻找更契合主题的图片，动动脑、动动手，来拥有一本独一无二的《设计概论》吧！

图 1-2　P2

图 1-12　P8

图 1-18　P10

图 1-13　P9

图 1-14　P9

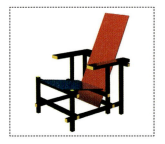

图 1-15　P9

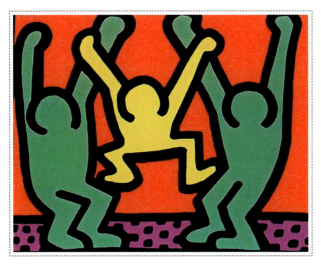

图 1-30　P23

图 2-1　P35

图 2-10　P52

图 2-14　P56

图 2-15　P56

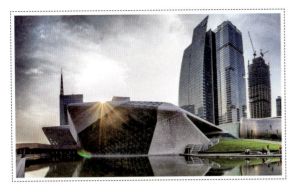

图 2-17　P57

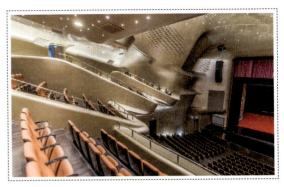

图 2-18　P57

图 4-26（1）　P84

图 4-26（2）　P84

图 4-46　P88

图 4-47　P88

图 4-51　P90

图 4-54　P91

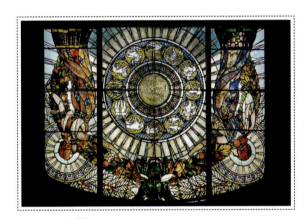

图 4-68　P98

图 4-73　P101

图 4-81（1） P106

图 4-81（2） P106

图 4-90（1） P111

图 4-90（2） P111

图 5-3 P119

图 5-4 P119

图 5-6　P120

图 5-5　P119

图 5-15（1）　P127

图 5-14（2）　P127

图 5-14（1）　P127

图 5-15（2） P127

图 5-16（1） P128

图 5-16（2） P128

图 5-20（2） P130

图 5-22 P131

图 5-23 P131

图 5-24　P131

图 5-29　P133

图 5-30　P133

图 5-35　P135

图 5-36（2） P136

图 5-37（1） P137

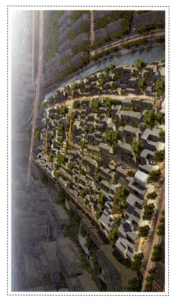

图 5-37（2） P137

图 5-39 P137

图 5-40　P138

图 5-42　P139

图 5-52（1）　P146

图 5-52（2）　P146

图 5-53（1）　P147

图 5-53（2）　P147

图 5-55（1） P149

图 5-55（2） P149

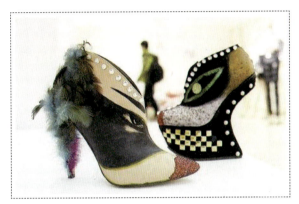

图 5-57 P150

图 7-2 P170

图 7-6（2） P171

图 7-9（1） P175

图 7-9（2） P175

图 7-11 P176

图 7-14 P177

图 7-24 P185

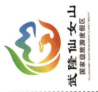

图 7-17　P179

图 7-21　P181

图 8-1　P192

图 8-4　P195

图 8-6　P196

图 8-8　P200

图 8-10　P203

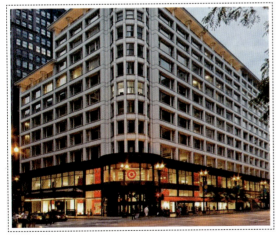

图 8-9　P201

图 1　P214